音乐欣赏

♪ 王 玲 刘 刈 主编
郝文晶 谢 琳 副主编

清华大学出版社
北京

内 容 简 介

本书是一本音乐基础知识普及类教材，包括音乐欣赏概述、民歌欣赏、艺术歌曲及大型声乐作品欣赏、中国器乐作品欣赏、外国器乐作品欣赏、歌剧与音乐剧欣赏、舞剧欣赏、儿童音乐欣赏、流行音乐欣赏和戏曲与曲艺欣赏共十章。编者在编写过程中兼顾了科学性和知识性、系统性和实用性，力求做到内容设计和表述适合大多数学生的知识结构和层次，尽力以丰富的内容激发学生对音乐的兴趣，从而全面提高学生的音乐文化素养。本书可作为高等院校各专业学生音乐普及类教材。

本书封面贴有清华大学出版社防伪标签，无标签者不得销售。
版权所有，侵权必究。举报：010-62782989，beiqinquan@tup.tsinghua.edu.cn。

图书在版编目（CIP）数据

音乐欣赏/王玲，刘刉主编．—北京：清华大学出版社，2020.6（2023.7重印）
ISBN 978-7-302-46832-5

Ⅰ．①音… Ⅱ．①王… ②刘… Ⅲ．①音乐欣赏—高等学校—教材 Ⅳ．①J605

中国版本图书馆 CIP 数据核字（2017）第 063967 号

责任编辑：张　弛
封面设计：刘　键
责任校对：李　梅
责任印制：朱雨萌

出版发行：清华大学出版社
网　　址：http://www.tup.com.cn，http://www.wqbook.com
地　　址：北京清华大学学研大厦 A 座　　　　邮　编：100084
社　总　机：010-83470000　　　　　　　　　　邮　购：010-62786544
投稿与读者服务：010-62776969，c-service@tup.tsinghua.edu.cn
质量反馈：010-62772015，zhiliang@tup.tsinghua.edu.cn

印 装 者：天津鑫丰华印务有限公司
经　　销：全国新华书店
开　　本：185mm×260mm　　印　张：14　　字　数：337 千字
版　　次：2020 年 6 月第 1 版　　　　　　　　印　次：2023 年 7 月第 5 次印刷
定　　价：52.00 元

产品编号：069407-03

前　　言

音乐欣赏在提高人们的审美情趣、提升人们的整体素质方面起着不可或缺的作用,音乐欣赏是各类院校实施美育和素质教育的重要途径,也是每个学生应该学习和了解的课程。本书深入浅出,属于音乐基础知识普及类课程,编者希望通过本书的学习,一方面,能将一些基础的音乐知识进行梳理,使其理论化、系统化,从而帮助学习者提高音乐素养;另一方面,书中涉及了大量的经典音乐作品,希望通过作品的分享,能让学习者拥有一定的作品储备。

本书主要内容包括:音乐欣赏概述、民歌欣赏、艺术歌曲及大型声乐作品欣赏、中国器乐作品欣赏、外国器乐作品欣赏、歌剧与音乐剧欣赏、舞剧欣赏、儿童音乐欣赏、流行音乐欣赏、戏曲与曲艺欣赏。编者在编写过程中兼顾了科学性和知识性、系统性和实用性,力求做到内容设计和表述适合大多数学生的知识结构和层次,尽力以丰富的内容激发学生对音乐的兴趣,从而全面提高学生的音乐文化素养。

本书较同类教材具有以下特点。

1. 纵向脉络清晰

本书在内容的编排上对于各个类别的音乐作品都从时代上进行了详细的阐述,让学生在了解不同音乐类别的同时了解此类型音乐的发展脉络,认识同一类别的音乐在各个时期的发展、演变过程。

2. 横向脉络宽广

本书涉及了多元化的音乐文化,不但注重中、西音乐的结合,更注意吸收很多具有时代感的作品。学生在学习的过程中不仅能接触到非常经典的作品,也能接触到富有现代气息的作品,从而提高学生的学习兴趣。

3. 作品分析全面

书中对每一个有谱例的作品都进行了详细的作品分析,学生在欣赏作品的同时运用音乐的基本理论知识分析作品,有助于欣赏能力的提高。

4. 大量曲目扩充

由于篇幅有限,书中只包含了少量具有代表性的经典作品,为了提供尽量多的作品曲目,在每个章节的后面,编者都列出了扩充曲目,以便于教师在教学过程中有更多的选择,也为学生提供更多的学习资料。

本书在编写过程中参考、借鉴和引用了一些书刊资料,在此谨向有关作者和出版

者致以诚挚的谢意。

 对于本书存在的缺点和漏洞,还望广大读者予以指正。

<div style="text-align: right;">编 者
2020 年 3 月</div>

教学课件

目 录

第一章 音乐欣赏概述 ·· 1
　　第一节　什么是音乐 ·· 1
　　第二节　如何欣赏音乐 ·· 6
　　复习与思考 ·· 7

第二章 民歌欣赏 ·· 8
　　第一节　中国民歌 ·· 8
　　第二节　外国民歌 ·· 23
　　扩充曲目 ·· 29
　　复习与思考 ·· 31

第三章 艺术歌曲及大型声乐作品欣赏 ···································· 32
　　第一节　艺术歌曲概述 ·· 32
　　第二节　中国艺术歌曲 ·· 33
　　第三节　外国艺术歌曲 ·· 44
　　第四节　大型声乐作品 ·· 54
　　扩充曲目 ·· 67
　　复习与思考 ·· 68

第四章 中国器乐作品欣赏 ·· 69
　　第一节　中国民族器乐概述 ·· 69
　　第二节　中国乐器的分类 ·· 72
　　第三节　中国民族管弦乐队 ·· 81
　　第四节　中国器乐作品 ·· 82
　　扩充曲目 ·· 99
　　复习与思考 ·· 99

第五章 外国器乐作品欣赏 ·· 100
　　第一节　外国乐器概述 ·· 100
　　第二节　外国乐器的分类 ·· 100
　　第三节　西洋管弦乐队 ·· 108
　　第四节　西方音乐流派 ·· 110
　　第五节　外国器乐作品 ·· 116

　　　　扩充曲目 …………………………………………………………………… 122
　　　　复习与思考 ………………………………………………………………… 123

第六章　歌剧与音乐剧欣赏 …………………………………………………… 124
　　　第一节　歌剧 ……………………………………………………………… 124
　　　第二节　音乐剧 …………………………………………………………… 142
　　　　扩充曲目 …………………………………………………………………… 148
　　　　复习与思考 ………………………………………………………………… 148

第七章　舞剧欣赏 ……………………………………………………………… 149
　　　第一节　舞剧概述 ………………………………………………………… 149
　　　第二节　外国舞剧 ………………………………………………………… 150
　　　第三节　中国舞剧 ………………………………………………………… 154
　　　　扩充剧目 …………………………………………………………………… 158
　　　　复习与思考 ………………………………………………………………… 158

第八章　儿童音乐欣赏 ………………………………………………………… 159
　　　第一节　儿童音乐概述 …………………………………………………… 159
　　　第二节　儿童歌曲 ………………………………………………………… 160
　　　第三节　儿童器乐曲 ……………………………………………………… 168
　　　　扩充曲目 …………………………………………………………………… 174
　　　　复习与思考 ………………………………………………………………… 175

第九章　流行音乐欣赏 ………………………………………………………… 176
　　　第一节　流行音乐概述 …………………………………………………… 176
　　　第二节　欧美流行音乐 …………………………………………………… 177
　　　第三节　中国流行音乐 …………………………………………………… 185
　　　　扩充曲目 …………………………………………………………………… 195
　　　　复习与思考 ………………………………………………………………… 196

第十章　戏曲与曲艺欣赏 ……………………………………………………… 197
　　　第一节　戏曲 ……………………………………………………………… 197
　　　第二节　曲艺 ……………………………………………………………… 206
　　　　扩充曲目 …………………………………………………………………… 212
　　　　复习与思考 ………………………………………………………………… 213

附录　谱例索引 ………………………………………………………………… 214

参考文献 ………………………………………………………………………… 217

音乐欣赏概述

第一节 什么是音乐

一、音乐的概念

音乐是一种以音为素材,通过各种手段将其有序排列形成,能表达人的思想情感、艺术观念,反映社会生活的一种实践艺术,是一个国家或民族文化的重要组成部分。从艺术形式来区分,音乐分为声乐和器乐两大门类。

二、人声的分类与演唱形式

用人声演唱的音乐作品称为声乐作品。按照人的性别和年龄的不同,人声可以分为女声、男声、童声三大类。

1. 女声

由于演唱的音色特点不同,女声一般可分为女高音、女中音、女低音三种。

(1) 女高音。女高音音色高亢、灵巧、富有弹性。按照音色特点和灵活度不同,可将女高音分为抒情女高音、花腔女高音和戏剧女高音。抒情女高音音色宽广、优美而富有诗意,如《我爱你中国》《黄河怨》等;花腔女高音声音灵活婉转、色彩丰富、高音较抒情女高音更高,善于演唱炫技型华丽作品,如《夜莺》《春天的芭蕾》等;戏剧女高音声音坚强有力,善于表达情感强烈、矛盾突出的作品,如《晴朗的一天》等。

(2) 女中音。女中音介于女高音和女低音之间,其音色近似于戏剧女高音,宽广深厚,十分丰满,如《打起手鼓唱起歌》《渔光曲》《军港之夜》等。

(3) 女低音。女声中音域最低的声部,音色宽厚、饱满,善于演唱忧郁、悲伤情绪的作品,如《红莓花儿开》等。

2. 男声

根据音色特点的不同,男声一般可分为男高音、男中音、男低音三种。

(1) 男高音。男高音音域与女高音相似,但实际音高比记谱低八度。男高音最常见为抒情男高音和戏剧男高音。抒情男高音音色明朗、流畅、富于诗意,善于演唱旋律性较强的曲调,如《啊,我的太阳》《思乡曲》《松花江上》等;戏剧男高音音色强劲有力,富于张力,善于表达强烈的情感冲突,如《冰凉的小手》等。

(2) 男中音。男中音介于男高音与男低音之间,音色洪亮、豪放,如《跳蚤之歌》《教我如何不想她》《嘉陵江上》等。

（3）男低音。男声中音域最低的声部,音色深沉、厚实,善于表达庄严、苍劲、沉着的音乐,如《老人河》《伏尔加船夫曲》等。

3. 童声

男声与女声在变声期之前音域近乎相同,我们统称为童声。童声自然清澈、不造作,善于表现纯正自然的美好事物,具有朴实清亮的音色特点。

4. 演唱形式

人类在长期的艺术实践中,逐渐形成了多种多样的演唱形式,常见的演唱形式有:独唱、齐唱、重唱、对唱、轮唱、合唱。

（1）独唱。独唱是一个人单独演唱的形式。分为男声独唱、女声独唱、童声独唱等。

（2）齐唱。两人以上演唱同一声部的曲调。齐唱人数不限,可有男声齐唱、女声齐唱等形式。

（3）重唱。两个声部以上的演唱,每个声部由一人或两人完成。常见的重唱形式有二重唱、三重唱、四重唱等。

（4）对唱。两人或两个声部以对答的形式演唱。

（5）轮唱。两人或两个声部轮流演唱同一曲调的作品。

（6）合唱。两个声部以上的演唱,每个声部由三人以上完成,也可包括以上其他任何演唱形式。常见的合唱有单声合唱和混声合唱两种。

三、歌曲的体裁

在整个音乐创作体裁中,歌曲体裁是一切音乐创作体裁之源。人类最早的音乐是群体与个体的歌唱。歌唱直接与人类社会活动、社会生活密切地联系在一起。在生产劳动中有劳动歌曲;在生活中有爱情就有情歌;有国家就有国歌;有军队就有军歌;有学校就有校歌;有活泼的孩子就有儿歌等,这些歌曲是由不同的体裁构成的,其音调、节奏、演唱形式均有所不同,从而构成了不同歌曲体裁的艺术表现特征。

歌曲体裁是指歌曲的样式和类型。它根据歌曲的表现内容、情绪、特定环境、人物、事件及旋律、节奏等因素所形成的自己特有的样式,就成了某种歌曲的体裁。

歌曲体裁大致包括颂歌、进行曲、劳动歌曲、抒情歌曲、舞蹈歌曲、讽刺幽默歌曲、军旅歌曲、流行歌曲等,它们的音乐艺术表现特征及音乐旋律均有所不同,因此,不同体裁歌曲的艺术表现都具有其内在的艺术表现特征。

1. 颂歌

颂歌用于对党、祖国、领袖、人民、英雄人物、革命事业的歌颂与赞美。其曲调的一般特点是庄严、雄伟、宽广、壮丽、热情洋溢、气势磅礴等。

2. 进行曲

进行曲一般多是配合行进步伐,以强弱分明的双节拍居多。进行曲节奏鲜明有力,旋律铿锵爽朗,富有朝气,有强烈的战斗性和时代感。在曲式结构上,多数是句法正规、结构方整,往往表现威武、雄壮的群众场面和勇往直前的情绪。

3. 劳动歌曲

劳动歌曲是伴随劳动生产时所唱的歌曲,曲调粗犷朴质,节奏明显整齐,短句多,衬词

多,有浓厚的劳动气息。有的因劳动条件不同,曲调高亢、悠长。

4. 抒情歌曲

抒情歌曲的主要特点是气息宽广、激昂;曲调优美、流畅;节奏自由舒展;表情细腻,善于揭示人们的内心世界。根据不同内容,抒情歌曲的情绪和风格也各不相同,有的热情奔放、欢乐明快;有的恬静深情、含蓄亲切。这种体裁一般用于抒发内心激情和对人物和大自然的赞美,以及表达思念、爱慕、留恋之情。抒情歌曲可分为爱情歌曲、亲情歌曲、友情歌曲、乡情歌曲、游子思乡歌曲等类型。抒情歌曲的表现手法有独唱、重唱、齐唱、合唱等艺术形式。

5. 舞蹈歌曲

舞蹈歌曲的曲调欢快、活泼,节奏鲜明,结构方整,适宜载歌载舞的形式。这种体裁在我国有其深远的历史渊源和广泛的群众基础,我国各民族绚丽多彩的民间音乐为舞蹈歌曲提供了丰富的音乐素材。

6. 讽刺幽默歌曲

讽刺幽默歌曲以幽默、诙谐、讽刺的特点见长。

7. 军旅歌曲

军旅歌曲作为军队文化的一个重要组成部分和大众音乐文化的一个特殊品种,以其特有的品质和影响力,在特定的文化历史阶段中发挥着其他艺术形式所无法替代的作用。

8. 流行歌曲

流行歌曲是流行音乐中的声乐体裁部分,流行音乐本是一种大众音乐文化,而流行歌曲的内容与形式也符合平民化和世俗性要求,一切创作中的技巧手段和装饰只是为了情感的表露,它追求的审美境界是"倾诉"和"宣泄",因此表演力求生活化、大众化和口语化,演唱的普及程度很高。

由于歌曲所表达的内容、感情、风格和艺术特点的不同,在体裁类型特征和演唱形式等方面也是丰富多彩、多种多样的。因此,我们在欣赏歌曲时,首先要了解其思想内容和艺术表现特征,这样才能感受到歌曲作品的真实情感和美好愿望。

四、器乐的分类与演奏形式

相对于声乐作品而言,完全由乐器进行演奏不用人声或者人声处于附属地位的音乐作品称为器乐作品。按照地域不同,器乐作品可分为中国民族器乐和外国管弦乐两大体系。

中国民族器乐早在周朝时已有文字记载,其中大部分为打击乐,其次为吹奏乐器,当时的乐器常与歌舞相结合,直至隋唐时期,中国音乐文化得到进一步发展,民族器乐曲初具规模。发展至今,中国民族器乐演奏形式分为独奏、齐奏、重奏、合奏等形式。西洋管弦乐队在16世纪发展较快,形成于巴洛克音乐时期(1600—1750年),当时的乐队主要为歌剧、舞剧等伴奏,发展至古典主义乐派时期(1750—1825年)基本定型。管弦乐队的演奏形式与中国民族乐队基本相同,分为独奏、齐奏、重奏、合奏等,其中在重奏上稍有不同。

(1) 独奏。一人演奏一件乐器称为独奏,如二胡独奏、钢琴独奏。

(2) 齐奏。齐奏分为两种:一种为两个或两个以上的演奏者,用相同的乐器按照同度或者八度关系演奏相同曲调,如琵琶齐奏;另一种为两个或两个以上的演奏者,用不同的乐器按照同度或八度关系演奏相同曲调,如管弦乐齐奏。

（3）重奏。每一声部均由一人演奏的多声部演奏形式是重奏。在中国民族器乐体系中，按照乐曲的声部及演奏人数可分为二重奏、三重奏等；在管弦乐体系中，除根据乐曲声部和演奏人数划分外，由于演奏乐器的不同也有不同的划分，如一架钢琴与两件弦乐的搭配为"钢琴三重奏"，一支单簧管与四件弦乐的搭配为"单簧管五重奏"。

（4）合奏。两个或更多的演奏者按照适当的关系进行的演奏称为合奏，如弦乐合奏、打击乐合奏、管弦乐合奏等。

五、音乐的基本表现要素

犹如语言文学中主、谓、宾的组成，一部完整的音乐作品也由一些基本的表现要素组成，这些要素作用于各个音乐作品，他们的相互作用使得每个音乐作品有着自己独特的艺术特色。要客观地分析一个音乐作品，我们要从表现要素出发。通常，音乐的表现要素包括旋律、节拍、速度、力度、节奏、音色、音区、调式、调性、和声、曲式和体裁。

1. 旋律

不同的音高相继发声，连续音高的横向关系称为"旋律"，也叫"旋律线条"。当旋律向前进行时，不同的运动模式产生不同的旋律，可以是平滑均匀的，也可以是跳跃有棱角的，这取决于音的进行方向。音的基本进行方向分为"水平进行""上行""下行"三种，音的基本进行方式有"同音反复""级进""跳进"三种，进行方式决定了进行方向，进行方向决定了旋律的发展特色。

2. 节拍

节拍的简单定义是强拍与弱拍的反复交替，简称为"拍子"。最基本的节拍是偶数二拍子，强弱关系为"强—弱"，奇数三拍子，强弱关系为"强—弱—弱"。在两种拍子的基础上又各自产生相应的复拍子，如四拍子、六拍子等。有规律的节拍我们用小节线划分，每一小节由强拍开始，但是也有少数不完整小节弱起的情况。

3. 速度

速度指音乐表达的快慢程度。一首乐曲需要准确表达所要表现的思想情绪，必须有一定的速度作为指导，速度与乐曲的情绪密切相关，一首快速的曲子若放慢一倍的速度进行演奏，整个曲子的情绪将会截然不同，反之亦然。表演者在演奏或演唱时除了根据作品所提示的速度进行表演外，也可以根据自身的需要，对作品进行局部的速度调整，以表现自身对于作品的理解。

4. 力度

音的强弱变化程度表现为作品的"力度"。音的强弱变化在塑造音乐形象的过程中起着至关重要的作用。一般在作品中会有一定的力度提示。常见的力度标记分为字母力度记号（"p"弱、"f"强、"mp"中弱、"mf"中强等）、文字力度记号（"cresc"渐强、"dim"渐弱等）、图形力度记号（"＜"渐强、"＞"渐弱等）。

5. 节奏

按照一定的长短关系组织起来的各种时值的音有序进行，称为节奏。广义上说，节奏包含了音乐的节拍、速度、力度等要素，是音乐的骨骼，是"声音在时间上的组织"，我们常用节奏平稳、节奏鲜明、节奏富有民族特色等来形容一部作品的节奏特色；从狭义上说，节奏指的

是在节拍的基础上,音的长短组合,即各种节奏型。从历史上看,节奏先于曲调产生,是人们在协作劳动的过程中所得,所以,节奏是一切旋律存在的依托。

6. 音色

不同的人声、不同的乐器、不同的组合所产生的音响效果都各不相同,称为"音色"。即使是表现同样的音高,小提琴与大提琴音色不同、男声与女声音色不同,因此,音色的特点是由发声体来决定的。

7. 音区

音乐作品中最高音到最低音的区域是作品的音区。作品的音区对作品表现载体的选择有很重要的指导作用,同时,不同的音区在表达思想感情时也有不同的功能和特点。

8. 调式

音的高低呈阶梯状排列我们称之为"音阶",音阶的不同组合形式即"调式"。分析一部作品的调式,把作品中所用的音按照高低音阶式排列,根据音阶的组合方式判断调式。最常见的调式分为五声调式和七声调式,而七声调式中又分为大调式和小调式,大调式音乐通常给人以乐观开朗、明亮的感觉,小调式音乐通常显得柔和温婉,多忧郁情绪。

9. 调性

任何一种调式都是以一个音为主音进行发展,其他的音都相对主音具有一定的倾向性,那么这个主音的音高就是"调性",如F大调的作品,F即为这个作品的调式主音。调性会在听者心目中造成一种期待感,主音的出现才意味着作品的结束,所以主音的改变会引起整个音乐作品听觉上的改变。在古典音乐中,调性是音乐作品的主要特征,而在现代作品中,许多作曲家会刻意削弱调性或取消调性。从而形成了现在的"无调性音乐"。

10. 和声

两个以上的音按照一定的关系同时发出声音,即"和声"。旋律指的是作品音的横向关系,而和声指的是作品中音的纵向关系。最小的和声单位是两个音同时发声,我们称之为"音程",而三个或三个以上的音同时发声,称之为"和弦"。和声的最重要性质体现为它的"和谐"程度。和谐的和声使人感到稳定与安宁,而不和谐的和声使人感觉紧张与矛盾,因此,和声的配备直接影响一个作品的听觉感受。

11. 曲式

犹如文学作品中的结构框架一般,音乐作品也有一定的结构布局,这个结构就是音乐作品的"曲式"。音乐中最小的组成单位是"音乐动机"(音乐发展的最小单位,一般具有一定特定的音调或者节奏型,音乐以其为基本进行发展),"动机"发展成"乐句","乐句"发展成"乐段"。一个乐段构成的作品叫一部曲式。作品的曲式包括小型曲式和大型曲式两种。小型曲式中常见的有一部曲式、二部曲式、三部曲式和复三部曲式,大型曲式中常见的有回旋曲式、奏鸣曲式、变奏曲式等。

12. 体裁

音乐的种类称为作品的"体裁"。常见的音乐体裁有歌曲、舞曲、进行曲、奏鸣曲、交响曲等,同体裁的作品从曲式结构和体裁内容上有着相似之处,但是不同的时期、不同的地域、不同的文化影响下产生了各种各样的音乐作品,所以音乐的体裁种类繁多,各有其不同的特点。

第二节　如何欣赏音乐

一、音乐欣赏的层次

音乐欣赏的过程是一个多层次立体的过程，由浅入深、由表及里逐步深入。一部好的音乐作品往往需要通过反复聆听、反复领悟，才能对作品有深入的理解，真正享受音乐欣赏的愉悦。每位聆听者生长环境、文化底蕴都有所不同，所以不同的欣赏者对于作品的理解也各有千秋。那么对于音乐欣赏的过程，我们大致可以分为三个阶段：知觉欣赏阶段、情感体验阶段和理性分析阶段。

（1）知觉欣赏阶段。是音乐欣赏中的最初级阶段，是对于音乐感受最直观的体验，直接表现为欣赏者的听觉感受，如曲调的优美、节奏的舒展、音色的华丽等。这些感受是听众通过知觉欣赏作品产生的本能反应，无须借助客观分析获得。

（2）情感体验阶段。这一阶段是在知觉欣赏的基础上进一步的深入欣赏。音乐是一种表达情感的艺术，一方面，音乐表达创作者的创作思想；另一方面，音乐通过激起欣赏者情感上的共鸣，达到使听众动情的目的。听众在欣赏音乐时，总能唤起自身的某种联想，甚至产生想象，把音乐中表达的情感作为自己的情感体验，从而被音乐所感染，得到悲伤、同情、愉悦等身心感受。

（3）理性分析阶段。这是音乐欣赏的最高阶段，并不是每一位听众都能达到，但却是每一位音乐欣赏者应该追求的目标。理性分析的阶段需要有专业的音乐知识作为辅助，专业知识了解得越多，对于作品的内涵越能进一步挖掘。这一阶段的欣赏从两个方面来进行，一方面是对于作品本身的分析，要求欣赏者运用理论知识理性分析作品的创作，包括音乐要素的分析、作品背景分析、创作者创作个性分析等；另一方面是对于作品表演者技巧的分析，各个不同的表演者，对于作品的理解和处理各有不同，不同版本的作品有着不同的审美效果。理性分析的阶段需要我们积累大量的知识，主观与客观相结合，最后给出自己的审美评价。

二、音乐欣赏的方法

本着主客观因素辩证统一的原则，以理性分析为欣赏目标，我们应该带着一定的方法对音乐作品进行欣赏。

1. 具备一定的理论知识

听者的音乐知识储备程度直接影响着音乐欣赏活动的深度。在欣赏之前如果能运用音乐表现要素的知识对于作品先进行直观的分析，有利于在欣赏的时候更好地抓住作品的框架构造，更好地从整体把握作品的风格，使"听"变得不再盲目，使感受更加直接、更加深入。

2. 了解作品的创作因素

一方面，音乐作为一项时间的艺术，它经历了一个国家或民族的文化、风俗、时代、物质发展水平的共同作用，所以一个音乐作品具有当时的社会客观性，要了解作品，我们先要了解作品创作时的时代背景。另一方面，音乐不是自然的音响，是由艺术家创作所得，每一位

艺术家都有自己的创作历程和个人风格,在欣赏一个作品前,先了解作者的音乐特色,能更好地体会创作者的思想情绪,从而更好地体会音乐家所要表达的艺术内涵。

3. 了解作品的表达因素

音乐作为一项实践艺术存在,若没有表演者的二度创作,所有的乐谱都只是一堆符号,称不上完整的音乐作品,无法达到欣赏的要求。因此,表演者的表达在音乐欣赏中也占了非常重要的地位。不同的文化、不同的时代造就了不同的表演艺术家,不同的表演艺术家对同样的作品有着不同的理解和诠释,所以形成了不同的版本,不同的版本又能给听众带来不同的感受。因此,了解作品表演者的表演风格、细节处理,对于更好地欣赏作品有着很大的帮助。

当然,欣赏音乐的方法还有很多,对于每一位倾听者而言,音乐的品种繁多、个人的状况各异,所以每个人欣赏音乐后的感受也会有所不同,但是,好的方法会使我们更好地领悟作品,收获更多的感悟。

复习与思考

1. 什么是音乐?
2. 音乐欣赏分为哪几个层次?
3. 尝试运用音乐的表现要素分析一首作品。

第二章 民歌欣赏

第一节 中国民歌

一、中国民歌概述

民歌即民间歌曲,是劳动人民在生产生活过程中为反映生活、表达情感即兴创作的一种声乐作品体裁。此"民"非民族,而指民间,是劳动人民自发的音乐冲动与创造性的自然表露,是由人民群众通过听觉记忆和口头流传而传承发扬的集体劳动的结晶。

民歌中所反映的社会生活内容极其丰富,然而任何题材的民歌都与劳动人民的生产、生活息息相关,与人民的社会生活有着最直接、最紧密的联系。民歌经过广泛的群众即兴创作、口头传唱而逐渐形成和发展起来,是通过一代又一代的人不断地传唱、积累、变化而沉淀下来的,是无数人智慧的结晶。因此,民歌有着与专业创作歌曲完全不同的特点。

(1)即兴性。民歌是劳动人民自发的口头创作,不受任何专业作曲技法的支配,音乐表现上以演唱者个人的情感表达为直接目的,演唱者为作品的直接创作者,作品的音乐性受到作品产生的环境和演唱者情绪的直接影响。

(2)乡土性。不同的地理气候、自然生产条件、社会变迁、文化传统都影响着人们的生活方式、风俗习惯、性格特征及审美情趣,语言环境的地域性差异也直接决定着音乐表达的风格和方式。民歌多采用方言演唱,不同民族、不同地区之间语音差异越大,音乐差异越大;生活在不同地域的人们生产生活方式不同,生产生活方式决定了人们性格气质的地域差异,不同民族、不同地区之间人们的性格气质差异越大,音乐差异越大。

(3)变异性。由于采用口头传唱、听觉记忆的方式进行传播,民歌没有具体固定的曲谱形式,传播过程的诸多因素都会影响到作品的表达,包括歌词、曲调、演唱方式等,任何一位演唱者都有可能根据自己的理解对作品做出改变。因此同一首作品,地域、时代、演唱者的变迁都会出现不同版本的表达。

(4)易于流传性。民歌的音乐形式具有简明朴实、平易近人、生动活泼的特点。一首优秀的民歌能以口口相传的方式进行传播,就意味着作品一定是结构短小、曲调简单、易学易唱。也正因为民歌的这个特点,其他的音乐形式也经常会直接或间接地吸收、借鉴民歌的曲调来进行加工创作。

二、中国民歌欣赏

中国幅员辽阔,人口众多,在漫长的社会生活和劳动中,产生了不计其数的民歌,不同民

族、不同地域、不同时代产生了大量各具特色的优秀作品。关于中国的民歌分类有多种角度与方法：按照作品歌词题材，可以分为劳动歌曲、爱情歌曲、生活歌曲等；按照民族，可以分为汉族民歌、藏族民歌、蒙古族民歌等；按照地域划分，可以分为新疆民歌、河北民歌、陕西民歌等；按照产生时代，可以分为传统民歌、革命时期民歌、新民歌等。

1. 汉族民歌欣赏

汉族民歌的分类可以按照体裁和色彩区两种分类方法进行。体裁分类是以民歌音乐的艺术样式分类的方法，分为劳动号子、山歌、小调；色彩区分类是以民歌音乐的地方风格分类的方法，分为西北、东北、中原、江淮、江浙等区域。其中，按体裁分类为最常见的分类方式。

（1）劳动号子

劳动号子是指人们在劳动过程中用以协调和指挥劳动所演唱的民间歌曲，产生并运用于劳动。先秦时期著作《吕氏春秋·审应览》中，有"今举大木者，前呼舆谔，后亦应之"的记载，这是关于劳动号子的最早描述。因此，劳动号子是最早的民歌体裁，随着人类集体劳动的发展而逐渐产生，早期的劳动号子只是劳动者为了释放身体负荷、统一步伐、调节呼吸而产生的呼号，随着人类审美能力的提高，劳动号子逐渐从单调的呼喊演化成了一种有丰富内容和完整曲调的音乐表现形式，起到了鼓舞精神、调节情绪、指挥劳动的作用。

劳动号子节奏稳定，富于动感，律动与劳动节奏相符，音乐曲调粗犷豪迈，音乐形象质朴坚实，多用于集体劳动时指挥集体协作，因此，演唱形式多为一领众合，领唱者即劳动的指挥者，歌词多加入劳动时的呼喊助词，为实词与虚词相结合的形式。多种多样的劳动方式产生了各种各样的劳动号子，劳动方式的不同决定了劳动号子的节奏、音调、演唱方式、音乐风格等各不相同。按照劳动的种类，劳动号子大致可以分为：搬运号子、工程号子、农事号子、船渔号子四大类。

搬运号子：多在人力直接承担重力劳动或运输中使用。

🎼 **谱例 2-1**

哈 腰 挂

《酒歌》
东北民歌

(领) | 1 3 2̄ 2̄ 1 0 | 3 2 2̄ 2̄ 1 0 | 3 2 5̄ 3̄ 2 | 1 - ‖
掌稳脚步， 甩小头（来吧）！ 往下撂 吧！咳！

(众) | 0 0 | 1 0 0 | 1 0 0 | 1 - ‖
咳！ 咳！ 咳！

作品分析 作品属于搬运号子的类别，流行于东北林区，多在伐木工人搬运木头时演唱。当领唱者唱出第一句"哈腰挂"时，其他人俯身用挂钩挂上木头，然后挺身齐步走。作品为五声调式中的 D 宫调式作品，体裁为一段体，分为上下两个声部，上声部为领唱，下声部为集体和唱。作品曲调起伏较小，音区仅为五度，但是节拍采用 2/4、1/4 交替进行，使得作品节奏十分紧凑，这种上下声部不对称但是结构平衡的表现手法体现了劳动人民在劳动过程中对于节奏律动的敏锐把握。

工程号子：多用于打夯、伐木、采石等劳动场合。

谱例 2-2

打 夯 歌

1=G 2/4
中速

甘肃民歌

| 5̄ 1̇ 5̄ 4̄ 0 | 5̄ 1̇ 6̄ 5̄ 4̄ 0 | 5 5̄ 6̄ 5̄ 5̄ 1 | 2 4̄ 3̄ 2̄ 5̣ | 5 5̄ 6̄ 5̄ 5̄ 1 |
一夯（呦） 两夯（呦） 三（呀）四（的）个夯呀哈， 三（呀）四（的）个

| 2 4̄ 3̄ 2̄ 5̣ | 5̄ 5̄ 5̄ 3̄ 5̄ 5̄ 3̣ | 2̄ 2̄ 3̄ 5̄ 5̄ 6̄ | 1 2̇ 2̇ 2̄ 1̣ 6̣ | 5̇·6̇ 5̣ |
夯呀 哈， 夯儿（吗）就夯儿（吗）就 起了 身（吗）就遍地开 红 花 呀，

| 1 1̄ 1̄ 6̄ | 1 1̄ 1̄ 6̄ | 5̄ 1̇ 6̇ 5̣ | 5 6̇ 6̇ 6̄ 5̄ 4̄ 3̄ | 2·3̄ 2 |
夯儿（吗） 就夯儿（吗） 就往前 行（吗） 就打上 这 这来了吗 哟 哟，

| 5̄ 5̄ 5̄ 3̄ 5̄ 5̄ 3̣ | 2̄ 2̄ 3̄ 5̄ 5̄ 6̄ | 1 2̇ 2̇ | 2̄ 1̣ 6̣ | 5̇·6̇ 5̣ ‖
夯儿（吗）就夯儿（吗）就 起了 身（吗）就 夯儿（吗）打 得 平 呀。

作品分析 这是一首打夯时所演唱的工程号子。打夯是一种需要共同协作的劳动，劳作过程中经常会唱打夯号子。作品通过强拍后十六节奏的运用，强调劳作的重心所在，体现了打夯号子的特点。这种节奏特点在打夯号子中非常常见。

农事号子：一般在从事农业劳动中歌唱，由于劳动强度不大，节奏没有搬运号子和工程号子紧张，旋律也相对婉转多变，歌词内容较为丰富。

谱例 2-3

催 咚 催

1=D 2/4

湖北民歌

中速

(领) (合) (领) (合) (领) (合)

一把扇子(么 咿 呦)　竹骨子编哪 呦喂，　一脚踢在 (呦喂 呦)

(领) (合) (领) (合) (领) (合)

姐儿面前哪 咿呦喂。　催咚催 金梭，　催咚催 银梭，

(领) (合)

金 梭 银 梭 海 棠 梭，　小情 哥 喂 喂　催咚催呀么 咿哟喂。

作品分析　作品为湖北潜江地区打麦时所演唱的一首农事号子，也叫"打麦歌"。农民分两排面对面劳作，这边上那边下，场面热闹充满喜庆的气氛。作品为2/4拍，二部曲式，前半部分由一人领唱，众人用衬词和唱，后半部分为众人全部衬词合唱。旋律围绕 do、mi、sol 三个音进行，体现了湖北一带民歌"三声腔"的特色。歌词中"金""银""海棠"等词的运用体现了青年男女愉快的心情及幸福欢乐的劳动气氛。

船渔号子：水运、打鱼、船务等过程中演唱的号子，根据水务劳动种类的不同，天气水路情况的不同也有与之相对应的船渔号子。

谱例 2-4

黄河船夫曲

1=G 4/4

陕西民歌

1. 你 晓得　天下黄河　几十几道　湾 (嗨)，　几十几道
2. 我 晓得　天下黄河　九十九道　弯 (嗨)，　九十九道

湾 上，　几十几条　船 (嗨)，　几十几条　船上
弯 上，　九十九条　船 (嗨)，　九十九条　船上

几 十 几根　杆 (嗨)　几 十 几个 (那)，艄公呦嗬来把船来　搬．
九 十 九根　杆 (嗨)，　九 十 九个 (那)，艄公呦嗬来把船来　搬。

作品分析　作品源自黄河边一位叫李思命的船夫所唱的曲调"搬水船"。船夫一家三代都在黄河上跑船为生，长期的跑船生活陶冶了他爽朗正义的性格，粗犷豪放的船工号子练就

11

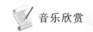

了一副好嗓子,因此在当地颇有名气。1942年,在延安文艺座谈会前,延安鲁迅艺术学院组织学生慰问河防将士,安波、关鹤童、张鲁、刘炽4人在佳县黄河边上收集民歌,听到李思命所演唱的曲调后立即记录整理下来,并命名为《黄河船夫曲》,发表于《陕甘宁老根据地民歌选》中。

(2) 山歌与山曲

① 山歌。山歌是人民群众在山野劳作时即兴演唱的歌曲,多用于抒发情感、表达思想。山歌的内容涉及广泛,演唱者可以任意发挥,无论是从节奏还是演唱形式上受劳动律动的影响较小。由于山歌多在户外演唱,因此曲调多高亢嘹亮,演唱形式多独唱,演唱者演唱至高音区时经常会随着情绪的高涨而有自由的延长音,曲调音域跨度较大也会使演唱者采用假声演唱或真假声转换的方式。因此,是一种十分生动且艺术性很强的民间音乐形式。

山歌分布的地区很广,在西北、西南、华东、华南的广大地区都十分流行,但是在不同的地域,山歌的名称不同。在陕北为"信天游"、在山西为"山曲"、在内蒙古为"爬山调"、在青海和甘肃为"花儿"、在湖北为"赶五句"、在四川为"晨歌"等。

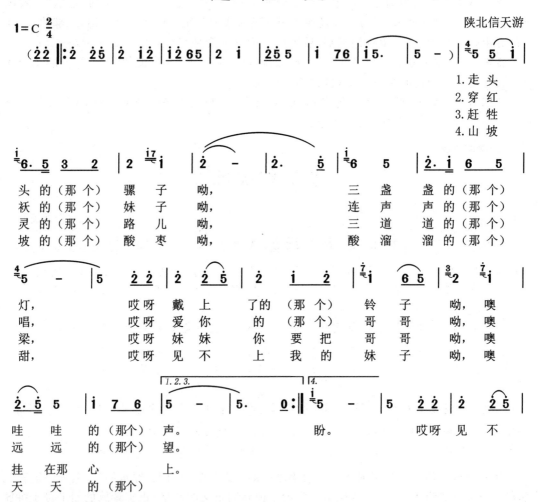

上 我的 妹子 呦，噢 天 天 的（那个）盼。

作品分析 信天游又叫"顺天游"，是陕北人民最喜爱的一种山歌形式。民间曾有"信天游，不断头，断了头，穷人无法解忧愁"之说，因此信天游的创作题材多以表达民间疾苦为主，另外，爱情也是其演唱的主要内容。信天游的歌词多以七字为一句，上下两句为一段，旋律起伏较大，多采用真声演唱。《赶牲灵》是一首徵调式作品，表现一位姑娘在路旁等待外出"赶脚"的情哥哥快些回来的迫切心情。作品三段歌词既朴实又具有浪漫情怀，从天还没有亮姑娘就在村口等待一直到第三段目送情哥哥的骡马队走远，将一位少女的心情表达得淋漓尽致。作品每一段都是由上下两句组成，每一句又可以分成两个短句。其中，"哎呀""哟噢"等语气助词的运用既填补了句子中间的缝隙，又形象地表现出了姑娘的焦急情绪。曲调中四度、七度大跳更体现了信天游高亢、豪放的音乐性格。

② 山曲。山曲在黄土高原地区很流行，与信天游相似，山曲的乐段结构也是由上、下两个乐句构成，唱词多为七字句，曲调常使用五声或六声调式。演唱时多真假声转换。山曲又被称为"酸曲儿"，内容多以爱情为主，其中包括了大量的以"走西口"为创作题材的作品。"走西口"指的是在旧时的中国，由于自然环境的原因，导致山西西北部及陕北一带经常遭受旱灾，人民生活困苦，家里的男人不得不为了生计离家远行，每年三四月离家，九十月还乡，每一次离家都是一次生离死别，因此在这一地区的山歌中，包含了大量描述此类情景心境的作品，每一首作品都表现了这一特定题材的特定情绪。

谱例 2-6

走 西 口

1=F 2/4
中速　　　　　　　　　　　　　　　　　　　　　　　山西民歌

1. 哥哥 你 走 西 口，　　二妹 子我 实 难 留。　手
2. 送出 了 大 门 口，　　舍不 得 松 开 手。　两
3. 泪珠 儿 往 下 流，　　二妹 子 这才 开了 口。　有 那
4. 走路 要 走 大 路，　　切不 要 走 小 道。
5. 住店 要 住 大 店，　　再不 要 住 小 店。　那
6. 吃饭 要 多喝 稀 粥，　　再不 要 吃 干 粥。　吃
7. 情哥 你 到了 西 口，　　要谨 慎 交 朋 友。　怕
8. 知心 话儿 说了 一 道，　情哥 你 要 记 牢。　你

```
2·  5 | 2 3 1 6 | 5 —  | 1·6 1 2 | 6 1 5 3 | 2 — | 2 0 ‖
```

拉　　着　情　哥　的　手，　送　哥　送　到　大　门　口．
眼　　的　泪　珠　儿，　禁　不　住　往　下　流．
知心　话　我　要　说，　哥　哥　你　要　记　心　头．
大路　上　人　马　多，　好　给　哥　哥　解　忧　愁．
大　　店　住　的　客　人　多，　找　点　茶　水　也　方　便．
干　　粥　多　了　会　生　病，　没　个　亲　人　来　伺　候．
你　　有　别　人　丢　了　妹，　那　我　这　命　实　难　留．
到　　了　西　口　外，　常　给　妹　妹　把　信　捎．

作品分析　作品为商调式，描绘了情哥哥离家远行、情妹妹送别时难舍难分的心情。音乐既具有山西民间音调的特色，又受到了内蒙古地方戏曲的影响，以四句为一段，采用了起、承、转、合的结构布局。曲调十分简单，通过多段歌词的演唱，把情妹妹心酸和不舍的内心世界表达得十分细腻。

③ 花儿。花儿流行在宁夏、甘肃、青海一带，以爱情为题材的山歌类别，又称做少年。由于花儿有特定的男女交往定情之意，又被称为野曲，不允许在室内演唱，亦不允许在辈分不同或者有血缘关系的人面前演唱。花儿的曲调在当地被称为"令"，因此有按地域分类的河州令、莲花山令等，也有按歌曲中衬词命名的仓啷啷令、三三二六令等，每一个令是一种曲调，共有上百种之多。

谱例 2-7

上去高山望平川
（河湟花儿）

宁夏民歌

作品分析 《上去高山望平川》的曲调为"河州令",由两个乐句组成的单一乐段。歌词寓意深刻,富于想象,旋律高亢开阔,富有西北地方特色。这支曲调经历了三次低音向高音的运动,有"三起三落"之称,乐句的悠扬宽广和音域的跨度起伏充分体现了在封建礼教约束下,青年男女渴求爱情却不可得的感叹心境,是一首十分著名的花儿作品。

(3) 小调

小调又称"小曲""俗曲"。小调不受劳动节奏的限制,曲调优美、内容广泛,是人们在休闲、娱乐、集庆时所演唱的歌曲。演唱形式有独唱、对唱、齐唱等多种,其中以独唱形式最为常见。小调的音乐风格细腻,结构规整,较劳动号子和山歌艺术性更强。广泛的创作题材决定了小调的种类繁多,大体上小调可以分为吟唱调、谣曲和时调三类,而谣曲中又包括诉苦歌、情歌、生活歌、嬉戏歌时;调包括"孟姜女调""鲜花调""绣荷包调"和"对花调"等。

谱例 2-8

小 白 菜

河北民歌

1=♭A 5/4

5 3 3 2 — | 5 5 3 3 2 1 — | 1 3 2 6̣ — | 2 1 7̣ 6̣ — |
1. 小白菜呀, 地里黄呀, 三两岁呀, 没了娘呀,
2. 跟着爹爹, 还好过呀, 只怕爹爹, 娶后娘呀,
3. 娶了后娘, 三年半呀, 生个弟弟, 比我强呀,
4. 弟弟吃面, 我喝汤呀, 端起碗来, 泪汪汪呀,
5. 亲娘想我, 谁知道呀, 我思亲娘, 在梦中呀,
6. 桃树开花, 杏花落呀, 我想亲娘, 一阵风呀,

6̣ 1 6̣ 5̣ — | 6̣ 2 1 6̣ 5̣ — :||

亲 娘 呀, 亲 娘 呀!

作品分析 作品体裁为谣曲中的"诉苦调",五声徵调式。全曲仅6个小节,前4小节为5/4拍,后两小节为4/4拍。这首作品速度缓慢,气息悠长,每一小节为一句,乐句的结束音均为下行走向,使得乐句一句比一句低沉,一句比一句情绪低落。简明朴实的歌词,逐渐下行带有哭诉性质的音调,深刻表达了一个孩子对母亲热切的希望,将孤立无助、悲伤痛苦的心情刻画得十分深刻。作品在河北及我国北方流传相当广泛,《白毛女》中《北风吹》的主旋律受到了这个作品的极大影响。

谱例 2-9

数 蛤 蟆

四川民歌

1=F 2/4

5 3 5 3 | 5 1 2 | 5 3 5 3 | 5 1 2 | 5 3 5 3 | 1 2 3 2 1 | 6̣ 1 6̣ 1 2 | 1 1 6̣ 5̣ |

一只蛤蟆 一张嘴 两只眼睛 四条腿, 乒乓乒乓 跳下 水呀。蛤蟆不吃水, 太平 年

6̣ 1 6̣ 1 2 | 1 1 6̣ 5̣ | 3 5 2 3 5 | 3 1 2 | 3 5 2 3 5 | 3 1 2 ||

蛤蟆不吃水, 太平 年 荷儿没子兮, 水上 漂, 荷儿没子兮, 水上 漂。

作品分析 作品结构为一段体,是一首游戏歌曲,属于谣曲中的嬉游歌体裁。歌曲是孩子们玩数字游戏时唱的童谣,通过歌唱使孩子对于数和动物的基本形象有了初步的认识,既提高了孩子的认知能力,又使孩子们的智力得到了开发。

谱例 2-10

茉莉花

1=E 4/4

中速 亲切地　　　　　　　　　　　　　　　　　　　　江苏民歌

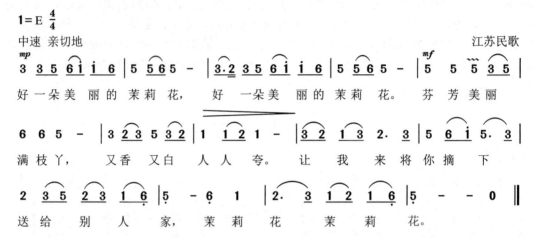

作品分析 作品为时调中的"鲜花调",是同名小调里流传最广的一首五声徵调式作品。作品三段歌词,表现了一个姑娘在花园里见到了香气四溢的茉莉花时想采又怕人发现的复杂心理。作品曾在清代末年因留学生在"世界各国留学生联欢晚会"上演唱而曾一度被认为是中国的国歌。1926 年,意大利作曲家普契尼所创作的最后一部歌剧《图兰朵》中连续运用了这个曲调。

谱例 2-11

绣 荷 包

1=♭A 2/4

山西民歌

1. 初 一 到 十 五,　十五的月 儿 高,　那 春 风
2. 三 月 桃 花 开,　情人 捎 书 来,　捎 书 书
3. 一 绣 一 只 船,　船上 撑 着 帆,　绣 上 个
4. 二 绣 鸳 鸯 鸟,　栖息 在 河 边,　你 依 我
5. 郎 是 年 轻 汉,　妹如 花 初 开,　收 到 这

[1-4.]
摆　动　杨呀杨柳　梢。
带　信　信　要一个荷包　袋。
水　手　在呀船上　边。
我　假　你　永远不分　开。
荷　包　袋

[5.]
郎你要早回　来。

作品分析 作品为五声商调式的作品,曲调简单,语言质朴,带有浓郁的地方色彩,是时调中的"绣荷包调",表现了少女为恋人绣荷包时的内心活动,表达了对美好纯真爱情的追求。绣荷包实际上是一个音乐种类,而不仅仅是一首歌曲的名称。妇女们在绣制荷包的过程中,把对美好生活的憧憬或对爱情的期盼倾注在一针一线上,一边制作,一边轻轻吟唱着对美好生活的向往,这便诞生了以绣荷包为题材的民歌。这些民歌采用叙事的手法,歌词内容丰富,曲调大同小异,广泛流传于全国各地,但不同的地域有不同的特色。

2. 少数民族民歌欣赏

我国是一个多民族的国家,每个民族都有自己独特的文化氛围,许多民族还有自己的文字。少数民族地区的经济结构、社会形态各不相同,所以各民族的民歌无论从题材还是从风格上都有自己浓郁的民族特色,其中,习俗性的民歌比重最大,这些歌曲反映了各民族不同的民俗民风。

(1) 蒙古族民歌

蒙古族是一个奔放的民族,多年的马上生活成就了蒙古族人民粗犷、豪放的性格,特定的生活环境也使得蒙古族的民歌具有深沉、苍劲的风格。蒙古族的民歌分为长调和短调两个大的体系。长调民歌篇幅较长、气息宽广、情感深沉、节奏自由、善于抒情,长调作品在演唱长音时经常会伴有类似于马头琴演奏的颤动和装饰,牧歌、赞歌、思乡曲等多属于长调作品的范畴。短调民歌篇幅短小、节奏规整、情绪活泼,多带有口语化叙述性演唱,有的与舞蹈结合,十分具有动感,狩猎歌、婚礼歌等一般属于短调作品的范畴。

谱例 2-12

辽阔的草原

蒙古族民歌

$1=F\ \dfrac{3}{4}$

1. 虽然有辽阔的草原,啊嗬嗬咿 不知何处有泥滩?啊嗬咿。
2. 虽然有美丽的姑娘,啊嗬嗬咿 不知她的那心愿!啊嗬咿。

作品分析 这是一首传统的长调牧歌,流行于内蒙古呼伦贝尔盟地区,五声羽调式作品,单乐段结构。作品曲调多运用了大跳,节奏疏密结合,使得音调跌宕起伏,结尾处"啊嗬嗬咿"衬词的使用表现出了牧民豪爽的性格,也体现了浓郁的草原生活气息。作品节奏自由,速度缓慢,需要演唱者长气息的控制,但是在谱面上这些并未体现。任何作品形成曲谱后就只是音乐符号,与作品原本的艺术形态存在着一定的差距,特别是长调这种少数民族音

乐形式，记谱无法将作品的音乐风格表现完全，这就需要有经验的表演者依靠自己的生活体验和艺术修养将其表达出来。

谱例2-13

嘎 达 梅 林

1 = D 4/4

稍慢

蒙古族民歌
红　岚编词

```
6̣  3  3 23 | 5  6  1  6̣ | 2  3̲2̲1  6̣ | 2·  3̲5̲  1̇ | 6̣ - - - |
```

1. 大　雁　向着那　北　方　飞　去，西　拉木伦　河　前　来迎　接　你，
2. 大　雁　向着那　南　方　飞　去，西　拉木伦　河　前　来欢　送　你，
3. 大　雁　飞回那　北　方的土　地，和　暖的阳　光　前　来照　耀　你，
4. 大　雁　再向那　南　方　飞　去，寒　冷的北　风　远　远离　开　你，

```
5  6  5 3̲5̲ | 5  6  1  6̲6̲ | 1  6̲1̣̲  6̣ | 2·  3̲3̲5̲  1̇ | 6̣ - - - ‖
```

要　说　起义的　嘎　达　梅　林是　为　了　蒙　古　人　民的土　　地。
要　说　造反的　嘎　达　梅　林是　为　了　蒙　古　人　民的心　　意。
反　抗　王爷的　嘎　达　梅　林是　为　了　蒙　古　人　民的权　　利。
勇　敢　战斗的　嘎　达　梅　林是　为　了　蒙　古　人　民的希　　冀。

作品分析　这是一首五声羽调式作品，是由上、下两句构成的短调民歌，下句基本是上句的变化重复，全曲旋律舒展、深沉有力，基本保持一字一音，铿锵的节奏表现出庄严肃穆的情绪。嘎达梅林（1892—1931年）是20世纪初蒙古族的一位民族英雄，原为1925年达尔罕王爷属下的一个小王府军务官，官衔"梅林"，由于反抗王爷出卖旗地被革职监禁，判处死刑，他的妻子牡丹号召群众劫狱救出了嘎达梅林，从此嘎达梅林领导人民进行了长达五年的反抗战争，最后牺牲。这首作品正是人民为了纪念这位民族英雄所创作，多年来被改编成交响诗、故事影片、舞剧等多种艺术形式。

（2）藏族民歌

藏族是一个以农业和牧业为主的民族，新中国成立以前，政教合一的封建农奴制度统治使得藏族有着本民族特有的自成体系的传统文化，无论是从宗教、医学、音乐、建筑艺术等各方面，都明显地体现着他们特有的民族风格。藏族的民歌调式多以五声音阶为主，大体上可以分为"谐"和"鲁"两大类。"谐"指的是歌舞，这一类民歌与舞蹈相结合，大多节奏规整、形式活泼，伴奏乐器丰富。其中最为著名的是"果谐"，即"锅庄"，指的是晚上人们围在篝火旁拉起圆圈跳舞时的音乐，这是一种集体性、群众性的艺术形式。"鲁"指的是歌曲，单纯的声乐作品，不与舞蹈相结合。"鲁"的曲调悠扬，节奏较为自由，多在人们抒发情感时演唱，题材不同也包括不同的种类，如牧歌、酒歌、箭歌等。

谱例 2-14

酒 歌

1=G 2/4　　　　　　　　　　　　　　　　　　　藏族 民歌
稍慢　　　　　　　　　　　　　　　　　　　　　陈义根配歌

1.（啊 若啦 哪 穷　次啦　仁），　　我们在此
2.（啊 若啦 哪 穷　次啦　仁），　　相亲相爱的

聚 会（啦哩 杏 呛　秋　卷啦 杏），
人 们（啦哩 杏 呛　秋　卷啦 杏），

但愿永不 分　离　　（呀 啦），祝您永远
祝您永远 健　康　　（呀 啦），但愿永不

健 康（呛 秋啦杏 卷 啦 杏）。
分 离（呛 秋啦杏 卷 啦 杏）。

作品分析　作品为五声宫调式，旋律平稳，仅为一个八度，曲调委婉流畅，表现了藏族同胞以酒传情、表达美好祝愿的情景。酒歌在藏语中称为"昌鲁"，是喝酒、敬酒时演唱的歌曲，可以伴随简单的舞蹈动作，每逢传统节日、亲友团聚或举行婚礼时，人们按照古老的习俗围坐在方桌旁，按年龄大小轮流斟酒，并载歌载舞，饮酒人按照敬酒者的歌声词意完成饮酒程序。

（3）维吾尔族民歌

维吾尔族居住在新疆，音乐文化源远流长，早在魏晋南北朝时期，以"龟兹乐"为代表的"西域"音乐，曾对中原乃至整个中华民族的音乐文化发展起到过极为重要的作用。维吾尔族语言在长期的发展过程中受到了汉语、伊朗语、阿拉伯语的共同影响，与其语言成分一样，音乐也囊括了中国、欧洲、波斯——阿拉伯三大音乐体系的特征，其中，以波斯——阿拉伯音乐体系特征最为显著。维吾尔民族能歌善舞，因此，民歌多与舞蹈相结合，形式活泼、旋律优美、富于动感，曲调多曲折、细腻，富于装饰性。

谱例 2-15

阿 拉 木 汗

1=♭E 4/4　　　　　　　　　　　　　　　　　　　维吾尔族民歌

1.2. 阿拉木汗什　么样？　身材不肥也 不瘦。　阿拉木汗住在哪里？

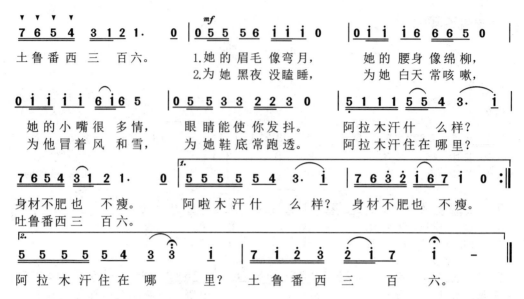

作品分析 作品是流传于新疆吐鲁番地区的一首维吾尔族双人歌舞曲，五声宫调式作品，三部曲式。"阿拉木汗"是姑娘的名字，作品以生动的问答方式，赞美了阿拉木汗的漂亮与聪颖。歌曲旋律性强、节奏紧凑、富于动感，切分节奏的运用和一字一音的词曲搭配方式充分体现了作品热情、活泼的特点。歌曲曾被多次改编成各种形式演唱，更有无伴奏形式的合唱版本，在保留了原作品民歌特色的基础上，展现了歌曲的无穷魅力。

（4）哈萨克族民歌

哈萨克民族是个酷爱音乐的民族，千百年来的游牧生活使得哈萨克的音乐具有很强的牧歌特征。哈萨克民歌从演唱形式上分为独唱、弹唱、对唱三种，通常在乐曲开始时曲调高扬，并伴有较长时值的拖腔，这是游牧生活中呼喊声演唱形式的体现。曲式多为带副歌的单二部曲式，常使用混合节拍，使得作品曲调更加灵活生动，律动性更强。

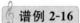

我 的 花 儿

笑。哎呀 呀！　　　　呀！　　哎！　　　　哎！

美丽的姑娘，我的花　儿！我要　欢笑，欢　　笑。哎呀 呀！

作品分析　这是一首七声商调式作品，旋律优美流畅，结构为单二部曲式。歌曲把姑娘比作花儿，表现了青年对姑娘的赞美爱慕之情。作品第一部分由两个乐句构成，第二个乐句是第一个乐句的变化重复，两个乐句旋律发展方向都为下行，而第二部分副歌旋律发展转而变化为上行，使得旋律起伏婉转，悠扬动听。

（5）朝鲜族民歌

朝鲜族人民讲求传统、注重礼仪，在音乐文化的发展过程中，声乐艺术始终占据着主导地位。他们的音乐多曲调委婉、旋律流畅、节奏规整，多三拍子作品，以抒情见长。朝鲜族民歌旋律进行较其他民族民歌更为平稳，具有稳定、细腻的音乐特征，经常出现同音反复，采取小幅度环绕式的旋律发展方式。

谱例 2-17

桔 梗 谣

朝鲜族 民歌
李云英 译词

桔梗呦，桔梗呦，桔梗呦，桔　梗，白白的　桔梗呦　长满 山

野，　　只要　挖出　一两 棵，　　就可以　满满地装上

一 大　筐。　　哎咳哎咳呦，哎咳哎咳呦，哎 咳　　　呦

这多么　美 丽。多么可　爱 呦，这也是　我们的　劳动 生产。

作品分析　作品为五声徵调式，二部曲式。桔梗是朝鲜族人民爱吃的一种野菜，音译为"道拉基"，所以这首作品也叫《道拉基》。作品三拍子富有舞蹈特点的节奏，使得人们在聆听时往往能联想到翩翩起舞的朝鲜族姑娘，歌曲中部衬词的加入，推动了全曲曲调的发展，也更为作品增添了劳动气息，刻画出了勤劳活泼的朝鲜族姑娘的形象。

(6) 黎族民歌

叫侬唱歌侬就唱

1=♭E 2/4 3/4

慢　　　　　　　　　　　　　　　　　　　　　　　黎族民歌

1. 叫侬唱歌　侬就应（咧），只要蜜糖　甜（咧吓）透心　（罗咧）
2. 叫侬唱歌　侬就依（咧），只要情哥　听（咧吓）仔细　（罗咧）
3. 叫侬唱歌　侬就唱（咧），只要歌声　传（咧吓）四方　（罗咧）

甜（咧吓）透心，千金万银　侬不要（咧），只要哥哥
听（咧吓）仔细，牛羊满圈　侬不要（咧），只要情哥
传（咧吓）四方，风流懒汉　侬不爱（咧），只要能干的

情（咧吓）意深　（罗咧），情（咧吓）意深。
合（咧吓）侬意　（罗咧），合（咧吓）侬意。
好（咧吓）情郎　（罗咧），好（咧吓）情郎。

作品分析　这是一首五声徵调式作品，全曲只用了四个音来完成整个旋律，这在歌曲中并不多见。作品从一开始就采用了一个七度向下大跳，营造出了十分活跃、欢快的气氛，同时"罗咧"等语气助词的使用让作品氛围更为轻松欢乐。这首作品是民歌搜集家李超然20世纪80年代深入海南黎寨时收集到的一首情歌，表达了千金万银无法打动姑娘的心，只有真情才可贵的中心思想，表达了对勤劳品质的赞扬。

(7) 彝族民歌

跳 月 歌

1=D 5/8

活泼·跳荡·热烈　　　　　　　　　　　　　　　　彝族民歌

弥勒西山区（哩 哎 咿）西山阿细人（哩 哎 咿），到了今天呀（哩 哎 咿），坐也一般高（哩 哎 咿），

站也一般高（哩 哎 咿），抬脚也爽快（哩 哎 咿），甩手也爽快（哩 哎 咿），

老人和青年（哩 哎 咿），个个笑颜开（哩 哎 咿），不再受苦了（哩）。

作品分析 作品又名《阿细跳月》，是云南弥勒西山彝族地区流行的一首民歌。在节日或者农闲之时，人们喜欢在空旷的地方"跳月"，青年男女在"跳月"过程中，相互寻找心上人，倾吐爱慕之情，表示要像清水和月亮一样，心地纯洁明亮，永结白头之好。这首作品旋律只有三个音组成，采用5/8拍，因此旋律发展方式全为跳进，音乐十分活泼，富有动感。

（8）布依族民歌

桂花开放贵人来

1=C 5/4 4/4

中板
贵州民歌

1. 桂花生在　　桂花岩，　桂花要等　　贵人来，
 桂花要等　　贵人到嘛，贵人来到　　花才开。
2. 桂花好比　　我们的心，贵人就是　　解放军，
 贵人就是　　毛主席嘛，贵人来到　　心高兴。

作品分析 这是一首五声羽调式作品，采用了5/4、4/4变化节拍，是一首歌唱党和中国人民解放军的颂歌。布依族民歌分为用布依族语唱的"土歌"和用汉语演唱的"客歌"，这首作品属于"客歌"范畴。全曲旋律由四个音发展而来，迂回式进行，装饰音运用较多，歌词采用七言四句，风格朴素，亲切感人。

第二节　外国民歌

一、外国民歌概述

世界上每个民族都有自己独具魅力的民歌，反映着各自不同的历史、文化发展进程，体现着各自不同的风俗、生活习惯、自然环境，记录着各民族在历史进程中的社会生活和精神文化风貌，这些既是世界多元化音乐文化的重要组成部分，又是世界各国音乐文化发展的源头。不同的民族、不同的音乐文化自然形成了不同的民歌风格、体裁和形式。对于民歌的范围，各国也有不同的理解，部分国家和我国一样，将劳动人民在劳动过程中所创作的作品称为民歌；而有些国家则认为凡是具有民族特色的、能体现民族音乐风格和民族精神的都可以称为民歌。所以对于外国的民歌，我们无法在概念上进行定义，只能举出一些经典的作品进行欣赏。

二、外国民歌欣赏

1. 日本民歌

日本有很多民歌，大多曲调简单、清新，演唱时自然发声，内容包括抒发爱情、描绘风景、反映劳动生活等方面。日本是一个海岛国家，世世代代以渔业为主，所以在日本的民歌中以

反映海边生活和渔业劳动作为内容题材的作品占了非常大的比重。

谱例 2-21

樱 花

1=♭E 4/4

稍慢 明朗 清水修 编曲

| 6 6 7 - | 6 6 7 - | 6 7 i 7 | 6 7 6 4 - | 3 1 3 4 | 3 3 1 7 - | 6 7 i 7 |

樱花啊！ 樱花啊！ 暮春时节 天将晓， 霞光照眼 花儿 笑， 万里长空

| 6 7 6 4 - | 3 1 3 4 | 3 3 1 7 - | 6 6 7 - | 6 6 7 - | 3 4 7 6 4 | 3 - - 0 ‖

白云 起， 美丽芬芳 任风 飘， 去看花！ 去看花！ 看花 要趁 早。

作品分析 樱花是日本的国花，是一种春季开花的著名观赏植物。这首作品生动而朴实地反映出了日本人民对樱花的喜爱。作品只有 14 个小节，但是音乐形象十分鲜明。作品的表现手法极其简练，旋律进行也以级进为主，十分平稳，多重复。乐句结束音落在 fa、si、mi 三个音上，使得作品的民族风味十分浓郁。这首作品被改编成合唱曲、重唱曲、器乐曲等多种形式。

2. 印度尼西亚民歌

印度尼西亚存在着多种多样的音乐形态，在漫长的历史发展过程中，印度尼西亚受到中国、印度和阿拉伯等国家经济文化的影响，后来，印度尼西亚又成为了荷兰的殖民地，所以荷兰音乐的元素又渗透进来，形成了印度尼西亚音乐多元化的局面。印度尼西亚民歌带有热带风情，多民族融合的现象又使得印度尼西亚民歌风格活泼、曲调热情。

谱例 2-22

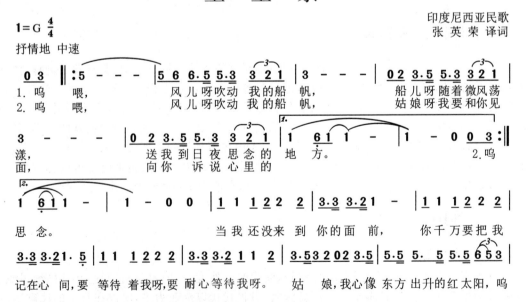

```
5 - - - | 0 6 6.5 5.3 3̃2̃1̃ | 3 - - - | 0 2 3.5 5.3 3̃2̃1̃ |
喂          风儿 呀吹 动我的船  帆,            姑娘 呀我要和你见

3 - - - | 0 2 3.5 5.3 3̃2̃1̃ | 1 6 1 - | 1 - - - | 1 - - - | 1 - - - ||
面,         永远也不再和你 分离     咿!
                                                              ppp
```

注:"星星索"(sing sing so)是划船时随着桨起落节奏的哼声。本歌的伴唱部分:

```
0 5 | 3 3 1. 0 5 | 3 3 1    (从略)
啊 星 星 索    啊 星 星 索。
```

作品分析　作品是一首印尼苏门答腊中部地区巴达克人的船歌。巴达克人主要分布在苏门答腊中部和北部山区,大多数聚居在多巴湖的周围,以从事农业劳作为主。这里湖水清澈,环境优美,巴达克人经常在湖上泛舟歌唱。这是一首无伴奏合唱曲,以固定音型"啊,星星索"作为伴唱。作品曲调缓慢、悠扬,旋律委婉,略带哀伤的情绪。每句前紧后松,唱法柔和、松弛,表达了演唱者对于心爱姑娘的思念、向往之情。

3. 俄罗斯民歌

俄罗斯民歌在世界音乐创作中占有非常重要的地位,俄罗斯民歌源自民间,但又深受宗教唱诗音乐的影响,它常常以悠远深沉的曲调来表达情感,小调作品十分常见。俄罗斯辽阔的地理环境和独特的风土人情造就了俄罗斯人民豪放、乐观的性格,常年的战乱使得俄罗斯的音乐以严肃的曲调、恢宏的气势著称,作品里带有强烈的民族气节和鲜明的民族特色。

谱例 2-23

三　套　车

俄罗斯民歌
高　山 译词
宏　扬 配歌

1=♭E　4/4
中速

```
3 ‖: 6. 6 6 6 #5 6 | 7. #5 3. 3 | 1 6 1 1 2 #2 | 3 - - 0 3 |
1. 冰   雪  遮盖着伏尔  加   河,  冰河上 跑着三套车,       有
2.(小) 伙  子你为什么忧  愁,  为什么 低着你的头,          是

6. 7 1 7 6 5 4 3 | 2. 4 6 7 6 | 3. 4 3 2 7 1 | 6 - 6 0 3 :‖ 6 - 6 0 0 3 |
人在唱着忧   郁  的歌,唱歌 的是那赶车的  人。小                人。 你
谁叫你这样伤   心?   问他 的是那乘车的  人。

6. 6 6 6 #5 6 | 3. 2 1 7. 7 | 1 6 1 1 2 #2 | 3 - - 0 3 |
看  吧这匹可怜的  老  马,它跟 我 走遍天   涯,           可
```

```
6    7 i 7 6543 | 2.   4 6  7 6 | 3.    4 3 2 7 i | 6  -  6 0 0 3 ‖
恨    那财主要把它卖    了去，  今后    苦难在等着   它。          可

6    7 i 7 6543 | 2.   4 6  7 6 | 3.    4 3 2 7 i | 6  -  6 0 0 0 ‖
恨    那财主要把它卖    了去，  今后    苦难在等着   它。          可
```

作品分析　这是一首反映劳动人民贫苦生活、抒发悲伤情感的作品。作品前两段是对于歌者悲惨境遇的叙述，表现了马车夫深受欺凌的悲惨生活。第三段通过变奏的手法把曲调直接推向高音区，音区的变化形成了情绪上的对比，唱出了赶车人积压在心中的强烈的悲愤情绪，把作品推向高潮。

4. 波兰民歌

波兰音乐是欧洲斯拉夫民族最古老的音乐文化之一，民间歌曲与舞蹈的关系密切，许多民歌旋律都具有很强的舞蹈性。特别是 16 至 17 世纪波兰的马祖卡舞曲、波洛奈兹舞曲定型后，在其影响下波兰民间音乐在结构、节奏、旋律上的变化更为明显。也正是波兰民歌具有舞蹈性的这个特征，使得波兰民歌三拍子占多数，而且曲调常有较大幅度的跳动，音乐风格十分活泼生动。

谱例 2-24

小　杜　鹃

1=F　3/4　　　　　　　　　　　　　　　　　　　　波兰民歌
优美　稍快　　　　　　　　　　　　　　　　　　　汪晴译配

```
 5 7 2 2 | 5 3 - | 4 3 2 5 | 3 i - | 5 7 2 2 | 5 3 - | 4 3 2 5 |
 5 7 2 2 | 3 1 - | 7 7 7 7 | 7 i - | 5 7 2 2 | 3 i - | 7 7 7 7 |
1. 小杜鹃叫   咕咕，    少年把新   娘挑，     看他鼻孔   朝天，    永远也挑
2. 年青人我   问你，    为何这样   骄傲，     难道只能   夸耀，    你那华贵的
3. 大家看这   少年，    多么幼稚   可笑，     虽然肚里   空空，    架子可真
4. 小杜鹃叫   咕咕，    我的心儿   在跳，     谁要追求   嫁妆，    可真愚蠢
5. 请你去问   杜鹃，    它会叫你   知道，     只有头脑   清醒，    才算真正
 5 7 2 2 | 5 1    | 5 5 5 5 | 5 i - | 5 7 5 5 | 5 i - | 5 7 5 5 |

 3 i - | i 0 5 - | i 0 5 - | 7 6 5 - | 7 6 5 - | 3 3 3. 1 |
 7 1 - | 3 0 3 - | 3 0 3 - | 4 4 4 - | 4 4 4 - | 3 3 3. 1 |
不着，  咕  咕   咕 咕！  啊 恰      乌 恰     噢的里  的
绣 袍，
不 小，
无 聊，
富 有，
 5 1 - | 3 3 3. 1 | 1 7 1 3 21 | 7 1 2. 5 | 5 7 2 4 3 2 | 1 5 - |
         噢的里 的  噢的里的杜纳   噢的里  的  噢的里的杜纳  咕 咕！
```

26

[乐谱片段]

作品分析 这是波兰普隆斯克地区的民歌,内容是对于只知道追求有钱姑娘的浮华青年的嘲笑。作品为大调式,全曲分为四个乐句,三拍子节奏中将重音落在第二拍上,具有玛祖卡舞蹈的节奏特点。歌曲中加入了模仿杜鹃的叫声"咕咕",使得作品充满了活泼、诙谐的意味。

5. 德国民歌

德国是世界上著名的音乐之乡,德国人民极具音乐天赋,在音乐方面取得了无与伦比的成就,他们重视民族音乐,民族音乐成为他们艺术创作的源泉。德国民歌大都具有旋律简洁,节奏单纯、朴实的风格。

谱例 2-25

春 天 来 了

德国 儿歌
陈汉丽 译词

[乐谱片段]

1. 小鸟小鸟飞来了,欢聚一起真热闹。动听的歌儿唱起来,唧唧喳喳唱不停。春天就要来临了,我们愉快地在歌唱。
2. 小鸟小鸟多高兴,自由自在飞翔。山鸟画眉白头翁,整整来了一大群。祝你一年都快乐,身体健康多幸福。
3. 小鸟为我们祝福,大家记在心上。我们的生活多欢畅,跳舞游戏又歌唱。在山谷里在田野上,欢乐歌声响四方。

作品分析 这首作品又名《小鸟飞来了》,是 1835 年德国民主人士 A. H. 霍夫曼·封·法勒斯雷本根据一首 18 世纪的德国民歌《告别爱人》的曲调填词而来。歌曲旋律优美动听,描绘了春天小鸟歌唱,小朋友们在田野上游戏歌唱的快乐场景。

6. 意大利民歌

意大利的音乐有着悠久的历史,同时意大利也是美声唱法的发源地,所以意大利的民歌也多用美声演唱。意大利民歌旋律流畅、富有浪漫色彩,意大利语明亮、圆润的特征也使得意大利民歌的旋律富有流动性、歌唱性极强。这里的民歌多用六弦琴伴奏,三拍子占多数。

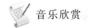
音乐欣赏

谱例 2-26

重归苏莲托

【意】佳姆巴蒂斯塔·库尔蒂斯词
【意】厄内斯特·德·库尔蒂斯曲
应南、薛范 译配

（乐谱略）

作品分析 这是一首歌唱故乡、抒发思念情绪的民歌。苏莲托又称索伦托，是意大利那不勒斯海湾的一个市镇，这里临海，风景优美，被誉为"那不勒斯海湾的明珠"。作品前半部分写景，后半部分抒情，旋律在表现自然风景的时候音区较低、旋律平缓、情绪平和；后半部分情绪突然增强，音区发生了改变，与前半部分形成了鲜明的对比，延长音的使用使得作品具有呼喊的意味，情感强烈而真挚。整首作品旋律起伏、情感跌宕，具有很强的艺术性。

7. 美国民歌

美国在短暂的历史中汇聚了各个民族的文化，因此美国民歌的成分十分复杂。在美国生活的人们一部分来自欧洲大陆，包括英国、法国、匈牙利、德国，因此受到欧洲音乐的影响十分深刻；另一部分是一直生活在美洲大陆的印第安人，因此美国本土的音乐是印第安音乐；而最早来到美洲大陆的人们中，包含了大量的清教徒，所以，宗教歌曲类似于颂歌、黑人灵歌（黑人宗教歌曲）等也一直是美国民歌的重要组成部分。

谱例 2-27

马车从天上下来

美国黑人民歌
章 枚 译配

作品分析　这是一首黑人灵歌,作品旋律的五声音阶和切分节奏的使用体现了黑人灵歌的音乐特征。

扩充曲目

1. 中国民歌

（1）劳动号子

《川江船工号子》　四川民歌

《澧水船夫号子》　湖南民歌

《走绛州》　陕西民歌

（2）山歌

《脚夫调》　陕北民歌

《兰花花》　陕北民歌

《我的哥哥当了红军》　陕北民歌

《提起哥哥走西口》　山西民歌

《人家都在你不在》　山西民歌

《想亲亲想在心眼子上》　山西民歌

《太阳出来喜洋洋》　四川民歌

《小河淌水》　云南民歌

《放马山歌》　云南民歌

《板栗开花一条线》 湖南民歌

(3) 小调

《翻身五更》 辽宁民歌

《沂蒙山小调》 山东民歌

《卖汤圆》 台湾民歌

《三十里铺》 陕北民歌

《看秧歌》 山西民歌

《月儿弯弯照九州》 江苏民歌

《回娘家》 河北民歌

《凤阳花鼓》 安徽民歌

《猜调》 云南民歌

(4) 少数民族民歌

《赞歌》 藏族民歌

《正月十五那一天》 藏族民歌

《森吉德玛》 蒙古族民歌

《牧歌》 蒙古族民歌

《玛依拉》 哈萨克族民歌

《送我一支玫瑰花》 维吾尔族民歌

《新疆是个好地方》 维吾尔族民歌

《我的家乡多美好》 赫哲族民歌

《阿诗玛》 黎族民歌

《西山调》 白族民歌

《阿里郎》 朝鲜族民歌

《知道不知道》 壮族民歌

2. 外国民歌

《拉网小调》 日本民歌

《红蜻蜓》 日本民歌

《莫斯科郊外的晚上》 俄罗斯民歌

《山楂树》 俄罗斯民歌

《喀秋莎》 俄罗斯民歌

《在路旁》 巴西民歌

《哎哟,妈妈》 印度尼西亚民歌

《宝贝》 印度尼西亚民歌

《我们在一起》 英国民歌

《老人河》 美国民歌

《草原上的家园》 美国民歌

《红河谷》 加拿大民歌

《剪羊毛》 澳大利亚民歌

《埃及——我们的母亲》 埃及民歌

《友谊地久天长》 苏格兰民歌
《牧童》 斯洛伐克民歌
《德聂泊尔》 乌克兰民歌

复习与思考

1. 中国民歌在形成和发展过程中具有什么样的特征？
2. 汉族的民歌按照体裁可分为哪几个类别？分别有什么音乐特征？
3. 学习演唱几首中国和外国的民歌，体会中外民歌各自的音乐特征。

艺术歌曲及大型声乐作品欣赏

第一节 艺术歌曲概述

一、艺术歌曲定义

艺术歌曲是由诗歌与音乐结合而共同完成艺术表现的一种音乐体裁,它结合了优美的旋律和人声两个最具有普遍感染力的音乐因素,具有较强的表现力和欣赏性。

二、艺术歌曲起源

艺术歌曲起源于 18 世纪末 19 世纪初的欧洲,是在抒情歌曲的基础上产生、发展起来的。一经出现,在短时间内便凸显了它独具特色的艺术魅力,至今盛行不衰。艺术歌曲在欧洲盛行初期,作曲家们对这一初生的歌曲艺术形式,在词、曲创作内容与技法方面,明显区别于抒情歌曲、叙事歌曲、民间歌曲、群众歌曲、通俗歌曲等其他种类的歌曲艺术形式,很快就形成了一些相对严格、固定的艺术要求。经过一系列艺术歌曲作品的创作实践,早期艺术歌曲的特点迅速确定下来:首先,歌曲的唱词必须是著名文学家、诗人所创作的诗句。如德国艺术歌曲《乘着歌声的翅膀》《菩提树》《听,听,云雀》均出自文学大师海涅、缪勒、莎士比亚之手。其次在音乐上,要求曲调必须与富有诗意的唱词有着情景交融的艺术形象,从而反映出诗人与作曲家内心深处难以言表、高雅向上的艺术境界,艺术情趣和艺术志向。一首优秀的艺术歌曲作品应该是高境界的文学诗词与完全按照诗词内容恰当运用音乐创作技法配于曲调的一种诗词与音乐的完美结合。

三、艺术歌曲曲调、韵律与伴奏

艺术歌曲曲调,包括演唱声部与伴奏声部(钢琴伴奏),伴奏声部的意义并非完全只是对演唱声部的衬托,而是运用音乐艺术上的多种表现手法将伴奏与演唱完美地交织在一起,构成一个音乐曲调,共同塑造完整、丰富的音乐形象。德国作曲家舒伯特的《鳟鱼》、波兰作曲家肖邦的《愿望》均在音乐中非常生动地体现了这种创作意图。除上述歌曲外,早期典型艺术歌曲的经典作品还有舒伯特的《野玫瑰》《慕春》《到哪里去》《最后的愿望》,莫扎特的《渴望春天》《紫罗兰》,贝多芬的《我爱你》《思故乡》,舒曼的《致太阳》《当暖风吹过大海之滨》,柴科夫斯基的《春天》,拉赫玛尼诺夫的《春潮》,里姆斯基·科萨科夫的《玫瑰与夜营》等一系列经典的艺术歌曲作品。艺术歌曲在内容上涉及的题材相当宽广,有表现爱情的《你好像一朵鲜花》《吐鲁番的葡萄熟了》,有表现乐观、欢快的劳动生活与社会主义建设的《玛依拉》《岩口滴水》还有表现山河风光与爱国抗战的《长城谣》《嘉陵江上》。可以说,人们内心深处的美好

愿望以及对祖国风光、山河的赞美,对生活、人生感触的惆怅、思考还有爱情的喜悦、兴奋、怨叹、忧伤,对侵略者的满腔愤恨、谴责等在艺术歌曲中都有反映。在音乐艺术表现上,艺术歌曲也有着可调动各种音乐创作思维、创作技法、音乐语言进行尝试和探索的广阔空间。艺术歌曲根据不同词义内容,或以丰富多变的音色表现鸟语花香,春光明媚,或用多种和弦和调式,准确、细腻地刻画人物复杂的内心世界,表达喜、怒、哀、乐的思想情感均是其他歌曲种类无法企及的。概括而言,音乐创作技法上的浓妆淡抹与表现心理情感上的委婉含蓄是艺术歌曲艺术表现上的两大特征。艺术歌曲在演唱形式上以独唱居多,声部运用较为广泛,有女高音独唱、花腔女高音独唱、女中音独唱、男高音独唱、男中音独唱,甚至还有男低音独唱、女低音独唱。除此以外,另有合唱及为数不多的重唱。

在古代,诗与歌是集于一体的,许多艺术歌曲的歌词都显现出诗的韵律,其旋律都跳动着诗的脉搏。舒伯特的代表艺术歌曲《魔王》把歌德叙事诗中的意境完全熔化在这首歌里,它的旋律虽然发展了,但却保持了结构的统一和形式的完美,他惟妙惟肖地把叙事诗里三个性格各异的人物的对话生动地表现出来。门德尔松的《乘着歌声的翅膀》是许多歌唱家在音乐会上的演唱曲目。海涅原诗有六段歌词,门德尔松把它们每两段并为一段,连续反复3次,曲调上下波动,旋律充满幸福和欢乐,与诗的内容水乳交融,曲调优美至极,使人陶醉于爱河之中流连忘返。光未然的长诗《黄河吟》使冼星海创作出震撼人心的《黄河大合唱》。传唱了千百年的《阳关三叠》把"劝君更进一杯酒,西出阳关无故人"中蕴藏的难舍友情,演绎得淋漓尽致。《教我如何不想他》歌曲通过对春夏和秋冬各种自然景色富于诗情画意的描写,使刘半农的原诗更增添了光彩。正是因为浪漫主义艺术歌曲的创造者将歌词与音乐完美的结合,才使这些音乐作品获得大众的喜爱。艺术歌曲随着抒情诗的兴起而繁荣,所以艺术歌曲是诗与歌的完美结合。

钢琴伴奏是艺术歌曲声乐演唱中不可缺少的主要组成部分。钢琴伴奏把诗中的形象变为音乐的形象,使人声和钢琴共同创造出富于情感的抒情形式。为增强艺术歌曲的渲染力和表现力,作曲家充分发挥自己的想象力和创造力,借助钢琴的艺术表现力,使其融入歌曲的情感并以丰富多样的表现手法渲染诗歌的意境塑造出动人的音乐想象。聆听艺术歌曲对提高人们的艺术修养、艺术境界和艺术鉴赏力均有着极大的帮助。

第二节　中国艺术歌曲

艺术歌曲在中国的发展大致可分为两个时期。

一、三四十年代中国艺术歌曲的发展

1919年前后,艺术歌曲首先得到国内知识分子和文化界人士的欣赏与喜爱,成为当时

新文化运动组成部分中一道夺目靓丽的风景线。当时的一些文人作家、诗人、音乐家如李叔同、刘半农、赵元任、黎锦辉、冼星海、贺绿汀等成为积极传播、推广以及创作、探索艺术歌曲的先锋。一首首世纪经典，传世佳作从他们笔下流出，醉人肺腑。其中主要作品有《春游》《教我如何不想他》《早秋》《问》《梦》《我住长江头》《玫瑰三愿》《梅娘曲》《日落西山》《嘉陵江上》《夜半歌声》《铁蹄下的歌女》《长城谣》等。我国艺术歌曲经李叔同、赵元任、黄自、肖友梅等一批文人、学者、音乐家们的共同努力，于40年代初达到了一个推广与创作的鼎盛时期。更可贵的是他们把吸收外来的创作技法与中国的民族风格、民族语言、民族音调、民族欣赏习惯与民族情趣相结合创作出了像《教我如何不想他》《花非花》等一系列具有永恒价值的艺术歌曲作品。

《教我如何不想他》——刘半农词、赵元任曲

刘半农（1891—1934年），中国近现代史上著名的文学家、语言学家和教育家。名复，字半农，江苏江阴人。早年参加《新青年》编辑工作，后旅欧留学，获法国国家文学博士学位。1925年回国，任北京大学教授。所作诗歌多描写劳动人民的生活和疾苦，语言通俗。他一生著作甚丰，创作了《扬鞭集》《瓦釜集》《半农杂文》，编有《初期白话诗稿》，学术著作有《中国文法通论》等，另有译著《茶花女》等。其中《汉语字声实验录》荣获"康士坦丁语言学专奖"。1934年在北京病逝。

刘半农

赵元任

赵元任（1892—1982年），祖籍江苏常州，字宣重，别名妧妊。语言学大师，同时也是作曲家、翻译家、科技普及工作的先行者和摄影家。他先入康乃尔大学读数理，又入该校哲学院。后赴哈佛大学学习语言学，任哈佛大学哲学系讲师和中文系教授，回国后，任清华国学研究院导师，讲授音韵学。一生通晓23种语言，为驰名国际的结构派语言学家，被公认为中国现代语言的奠基者。著有《现代英语的研究》《钟祥方言记》《中国语语法之研究》《湖北方言调查》等中、英著作。

《教我如何不想他》是由刘半农在1920于英国伦敦大学留学期间所作，是中国早期广为流传的重要诗篇。1926年由著名语言学家赵元任谱曲，广为传唱。初刊登于1928年版的《新诗歌集》。

教我如何不想他

刘半农 作词
赵元任 作曲
海之韵 制谱

[简谱：1=E 3/4，歌词如下]

天上飘着些微云，地上吹着些微风，啊！微风吹动了我头发，教我如何不想他？

月光恋爱着海洋，海洋恋爱着月光。啊，这般蜜也似的银夜，教我如何不想他？

水面落花慢慢流，水底鱼儿慢慢游，啊！燕子，你说些什么话？教我如何不想他？

枯树在冷风里摇，野火在暮色中烧。啊，西天还有些儿残霞。教我如何不想他？

作品分析　天空明净，大地宽阔，云儿在天空中飘着，微风轻吹，吹乱了诗人的头发，也唤起了诗人心中思念故土和亲人的感情，接着诗人一声感叹："教我如何不想他？"反问加强了感情和思念的程度。在夜里，银色的月光照在宽阔的海面上，在这"蜜也似的银夜"，诗人

却不能和恋人相伴,不能和心中的恋人在一起,这月光和海洋契合无间、依傍难分的情景在诗人的心中激起了怎样的感情呀?"教我如何不想他"?水上落花,水底游鱼,燕子飞舞,这花因为燕子可有着"落花有意,流水无情"的担心?这游鱼因为燕子的出现可有着被水抛弃的担心?也许,燕子送来了家乡的信息,让诗人的心里有着更深的触动,更深的思念"教我如何不想他"?枯树在冷风中摇动,残霞映红了半边天,如野火在烧。这冷的风和天边的残霞形成了强烈的对比,更加衬托出诗人远离故国的失落和热切的思念之情。思念之余,诗人看到的还是一片冷冷的暮色——残霞。这是一种强烈的反差,在诗人最冷的心灵感受中,暗藏着对祖国深深的爱。

作品全曲由四个乐段组成,每个乐段的结构相同,以起、承、转、合作为音乐的基本陈述方式。歌曲旋律自然、平静、柔和、简练,恰当地表达了歌词所需的意境和情感。赵元任对中国文化有着深刻的体会,同时对西方文化也有着深入的了解,特殊的人生经历,使得这位学贯中西、才华横溢的作曲家的作品,既有鲜明的民族风格,又包含西方音乐的文化特色。在这首艺术歌曲中,主题"教我如何不想他"共出现四次,随着每段歌词意境和感情的不同,作曲家对它们的调性布局也作了细致入微的处理:第一次结束在原调 E,第二次结束在属调 B,第三次转调,结束在 G 调,第四次达到全曲高潮,结束在原调 E。这种特殊的处理方式,使歌曲的主题鲜明突出,也更加显示出这首歌曲的民族风。

此曲以优美流畅的旋律,通过对春、夏、秋、冬四个季节各种自然景色富于诗情画意的描写,引人入胜地表现了情丝萦绕的青年独自徘徊吟唱的感人场面,表达了主人公对"他"的思念。同时也反映了新文化运动时期的青年在摆脱封建礼教的束缚、追求个性解放的潮流中,为纯真的爱情而热情歌唱。当时此歌的词作者刘半农正旅居英国伦敦,因此有强烈的思乡之情。曲作者赵元任当时也旅居美国,出于与刘半农的共鸣,特意选此词谱曲也是借以表达对祖国的深切怀念。

《问》——易韦斋词,肖友梅曲

萧友梅(1884—1940年),中国专业音乐教育的奠基人和开拓者、音乐理论家、作曲家。早年在日本、德国学习音乐长达十二年之久,1920年回国,1927年于上海创办了中国第一所正规的专业高等音乐学府:今上海音乐学院。1922年出版歌曲集《今乐初集》,其中作品《问》在当时流传最广。此外,他还创作了一系列爱国歌曲,如《五四纪念爱国歌》《国民革命歌》等,他为中国音乐文化的建设与发展,做出了不可磨灭的历史性贡献。

萧友梅

歌词向人们提出了一系列意味深长的人生问题,像是历经沧桑的长者发出的具有哲理性的感慨。"你知道你是谁?"是在告诫人们不要忘了自己是一个有血性的中国人;"你知道年华如水"是在提醒人们莫要使光阴虚度;"你知道今日的江山,有多少凄惶的泪"是在启示人们在山河破碎、国难当头的关头,应勇敢地站起来,承担起天下兴亡的责任。

谱例 3-2

问

易韦斋 词
萧友梅 曲

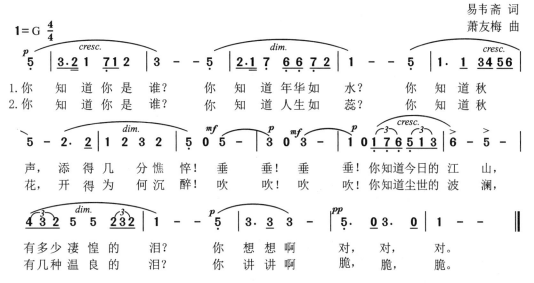

作品分析 此曲并没有华丽的音乐语言和复杂的创作手法,而是用极其简练的材料,表达出作曲家对当时内忧外患、国家沉沦的忧虑感慨之情。歌曲以问句的形式开始,展开了对人生和生活的哲理性探索。单乐段结构,旋律潇洒蕴藉。在四个匀称的乐句之后,接以两个三度下行的叹息似的音调,显得从容不迫,含蕴不露。接着,连续的三连音和上行跳进,把歌曲推向高潮,随后即以感慨似的旋律进入完全终止,提出"你知道今日的江山,有多少凄惶的泪"的问题,点明了"问"的主题是对祖国深沉的忧虑。

曲作者一生共创作各种体裁的歌曲超过百首,《问》是最有影响的一首。其创作借鉴了德国艺术歌曲的一些风格特点,全曲音域只有9度,曲调十分优美。歌曲最后又出现沉吟似的尾声,更觉余韵无穷,耐人寻味。

《我住长江头》——北宋词人李之仪词,青主曲

青主(1893—1959年),中国音乐理论家。曾赴德国学习法律,并兼修哲学和钢琴、作曲。1922年回国后,曾参加北伐战争,担任国民革命军第四军政治部主任。1929年受萧友梅校长邀请,于上海音专任教,并主编《乐艺》季刊。一生中发表了六十多篇音乐评论,并出版了《清歌集》《音境》两本艺术歌曲集。

《我住长江头》这首艺术歌曲是由青主根据北宋词人李之仪《卜算子》之词谱曲而成。初刊于1930年《乐艺》第一卷第二号,后收入1933年出版的作者歌曲集《音境》。

青主

作品分析 我住在长江源头,君住在长江之尾。天天想念你却见不到你,共同饮着长江之水。这条江水何时不再这般流动?这份离恨什么时候才能停息?只是希望你的心如同我的心,我一定不会辜负你的相思意。作品抒写了一个女子怀念其爱人的深情,而李之仪这首《卜算子》深得民

歌的神情风味,同时又具有文人的构思新巧、深婉含蓄的特点。

谱例 3-3

我住长江头

【宋】李之仪 词
青 主 曲

1=G 6/8
快 但不急促

（乐谱略）

作品采用 6/8 拍是复二部曲式,结构工整、层次鲜明。作曲家以清新悠远的音乐体现了原词的意境,而又别有寄寓。歌调悠长,但又别于民间的山歌小曲;句尾经常出现下行或向上的拖腔,听起来更接近吟哦古诗的意味,却又比吟诗更为激情。由于作品运用了自然调式的旋律与和声,使作品更加自由舒畅,富于浪漫气息,并具有民族风味。最有新意的是,歌曲突破了"卜算子"一般运用平行反复结构的惯例,把下阕单独反复了三次,并且一次比一次激动,最后在全曲的高潮以 ff 结束,这样的处理突出了感情的真切和执着,并具有单纯的情歌所没有的力量,同时也透露了作曲家在大革命时期对美好明天的向往。

《我住长江头》是青主的作品中最具代表性的作品之一,是我国古诗词音乐作品中的精华,在欣赏作品时应探索该作品的艺术风格及内涵,学习和体会古诗词特有的艺术风格。诗歌和音乐是不可分割的,歌曲的含义都体现在诗词中,欣赏者要充分理解作品所表达的情感。

《嘉陵江上》——端木蕻良词,贺绿汀曲

端木蕻良(1912—1996 年)本名曹京平。满族。辽宁昌图人。1932 年考入清华大学历史系,因北平左联遭到破坏,被迫中断学业。在校期间曾任北平左联常委,创办左联刊物《科学新闻》。1935 年底参加"一二·九"运动,后到上海从事左翼文学活动。曾在山西临汾民族大学、重庆复旦大学、湖南水陆洲音专任教,先后在天津《南开双周》、重庆《文摘副刊》、香港《时代文学》、桂林《文艺杂志》、衡阳《力报》副刊、武汉《大刚报》副刊、上海《求是》等刊物担任主编。1950 年参与北京市文联和作协的筹备及《北京文学》的创刊工作。曾任北京文联副秘书长、北京作协副主席。北京市第一届政协委员,中国作协理事。1928 年开始发表作品。1952 年加入中国作家协会。著有《端木蕻良文集》(八卷),长篇小说《科尔沁旗草原》《大地的海》《大江》《新都花絮》《曹雪芹》等,短篇小说集《憎恨》《风陵渡》《端木蕻良小说》等,散文集《花·石·宝》《车轮草》《化为桃林》《端木蕻良近作》等,剧本《除三害》《戚继光斩子》《红拂传》等,译著长篇小说《苹果树》等,文论集《说不完的红楼梦》《端木蕻良细说红楼梦》等。1996 年 10 月于北京逝世。

端木蕻良

贺绿汀(1903—1999 年),湖南邵阳人,原名贺楷,当代著名音乐家、教育家。1931 年入上海国立音专,师从黄自学习作曲,1934 年创作的钢琴曲《牧童短笛》在"征求中国风味的钢琴曲"中获一等奖。贺绿汀一生共创作了三部大合唱、二十四首合唱、近百首歌曲、六首钢琴曲、六首管弦乐曲、十多部电影音乐以及一些秧歌剧音乐和器乐独奏曲,并著有《贺绿汀音乐论文选集》。代表作为《嘉陵江上》《游击队歌》等。

贺绿汀

《嘉陵江上》本是端木蕻良 1939 年在重庆所作的一首散文诗,后由作曲家贺绿汀谱曲成为一首为大众熟知的艺术歌曲。歌曲寄托了作者对失去的家园——东北三省的怀念,唱出了收复失地的决心。它问世以来,受到群众的广泛欢迎,并经常作为男中音独唱曲目在音乐会上演唱。

谱例 3-4

嘉 陵 江 上

（乐谱略）

1939年春末,端木蕻良在教书期间同他的妻子萧红,每天傍晚沿嘉陵江边散步,见悠悠江水思乡之情涌起,提笔写道:"那一天,敌人打到了我的村庄,我便失去了我的田舍、家人和牛羊……"这一切的悲情都是因为日寇的铁蹄,山河破碎,流亡的苦难,国恨家仇,热血激荡胸间,诗人继续写道:"我必须回到我的故乡……把我打胜仗的刀枪,放在我生长的地方!"《嘉陵江上》由此诞生。作品深情地表达了成千上万流亡到大后方、悲愤地"徘徊在嘉陵江上"的同胞,对强占了自己家乡的日本侵略者的切齿痛恨,对沦陷在敌人铁蹄下的故乡和亲人的深切怀念。

作品分析　《嘉陵江上》为二部曲式的结构。第一部分表现了主人翁因敌人入侵、背井离乡、只身徘徊在嘉陵江旁,面对眼前的一切,使他更加怀念故乡和此时的悲痛心情。前八小节由钢琴弹奏的引子十分精练、出色,整首歌曲中主要音调和悲壮的气质通过简单的引子充分体现出来,把演唱者和听众带到一个作品本身的情绪中。接着是歌中主人翁的激情痛诉,可以从这段曲调中二度下行长音和三连音的出现造成的旋律效果领悟到流放者的痛苦不安和激动的心情。歌曲的第二部分是表达主人翁决心要打回故乡去的意志和信念,这段曲调在感情的酝酿和发展上很有层次,两次形成高潮,这一部分旋律基本是在高音区进行,加上强拍上出现的切分节奏,听起来似乎是在大声疾呼,接着主人翁在低音区唱出朗诵式的音调,"我必须回到我的家乡",这一句是主人翁的内心独白,接下来"我必须回去,从敌人的刺刀丛里回去"更是主人翁的大声疾呼和坚定誓言,形成歌曲的第二次高潮。

歌曲反映了当时中国人民不甘当亡国奴、誓死反抗侵略者"打回老家去"的决心,对当时的抗日救国运动起到了鼓动号召的作用。《嘉陵江上》具有鲜明的时代精神,作品创作借鉴了欧洲艺术歌曲的创作手法,同时又很好地结合了中国传统的声韵和节奏,使这首歌成为独树一帜的中国艺术歌曲,一直传唱至今。

二、新中国成立后中国艺术歌曲的发展

新中国成立后,尤其改革开放以来,我国的艺术歌曲重新回归创作繁荣时期。新时期的作曲家郑秋枫、施光南、尚德义、谷建芬、士心、陆在易、王志信等创作了《我爱你,中国》《吐鲁番的葡萄熟了》《牧笛》《我们是黄河泰山》《我像雪花天上来》《我爱这土地》《母亲河》等众多脍炙人口的艺术歌曲。中国的民族众多,民歌是人们日常生活中不可缺少的部分,当作曲家把这些清唱或用极为简单的伴奏形式演唱的原始民歌配以丰富多彩、格调高雅的钢琴伴奏时,一种具有高品位、完全不同于原始民歌的艺术歌曲出现了。它不仅受到了大众的好评,也得了专家的肯定,在我国的艺术歌曲中占有重要的地位。它们流传到国外,使世人了解和体会到了中国民族的生活与情感,在文化沟通与交流中起到了非常重要的作用。由于它们的民族情和艺术兼容,作品也特别受到广大中外听众的欢迎和喜爱。因社会的进步及种种原因,从当前的一些作品与音乐会选用的曲目中可以看出,过去艺术歌曲的概念已被突破,只要是抒情优美、格调高雅的抒情歌曲,如《草原之夜》《在那遥远的地方》,古代歌曲《清平调》《望江南》《杏花天影》,歌剧选段《红梅赞》、民歌《曲蔓地》《等你到明天》等,甚至某些通俗歌曲都扩属为艺术歌曲。但不论艺术歌曲的内容如何改变,艺术歌曲生命中高品格、高情趣的灵魂是永恒的。

《我爱你中国》——瞿琮词,郑秋枫曲

瞿琮(1944—),湖南长沙人。中共党员。1984年结业于武汉大学中文系。1965年后历任广州军区政治部创作组作家、战士歌舞团创作员、主任、团长,总政歌舞团团长,解放军艺术学院院长,广州军区政治部专职作家,大校军衔、一级编剧。中国音乐文学学会主席团委员,《词刊》杂志编委。终身享受政府特殊津贴。1962年开始发表作品。1979年加入中国作家协会。著有长篇小说《摇滚岁月》等2部,诗集《琵琶泉》等25部,中短篇小说集《小岛对面是澳门》等4部,长篇传记文学、报告文学集《霍英东传》等4部,专著《歌词审美小札》,歌词《颂歌献给毛主席》《我爱你,中国》《吐鲁番的葡萄熟了》《月亮走,我也走》《颂歌一曲唱韶山》《中华之光》(第六届全运会会歌)等,发表出版作品350余万字。

瞿琮

郑秋枫

郑秋枫(1931—),作曲家。自幼学习戏曲、曲艺,擅长演奏二胡、三弦,毕业于中南军区部队艺术学院音乐系、中央音乐学院作曲系干部进修班。1987年被列为中国十大音乐家,多次举办个人作品音乐会,写有五百多首歌曲和一些电影音乐、歌舞音乐和器乐曲。他的音乐善于把新疆各民族的旋律因素和汉族语言巧妙结合在一起,代表作有《颂歌献给毛主

音乐欣赏

席》《翻身道情》《我爱你,中国》《帕米尔,我的家乡多么美》等。

1980年伴随着改革开放的春风,归国华侨人数日渐增多。在这样的时代背景下,中国拍摄了一部反映爱国华侨心系祖国的电影《海外赤子》。《我爱你,中国》是电影《海外赤子》的主题曲。随着20世纪80年代初该影片的热播,这首由著名女高音歌唱家、马来西亚国归国华侨叶佩英演唱的主题曲也在中国大地上唱响。

谱例 3-5

我爱你中国

瞿 琮词
郑秋枫曲

1=F 4/4

稍慢、自由地、歌颂、赞美地

(此处为简谱乐谱,包含完整的《我爱你中国》歌曲旋律与歌词)

42

作品分析 作品歌词采用中国传统词律"赋比兴"的写作手法,一咏三叹,字句凝练。运用叠句、排比等手法,对祖国的春苗秋果、森林山川、田园庄稼等作了形象的描绘和细腻的刻画,表达了海外游子对祖国的满腔炽热和真挚的爱国主义情感。歌曲由三部分构成。第一部分是引子性质的乐段,节奏较自由,气息宽广,音调明亮、高亢,旋律起伏跌宕,把人们引入百灵鸟凌空俯瞰大地而引吭高歌的艺术境界;第二部分是歌曲的主体部分,节奏较平缓,旋律逐层上升,委婉、深沉而又内在,铺展了一幅祖国大好河山的壮丽画卷,使"我爱你,中国"的主题思想不断深化;第三部分是结尾乐段,经过两个衬词"啊"的抒发,引向歌曲的最高潮。末尾句"我的母亲,我的祖国"在高音区结束,倾泻出海外儿女对祖国满腔炽烈的爱国主义情感。曲调起伏迂回,节奏自由悠长,与第一部分相呼应。

在1980年优秀群众歌曲评比中,《我爱你,中国》被评为"优秀群众歌曲",1983年获得第一届优秀歌曲评选"晨钟奖"。

《吐鲁番的葡萄熟了》——瞿琮词,施光南曲

施光南(1940—1990年),作曲家。自幼喜爱音乐,学生时代曾模仿各地民歌风格创作了不少歌曲,后进入中央音乐学院附中学习,1964年毕业于天津音乐学院作曲系,是新中国自己培养的第一代作曲家。代表作《祝酒歌》《打起手鼓唱起歌》《草原花海》《在欢乐的日子里》《苦菜花开在三月》,歌剧《伤逝》《校园多美好》《我的祖国妈妈》《龙舟竞渡》《屈原》,歌曲《吐鲁番的葡萄熟了》《月光下的凤尾竹》《马铃声声响》《多情的土地》《最美的赞歌献给党》《假如你要认识我》《在希望的田野上》等。

歌曲《吐鲁番的葡萄熟了》用婉转悠扬的旋律与真挚动人的歌词向人们讲述了一个名叫阿娜尔罕的维吾尔族姑娘和驻守边防哨卡的克里木的爱情故事,传递出了爱国之情与纯洁爱情交织成的浓浓深情。

施光南

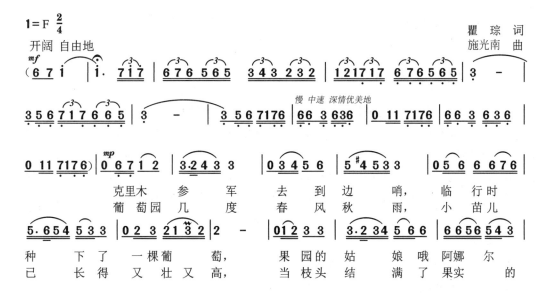

```
5 4 3 2  1 0 7 | 6 7 1 2  3  3 3 | 3 2 4 3  2 . 2 | 2 1 3 2  1 7 6 | 6 — (6 6 3  6 3 6 | 0 7 1  2 3 4 5) 6  0 :||
```

罕　　　呦，　精心　培　育这绿　　色的小　　　　苗。
时　　　候，　传来　克里　木立　功的喜　　　　报。

作品分析　《吐鲁番的葡萄熟了》作于1978年。词作者运用暗喻与陪衬的手法巧妙地把对祖国、对生活的爱和对情人的爱融合在一起，构思新颖、情趣高雅，不落俗套。曲作者用新疆维吾尔族的音乐素材，采用二部曲式谱写了一支动人的曲调。全曲贯穿着新疆民族歌舞中手鼓的典型节奏与级进回返式的旋律进行，通过上、下模进等变化手法衍生发展而成。作品一经发表广为传唱，受到群众欢迎。于1980年被评为优秀群众歌曲。

第三节　外国艺术歌曲

艺术歌曲源于18世纪末19世纪初的欧洲，因其独具特色的艺术魅力而经历不衰。12世纪时，游吟诗人和吟唱诗人的出现使情歌和叙事歌得到了发展，到14、15世纪时，德国的抒情歌曲成为这一时代风靡的音乐形式。人们称这类歌曲为恋歌，同时称演唱这些歌曲的艺人为"恋诗歌手"。德国世俗歌曲相对于其他欧洲国家的歌曲来说，显示出更为顽强的生命力。文艺复兴时期，德语复调歌曲被称为里德。15世纪末、16世纪初，逐渐形成了四声部里德。16世纪60年代中期出现了牧歌，这是受到意大利牧歌影响的结果。艺术歌曲经历了如此漫长的发展过程，直到莫扎特、贝多芬之后，"歌曲之王"舒伯特的出现，迎来了德奥艺术歌曲的全盛时期。舒伯特比任何作曲家都更多地将感情与戏剧性倾注到艺术歌曲这个形式里。舒伯特和他的后继者如舒曼、勃拉姆斯、罗伯特·弗兰茨使艺术歌曲成为19世纪浪漫主义最有特点的表现方法之一，许多音乐大师都曾为这种体裁谱写了许多优秀作品，如舒曼的《诗人之恋》、卡尔·莱韦的《爱德华》等，从而推动了艺术歌曲在表现力上的发展与完善，使欧洲的艺术歌曲创作进入了一个崭新的天地。随着时间的推移，艺术歌曲逐渐形成了具有代表性的德国艺术歌曲和法国艺术歌曲两大流派。

一、德国艺术歌曲

18世纪末到19世纪初，德国文学的发展进入浪漫主义阶段。作家们要求艺术作品应当像民间文学那样自然、朴实，反映人民的思想感情和愿望，因而产生了一批德国文学中优秀的诗篇，这些诗歌与音乐相结合，产生了新的艺术样式——德国艺术歌曲。它的主要特点是把诗词与音乐构成一个完美的艺术整体，比民歌和一般歌曲的艺术水平更高，艺术技巧的难度更大。在当时的历史条件下，它打破了封建统治者对音乐的禁锢，走出教堂和宫廷，到了家庭和爱好者的集会中间，进入了更广阔的社会活动范围。

1. 早期

维也纳古典乐派的三位大师弗朗茨·约瑟夫·海顿、沃尔夫冈·阿玛多伊斯·莫扎特、路德维希·凡·贝多芬在艺术歌曲这个创作领域里写出了具有重大意义的作品。

海顿在晚年才接触到这个体裁,他的部分歌曲仍保留着歌剧的痕迹,和声与节奏都很简单,曲调优美流畅,前奏和间奏中都能令人感到这位器乐作曲家的特点。他用朴素的民歌手法谱写的《上帝保佑弗兰茨皇帝》被推选为奥地利国歌。《赞颂懒惰》是一首分节歌式的讽刺歌,流传很广。海顿著名的《美人鱼之歌》《田园歌》和《水手之歌》等,都达到了较高的艺术水平。

贝多芬的歌曲更深刻、更宽阔地表达了人类丰富的精神世界。《我爱你》《忧伤中的喜悦》《在阴暗的坟墓里》和《阿德拉伊德》都是朴实、深情的作品。在作品《致远方的恋人》中,他开始尝试把歌曲用钢琴间奏连接在一起,探索声乐套曲的形式。贝多芬善于表达庄重、富于哲理性的题材,为C.F.盖勒特的诗谱写的6首歌曲和为C.A.蒂德格谱写的《致希望》是他成功的作品。他讴歌大自然和真诚的友情;从对未来的憧憬联系到人的生和死,问苍天,谁主沉浮?答案是用连续进行的八度和弦描绘出星光灿烂的天际,说明人应该充满希望、充满信心。贝多芬的这一萌芽状态的思想,在《第九交响曲》的《欢乐颂》中,得到了辉煌的体现。

莫扎特一生写了30多首歌曲,《渴望春天》《路易丝烧毁她负心人的信》和《致克罗埃》都是短小的珍品,它们有严谨的结构,流畅的曲调,丰富的和声和调性变化。《傍晚的心情》中虽然有语言与旋律不统一的地方,但是庄重的、协调的音乐语言,描绘了渴望得到永久安宁的心情。为歌德诗篇谱写的《紫罗兰》是早期艺术歌曲中最完美的创作,歌曲是用通谱歌形式谱写的,拟人化了的紫罗兰形象,它的向往和不幸的遭遇,用调性的变化,大小调的对比,如泣似诉的道白,表现得逼真动人。

《紫罗兰》——歌德作词、莫扎特作曲

19世纪是浪漫主义诗歌繁荣的时期,歌德、海涅、拜伦等著名诗人的作品在情感内容上与同时期作曲家不谋而合,他们的合作是艺术史上的必然。诗歌成为音乐的灵魂,而音乐则将诗歌的意境无限扩展、延伸。艺术歌曲是最富有浪漫气质的体裁,它打破了各种艺术门类的界限,充分体现了音乐要同诗歌相结合的这一浪漫主义美学原则和理想。正如诗人格茨说:"毫无疑问,当抒情诗与音乐完美结合时能给人带来更大的心灵震撼"。在莫扎特艺术歌曲中,最令人称道的诗与音乐最完美结合的作品是这首《紫罗兰》,至今仍经常出现在音乐会上。

谱例 3-7

紫 罗 兰
Das Veilchen

【德】歌 德 词
【奥】莫 扎 特 曲
尚家骧 译配

```
6 0  #4. 5 | 5 (022 | 2  2̂1̂1̂6 | 5725 5#432 | #1232 21̂1̂6 | 5 0 0 |
里,    唱着 歌。

5 ♭3.1 | 1̂7̂.6 | ♭6. 54 | 3543 | 2♭654 | 357 | 7654 ♭3 |
那  紫罗兰想  道,  我   将要 成为  世界上  最 美丽,   最 幸福的

5̂=44 0 7̂ | ♭6432 | 3.453 | ♭6432 | 3.45 36 | ♭625 | 5. 5 |
花朵!  如 果她把我 采下,紧 贴住他的 胸膛,只 要,只 要,短

4321 | 7 0 | 1 ♭2.1 | ♭303.3 | 101 1♭2 | ♭3 0 | 0333 | ♭6654 | 3.35 |
短的一  刻!    唉,但是 那 姑娘 走来,她并 没   留神走 上前,一脚 把花

5.5 | ♭6.6 | 770 7̂ | 7̂605 | 5#404 | 5.44 2 | 5.1 1 1 | 6.2 22 |
儿摧惨!它凋谢 并 死亡, 但仍 快  乐:我虽然 死,但我仍 然,我仍然死

7. 5 | 1̂ 642 | 1.32 | 1 0 | 0444 | 220̂ | 0234 | 5.132 | 1 0 ‖
在 她的脚  下! 可怜的    花儿!那 是朵  可爱的紫 罗兰。
```

作品分析 《紫罗兰》歌词选自歌德的一首短诗,它是莫扎特与歌德的唯一一次合作,但是就因为这首歌,莫扎特被歌德认为知己。这首作品具有浓郁的浪漫风格,表达了一种纯真的爱情。《紫罗兰》是一首民歌体的诗,歌词分为三节,但是莫扎特没有采用传统的分节歌形式,而是逐段地将它谱曲,写成了一首三节歌词唱不同曲调的普通体歌曲,具有浓郁的民歌风格。三节歌词的音乐通过层次分明的调性发展,逐步走向高潮。最后,莫扎特给歌德的诗加上了最后一句:"可怜的花儿! 好一朵可爱的紫罗兰!"强有力地总结全曲,起到了画龙点睛的作用。这两句不仅总结全曲,音乐也和开头的'好一朵可爱的紫罗兰'相呼应,使全曲浑然一体一气呵成。作品的钢琴伴奏首次脱离了歌曲旋律,扮演了另外的角色,叙述自己的故事。这首作品被认为是在德国艺术歌曲发展史上具有极其重要地位的作品,学者们认为就算莫扎特只写了这一首歌曲,也足以在音乐史上占有一席之地。

莫扎特的艺术歌曲是人类艺术宝库中的一笔财富。作品独特的演唱风格,使我们感受到了高超的演唱技巧、清晰严谨的形式结构以及丰富深刻的情感表达,作品中渗透着他独特的艺术魅力。

2. 中期

这一时期的代表人物为弗朗茨·泽拉菲库斯·彼得·舒伯特、罗伯特·舒曼、雅科布·路德维希·费利克斯·门德尔松·巴托尔迪。

舒伯特最深刻地掌握了艺术歌曲的精髓,用音乐加强了文学诗歌的感染力,而文学又辅助地解释了音乐语言的魅力,从而使德国艺术歌曲达到前所未有的高峰。舒曼略为偏重于文学,但他没有失去平衡,也为艺术歌曲的发展做出了重大贡献。门德尔松则偏重于器乐伴奏演奏技巧的提高,而这一方面也大大地加强了艺术歌曲的表现力。

舒伯特在艺术歌曲的创作领域里开辟了新的天地。他的歌曲创作中,把维也纳古典乐派的传统、德国文学的浪漫主义诗歌和奥地利民间音乐素材紧密地联系在一起,他从柏林学派那里汲取各种分节歌以及较长的叙事曲的创作手法。他的多种多样的表现形式,无穷尽的曲调

源泉,色彩丰富的调性变化,以及伴奏中不同的音乐形象和意境,都是从诗词中得到启发而产生的。他把人物、剧情、自然景色用音乐语言综合为完美的整体。歌德的诗在舒伯特的歌曲创作中占有特殊地位,歌德的诗歌代表了时代的新精神,它们强调民族感情、民族语言,歌颂祖国、歌颂大自然、歌颂自由与爱情。莫扎特的代表作是他为W.米勒的诗所谱写的两部套曲:《美丽的磨坊女》和《冬日的旅行》。舒伯特晚年为革命诗人L.雷尔斯塔布和海涅谱写的歌曲,被友人收集在一起,命名为《天鹅之歌》的套曲,作品具有深刻的思想内容和完美的艺术表现。

舒曼的创新精神在歌曲创作中得到了充分表现,旋律性的朗诵、复调、短小乐句的运用,在当时都是新颖的。在舒曼细腻的笔触下,诗的细微变化都用音乐语言表达出来。舒曼大大扩展了歌曲的表现手法,为后来者开拓了宽阔的途径。为海涅谱写的《诗人之恋》,为艾兴多尔夫谱写的《歌集》,为 A. von 沙米索谱写的歌曲套曲《妇女的生活与爱情》是他的代表作。舒曼的声乐作品充满了器乐性旋律的语言,他给钢琴伴奏更多的独立性,并巧妙地发挥了前奏、间奏和尾声的表现力。《诗人之恋》中有一首名为《琴声悠扬》的歌,就像一首钢琴独奏曲,歌声只作为一个观望者的旁白,用旋律性的朗诵在叙述。

门德尔松谱写的都是短小的歌曲,音乐始终占据首要地位,没有戏剧、人物和行动。歌曲的和声和调性的变化,都与歌词没有直接联系,可以称为"没有歌词的歌",他在艺术歌曲方面的贡献在于优美的曲调和洗练的曲式。

《魔王》——歌德作词、舒伯特作曲

约翰·沃尔夫冈·冯·歌德(1749—1832年),德国著名的思想家、小说家、剧作家、诗人、自然科学家、博物学家、画家,是德国和欧洲最重要的作家之一。歌德的作品充满了狂飙突进运动的反叛精神,在诗歌、戏剧、散文、自然科学、博物学等方面都有较高的成就,主要作品有剧本《葛兹·冯·伯里欣根》,中篇小说《少年维特的烦恼》,未完成的诗剧《普罗米修斯》和诗剧《浮士德》的雏形《原浮士德》,此外还写了许多抒情诗和评论文章。

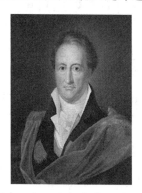
约翰·沃尔夫冈·冯·歌德

弗朗茨·泽拉菲库斯·彼得·舒伯特

弗朗茨·泽拉菲库斯·彼得·舒伯特(1797—1828年)的创作生涯虽然很短暂,却给后人留下了大量的音乐财富,600多首委婉动听的艺术歌曲,为世界音乐宝库增添了耀眼的光辉,在音乐史上被誉为"歌曲之王"。其最有代表性的歌曲有《魔王》《野玫瑰》《圣母颂》《菩提树》《鳟鱼》《小夜曲》,声乐套曲《美丽的磨坊女》《冬日的旅行》等;另有18部歌剧、歌唱剧和配剧音乐,10部交响曲,19首弦乐四重奏,22首钢琴奏鸣曲,4首小提琴奏鸣曲以及许多其他作品。

《魔王》是舒伯特根据歌德的同名诗所创作的叙事型艺术歌曲。原诗作于1781年,1815年歌曲问世。当时舒伯特只有18岁,这首叙事曲被编为作品第1号。奥地利作曲家舒伯特是著名的浪漫乐派作曲家,他一生创作了600多首歌曲,开创了艺术歌曲发展的新纪元。

音乐欣赏

《魔王》作为他重要的代表作品,有着较高的艺术价值。

谱例 3-8

魔 王

【德】歌德 原诗
【奥】舒伯特 作曲
尚家骧 译配

1=♭B 4/4

活跃地

（此处为简谱乐谱，歌词如下：）

在夜半风中，骑马飞奔，是一位父亲和他儿子，他把那孩子抱在怀里，紧紧地抱着，使他温暖。"儿子为何这样惊慌害怕？""啊，父亲，你可看见魔王？他头戴王冠，露出尾巴。""儿子那是烟雾在飘荡" "好孩子啊，跟我来吧！我和你一起快乐游玩，无数的鲜花开满海滨，我的母亲还有金边衣裳。""啊，父亲。啊，父亲，你听见没有，那魔王低声对我说什么？" "你别怕，我的儿，你别怕，那是寒风吹动枯叶在响。" "好孩子，你可愿跟我去？我的女儿也正在等待你，每天晚上她跟你在一起游戏，她唱歌又跳舞来使你欢喜，她唱歌又跳舞来使你欢喜。" "啊，父亲。啊，父亲，你看见了吗？魔王的女儿在黑暗里。" "儿子，儿子，我看得很清楚，那只是些黑色的老柳树。" 我真爱你，你的容貌多可爱美丽，你要是不愿意，我就用暴力。"啊，父亲，啊，父亲,他已抓住我！他使我痛苦不能呼吸！"父

```
3 - - 3 |⁷6 6 0 6 |6 - 7·7̣|i - 0 i̇ |i̇ - 2̇ 2̇ |⁴3 3 0 3 |3̇ - 6·3̣|4 - 0 0|
亲    在   发 抖，他 加  鞭 狂 奔，   把 喘 息 的   儿 子 紧 抱 在 怀 里，
0 0 0 0 |0 0 0 2̇ |2̇ - - ⁷|³·i̇ 6̇ i̇ |♭7 0 0 0 |0 0 7̇ 7̇ i̇ 2̇ i̇ 7̇ |6 0 #2̇ 3̇‖
         惊 慌  疲 倦， 回 到 家  里，           怀 里 的 孩 子 已 经  死  去！
```

作品分析 父亲怀抱发高烧的孩子在黑夜的森林里骑着马飞驰，森林中的魔王不断引诱孩子，孩子发出阵阵惊呼，最后终于在父亲怀抱中死去。歌曲采用通谱手法，一气呵成，气势宏大。诗歌中叙述者、父亲、孩子及魔王四个不同角色由不同的音调体现出来。作者充分展示了戏剧性的情节，如钢琴伴奏模拟马蹄疾奔的节奏贯穿全曲，低音奏出的风声描绘出夜幕中的森林冷风嗖嗖、咄咄逼人的情景，烘托出沉闷恐惧的气氛。作者还以小二度上行模仿孩子的惊呼，形象地刻画出孩子愈加惊恐的神情。

《魔王》是一首戏剧性、艺术性很强的叙事歌曲。欣赏者根据用歌唱家不同的音色变化和感情来感受四个不同人物。全曲通过不同的旋律音调，配上不同的唱腔以及钢琴模仿持续不断的急驰马蹄声和呼啸的风声的三连音，表现了叙事诗里儿子、父亲、魔王以及叙事者四个性格各异的人物和特定的环境。叙述了一个在昏暗的大风之夜，父亲怀抱生病的儿子在烟雾笼罩的森林里策马疾驰，黑暗中传来昏迷的孩子紧张、惊恐的呼叫，凶恶、狡猾的魔王幻影正引诱、威逼孩子随他而去的故事。这首歌曲虽然是自由发展，但保持了结构的统一和形式的完美。

舒伯特在《魔王》里让人们认识到，人声可以和器乐伴奏达到完美的结合。在这里钢琴伴奏不是对演唱者的和声辅助，而是把钢琴伴奏的作用提高到和歌曲同样重要的地位。他把歌词里的诗性因素溶解成纯音乐因素，人声和钢琴共同达到一个艺术境界，诗与音乐之间成为均衡关系，音乐的表现力和文学向音乐的渗透都得到保护。因此，《魔王》的钢琴伴奏部分对演奏者的要求也很高。

3. 后期

约翰内斯·勃拉姆斯、沃尔夫、古斯塔夫·马勒、理查·施特劳斯把19世纪的艺术歌曲推向了又一高峰。

勃拉姆斯在自己的歌曲中抒发了那个时代知识分子的内心矛盾，时而心情沉重，寂寞忧伤，时而投入自然的怀抱，对生活充满希望。抒情优美的《田野的寂静》《温柔的歌声》和欢快明朗的《我喜爱绿》和《牧歌》都是他的成功之作。和浪漫主义诗人一样，他也喜爱中世纪的题材，他为 J. L. 蒂克的诗歌谱写了《美丽的玛格洛娜》这组浪漫曲，感人最深的作品是严肃而富有思想性的《在坟地》《死亡好比凉爽的夜》等。《四首庄严的歌曲》是他临终前一年的作品，在这几首歌曲里，有严谨的结构，深厚的音响，对位的追逐和复调的埋伏，它不仅诱发激情，而且震撼思想。继贝多芬之后，勃拉姆斯更深刻地把音乐和人的精神境界联系在一起，把艺术歌曲推到表达哲理的高度。

沃尔夫的主要创作体裁是艺术歌曲。他的创作特点是把诗词的内容、语言与音乐紧密地结合在一起，使之浑然一体，达到诗中有歌、歌中有诗的境界。沃尔夫很熟悉古老传统中四部合唱与器乐重奏，他把对位的技巧巧妙地运用在歌声和钢琴伴奏之中，形成独特的风格。他还把瓦格纳的歌剧创作原则运用于歌曲创作，强调诗歌中人物的个性，给艺术歌曲带来前所未有的戏剧性。

马勒喜欢用乐队为自己的歌曲伴奏,他运用乐队的交响性来创造戏剧性气氛,同时也运用单一乐器的独奏来表现必要的抒情性,由此而得到色彩上的变化和情绪上的多样性。《男童的神奇号角》组曲取材于民间诗歌,显示了他对民族语言、民族音调的热爱。《漂泊者之歌》《孩子们的挽歌》是他成熟的作品,充满内心的激情与悲恸。《大地之歌》是采用中国唐代诗人李白、孟浩然、王维的 7 首诗谱写的一部 6 乐章的交响性套曲,与舒伯特的《冬日的旅行》有相似之处,曲中表现了追求光明,渴望幸福,对现实不满而感到孤独与无能为力的心境,抒发了作家愤世嫉俗、渴望辞世长眠的消沉情感。

理查施特劳斯的创作力求与德国古典传统保持密切的联系。《明晨》《黄昏之梦》《你,我心上的皇冠》,都有优美流畅的曲调。《小夜曲》《秘密的邀请》是最有舞台效果的名曲。他还善于写轻佻、欢快的诙谐歌曲,如《天气不好》《我所有的思念》等。他的许多歌曲都用乐队伴奏。施特劳斯去世的前一年写了 4 首歌,被后人命名为"最后的四首歌"组曲,它表现了在坎坷道路上走到尽头的人,借秋末的黄昏抒发自己渴望永久安息的心情。曲中彩虹般的连唱在宽阔的音域中运行,表达了夕照清明,一片安详与和谐。施特劳斯用细腻的笔触赋予乐队以丰富而又透彻的和弦,是他的成功之作。

《最后的四首歌》——理查德·施特劳斯曲

理查德·施特劳斯(1864—1949 年)是近代德国杰出的作曲家及指挥家。他于 1864 年生于慕尼黑,其父是宫廷乐队的圆号手,五岁开始作曲,十岁前就写了《节日进行曲》和《木管小夜曲》,是德国浪漫派晚期最后一位伟大的作曲家,同时又是交响诗及标题音乐领域中最大的作曲家。从他的作品目录中就可以看出,除了他在年轻时写作的交响乐和室内乐等无标题音乐之外,大部分都是作为标题音乐的交响诗和歌剧作品及其他声乐曲。代表作有《堂吉诃德》《英雄生涯》等,1900 年后专心于歌剧创作,写了《莎乐美》等十四部歌剧。在作为作曲家名垂青史的同时,理查德·施特劳斯也享有指挥家的巨大声誉,他担任过柏林皇家歌剧院和维也纳歌剧院的指挥和音乐指导。

理查德·施特劳斯

《最后的四首歌》的创作,起因于 1946 年理查德·施特劳斯读到诗人约瑟夫·冯·艾兴多夫的诗《在夕阳中》,立即被诗中浓郁的秋日宁静氛围所吸引。这时作曲家已经 82 岁,身体虚弱,当读到艾兴多夫诗中的老年夫妇望着夕阳而问"那或许就是死亡?"时,心中生出无限感慨,后将这首诗谱写为一首女高音与管弦乐的艺术歌曲。

理查德·施特劳斯的《最后的四首歌》完成于 1948 年,这一年作曲家已经 85 岁高龄,此时的他已经接近生命的尽头,在瑞士过着孤独抑郁的生活。在人生最后的岁月里,年迈的作曲家怀着对生命的回顾和依恋、对大自然的体验和热爱、对生命及死亡的思考以及对于永久宁静的期待,以他喜爱并擅长的由管弦乐队伴奏的艺术歌曲的形式,相继创作出四首歌曲,它们构成了我们今天听到的这部《最后的四首歌》。

《春天》赫尔曼·黑塞

在幽暗的阴影间,我久久地梦幻着,你的树林,你的碧空,你的芳香,还有小鸟的鸣唱宛转。而今你在天地间,飘扬、升腾,伴着炫目的光亮,奇迹般在我眼前显现。你认出了我,向我温柔地召唤,我浑身颤抖,为你神圣的存在。

《九月》赫尔曼·黑塞

　　花园露出愁容，任雨滴敲打花。夏日怀着恐惧，走完他的时光。金合欢的树叶静静飘落，一片接着一片。夏日在枯萎的花园里，露出疲惫惊奇的微笑。夏日的余韵，久久留在玫瑰花上。他慢慢合上了（大大的）眼睛，渴望长久的安宁。

《入睡》赫尔曼·黑塞

　　日间令我疲惫，星空像接待一个疲倦的孩童般，接纳我的渴望。双手，不要再劳作，大脑，忘却一切纷扰，我全身的感官，都在渴望进入沉睡。我的无意识的灵魂，在天地间展翅翱翔，它渴望在神秘的黑夜，深沉而漫无边际地生存。

《在夕阳中》约瑟夫·冯·艾兴多夫

　　我们曾经手挽手地，走过痛苦与欢乐，而今（两人）漫游归来，在静谧中憩息。四周山谷耸立，天色渐渐昏暗，两只鸟雀冲向空中，好似在追逐梦幻。去吧，由它们飞吧，现在已是入睡的时刻，我们不再孤独地四处寻觅。

　　1948年5月，施特劳斯谱写完成并配上色彩绚丽的管弦乐队伴奏。在儿子弗朗茨及儿媳爱丽丝的鼓励下，施特劳斯决定再为这首曲配上四个场景。他选中了德国诗人赫尔曼·黑塞的一本诗集，其中记录的是生命的不同时刻正像一年四季的循环。当年夏天，施特劳斯完成了三个场景《春天》《九月》和《入睡》。第一首歌《春天》本身却与主题相干甚少。在一段悠扬的威尼斯船歌的伴奏下独唱以宽广的音程向上攀升。《九月》开头乐段那无数的装饰音将黑塞诗中的落叶与滴雨渲染得栩栩如生，每句乐句都坚决地向下潜入，直到声音耗尽，最后由一支安慰性的独奏圆号封住这朦胧的气氛。《入睡》描写的是一种精神恍惚的状态。一声疲惫的叹息预示着独唱的进入，急促的钢片琴把对静谧的渴望化成迫切的期待。歌声与乐队随后渐渐地黯淡下去，销魂的小提琴独奏将人们带到临睡时刻。整个乐曲中温柔以及圣咏似冥想的基调是理查德·施特劳斯杰作中的杰作。心灵会不禁随着令人心醉神往的歌声而放飞，使人感到无比满足。最后是整个乐曲的中心——《在夕阳中》。延绵的管弦乐极具怀旧色彩，勾勒出庄严的诀别。长笛将浓荫下云雀的啭鸣模仿得惟妙惟肖，但随着倦息取代了原先的欢腾，一段荡气回肠的降G旋律向过去跨越了整整五十年，听者耳边响起了作曲家早期的音诗《死与净化》里熟悉的乐段。随着乐曲行进速度逐渐放慢和乐句变得越来越迟疑，歌声在亘长的降C边际淡出，剩下的乐队在远处云雀啭鸣的衬托下深潜至紧凑的降E，直至一片寂静。《最后的四首歌》在总体结构上带有自传性质，表达了作曲家与美丽尘世依依惜别之情。

二、法国艺术歌曲

　　法国艺术歌曲是一种结构更精致、更完美的音乐会独唱歌曲。早在16世纪中叶，法国就有许多用琉特伴奏的独唱曲。16世纪末，除民歌和街头歌曲之外，还流行一种用复调音乐伴奏的舞曲。17世纪初，从意大利传入主调和声音乐后，浪漫曲迅速发展，加上吟唱诗人的演唱和传播，出现了用琉特、吉他或哈普西科德伴奏的独唱歌曲，伴奏部分也以正规的记谱取代了数字低音。17世纪著名的歌曲作家有盖德龙、波埃瑟、巴塔耶等。18世纪，由于卢梭的提倡，歌曲创作倾向于民歌风格。这一时期的代表人物有马蒂尼、拉莫、库普兰等。19世纪中叶至20世纪初期，是法国艺术歌曲从开端、发展到兴盛的时期。主要先驱是尼德迈尔和蒙普，他们采用了雨果等人的浪漫主义诗篇，突破了浪漫曲的陈旧模式（乐句方整而

刻板),创作出具有高度艺术性的新型歌曲。发展时期始于柏辽兹,他是第1个用"melodie"一词来称呼他所做的歌曲的人,并以此来区别于德国艺术歌曲和那种"旋律就是一切"的歌曲。它不同于法国早期的浪漫曲,结构不再局限于那种对称的、分节式的创作规范,钢琴伴奏更具独立性和表现力。继柏辽兹之后迈耶贝尔于1849年出版了歌集,古诺创作了200多首歌曲,马斯内在创作风格上追随古诺,但更为精致,更富于感情,他是法国声乐套曲的创始人。弗朗克的学生丹第的作品带有严肃的目的性,在音乐色彩上略显暗淡,对当时的法国作曲家有相当的影响。福雷虽然一直写作到20世纪,但他的创作仍属19世纪范畴。他总共写了100余首歌曲,以声乐曲的成就赢得世界性声誉。他的歌曲曲调优美流畅,结构简明匀称,感情含蓄深远,想象力丰富,从内容到形式都具有一种法国人特有的精致、细腻、潇洒、飘逸的风度。德彪西大都采用同代人的诗作歌词,他善于使旋律线条合乎歌词语调的起伏,使音乐和法语的节奏、重音有机地结合在一起,使诗意、乐思和语言成为和谐的统一体。肖松是弗朗克的弟子,他谱写了近40首歌曲。拉威尔共写了39首歌曲,其中11首是为民歌或传统歌曲配和声伴奏,改编得很有特色。鲁塞尔写过35首风格独特的歌曲。普朗克在40年内共创作了146首风格多样的歌曲。当代作曲家梅西昂和达尼埃尔·勒絮尔等人也写了一些很有特色的法国艺术歌曲。

声乐套曲《夏夜》——泰奥菲尔·戈蒂耶作诗、柏辽兹作曲

泰奥菲尔·戈蒂耶(1811—1872年),生于塔尔伯。早年习画,以创作实践自己"为艺术而艺术"的主张,他选取精美的景或物,以语言、韵律精雕细镂,创造出一种独特的情趣。诗人、散文家和小说家。代表作品有《珐琅和雕玉》(1852)、《阿贝都斯》(1832)、《死亡的喜剧》(1838)、小说《莫班小姐》(1836)等。

泰奥菲尔·戈蒂耶

艾克托尔·路易·柏辽兹

艾克托尔·路易·柏辽兹(1803—1869年)法国作曲家、指挥家、评论家,法国浪漫乐派的主要代表人物。早年学医,后学习音乐并开始创作歌剧。柏辽兹创作了很多音乐作品,体现了他对民主、自由的追求、对幸福的向往和对革命的炽热感情。1830年创作的《幻想交响曲》是最具代表性的一部作品。理论方面他的《管弦乐配器法》很有影响。他同法国浪漫主义文学大师雨果及浪漫派画家德拉克洛瓦堪称法国浪漫主义三杰。1869年3月8日在巴黎逝世。

《夏夜》是柏辽兹最重要的创作之一,是由法国作曲家艾克托尔·路易·柏辽兹以泰奥菲尔·戈蒂耶所写的六首诗谱成的声乐套曲,完成于1841年。作品起初是为钢琴伴奏的男

中音或女低音或女中音所写,后在1856年由作曲家本人改编为由乐队伴奏的女高音演唱版本,现在的演出多采用乐队伴奏版本。作品的名称来自柏辽兹钟爱的莎士比亚的《仲夏夜之梦》的法文译法。经过几番思虑,柏辽兹最终将套曲的顺序确定下来,其中最为明朗活泼的两首分别放在开始和结尾:

第一首 《田园》
第二首 《玫瑰花魂》
第三首 《泻湖之上》
第四首 《缺席》
第五首 《墓园中》
第六首 《无名岛》

第一首《田园》是一首轻松愉快的歌曲,从一个男性的角度回忆了与情人漫步乡间的情景。作品为F大调,速度为生动的小快板。歌曲为分节歌形式,由并列结构的三段组成。这种曲式结构本身带有一种质朴、柔和的感觉。歌曲风格流畅委婉、精巧可爱,临时性的转调自然舒适,给作品增添了春意盎然的气氛。旋律线条精致,在调性和节奏上令人惊喜,就像它所唤起的春天一样。

第二首歌是曲调缓慢的《玫瑰花魂》。柏辽兹的歌曲需要特别的音色来诠释,这首歌就是例证之一。罗伯特·雅克布森在艾连娜·斯蒂伯录的柏辽兹歌曲(CBS古典唱片61430)封套上写着:唱柏辽兹作品的歌手需要一种和法国歌剧有关的特殊音质和音域,一个能唱中低音域的女高音,或是有本事唱到最高音的次女高音。

第三首《泻湖之上》是以忧伤与绝望为主题,这是一首色调暗淡但很有特点的乐曲。全曲以三声叹息"啊……"为分界点分为三段。这首歌曲悲痛、惆怅的情绪贯穿了整个乐曲,多次出现了小二度下行音阶,并且全谱始终贯穿着一个高音相等的三连音,既暗示着孤独的小船在水面上摇动,也抒发了对失去爱情的悲痛和绝望。

第四首歌《缺席》被公认为六首中最好的,正如 J. H. 艾略特所写:"《缺席》无疑是其中最好的一首,既辛辣又可爱,概念和写作技巧突出,写来一点也不造作。"

第五首《墓园中》有冰冷、诡异的味道,在死者的回声中,嗅出死亡病态的香甜。

第六首《无名岛》不如其他几首那样大笔挥洒,不过仍是称职的终曲。作为《夏夜》的最后一首歌曲,这首歌一改之前的悲伤、暗淡,呈现出一种生气勃勃、精神饱满的希望。

柏辽兹的一生写过很多艺术歌曲,作于1834—1841年的声乐套曲《夏夜》无疑是他最优秀并最具代表性的作品,它的创作过程几乎贯穿了柏辽兹生命中的"黄金十年"。在此套曲中融入了太多柏辽兹对一生最爱——史密逊的深切眷恋之情。作曲家融入了对生命中最美好情感的追忆,加上既是诗人又是朋友的戈蒂埃诗情画意般地描述,作为听者需用上自己全部的身心去理解、投入并诠释,才能真正把握作曲家的音乐风格。

《悲歌》——马斯涅作曲

朱尔斯·埃米尔·马斯涅(1842—1912年)在童年就显露出出众的音乐天赋。他是一位多产的作曲家,他的活动领域在于歌剧,主要是喜歌剧。代表作品有歌剧《黛依丝》(1894年)、《莎芙》(1897

朱尔斯·埃米尔·马斯涅

年)和《堂吉诃德》(1910年)。马斯涅在三十六岁时(1878年)便被选为法兰西学院院士,是当时院士中最年轻的一位。

这首作品是马斯涅年轻时,应朋友之邀为古希腊题材的神剧《伊里涅斯神》创作的配曲。后来马斯涅把这首得意之作改编成独立的艺术歌曲《悲歌,大提琴与钢琴》。

悲 歌

1=G 4/4

很慢地 悲痛地

E. 加列 填词
【法国】马斯涅 曲
尚家骧 译

（乐谱：啊,春天 早已消失, 明媚春光, 早已一去不复返!再不见 蔚蓝晴空,再听不见 小鸟们快乐歌唱!我再不能欢乐, 啊,我的爱人离开我远去 了!啊,即使春天又来临也枉然!你不再 与他同归, 往日欢乐, 美好春光不复回!在 我心中,都已幽暗冰凉,都 已凋谢! 永 远 消 失!）

作品分析 作品《悲歌》有极度优美的旋律,钢琴在低音区奏出忧郁的脚步,紧接着大提琴如歌如诉般地倾泻而出。在一段很长的演奏之后,男低音用低回而深沉的嗓音,道出绝望的爱情。这首歌也是俄国历史上最具传奇魅力的男低音之王夏里亚宾的成名金曲之一。

全曲三段体带一个简短的引子和尾声,结构简单：引子＋A＋B＋A＋尾声。A：连续的下行再小音程回返的音型,悲苦的倾诉。B：与第一段旋律对比,色彩变化较为明朗。4/4拍的歌曲节奏徐缓,表现出了失恋的悲哀、痛楚和绝望。从马斯涅的《悲歌》中,似乎可以感受到法国伟大的音乐家古诺的回响,优雅的伤感在风中低吟,又仿佛是笼罩着荒野的沉沉暮霭。

艺术歌曲在19世纪出现有它的社会历史意义。从社会背景来说,在西方文化传统中,对自我价值的肯定,突出表达个人主观情感的认识一直在时隐时现地延续着,这也是19世纪民族主义和浪漫主义的共通点,它基于对个人价值的肯定,这种平等、自由的意识扩大到一定人群的时候,就为艺术歌曲的形成打下了基础。

第四节 大型声乐作品

大型声乐作品是指作品在结构上各自独立,情节上互相有一定联系的多乐章歌曲组成的声乐套曲。包括清唱剧、康塔塔、大合唱、组歌等。

一、清唱剧

清唱剧是一种大型套曲结构,混合歌乐的形式,包括独唱、合唱,由管弦乐队伴奏。歌词(剧本)采用戏剧形式,常为宗教性内容。与歌剧一样,清唱剧也有序曲、宣叙调、咏叹调、合唱,通常在音乐厅或教堂上演,没有布景、服装和舞台动作。清唱剧类似康塔塔,但结构更复杂。

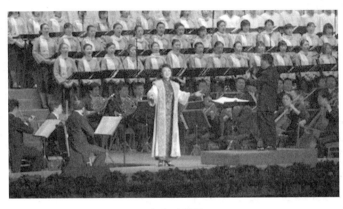

清唱剧剧照

清唱剧与歌剧同时发展,都是在 17 世纪初期的巴洛克时期。它起源于中世纪的神秘剧和礼拜剧。有人认为,1600 年罗马圣菲利普·内里小教堂上演的埃米略·德卡瓦列利的那部作品是最早的清唱剧,不过按照今天的定义来衡量,这部作品应该叫歌剧。大多数人认为吉亚卡摩·卡里西米(1605—1674 年)才是清唱剧的真正始祖。

乔治·弗雷德里克·亨德尔的《弥赛亚》(1742 年)是巴洛克时期清唱剧的巅峰之作。约瑟夫·海顿在清唱剧《四季》(1801 年)中加入了世俗内容。菲利克斯·门德尔松的《圣保罗》(1836 年)和《以利亚》(1846 年)是浪漫主义时期首批优秀的清唱剧。20 世纪的清唱剧有阿瑟·奥涅格的《大卫王》(1923 年)和伊戈尔·斯特拉文斯基的《俄狄浦斯王》(1927 年)。

《弥赛亚》——圣经为词、亨德尔作曲

乔治·弗里德里希·亨德尔(1685—1759 年),英籍德国作曲家。生于德国哈雷哈勒,他自 27 岁起定居英国,对英国的音乐发展起到了重要的作用,英国人亦把他看作是自己国家的音乐家。亨德尔在西欧音乐史中与巴赫占有同等重要的地位,对后世音乐影响极大。18 世纪 30 年代,亨德尔才全力转向清唱剧的写作,创作了著名的《弥赛亚》《以色列人在埃及》《参孙》《犹大玛卡贝》《扫罗》等清唱歌剧,这些作品都因符合当时英国民族主义爱国思想的内容,而受到欢迎。亨德尔一生中共创作歌剧 50 多部,清唱剧 30 多部,还有大量大协奏曲和室内乐、组曲、序曲、恰空等器乐作品,是一位多产的音乐家。

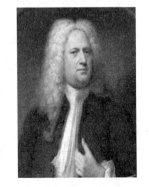

乔治·弗里德里希·亨德尔

由亨德尔创作的《弥赛亚》取材自圣经,是全世界被演唱最多的清唱剧(包括英文及其他多种语言,英文演唱最多),也是信仰基督的人耳熟能详的圣乐。

谱例(片段)3-10

哈 利 路 亚

【德】亨德尔 曲

[简谱略]

作品分析 "弥赛亚"一词源于希伯来语,意为"受膏者"(古犹太人封立君王、祭祀时,常举行在受封者头上敷膏油的仪式)。1741年8至9月,亨德尔在二十四天的时间里,完成了他最著名的清唱剧《弥赛亚》。当他写完《哈里路亚》合唱时,他的仆人看到亨德尔热泪盈眶,

并激动地说:"我看到了整个天国,还有伟大的上帝。"1742年4月,《弥赛亚》在都柏林的尼尔斯音乐会堂首次演出,受到热烈欢迎。同年这部作品在爱尔兰首府都柏林低调上演,出乎很多人意料,这部作品在都柏林一炮打响。次年在伦敦上演时英王乔治二世亲临剧院,当第二部分终曲《哈里路亚》奏响时,国王按捺不住心中的激动,站起来听完了全曲,从此《哈里路亚》要站着听作为一条不成文的规定一直延续到今天。为了维护《弥赛亚》的地位不因过多的演奏而受损,当时的英国国王下旨每年只在春天演奏一次,且只有亨德尔本人才有资格指挥。

作品全剧分三部分,共有序曲、咏叹调、重唱、合唱、间奏等57首分曲。第一部分叙述圣婴耶稣的诞生;第二部分是关于耶稣为拯救人类,四处传播福音以及受难而被钉死在十字架上的经历;第三部分则是耶稣显圣复活的故事和赞美诗。这是亨德尔少数完全表现宗教内容的作品中最出色的一部,实际上其中对音乐的戏剧性和人性的宣传远胜于对宗教的虔诚感情。全剧为主调和声音乐风格,以旋律优美、和声洗练见长,整个作品经典迭出,美不胜收。其中"哈里路亚"一段,则更是以其震撼的气势、悠长的旋律,以及教堂圣歌的庄重典雅,而成为传世佳作。亨德尔的清唱剧质朴感人,在这部大型声乐作品中体现出高度的艺术性和虔诚的宗教信仰。

《长恨歌》——韦瀚章词、黄自曲

韦瀚章(1905—1993年)是我国第一代从事现代歌曲创作的歌词大师,一生共创作了500多首歌词。1929年在上海沪江大学毕业后,担任过上海国立音专注册主任,商务印书馆编辑,上海沪江大学秘书、教授。1950年定居香港后,担任香港基督教文艺出版社编辑、香港音专监督兼教授,荣获香港民族音乐学会颁授的荣誉会士衔。1959年至1970年,曾应聘赴马来西亚出任婆罗洲文化代理局长、华文编辑主任暨出版主任。

韦瀚章

黄自

黄自(1904—1938年),作曲家,音乐教育家,江苏川沙(今属上海市)人。早年在美国欧伯林学院及耶鲁大学音乐学校学习作曲。1929年回国,先后在上海沪江大学音乐系、上海国立音专作曲组任教,并潜心创作。黄自一生为后人留下了94首包括交响乐、室内乐、钢琴复调音乐、清唱剧、合唱、独唱、教材歌曲等多种体裁形式的音乐作品。他的创作作品结构严谨,线条清晰,对我国现代音乐的发展起到了很大的推动作用,是中国早期对音乐教育影响最大的奠基人。代表作有《花非花》《玫瑰三愿》等。

《长恨歌》是中国第一部清唱剧,创作于1932年夏秋。这部抒情、戏剧性的清唱剧,内容取材于唐代著名诗人白居易的同名长诗,并选用其中的诗句作为各乐章的标题,在剧情结构

与段落布局方面,还参照了清代洪升创作的传奇剧本《长生殿》。我国音乐家黄自同诗人韦瀚章运用歌曲这一斗争的武器,以唐代诗人白居易的《长恨歌》为题材,写下了我国第一部清唱剧《长恨歌》,借唐明皇不理朝政对国民党反动政府进行了有力的讽刺。

谱例 3-11

山在虚无缥缈间

韦瀚章 词
黄自 曲

$1=^{b}E$ $\frac{4}{4}$

6 5 6 53 | 5 1 6 - | 2 1 3 35 | 6532 1 | 2 - 35 | 6 5 5 - | 1 2 1 6 . 1 |
香 雾 迷 蒙 祥 云 掩 拥, 蓬 莱 仙 岛 清 虚 洞,

5 65 3 35 | 2 1 2 3 - | 0 0 0 0 | 3 5 6 5 | 1 2 1 6 . 1 | 6 5 3 3 0 |
琼 花 玉 树 露 华 浓。 蓬 莱 仙 岛 清 虚 洞, 琼 花

0 2 3 1 6 | 2 - 0 0 | 0 0 0 0 | 0 0 0 0 | 5 4 5 2 . 4 | $\frac{3}{4}$ 0 0 0 |
玉 树 露 华 浓。 却 笑 他

$\frac{5}{4}$ 1 6 1 5 6 4 0 | $\frac{4}{4}$ 4 5 6 2 1 0 | 4 2 1 2 6 | 1 6 5 6 3 | 0 0 6 1 6 3 | $\frac{3}{4}$ 5 - |
红 尘 碧 海, 多 少 痴 情 种。 离 合 悲 欢 离 合 悲 欢 枉 作 相 思 梦,

$\frac{4}{4}$ 2 1 2 6 - | $\frac{3}{4}$ 6 5 3 2 1 | 6 0 0 | $\frac{4}{4}$ 1 2 3 5 6 1 5 | 6 - - - | 6 0 0 0 ‖
参 不 透 镜 花 水 月, 毕 竟 总 成 空。

　　黄自原本计划将《长恨歌》写十个乐章,但第四、第七、第九乐章因故未能完成。作者创作这部清唱剧,一方面是为了填补合唱教材中缺乏中国作品的空白,另一方面也有针砭时弊的积极意向。作品反映了日寇侵华,亡国之祸迫在眉睫,"九·一八"事变后,日本帝国主义的侵略日益猖獗。日寇不断深入并在上海挑衅,当时驻淞沪的国民党第十九路军英勇反击,而腐败的国民党当局却采取不抵抗政策,在这民族生死存亡的严重局势下,广大人民群众的爱国热情和日益觉醒的民族意识高涨。

　　《长恨歌》是黄自从欧美留学回国后创作的第一部大型作品,也是他短暂一生中留下的规模最大的一部声乐作品。虽属未完成之作,但已包括了白居易原作的主要内容和场面,不失其情节的连贯性与结构的完整性。这部清唱剧的音乐形象鲜明生动,音乐和歌词的配合紧密无间,个别乐章民族风格的旋律、和声与配器的尝试,是很有创见的。1933 年,在一次音乐会上,上海国立音专首次演出了这部未完成的清唱剧。

　　这部大型声乐套曲共分十个乐章,但黄自只完成了其中的七个乐章的谱曲工作,这七个乐章分别是:

　　第一乐章《仙乐风飘处处闻》(混声四声部合唱)写出华清宫中轻歌曼舞,"霓裳羽衣曲"美妙飘逸,一片盛世景象;

　　第二乐章《七月七日长生殿》(女声三声部合唱及女高音和男低音的独唱、二重唱)写出唐明皇与杨贵妃的爱情盟誓,款款深情;

　　第三乐章《渔阳鼙鼓动地来》(男生四声部合唱)写出安禄山起兵造反,攻打潼关;

第五乐章《六军不发无奈何》（男生四声部合唱）写出六军的愤懑情绪，有增无减，终于喊出"可杀的杨贵妃"；

第六乐章《宛转蛾眉马前死》（女高音独唱）写出杨贵妃与唐明皇诀别，杨贵妃如泣如诉的歌声凄楚哀婉；

第八乐章《山在虚无飘渺间》（女声三声部合唱）写出杨贵妃死后成为仙子，于蓬莱仙岛中优游，祥云掩拥，香雾迷蒙；

第十乐章《此恨绵绵无绝期》（混声四声部合唱及男低音独唱）写出唐明皇在荒凉深宫中绵绵哀思，混声合唱描述一片凄怆的情景，独唱的唐明皇款款深情，是一个令人心醉的爱情画面。

1972年，林声翕补写了《长恨歌》的第四、第七、第九乐章。第四乐章《惊破霓裳羽衣曲》（男声朗诵），由林声翕补遗写成男声朗诵曲。朗诵以"霓裳羽衣曲"的音乐为衬，管弦乐的伴奏富于戏剧性，营造出"变生肘腋、边臣造反"的效果。第七乐章夜雨闻铃肠断声（男声四部合唱），据韦瀚章忆记，黄自原设想写成独唱曲，但林声翕以为不宜在上一曲独唱后再配置独唱，遂补遗作四部合唱。音乐有种种情景的描绘，包括雨声、铃声、夜色等，描写唐明皇逃离的凄怆。第九乐章《西宫南内多秋草》（男声朗诵），由林声翕补遗作男声朗诵，伴奏的音响包括呜咽的箫声曲调，断续的更漏声响。

黄自与韦瀚章的原作本由钢琴伴奏，现改为管弦乐伴奏，伴奏谱的其中一部分由林声翕写成，另一部分则由叶纯之撰写。其中"七月七日长生殿"和"山在虚无缥缈间"是几十年来在音乐会上演出最多的两个乐章。

二、康塔塔

康塔塔（Cantata）一词在拉丁语中原意为"歌唱，赞美"，英语等其他西方语言也大多原样使用这个词。cantata与演奏sonata（拉丁语"制造声音，使听见"）相对，分别用来指音乐的两种形式，即声乐和器乐。

康塔塔演唱

康塔塔是巴洛克时期一种重要的音乐体裁。题材有宗教的也有世俗的，既可以是抒情性的，也可以是戏剧性的。它还分为两类：一类是小型的，独唱的，也称为室内康塔塔，是在

私人社交场合演出;另一类是大型的,除了独唱者之外,还有合唱和管弦乐的伴奏,为某一特定的重要场合而作。康塔塔和歌剧与清唱剧一样是17世纪初在意大利诞生的。它的初期形式实际上为单声歌曲风格的作品,据说最早使用康塔塔这个词的是意大利作曲家阿·格兰迪(1575—1630年),他在1619年前后出版的一部为独唱声乐和通奏低音而作的歌曲集叫作《康塔塔与咏叹调》。

一首典型的康塔塔往往以序曲或者合唱开始,以合唱结尾,中间交错有伴奏独唱或者重唱以及不同规模的合唱。最著名的康塔塔作曲家莫过于意大利的阿·斯卡拉蒂,他主要创作独唱加通奏低音伴奏的清唱套曲,共有600首之多,此外还有独唱和其他乐器组合的60余首,以及一些两声部的室内康塔塔。德国康塔塔发展的土壤是马丁·路德开创的众赞歌的音乐传统,众赞歌在其中起了基础和骨架的作用。布克斯特胡德、帕赫贝尔都作有这种类型的宗教康塔塔。1700年以后,宗教康塔塔在德国取得了巨大的发展。这就是路德派教会的仪式所使用的康塔塔。这种康塔塔在巴赫的创作中达到了一个完美的顶峰。巴赫之后的著名清唱套曲还有贝多芬的《悼念约瑟夫皇帝清唱套曲》、巴托克的《世俗清唱套曲》、奥尔夫的《博伊伦之歌》等。

第四号康塔塔《基督躺在死亡的枷锁上》—— J.S.巴赫曲

约翰·塞巴斯蒂安·巴赫(1685—1750年),巴洛克时期的德国作曲家,杰出的管风琴、小提琴、大提琴演奏家。巴赫出生于一个音乐世家,18岁起便担任多处教堂的乐长及管风琴师,生前仅以演奏管风琴闻名,而他所创作的作品在他去世后才得到了人们的认可。他的创作以复调手法为主,结构严密,感情内在,富有很强的逻辑性。巴赫被认为是音乐史上最重要的作曲家之一,并被尊称为"西方近代音乐之父",是西方文化史上最重要的人物之一。

这首康塔塔是根据当时德国路德宗教会从1542年左右开始经常在教会中咏唱的一首《基督躺在死亡的枷锁中》众赞歌而创作的,该众赞歌的歌词也就是这部康塔塔的歌词。这首康塔塔共分八段,各段标题分别是:

约翰·塞巴斯蒂安·巴赫

小交响曲;

合唱:基督躺在死亡的枷锁上;

二重唱:因为人都犯罪,没有人能逃避死亡;

男高音:上帝的儿子基督来到人世;

合唱:在死亡与生命之间展开了重要的战争;

男低音:上帝的羔羊被挂在十字架上;

二重唱:欢呼耶稣基督复活;

合唱:我们在复活日,因相信基督复活,基督就是我们的生命,哈利路亚。

第一段是序曲似的"交响乐",其他七段,每段都是原众赞歌的一节,共七节。其内容叙述耶稣基督为了将人类从罪恶中拯救出来而受难受死而复活的全过程。

巴赫1707—1708年在米尔豪森居住,这首康塔塔是为复活节的第一天而创作的。1724年和1725年,巴赫都曾在莱比锡指挥演出过这首康塔塔,但演出时,巴赫对这首康塔塔进行了一些修改,目前,世界演唱这部作品时都是以1724年的修改谱本为基础。

三、大合唱

大合唱是大型声乐作品的一种,包括领唱、独唱、重唱、对唱、齐唱、合唱等,有时穿插朗诵,常用来表现重大的历史或现实题材,内容富于史诗性和戏剧性,通常是由管弦乐队伴奏的多乐章大型声乐套曲。大合唱要求歌唱群体音响的高度统一与协调,是普及性最强、参与面最广的音乐演出形式之一。人声作为合唱艺术的表现工具,有着其独特的优越性,能够最直接地表达音乐作品中的思想情感,激发听众的共鸣。声部的数量没有规定,一般有男高音、男中低音、女高音和女低音四个声部。

《黄河大合唱》——光未然词、冼星海曲

光未然,(1913—2002年),原名张光年。湖北省光化县人(现湖北襄阳老河口市),现代著名诗人,文学评论家,著作颇丰。抗战时期,完成气壮山河的《黄河大合唱》。40年代开始从事文艺运动,创作了长篇叙事诗《屈原》。新中国成立后,光未然走上文艺领导岗位,他先后担任文化部艺术局局长、《剧本》月刊主编、《文艺报》主编和中国作家协会书记处书记等职务,出版了《戏剧的现实主义问题》《文艺辩论集》等书。

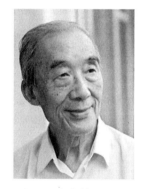
光未然

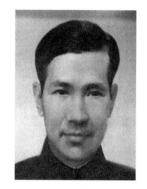
冼星海

冼星海(1905—1945年)祖籍广东,中国近代著名作曲家、钢琴家,有"人民音乐家"之称。出生于澳门贫苦的船工家庭,1918年入岭南大学附中学习小提琴,1926年入北京大学音乐传习所,1928年入上海国立音专学习音乐,1929年留学法国并开始创作。1935年回国后,积极参加抗日救亡运动,创作了大量的战斗性群众歌曲,如《到敌人后方去》《在太行山上》等,1938年赴延安,后担任鲁迅艺术学院音乐系主任。一生创作作品300余首,发表音乐论文35篇。

《黄河大合唱》是冼星海最重要、也是影响力最大的一部交响乐代表作。作于1939年3月,并于1941年在苏联重新整理加工。这部作品由诗人光未然作词,以黄河为背景,热情歌颂了中华民族源远流长的光荣历史和中国人民坚强不屈的斗争精神,痛诉侵略者的残暴和人民遭受的深重灾难,广阔地展现了抗日战争的壮丽图景,并向全中国全世界发出了民族解放的战斗信号,从而塑造起中华民族巨人般的英雄形象。

1938年9月,武汉沦陷后,诗人光未然带领抗敌演剧队第三队,从陕西宜川县的壶口附近东渡黄河,转入吕梁山抗日根据地。途中目睹了黄河船夫们与狂风恶浪搏斗的情景,聆听了高亢、悠扬的船工号子。1939年1月,光未然抵达延安后,创作了朗诵诗《黄河吟》,并在这年的除夕联欢会上朗诵此作,冼星海听后非常兴奋,表示要为演剧队创作《黄河大合唱》。此后,在延安一座简陋的土窑里,冼星海抱病连续写作六天,于3月31日完成了《黄河大合唱》的作曲。

《黄河大合唱》气势磅礴,具有鲜明的民族风格,全曲包括序曲和八个乐章,并由配乐诗朗诵和乐队演奏将各乐章连成一个整体。各个乐章从内容到音乐形象又具相对的独立性,乐章之间形成了鲜明的对比。作品以抗日和爱国两个主题为中心,从深厚的情感和感人的艺术形象上一步步展开,直至宏伟的终曲,激荡的感情浪潮发展到了最高点。各乐章标题如下。

第一乐章:《黄河船夫曲》(混声合唱)

第二乐章:《黄河颂》(男高音或男中音独唱)

第三乐章:《黄河之水天上来》(配乐诗朗诵,三弦伴奏)

第四乐章:《黄水谣》(女声二部合唱,原稿为齐唱)

第五乐章:《河边对口曲》(男声二重唱及混声合唱,原稿是男声对唱)

第六乐章:《黄河怨》(女高音独唱,音乐会上常按修订稿加入女声三部伴唱)

第七乐章:《保卫黄河》(轮唱)

第八乐章:《怒吼吧,黄河》(混声合唱)

谱例(片段)3-12

黄　河　怨

《黄河大合唱》选曲

女声独唱

光未然　词
冼星海　曲

[朗诵] 朋友!我们要打回老家去!老家已经太不成话了!谁没有妻子儿女。谁能忍受敌人的欺凌!亲爱的同胞们啊!你听听,一个妇人悲惨的歌声:

作品分析　第六乐章《黄河怨》运用大小调和变化节拍,用悲惨缠绵的音调唱出被压迫、被

侮辱的沦陷区妇女的痛苦的哀怨。这一段是一个绝望的妇女的内心独白。在整个《黄河大合唱》中,这是戏剧性最强的一段,作为一首独唱歌曲,技巧性非常强,是检验女高音的"试金石"。

谱例(片段)3-13

保卫黄河

《黄河大哈唱》选曲(齐唱、轮唱)

[朗诵] 但是,中华民族的儿女啊,谁愿像猪样一般任人宰割?
我们要抱定必胜的决心,保卫黄河!保卫华北!保卫全中国!

1=C 2/4　快速

光未然 词
冼星海 曲

音乐欣赏

作品分析 第七乐章《保卫黄河》是一首轮唱、合唱歌曲,是人们最熟悉的一首合唱作品。作品采用了"卡农"的复调手法,给人一种此起彼伏、群情激奋、万马奔腾的艺术效果。作品由二部轮唱、发展至三部轮唱,并穿插了"龙格龙"的衬词,增强了音乐的气氛,使人感觉到抗日的力量不断发展壮大。

《黄河大合唱》诗朗诵与音乐并重。在整个合唱套曲各乐章之间,用诗朗诵承上启下、贯穿发展,这是一部诗化的交响大合唱。作为朗诵诗人和演员的光未然,进行这种新的表演形式的探索是可以理解甚至是必然的,这也是当时演出实践的需要。套曲的音乐构思,并没有采用格言式的单主题贯串于全曲的写法,而是采用有特色的音调语汇变化发展地渗透于各乐章,从不同角度来刻画和丰富艺术形象的写法。它的核心音调是一个纯四度的旋律音程(分散或集中的),它在快速、雄壮、有力的乐章上表现得更加鲜明;在抒情的音乐中,除此音调因素外,三度旋律音程的进行也十分重要。这些具有时代特色的音调语汇在各个乐章的开头或中部都有出现,并在各乐章中前后呼应、发展。

《黄河大合唱》是一部展现民族精神的、气势恢宏的音乐巨作,是一部影响深远的国家史诗,谱写了中华民族不屈不挠的战争史和自强不息的民族英雄气节。它以历久弥新的艺术魅力延唱至今。《黄河大合唱》以其鲜明独特的个性,气势恢宏的音乐规模,催人奋进的强烈号召力和凝重深刻的哲学气息征服了世界。

四、组歌

组歌是由多首声乐曲组成的套曲,由同一主题思想,又各具独立性的歌曲组成。每首歌曲内容互有联系,反应作品内容的各个不同侧面。歌曲体裁和演唱形式丰富多样。组歌的构成大致分两种类型:一种是由一系列独唱歌曲组合而成;另一种是由独唱、重唱、对唱、合唱等不同演唱形式的歌曲所组成。

《长征组歌》—— 肖华词,晨耕、生茂、唐诃、遇秋曲

肖华(1916—1985年),中国人民解放军上将,杰出的共产主义战士,久经考验的无产阶级革命家,卓越的政治工作者。1930年3月参加中国工农红军,同年7月加入中国共产党。曾在土地革命战争期间、抗日战争期间、中华人民共和国成立后担任重要职务。50年代,他致力于人民军队光荣传统的研究总结和宣传,发表了许多重要文章,参与领导制定了《中国人民解放军政治工作条例》。1955年被授予上将军衔和一级八一勋章、一级独立自由勋章、一级解放勋章。

肖华

1934年8月至1935年10月,中国工农红军进行了史无前例的长征。红军超乎寻常的毅力,战胜了几十万国民党反动军队的围追堵截,越过了人迹罕至的雪山、草地,经历十个省、约二万五千里的征途,终于到达目的地——陕西省北部。1965年,为纪念红军长征胜利30周年,曾参加过长征的肖华回顾他在长征中的真实经历,历时半年,完成了12首形象鲜明、感情真挚的史诗。随后,作曲家晨耕、生茂、唐轲、遇秋选择其中的10首谱成了组歌,分别描绘了10个环环相扣的战斗生活场面,并巧妙地把各地区的民间曲调与红军传统歌曲的曲调融合在一起,最终汇成了一部主题鲜明、内容丰富、形式新颖、风格独特的大型声乐套曲——《长征组歌》。组歌由以下十首歌曲组成:

第一曲《告别》(混声合唱);
第二曲《突破封锁线》(二部合唱与轮唱);
第三曲《遵义会议放光辉》(女声二重唱、女声伴唱与混声合唱);
第四曲《四渡赤水出奇兵》(领唱与合唱);
第五曲《飞越大渡河》(混声合唱);
第六曲《过雪山草地》(男高音领唱与合唱);
第七曲《到吴起镇》(齐唱与二部合唱);
第八曲《祝捷》(领唱与合唱);
第九曲《报喜》(领唱与合唱);
第十曲《大会师》(混声合唱)。

谱例(片段)3-14

告 别

长征组歌《红军不怕远征难》选曲

肖　华 词
晨耕　生茂 曲
唐诃　遇秋

过雪山草地

长征组歌《红军不怕远征难》选曲

（男声领唱与合唱）

肖华 词
晨耕 生茂 唐诃 遇秋 曲

1=E 2/4
中速 豪爽地

作品分析　《告别》《突破封锁线》《遵义会议放光辉》《四渡赤水出奇兵》《飞越大渡河》《过雪山草地》《到吴起镇》《祝捷》《报喜》和《大会师》10个部分,以深刻凝练的语言,优美动人的曲调,浓郁的民族风格和为群众喜闻乐见的艺术表演形式,讴歌了中国工农红军在党中央毛主席的领导下,不屈不挠、无私无畏的革命精神,歌颂了红军指战员艰苦卓绝、英勇奋战的英雄气概,颂扬了中国革命史中具有传奇色彩的两万五千里长征。几十年过去了,《长征组歌》已经伴随了几代人的成长,其中的许多唱段家喻户晓,传唱至今。在这些熟悉的旋律中,闪动的是真正的激情和最美的革命浪漫主义精神。1966年,战友歌舞团访问罗马尼亚、阿尔巴尼亚、俄罗斯、日本等国时,曾演出组歌的全曲或选段。1975年,为纪念红军长征四十周年,再次在北京举行了盛大的演出,并拍摄了彩色艺术纪录片。其普及之广、影响之大,是我国合唱史上所罕见的。长征不仅是中国共产党、中国人民解放军的宝贵财富,而且已经成为民族精神的集中体现、民族意志的集中表达。因此,《长征组歌》40年来演出千余场,历演不衰,成为中国合唱史上的精品,被选为20世纪华人经典音乐作品之一。

扩充曲目

1. 中国艺术歌曲
 《渔光曲》　任光

《松花江上》 张寒晖
《思乡曲》 郑秋枫
《海韵》 赵元任
《铁蹄下的歌女》 聂耳
2. 外国艺术歌曲
《马拉美三首诗》 拉威尔
《爱情的喜悦》 马尔蒂尼
《摇篮曲》 舒伯特
《奉献》 理查·斯特劳斯
3. 大型声乐作曲
《红军根据地大合唱》 瞿希贤
《十三陵水库大合唱》 贺绿汀
《博伊伦之歌》 奥尔夫
《耶弗他》 亨德尔。

复习与思考

1. 本章大型声乐作品中介绍了哪些体裁形式?
2. 熟悉、了解中外艺术歌曲。
3. 基本掌握所欣赏曲目的主题旋律音调。

中国器乐作品欣赏

中国文化发展有着悠远的历史,体现在音乐中的文化信息也是多方面的。中国音乐有其独特的审美价值,体现在旋律中的审美意境可以用寂静、空寥、清幽、闲散来概括。中国器乐作品体现了中国文人志士的精神风貌,反映出古往今来艺术家们对生活的感慨、对人生的体验以及对社会变迁的细微情感。

第一节 中国民族器乐概述

中国民族器乐历史悠久,从西周到春秋战国时期民间流行吹笙、吹竽、鼓瑟、击筑、弹琴等器乐演奏形式,到秦汉时的鼓吹乐,魏晋的清商乐,隋唐时的琵琶音乐,宋代的细乐、清乐,元明时的十番锣鼓、弦索等,演奏形式丰富多样。近代的各种体裁和形式,都是传统形式的继承和发展。

1. 远古时期

远古的音乐文化根据古代文献记载具有歌、舞、乐结合的特点。葛天氏氏族中的所谓"三人操牛尾,投足以歌八阕"的乐舞就是最好的说明。另外,当时人们所歌咏的内容,诸如"敬天常""奋五谷""总禽兽之极",反映了先民们对农业、牧业以及天地自然规律的认识。这些歌、舞、乐互为一体的原始乐舞还与原始氏族的图腾崇拜相联系,例如黄帝氏族曾以云为图腾,他的乐舞就叫作《云门》。关于原始的歌曲形式,可见《吕氏春秋》所记涂山氏之女所做的"候人歌",这首歌的歌词仅只"候人兮猗"一句,而只有"候人"二字有实意。这便是音乐的萌芽,是一种孕而未化的语言。

2. 夏、商时期

夏商两代是奴隶制社会,从古典文献记载来看,这时的乐舞已经渐渐脱离原始氏族的乐舞,它们渐渐离开了原始的图腾崇拜,转为对征服自然的人的歌颂。例如夏禹治水,造福人民,于是便出现了歌颂夏禹的乐舞《大夏》;夏桀无道,商汤伐之,于是便有了歌颂商汤伐桀的乐舞《大濩》。还有商代巫风盛行,巫师们为奴隶主所豢养,可以说是最早以音乐为职业的人。在乐器方面,夏代已经有了用鳄鱼皮蒙制的鼍鼓,商代也发现有木腔蟒皮鼓和双鸟饕餮纹铜鼓,以及制作精良的脱胎于石桦犁的石磬,商代还出现了编钟、编铙等乐器。打击乐器是乐器史上最早出现的乐器。始于公元前5000余年的体鸣乐器陶埙,从当时的单音孔、二音孔发展到五音孔,已可以发出十二个半音的音列。根据陶埙发音推断,我国民族音乐思维的基础五声音阶出现在新石器时代晚期,而七声至少在商、殷(商后期也称为殷)时就已经出现。

3. 西周、东周时期

西周和东周是奴隶制社会由盛到衰,封建制社会因素日趋增长的历史时期。西周时期

宫廷首先建立了完备的礼乐制度,在宴享娱乐中,不同官衔的官员有不同的地位、舞队的编制。总结前历代史诗性质的典章乐舞,可以称谓"六代乐舞",即黄帝时的《云门》,尧时的《咸池》,舜时的《韶》,禹时的《大夏》,商时的《大濩》,周时的《大武》。周代还有采风制度,收集民歌,以观风俗、察民情,于是保留下大量的民歌,经春秋时孔子的删定,形成了我国第一部诗歌总集——《诗经》,它收有自西周初到春秋中叶 500 多年的入乐诗歌一共 305 篇。在《诗经》成书前后,著名的爱国诗人屈原根据楚地的祭祀歌曲编成《九歌》,具有浓重的楚文化特征,至此,两种不同音乐风格的作品南北交相辉映。

周代时期民间音乐生活涉及社会生活的多个侧面,十分活跃。相传伯牙弹琴,钟子期知音的故事即始于此时,这反映出其演奏技术、作曲技术以及人们欣赏水平的提高。古琴演奏的琴人还总结出"得之于心,方能应之于器"的演奏心理感受。

周代音乐文化高度发达的成就,以 1978 年湖北随州出土的战国曾侯乙墓葬中的古乐器为重要标志。这座可以和埃及金字塔媲美的地下音乐宝库,提供了当时宫廷礼乐制度的模式,这里出土的 8 种 124 件乐器,按照周代的"八音"(金、石、丝、竹、匏、土、革、木)乐器分类法,几乎各类乐器应有尽有,其中最为重要的 64 件编钟乐器,分上、中、下三层排列,总重量达 5000 余公斤,总音域可达五个八度。由于这套编钟具有商周编钟一钟发两音的特性,其中部分音区十二个半音齐备,可以旋宫转调,从而证实了先秦文献关于旋宫记载的可靠性。曾侯乙编钟、磬乐器上还有铭文,内容为各诸侯国之间的乐律理论,反映着周代乐律学的高度成就。这种律制由于是以自然的五度音程相生而成,每一次相生而成的音均较十二平均律的五度音微高,这样相生十二次得不到始发音律的高八度音,造成所谓的"黄钟不能还原",给旋宫转调造成不便。但这种充分体现单音音乐旋律美感的律制却一直延续至今。

4. 秦、汉时期

秦汉时开始出现了"乐府",它继承了周代的采风制度,搜集、整理改编民间音乐,大量乐工在宴享、郊祀、朝贺等场合演奏,这些用作演唱的歌词,被称为乐府诗。乐府后来又被引申为泛指各种入乐或不入乐的歌词,甚至一些戏曲和器乐也都被称为乐府。汉代主要的歌曲形式是相和歌。它从最初的"一人唱,三人和"的清唱,渐次发展为有丝、竹乐器伴奏的"相和大曲",并且具有"艳—趋—乱"的曲体结构,它对隋唐时的歌舞大曲有着重要的影响。汉代在西北边疆兴起了鼓吹乐,它以不同编制的吹管乐器和打击乐器构成多种鼓吹形式,如横吹、骑吹、黄门鼓吹,等等。它们或在马上演奏,或在行进中演奏,用于军乐礼仪、宫廷宴饮以及民间娱乐。今日尚存的民间吹打乐,当有汉代鼓吹的遗绪。

5. 三国、两晋、南北朝时期

汉代以来,随着丝绸之路的畅通,西域诸国的歌曲已开始传入内地。北凉时吕光将在隋唐燕乐中占有重要位置的龟兹(今新疆库车县)乐带到内地,由此可见,当时各族人民在音乐上的交流已经十分普及。这时,传统音乐文化的代表性乐器古琴趋于成熟,主要表现为,在汉代已经出现了题解琴曲标题的古琴专著《琴操》。三国时著名的琴家嵇康在其所著《琴操》一书中有"徽以中山之玉"的记载,这说明当时古琴上徽位泛音已经产生。随后,一大批文人琴家相继出现,如嵇康、阮籍等,还有《广陵散》《聂政刺秦王》、《猗兰操》《酒狂》等一批著名曲目问世。南北朝末年还盛行一种有故事情节、有角色和化妆表演,载歌载舞,同时兼有伴唱和管弦乐伴奏的歌舞戏。这已经是小型戏曲的雏形。

6. 隋、唐时期

隋唐两代,政权统一。特别是唐代,政治稳定,经济兴旺,统治者奉行开放政策,勇于吸收外域文化,加上魏晋以来一直孕育着的各族音乐文化融合打下的基础,终于迎来了以歌舞音乐为主要标志的音乐艺术的全面发展。

在唐代的乐队中,琵琶是主要乐器之一,它已经与今日的琵琶形制相差无几。现在福建南曲和日本的琵琶,在形制上和演奏方法上还保留着唐代琵琶的某些特点。受到龟兹音乐理论的影响,唐代出现了八十四调,燕乐二十八调的乐学理论。唐代曹柔还创立了减字谱的古琴记谱法,一直沿用至近代。

7. 宋、金、元时期

宋、金、元时期音乐文化的发展以市民音乐的兴起为重要标志,较隋唐时期的音乐得到了更为深入的发展。随着都市商品经济的繁荣,适应市民阶层文化生活的游艺场所"瓦舍""勾栏"应运而生。在"瓦舍""勾栏"中人们可以听到叫声、小唱、唱赚等艺术歌曲的演唱,也可以看到说唱类音乐种类崖词、陶真、鼓子词、诸宫调,以及杂剧、院本的表演,可谓争奇斗艳、百花齐放。南宋的姜夔是既会作词又能依词度曲的著名词家、音乐家,他有17首自度曲和一首减字谱的琴歌《古怨》传世。这些作品多表达了作者关怀祖国人民的心情,描绘出清幽悲凉的意境,如《扬州慢》《鬲溪梅令》《杏花天影》等。宋代的古琴音乐以郭楚望的代表作《潇湘水云》开古琴流派之先河,作品表现了作者爱恋祖国山河的盎然情趣。在弓弦乐器的发展长河中,宋代出现了"马尾胡琴"的记载,到了元代,民族乐器三弦的出现值得注意。在乐学理论上宋代出现了燕乐音阶的记载。同时,早期的工尺谱谱式也在张炎《词源》和沈括的《梦溪笔谈》中出现,近代通行的一种工尺谱直接来源于此时。

8. 明、清时期

由于明清时期社会已经具有资本主义经济因素的萌芽,市民阶层日益壮大,音乐文化的发展更具有世俗化的特点。明代的民间小曲内容丰富,虽然良莠不齐,但其影响之广,已经达到"不问男女、人人习之"的程度。由此,私人收集编辑、刊刻小曲成风,而且从民歌小曲到唱本、戏文、琴曲均有私人刊本问世。如冯梦龙编辑的《山歌》,朱权编辑的最早的琴曲《神奇秘谱》等。

明清时期,民间出现了多种器乐合奏的形式。如北京的智化寺管乐,河北吹歌,江南丝竹,十番锣鼓等。明代的《平沙落雁》、清代的《流水》等琴曲以及一批丰富的琴歌《阳关三叠》《胡笳十八拍》等广为流传。琵琶乐曲自元末明初有《海青拿天鹅》以及《十面埋伏》等名曲问世,清代还出现了华秋萍编辑的最早的《琵琶谱》。明代末叶,著名的乐律学家朱载堉计算出十二平均律的相邻两个律(半音)间的长度比值,精确到二十五位数字,这一律学上的成就在世界上是首创。

9. 近现代时期

这一时期始自清代末叶的鸦片战争,在历经了一系列反帝反封建的农民革命、戊戌变法、辛亥革命、五四运动,以及中国共产党领导下的新民主主义革命后这一百多年来,音乐文化的发展交织着传统音乐和欧洲传入的西洋音乐,民间出现了各种器乐演奏的社团,这种民族音乐民间活动的特点造就出许多卓越的民间艺人,其中华彦钧(瞎子阿炳)就是杰出的代表。此外,各种琴谱、琵琶谱的编定、出版也多了起来。民族音乐家刘天华则从学习西洋音

乐中探索改进国乐的道路,创办了"国乐改进社",写出了《光明行》《空山鸟语》《病中吟》等二胡独奏曲,并且把二胡纳入专业音乐教育课程。这一时期,专业音乐的发展以歌曲为主要体裁,器乐曲相对来说较为薄弱。但在器乐作品民族化方面也出现了一些较优秀的作品,如贺绿汀的钢琴曲《牧童短笛》,瞿维的钢琴曲《花鼓》,马思聪的小提琴曲《内蒙组曲》,马可的管弦乐曲《陕北组曲》,民族器乐曲如《春江花月夜》以及华彦钧的《二泉映月》。

金声谐玉振,钟鼓调管弦,鼓器分八类,乐奏有渊源。中国自古就是一个器乐艺术十分发达的国家。从中国五千年前的黄帝到如今,音乐一直伴随在我们身边,新中国成立后,民族民间器乐得到了极大的继承和发展。对传承乐器的音质不纯、音律不统一、音量不平衡、转调不方便、固定音高标准不统一、在综合乐队中缺少中低音乐器等不足方面,进行了大量的探索和改革,取得了可喜的成就,今天它傲立于世界乐坛,成为中国人的骄傲。

第二节　中国乐器的分类

人类通过演奏乐器,借以表达、交流思想感情。中国乐器历史悠久,源远流长。仅从已出土的文物可证实远在先秦时期,就有了多种多样的乐器。如新石器时代文化遗址浙江河姆渡出土的骨哨,河南阳县的贾湖骨笛(最早的笛子距今8000年左右),仰韶文化遗址西安半坡村出土的埙,河南安阳殷墟中出土的石磬、木腔蟒皮鼓;湖北随州曾侯乙墓出土的编钟、编磬、悬鼓、建鼓、枹鼓、排箫、笙、篪、瑟等,这些古乐器向世人展示了中华民族的智慧和创造力。

一、按材质分类

中国古代乐器按照制作材料可分成金、石、丝、竹、匏、土、革、木、骨九类。

金类:主要是钟,钟盛行于青铜时代。钟在古代不仅是乐器,还是地位和权力象征的礼器,王公贵族在朝聘、祭祀等各种仪典、宴飨与日常燕乐中,广泛使用钟乐。敲击钟的正鼓部和侧鼓部可发两个频率音,这两个音一般为大小三度音程。另外还有磬、錞于、勾鑃,基本都是钟的变形。

石类:各种磬,质料主要是石灰石,其次是青石和玉石。均上作倨句形,下作微弧形。大小厚薄各异。磬架用铜铸成,呈单面双层结构,横梁为圆管状。立柱和底座作怪兽状,龙头、鹤颈、鸟身、鳖足,造型奇特,制作精美而牢固。磬分上下两层悬挂,每层又分为两组,一组为六件,以四、五度关系排列;一组为十件,相邻两磬为二、三、四度关系。它们是按不同的律(调)组合的。

丝类:各种弦乐器,古时候的弦都是用丝作的。有琴、瑟、筑、琵琶、胡琴、筝、箜篌等。

竹类:竹制吹奏乐器,有笛、箫、篪、排箫、管子等。

匏类:匏是葫芦类的植物果实,用匏作的乐器主要是笙。

土类:陶制乐器有埙、陶笛、陶鼓等。

革类:革类乐器主要是各种鼓,以悬鼓和建鼓为主。

木类:现在已经很少见了,有各种木鼓、敔、柷。敔是古代打击乐器。形制呈伏虎状,虎

背上有锯齿形薄木板,用一端劈成数根茎的竹筒,逆刮其锯齿发音,作乐曲的终结,用于历代宫廷雅乐。柷是古代打击乐器。形如方形木箱,上宽下窄,用椎(木棒)撞其内壁发声,表示乐曲即将起始,用于历代宫廷雅乐。

骨类:以动物的长骨作的乐器,有骨笛、骨哨。

二、按演奏方法分类

中国乐器按演奏方法常分为:吹、拉、弹、打四类或四组,每组中我们只介绍几种最主要、最常见的乐器。

1. 吹奏乐器

(1) 笛。汉武帝时笛自西域传入中原,由丘仲等人加以改造定型。而从竹制、边棱音和开有侧孔等特征来看,笛早在春秋时期就在乐队中占有重要地位。现竹笛多缠丝线以防裂。音域可达两个半八度。形制较多,常见的有梆笛、曲笛两种。梆笛因常用于北方梆子戏伴奏而得名,笛身较短细,音色清脆、明亮;曲笛因常用于昆曲伴奏而得名,笛身长而略粗,音色纯厚、圆润,梆笛一般比曲笛高四度。笛在民间广为流行,常用于独奏、合奏和戏曲、歌舞伴奏。

笛

(2) 唢呐。俗称"喇叭",魏晋时期已有,明代正德年以来在中国普遍使用。唢呐音量较大,音色高昂、洪亮,富有穿透力,以擅长表演热烈欢快的风格著称。常用唢呐的音域为$a^1 \sim b^3$,高音唢呐也称"海笛",比前者高四度。在大型民族乐队中还有加键的中、低音唢呐。唢呐常用于合奏、独奏,也用于戏曲、歌舞的伴奏。在民间婚、丧、节日喜庆的吹打乐队中常用它来渲染气氛。

唢呐

（3）笙。南北朝到隋、唐时期，笙在宫廷音乐中占有重要地位，明清时期广泛用于民间器乐合奏和戏曲、说唱的伴奏。有方斗、圆斗，大小不同的各种形制，音位排列也不尽相同。近现代使用较普遍的笙为17簧，而专业音乐工作者使用的则发展到21～37簧，并置有键和金属共鸣筒，音色明亮、和谐，音域扩大，半音齐全，丰富了表现力。

笙

2. 拉弦乐器

（1）京胡。最初也称胡琴，是京剧的主要伴奏乐器。清乾隆末年(1785年左右)，随着京剧的形成，在胡琴的基础上改制而成。京胡的琴筒、琴干竹制，蒙以蛇皮，其音色响亮、高亢，声音穿透力很强，除用于京剧伴奏外，也用于其他剧种。独奏曲多源于京剧曲牌，如《小开门》《夜深沉》等。京胡大部分结构为红木或楠木所制，琴弦多为金属弦或金属缠弦，琴弓为马尾所制。五度定弦，据唱腔和曲牌不同分别为反二黄用 do、sol 弦，二黄用 sol、re 弦，西皮用 la、mi 弦，反西皮用 re、la 弦。京胡的音域约两个八度。演奏时取坐姿，琴筒置于左腿上，琴杆向左稍倾斜，左手持琴杆按弦，右手执马尾弓夹于二弦间拉奏。弓法有拉弓、推弓、颤弓、抖弓、顿弓、带弓、快弓等，指法有按音、揉弦、打音、滑音、倚音等技巧。

京胡

（2）板胡。在民间有多种名称，如秦胡、胡呼、梆子胡、瓢、大弦等。板胡是伴随我国西北地区古老的戏曲西秦腔与梆子腔的出现，在板琴的基础上派生的乐器，用于北方民间乐种

合奏。板胡的流传至少超过300年的历史,由琴杆、瓢、瓢面(面板)、弦轴、琴弦、千金、码子、弓杆、马尾、琴座、弦座等部分组成。音箱用椰壳或木制,无音窗,面板用薄桐木板,琴杆比二胡粗短,用较硬的乌木或红木制作,两根弦,马尾竹亦比二胡长且粗,夹于两弦之间拉奏。板胡分高音板胡、中音板胡、次中音板胡三种。高音板胡主要用于河北梆子、评剧、豫剧、哈哈腔伴奏,音色高亢明亮;中音板胡(俗称胡呼、秦胡)主要用于秦腔、蒲剧的伴奏,音色坚实丰满;次中音板胡(俗称椰子胡)主要用于晋剧和上党梆子伴奏,音色淳厚宏大。板胡中除豫剧板胡是四度定弦外,其他剧种板胡都是五度定弦。

板胡

(3)二胡。二胡在我国有着非常悠久的历史,早在唐代就出现了这种弓弦乐器,名叫轧筝,到了宋代之后发展成为用马尾作弓的拉弦胡琴。明代以后,随着歌舞的盛行,民间音乐和戏曲音乐的不断发展,二胡在民乐中的应用更为普及,现已成为我国独具魅力的拉弦乐器。它既适宜表现深沉、悲凄的内容,也能描写气势壮观的意境。勾人魂魄的《二泉映月》、催人泪下的《江河水》、奔驰在草原上的《赛马》等都是二胡的代表曲目。二胡多用于独奏,也是中国民族乐队中必不可少的主旋律乐器之一。二胡多选用红木、乌木、紫檀木等木料制成,琴皮用蟒皮制成,琴码用松木、枫木制成,弓杆用竹制(红竹、香妃竹、凤眼竹等),弓毛用马尾制成(有黑、白两种马尾),琴弦用钢丝制成。

二胡是典型的中国民族乐器,属于弦乐器族内的弓拉弦鸣乐器类,音色柔美而深沉,表现力丰富,善于抒发感情。二胡的演奏技法较难掌握,有分弓、快弓、颤弓、顿弓及跳弓等弓法技巧和颤音、倚音及滑音等指法技巧。我国种类繁多、形状各异的拉弦乐器,都是胡琴的基础上衍生发展起来的,常用的有大小不同的二胡、高胡、马头琴、京胡、板胡等。拉弦乐器音色柔和优美,擅长演奏歌唱性的旋律,技巧复杂细腻,表现力强,适应性广,因此是民族乐器中的主要组成部分。

二胡

3. 弹拨乐器

(1) 扬琴。扬琴又名"洋琴",外来乐器,自明代(1368—1644 年)传入我国,至今已有几百年的历史。最初流行于广东一带,常用于戏曲、曲艺的伴奏,也用于合奏及独奏。扬琴为木质梯形的音箱,上张若干根钢丝弦,演奏时用竹槌敲击发声。扬琴音色清亮,演奏技巧灵活,音域宽大,表现力丰富,可以奏出两组以上的音。新中国成立后,扬琴有了进一步的发展,加大了琴身、增加了弦数,扩大了音量和音域,可以转调,可独奏、伴奏与合奏。

杨琴

(2) 筝。筝是我国最古老的弹拨乐器之一,至今已有两千多年的历史。其音域宽广,音色清脆洪亮,优雅而刚劲,古朴典雅,端庄传情。有时若玉珠落盘,有时如翻江倒海,跌宕起伏,变化莫测,气势磅礴,令人陶醉。它不仅善于表现一种意味深长的效果,而且适于表现旋律流畅连贯的苍松古柏之神韵,娴雅恬静的、华丽多姿之遒劲的艺术效果。非常适合独奏、重奏、合奏和伴奏,弹唱也颇具特色。古人曾用"弹筝奋逸响,新声妙入神""坐客满筵都不语,一行哀雁十三声"的生动诗句,描绘了筝的演奏艺术达到令人神驰的境地。

筝

(3) 琵琶。琵琶被称为"民乐之王""弹拨乐器之王""弹拨乐器首座"。拨弦类弦鸣乐器,南北朝时由印度经龟兹传入内地。在东汉时期,"枇杷本出自胡中,马上所鼓也",在隋唐的敦煌琵琶谱、五弦谱现今还在演出。琵琶为木制,音箱呈半梨形,张四弦,颈与面板上设有用以确定音位的"相"和"品"。演奏时竖抱,左手按弦,右手五指弹奏。是可独奏、伴奏、合奏的重要民族乐器。历史上的琵琶,并不仅指具有梨形共鸣箱的曲项琵琶,而是多种弹拨乐器。形状类似,大小有别。琵琶是我国历史悠久的主要弹拨乐器,经历代演奏者的改进,至今形制已经趋于统一,成为六相二十四品的四弦琵琶。琵琶音域广阔、演奏技巧为民族器乐之首,表现力更是民乐中最为丰富的乐器。演奏时左手各指按弦于相应品位处,右手戴假指甲拨弦发音。

琵琶

（4）阮。阮是我国的一种弹拨乐器，在古代一直被叫作"秦琵琶"。大约在公元前二三世纪的秦国时期，人们给一种有柄的小摇鼓加弦制成弹拨乐器，叫作"弦鼗（táo）"。后来人们又参考筝和筑等乐器，创制了一种比"弦鼗"更为先进的乐器，称为"秦琵琶"，它就是"阮"的前身，简称为阮是从一千年前的宋代才开始的。阮的外形很简单，由琴头、琴杆和琴身三个部分组成。琴头一般装饰有中国传统的龙或如意等骨雕艺术品，两侧装有四个弦轴。阮的琴身是一个扁圆形的共鸣箱，由面板、背板和框板胶合而成。阮的结构原理、制作材料以及演奏技法和琵琶都有很多相同之处。近年来随着中国对民族乐器的重视，音乐家们还对阮进行了改进，研制出高音阮、中音阮、次中音阮和低音阮。

阮

（5）三弦又称"弦子"，是我国传统的弹拨乐器。柄很长，音箱方形，两面蒙皮，弦三根，侧抱于怀演奏。音色粗犷、豪放，可以独奏、合奏或伴奏。普遍用于民族器乐、戏曲音乐和说唱音乐。

三弦

4. 打击乐器

打击乐器是由敲击发出声音,按照性能可分为旋律性(如编钟、云锣等)、色彩性(如排鼓、小锣等)和节奏性(如大鼓等)乐器。按照形制可分为鼓类(如堂鼓、板鼓、花盆鼓等)、锣类(大锣、小锣、大钹、乳锣等)、铙钹类(如大钹、小钗、大铙等)和板梆类(如木鱼、竹板、梆子等)。按照制作材料可分为金属类(如大锣、小锣、大钹、小钹等)、皮革类(如大鼓、小鼓、排鼓)和竹木类(如拍板、木鱼、梆子等)。还可按照音高分为定音(如云锣、排鼓、定音鼓等)和不定音两类。

(1)编钟。编钟是我国古代的一种打击乐器,用青铜铸成。它由大小不同的扁圆钟按照音调高低的次序排列起来,悬挂在一个巨大的钟架上,用丁字形的木槌和长形的棒分别敲打铜钟,能发出不同的乐音,因为每个钟的音调不同,按照音谱敲打,可以演奏出美妙的音乐。

编钟

(2)云锣。云锣出现于元代,是蒙古族、满族、纳西族、白族、彝族、藏族、汉族等民族使用的敲击体鸣乐器,民间又称九音锣,是锣类乐器中能奏出曲调的乐器,常用于民间音乐、地方戏曲和寺庙音乐中。流行于内蒙古、云南、西藏和汉族广大地区,唐宋两代的诗词中已有演奏云锣的描述。历代云锣所用小锣十至十四面。早期云锣多用于道教生活,其后流传于民间。

云锣

(3)梆子。梆子又名梆板,打击乐器,约在明末清初(17世纪),随着梆子腔戏曲的兴起而流行。清代李调元《剧说》中曾描述:"以梆为板,月琴应之,亦有紧慢。俗呼梆子腔,蜀谓之乱弹",梆子腔即以使用梆子击拍而得名。

梆子

（4）板鼓常与拍板由一人兼奏而得名，并有"单皮"（一面蒙皮）和"班鼓"（过去戏班专用）之称，是我国戏曲乐队中的指挥乐器。

板鼓

（5）木鱼原为佛教"梵吹"（宗教歌曲）的伴奏乐器，清代以来流行于民间。木鱼呈团鱼形，腹部中空，头部正中开口，尾部盘绕。其状昂首缩尾，背部（敲击部位）呈斜坡形，两侧三角形，底部椭圆，木制槌，槌头为橄榄形。

木鱼

（6）锣。一种打击乐器，铜制，像盘，用槌子敲打出音。通常说的锣鼓经指的是戏曲打击乐各种谱式的泛称。

（7）钹——用响铜制成，呈圆片形，中央半球形部分称碗或帽，碗根至钹边部分叫堂。碗顶钻孔，穿系皮绳、绸或布条，以便双手持握，两面为一副，相击后振动发音，声音洪亮、浑厚。

锣

钹

(8) 鼓。直径近1米,由蒙上皮的木制框架构成。演奏时通常竖着放置,虽然可能有一面或两面鼓膜,但实际上只使用一面。大鼓由一个单鼓槌敲击,被称作大鼓槌,两面的头都可使用,头上包着羊毛或毡子。通常敲击时击鼓膜的中心与鼓边之间,击鼓的中心只是用于短促而快速的击奏(断奏)和特殊效果。

鼓

三、按乐器演奏形式分类

1. 独奏

独奏是器乐演奏形式之一,一人演奏一件乐器,称"独奏"。有时一人独奏,还有另一人伴奏。如二胡独奏,扬琴伴奏;小提琴独奏,钢琴伴奏等。还有一人独奏,乐队伴奏。如唢呐独奏,民乐队伴奏等。

2. 重奏

重奏是每个声部均由一人演奏的多声部器乐曲及其演奏形式。根据乐曲的声部及演奏者的人数,可分为二重奏、三重奏,以至七重奏、八重奏等。由于演奏的乐器不同,器乐重奏

强调整体的匀称、均衡和统一,要求在起奏、分句以及色调的细微变化等方面都达到准确、协调,演奏者之间保持高度的默契和相互配合,应避免个人的炫技。

3. 合奏

合奏分为小合奏、民乐合奏、民族管弦乐合奏等。按乐器种类的不同,分别组合成几个乐器组,各组演奏各自的曲调,但综合在一起,恰是同一首乐曲;若干乐器(同组或不同组)演奏同一首乐曲,不论齐奏或多声部演奏,都称为"合奏"。

第三节　中国民族管弦乐队

中国民族管弦乐队是 20 世纪 20 年代,在中西文化交流下产生的。综合了传统丝竹乐队和吹打乐队,在部分程度上模仿了西方交响乐队的编制。我国的民族乐器中缺少低音乐器,所以比较常见的做法是使用西洋乐器中的低音提琴作为补偿,也有使用大提琴的。中国民族管弦乐队由四大声部组成,即拉弦乐器组(高胡、二胡、中胡、革胡、倍革胡)、弹拨乐器组(柳琴、扬琴、琵琶、中阮、大阮、三弦筝)、吹管乐器组(曲笛、梆笛、新笛、唢呐、笙)、打击乐器组(堂鼓、排鼓、碰铃、锣、云锣、吊镲、军鼓、木鱼)。

一、传统民族管弦乐队

拉弦声部以胡琴为支撑,是民乐团的灵魂,包含高胡、二胡(又可分为二胡Ⅰ和二胡Ⅱ)、中胡、革胡和低音革胡(以上定弦由高到低)。坐在最前方、最靠近指挥的是高胡首席,也是整个乐队的首席。由于革胡和低音革胡存在缺陷,多数乐团以大提琴和低音提琴代替,也有使用改良的革胡与低音革胡的,如香港中乐团。此外,京胡、板胡也常常作为特殊音色使用,常由胡琴演奏员兼任。弹拨声部是民乐团区别于交响乐团的重要特征。交响乐团中除了竖琴和小提琴的拨弦之外很少使用弹拨乐器。但是民乐团中弹拨声部十分重要,包括柳琴、琵琶、中阮、大阮以及筝和扬琴。在一些曲目中还使用了三弦,常由阮演奏员兼任。吹管声部的主要乐器是笛(梆笛、曲笛、新笛)、笙(高音笙、中音笙、低音笙)、唢呐(高音唢呐、中音唢呐、次中音唢呐和低音唢呐,常常出于音准考虑加键)以及管(也分高中低,有些乐团使用)。有时使用巴乌作为特殊音色。打击声部的乐器则五花八门,常用的有排鼓、中国大鼓、板鼓、堂鼓、定音鼓、军鼓、钹、吊钹、小锣、大锣、云锣、木鱼、磬、梆子、铃鼓、三角铁、风铃、木琴、钢片琴等。打击乐师通常身兼数职。

二、新民乐

新民乐是指民乐的炫技加上流行的伴奏。新民乐在民族风格上有极强的表现力,新民乐把民族器乐、电声乐队和 MIDI 音乐结合在一起,加上流行的配器手法以及服装服饰的大胆革新,互补长短,相得益彰,使民乐的个性有了更好的展现。正可谓传统与现代、古典与流行相结合的一种大胆尝试,极大地提高了其艺术的感染力和魅力,满足了听众日益提高的审美要求。在民乐的保持与发展这个大课题面前,新民乐功不可没。

民族管弦乐队

女子十二乐坊

第四节　中国器乐作品

器乐作品的欣赏是多元而又综合的,对于中国器乐作品来说,我们不仅要了解作品的表现手法,更要细细揣摩作品的审美意境。器乐作品的欣赏是由听觉实现的审美活动,同时也是领悟与积极表现的过程。

一、中国民族器乐演奏种类

1. 丝竹乐

"*丝*""*竹*"二字最早见于《周礼·春官》,属八音,系指乐器的类别。汉代已有丝、竹为声乐作伴奏的历史记载。魏晋南北朝时期,丝竹除用于伴奏声乐外,还常用于歌唱前的单独演奏,这种演奏形式在不少的歌舞音乐、说唱音乐中一直保留至今。隋、唐时期的"清调""法曲"亦属我国古代丝竹乐的合奏形式。"清调"所用乐器有笙、笛、篪、节、琴、瑟、筝、琵琶八种。"法曲"所用乐器有琵琶、箜篌、五弦琴、筝、笙、觱篥、方响、拍板。宋代的细乐,丝竹音乐得到高度发展。元代的器乐合奏如大曲、小曲等,所用乐器筝、秦琵琶、胡琴、浑不似等,亦属于丝竹乐的形式。到了明清,随着戏曲音乐的发展,丝竹乐队除广泛用于戏曲音乐、说唱音乐、歌舞音乐的伴奏外,独立的丝竹乐合奏形式在全国各地得到了普遍的流传和发展。

2. 江南丝竹

流行地域以上海为中心,包括江苏南部、浙江西部一带,新中国成立后,为区别于其他地区的丝竹乐而称其为江南丝竹。江南丝竹乐队编制最少二人(二胡、笛子);一般三至五人;多亦可七八人。弦乐器包括二胡、小三弦、琵琶、扬琴;管乐器包括笛、箫、笙;打击乐器包括鼓、板、木鱼、铃等。江南丝竹音乐风格轻巧、明朗、欢快、活泼,乐曲概括地表现了江南人民朴实爽朗的性格,体现出山清水秀的江南风貌。

3. 广东音乐

流行地域以广州市以及珠江三角洲一带为中心,湛江地区和广西白话地区也很盛行,以后又逐渐流传到上海及北方天津、北京等大城市。广东音乐形成于清末民初,因当时多演奏戏曲中的小曲、曲牌及过场音乐,如粤剧中表现结婚拜堂时所奏的《一锭金》,洞房花烛时所奏的《柳青娘》,祭奠燃点香烛时所奏的《哭皇天》等。所以,当地人称其为"谱子""小曲""过场谱"。广东音乐的乐队编制早期与戏曲音乐所用乐器相同,为二弦、提琴(与板胡形制同,但较大)、三弦、月琴、横箫五件,号称"五架头",亦称"硬弓组合"。

4. 吹打乐

中国传统器乐由吹管、打击两类乐器演奏。民间俗称锣鼓或鼓吹,如十番锣鼓、潮州锣鼓、西安鼓乐、山东鼓吹等。吹打乐历史悠久,在一些流传至今的民间吹打乐中,可以看到在乐曲形式及曲牌名称方面与唐、宋音乐的联系。吹打乐的演奏者多为农民、城市手工业者和僧人、道人。僧道所演奏的乐曲虽来自民间,但后来的发展自成一派,如吹打曲《普庵咒》《五声佛》等。吹打乐的主要演奏场合为庆典、节日、婚丧和农闲季节的迎神赛会等。代表曲目如十番锣鼓中的《将军令》,晋北鼓乐中的《大得胜》,浙东锣鼓中的《万花灯》,十番锣鼓中的《满庭芳》等。吹打乐的演奏有坐乐、行乐两种。坐乐演奏于室内,常演奏需时间较长的全套曲目;行乐演奏于室外,经常在道路行进时边走边演奏。行乐一般只演奏全套曲目的一部分。

二、作品赏析

1. 独奏作品

古琴独奏曲《流水》

古琴形制多样,现今以"仲尼式"最为多见。一般分为琴体(即共鸣箱,由琴面、琴底和琴轸、雁足等部分组成)和琴弦系统(包括琴弦七根和岳山、龙龈、琴徽等部分)。琴身的琴面面板一般为桐木制,琴底板为梓木制。琴弦的质地以前多为丝制,现在多为金属制;琴徽多为贝壳或玉石制成。古琴是乐器家族中最古老的乐器之一,历史悠久,为中国最重要的传统民族乐器之一。属于弦乐器族内的弹拨弦鸣乐器,发音浑厚深沉,余音悠远,具有浓厚的中国民族特色。演奏技巧复杂,有滑奏、揉弦和泛音奏法等特殊技巧,表现力丰富。属于典型的独奏乐器,较少用于合奏,古时也常作为文人吟唱时的伴奏乐器。

古琴

谱例(片段)4-1

流　水

天闻阁　曲
管平湖　演奏
许　健　记谱

作品分析　《流水》是一曲祖国壮丽河山的颂歌,形象生动,气势磅礴,听后使人心旷神

怡,激发出一种进取的精神。据《神奇秘谱》解题:高山、流水二曲,本只一曲……至唐,分为两曲,但不分段数。至宋,分高山为四段,流水为八段。按《琴史》所载,列子云:"伯牙善鼓琴,钟子期善听。伯牙志在高山,钟子期曰:'巍巍乎,若泰山。'伯牙之志在流水,钟子期曰:'洋洋乎,若江海。'伯牙所念,子期心明。伯牙曰:'善哉,子之心而与吾心同也。'子期既死,伯牙绝弦,终身不复鼓也。"故有高山流水之曲。现在流传的多为《天闻阁琴谱》(1876年)所载清代川派琴家张孔山加工发展的《流水》,他充分发挥了滚、拂、绰、注的手法,使流水形象更为鲜明,所以有"七十二拂流水"之称。此谱分九段一尾声,实为起、承、转、合四大部分。起(一至三段),通过深沉、浑厚、流畅的旋律和清澈的泛音,表现了层峦叠嶂,幽涧滴泉,清清冷冷的奇境。承(四~五段),绵延不断、富于歌唱性的旋律,犹如点滴泉水聚成淙淙潺潺的强流。转(六~七段),按泛音序列下行和五声音阶进行的曲调,大幅度的滑音,伴以滚、拂手法,如同瀑布飞流,汇成波涛翻滚的江海。合(八段和尾声),运用承、转的部分音调,造成呼应效果,在人们耳际泛起滔滔江海的余响,令人欣然回味。

《神奇秘谱》是明太祖之子朱权编纂的古琴谱集,成书于明初洪熙乙巳年(公元1425年),是现存最早的琴曲专集。书中所收64首琴曲是编者从当时"琴谱数家所裁者千有馀曲"中精选出来的,其中颇有一些历史上很有影响的名作。琴坛流行的《梅花三弄》《高山》《流水》都能从此书中找到它们的影子。

《神奇秘谱》

古筝独奏曲《渔舟唱晚》

娄树华(1907—1952年)古筝演奏家。20世纪30年代参加了"中国音乐旅行团"赴欧洲的旅行演出,受到了称赞和推崇。后凭借多年经验,借鉴古琴减字谱的指法字母和名称,改造了工尺谱为专用的"古筝指法谱",同时还编定了《古筝练习曲21首》以及用于表演和教学的《古筝曲选集》。主要作品为《渔舟唱晚》《筝学讲义》。

古筝独奏曲《渔舟唱晚》是一首著名的北派筝曲。《渔舟唱晚》的曲名取自唐代诗人王勃(649—676年)在《滕王阁序》里:"渔舟唱晚,响穷彭蠡之滨"中的"渔舟唱晚"四个字,诗句形象地表现了古代的江南水乡在夕阳西下的晚景中,渔舟纷纷归航,江面歌声四起的动人画面。一说是娄树华以古曲《归去来》为素材发展而成,又一说是金灼南根据山东传统筝曲《双板》等改编而成。现广为流

娄树华

传的娄本前半部分与金本同,后半部分为娄本所独有。《渔舟唱晚》以歌唱性的旋律,形象地描绘了夕阳西下,晚霞斑斓,渔歌四起,渔民满载丰收的喜悦欢乐情景,表现了作者对祖国美丽河山的赞美和热爱。乐曲的前半部分(第一段),乐句与乐句基本是上下对答的"对仗式"结构,给人结构规整之感;乐曲的后半部分(第二、三段),则运用递升、递降的旋律和渐次发展的速度、力度变化,表现了百舟竞归的热烈情景。

谱例 4-2

渔 舟 唱 晚

娄树华 曲
曹 正 译订

作品分析 乐曲开始以优美典雅的曲调、舒缓的节奏,描绘出一幅夕阳映万顷碧波的画面。接着,音乐活泼而富有情趣。当它再次变化反复时,采用五声音阶,旋律不但风格性很强,且十分优美动听,确有"唱晚"之趣。最后加以多次反复,而且速度逐次加快,表现了心情喜悦的渔民悠悠自得,片片白帆随波逐流,渔舟满载而归的情景。这首富于诗情画意的筝曲曾被改编为高胡、古筝二重奏及小提琴独奏曲。全曲可分为三段:第一段,慢板。这是一段悠扬如歌、平稳流畅的抒情性乐段。配合左手的揉、吟等演奏技巧,音乐展示了优美的湖光山色,渐渐西沉的夕阳,缓缓移动的帆影,轻轻歌唱的渔民……给人以"唱晚"之意,抒发了作者内心的感受和对景色的赞赏。第二段,音乐速度加快。这段旋律从前一段音乐发展而来,从全曲来看,"徵"音是旋律的中心音,进入第二段出现了清角音"4",使旋律短暂离调,转入下属调,造成对比和变化。这段音乐形象地表现了渔夫荡桨归舟、乘风破浪前进的欢乐情绪。第三段,快板。在旋律的进行中,运用了一连串的音型模进和变奏手法。形象地刻画了荡桨声、摇橹声和浪花飞溅声。随着音乐的发展,速度逐渐加快,力度不断增强,加之突出运用了古筝特有的各种按滑叠用的催板奏法,展现出渔舟近岸、渔歌飞扬的热烈景象。在高潮突然切住后,尾声缓缓流出,其音调是第二段一个乐句的紧缩,最后结束在宫音上,出人意料又耐人寻味。

琵琶独奏曲《十面埋伏》

这是一首历史题材的大型琵琶曲,是中国十大古曲之一。关于乐曲的创作年代迄今无一定论,资料追溯可至唐代。在白居易(772—846 年)写过的著名长诗《琵琶行》中,可探知作者白居易曾听过有关表现激烈战斗场景的琵琶音乐。《十面埋伏》流传甚广,是传统琵琶曲之一,又名《淮阳平楚》,本曲现存乐谱最早见于1818 年华秋萍编的《琵琶行》。乐曲描写公元前 202 年楚汉战争垓下决战的情景。

谱例(片段)4-3

十 面 埋 伏

汪 煜 庭传谱
李廷松演奏谱

作品分析 全曲分十三个段落,按标题可归纳为以下三部分。

第一部分:战前准备

(1)"列营"全曲序引,表现出征前金鼓战号齐鸣,众人呐喊的激励场面。音乐由散渐

快,调式的复合性及其交替转换,更使音乐增加不稳定性。

(2)"吹打"。

(3)"点将"主题呈示,用接连不断的长轮指手法和"扣、抹、弹、抹"组合指法,表现将士威武的气派。

(4)"排阵"。

(5)"走队"音乐与前有一定的对比,用"遮、分"和"遮、划"手法进一步展现军队勇武矫健的雄姿。

第二部分:作战情景

(6)"埋伏"表现决战前夕的夜晚,汉军在垓下伏兵,安静而又紧张,为下面两段作铺垫。

(7)"鸡鸣山小战"楚汉两军短兵相接,刀枪相击,气息急促,音乐初步展开。

(8)"九里山大战"描绘两军激战的生死搏杀场面。马蹄声、刀戈相击声、呐喊声交织起伏,震撼人心。先用"划、排、弹、排"交替弹法,后用拼双弦、推拉等技法,将音乐推向高潮。

第三部分:战争结局

(9)"项王败阵"。

(10)"乌江自刎"先是节奏零落的同音反复和节奏紧密的马蹄声交替,表现了突围落荒而走的项王和汉军紧追不舍的场面;然后是一段悲壮的旋律,表现项羽自刎;最后四弦一"划"后急"伏"(又称"煞住"),音乐戛然而止。

原曲还有:

(11)"众串凯"。

(12)"诸将争功"。

(13)"得胜回营"。

整曲来看有"起、承、转、合"的布局性质。第一部分含五段为"起、承"部,第二部分含三段为"转"部,第三部分含二段为"合"部。明代王猷定《汤琵琶传》中记有彼时人称为"汤琵琶"的汤应曾弹奏《楚汉》时的情景:"当其两军决战时,声动天地,瓦屋若飞坠。徐而察之,有金声、鼓声、剑弩声、人马辟易声,俄而无声,久之有怨而难明者,为楚歌声;凄而壮者,为项王悲歌慷慨之声、别姬声。陷大泽有追骑声,至乌江有项王自刎声,余骑蹂践争项王声。使闻者始而奋,既而恐,终而涕泣之无从也。"从这段描述可看出,汤应曾弹奏的《楚汉》与《十面埋伏》在情节及主题上一致,由此可见早在16世纪之前,此曲已在民间流传。

二胡独奏曲《二泉映月》

阿炳(1893—1950年),原名华彦钧,江苏无锡人。清光绪十九年阿炳出生在无锡雷尊殿旁的一处山房中,是当地雷尊殿道士华清和之子。自幼从其父学习音乐。4岁丧母,21岁患眼疾,35岁双目失明,早年曾当过道士。由于和民间艺人切磋技艺并用民间音乐改造道教音乐,而被逐出道教,成为街头流浪艺人。代表作有二胡曲《二泉映月》《听松》和《寒春风曲》;琵琶曲《大浪淘沙》《龙船》和《昭君出塞》。一生共创作和演出了270多首民间乐曲。阿炳现留存有二胡曲《二泉映月》《听松》《寒春风曲》和琵琶曲《大浪淘沙》《龙船》《昭君出塞》共6首作品。

华彦钧

江苏无锡惠山泉世称"天下第二泉",作者华彦钧以"二泉映月"为乐曲命名。乐曲将人引入夜阑人静、泉清月冷的意境,犹如

一个刚直顽强的盲艺人在向人们倾吐他坎坷的一生。阿炳经常在无锡二泉边拉琴,创作此曲时双目已失明,据阿炳的亲友和邻居们回忆,阿炳卖艺一天仍不得温饱,深夜回归小巷之际,常拉此曲,凄切哀怨,尤为动人。这首乐曲自始至终流露的是一位饱尝人间辛酸和痛苦的盲艺人的思绪情感。作品展示了独特的民间演奏技巧与风格,以及无与伦比的深邃意境,显示了中国二胡艺术的独特魅力,它拓宽了二胡艺术的表现力,荣获"20 世纪华人音乐经典作品奖"。

谱例 4-4

二 泉 映 月
二胡独奏

作品分析 作品继短小的引子之后,旋律由商音上行至角,随后在徵、角音上稍作停留,以宫音作结,呈微波形的旋律线,恰似作者端坐泉边沉思往事。第二乐句只有两个小节,在全曲共出现 6 次。它从第一乐句尾音的高八度音上开始,围绕宫音上下回旋,打破了前面的沉静,开始昂扬起来,流露出作者无限感慨之情。进入第三句时,旋律在高音区上流动,并出现了新的节奏因素,旋律柔中带刚,情绪更为激动。主题从开始时的平静深沉逐渐转为激动昂扬,深刻揭示了作者内心的生活感受和顽强自傲的生活意志,这是一位饱尝人间辛酸和痛苦的盲艺人的感情流露。全曲将主题变奏五次,随着音乐的陈述、引申和展开,所表达的情

感得到更加充分的抒发。其变奏手法主要是通过句幅的扩充和减缩，并结合旋律活动音区的上升和下降，以表现音乐的发展和迂回前进。它的多次变奏不是表现相对比的不同音乐情绪，而是为了深化主题，所以乐曲塑造的音乐形象是较单一集中的。全曲速度变化不大，但其力度变化幅度较大，从 pp 至 ff。每演奏长于四分音符的乐音时，用弓轻重有变，忽强忽弱，音乐时起时伏，扣人心弦。《二泉映月》不但曲名优美，极富诗意，更重要的是表达了作者发自内心的悲鸣和憧憬光明的心声。

板胡独奏曲《秦腔牌子曲》

《秦腔牌子曲》是郭富团于1952年根据陕西秦腔的若干曲牌改编而成，用中音板胡演奏。

谱例（片段）4-5

秦腔牌子曲

郭富团 编曲

作品分析 作品引子热烈奔放,先声夺人,旋律取自《官谱》。第一段的曲调也源于《官谱》,但速度放慢,节奏拉宽,情绪较舒展、悠闲。第二段的曲调是根据《杀妲姬》曲牌发展而成的,情绪由悲哀转激昂。第三段是快板,原曲牌名《入洞房》,音型短小,节奏顿挫,表达了喜悦之情。第四段在旋律放慢后,是一段由鼓板伴奏的华彩乐段,繁音急节,热烈沸腾,把全曲推向高潮,最后是第四段的变化再现。全曲的速度时慢时快,力度时弱时强,节奏倏忽多变,缓处悠扬婉转,急处热烈奔放,富有戏剧性的效果。

作品行云流水般的旋律展示出浓浓的秦风、秦韵,表现了秦人的质朴、豪迈。乐曲时而豪气冲天,时而宛若丝缕,时而欢快跳跃,时而悲泣低吟,声声入耳,沁人心脾。

三弦独奏曲《十八板》

《十八板》是一首三弦传统独奏曲。此曲原是流行于河南一带的民间乐曲,用于地方戏曲和曲艺开演前演奏,包含以坠琴或管子、唢呐主奏的多种演出形式。三弦演奏家李乙于1953年将其改为三弦独奏曲,全曲乡土风味很浓郁,生活气息强烈,分慢板和快板两大部分,并又细分为七个小段落,全曲由七个段落组成。

谱例(片段)4-6

十 八 板

民 间 乐 曲
任同祥改编

作品分析 作品第一段是慢板,以气势雄厚的扫弦开始,富有气魄,接着以滑音及短撮等技法模仿常腔,大幅度的滑音装饰很似人声,别有情趣。旋律流畅生动,有浓厚的北方风味,表现了北方人民豪爽、乐观的精神气质。第二段开始,速度渐快,音乐由轻快活泼转入热烈红火。音乐层次分明,富有动力。如用弹、挑演奏活泼的节奏;用扫弦加强节奏重音;用和音衬托旋律使音响效果丰满。至第五段处,连续使用扫弦技法,奏出强烈的民间锣鼓节奏音型,铿锵有力,渲染欢腾红火的热闹场面,使人听后精神为之振奋。第七段再现第一段慢板,由于有强大的快板段落的强烈对比,所以极具新意。

笛子独奏曲《鹧鸪飞》

《鹧鸪飞》是一首湖南民间乐曲,曾被用于箫独奏和丝竹乐合奏等形式,后经陆春龄加工改编,发展成具有浓郁江南风格的笛子独奏曲。乐曲通过对鹧鸪展翅飞翔的生动描绘,表达了人们渴望自由和向往幸福的美好愿望。

陆春龄,(1921—)笛子演奏家。他的演奏音色淳厚圆润、纯净甜美,表演细腻,气息控制功力深厚,并能自如地运用颤音、震音等润饰曲调。不论在笛子演奏的领域或是在整个中国乐界都有举足轻重的地位。创作作品有《今昔》《喜报》《江南春》《工地一课》《练兵场上》等。

陆春龄

作品分析 在民间流传有原版《鹧鸪飞》和经过放慢加花的花板《鹧鸪飞》。改编者将后者再次放慢加花,作为乐曲的第一段,然后接快速的花板,前后两段形成变奏关系。悠扬抒情的慢板和流畅活泼的快板,使音乐富有层次和对比。在演奏中充分发挥出南方曲笛音色醇厚圆润、悠扬委婉的特点,并通过打音、颤音、赠音等技巧润饰曲调,表现鹧鸪的飞翔之态。如乐曲开始的四个长音,用实指颤音、虚指颤音和力度的变化,把鹧鸪击翅翻飞的艺术形象展现在听众面前。中段运用气息控制,通过力度的强弱对比,栩栩如生地描绘了鹧鸪忽高忽低,倏隐倏现,纵情翱翔的姿态。乐曲在最后运用越来越轻的虚指颤音,给人以鹧鸪飞向天边,越飞越远的联想。音乐形象生动鲜明,给人一种悠远的遐思,具有浓具的江南风格。

谱例(片段)4-7

鹧 鸪 飞

1=F 4/4

湖南民间乐曲
陆春龄 改编

笛子独奏曲《姑苏行》

江先渭(1924—)是中国近现代作曲家、演奏家。创作了大量的民族器乐作品,对民间音乐的整理研究有较大贡献。代表作品有《姑苏行》等。

江先渭

《姑苏行》是笛子演奏家、作曲家江先渭于1962年创作的一首笛子曲,是一首深受广大人民群众喜爱的竹笛经典名曲。曲名为游览苏州(古称姑苏)之意,全曲表现了古城苏州的秀丽风光和人们游览时的愉悦心情。乐曲旋律优美亲切,风格典雅舒泰,节奏轻松明快,结构简练完整,是南派曲笛的代表性乐曲之一。

谱例 4-8

[乐谱略]

作品分析 作品中宁静的引子,仿佛一幅晨雾依稀、楼台亭阁隐现的诱人画面。第一段抒情的行板,使人犹如置身幽曲明净、精巧秀丽的姑苏园林之中,尽情观赏,美不胜收。中段是对比性较强的热情小快板,游人嬉戏,情溢于外。当再现第一段时,更觉婉转动听,使人们沉醉于美丽的景色之中,流连忘返。

2. 合奏作品

《春江花月夜》

《春江花月夜》原是一首琵琶独奏曲,名《夕阳箫鼓》(又名《夕阳箫歌》,亦名《浔阳琵琶》《浔阳夜月》《浔阳曲》)。约在1925年,此曲首次被改编成民族管弦乐曲。新中国成立之后,又经多人整理改编,更臻完善,深为国内外听众珍爱。乐曲通过委婉质朴的旋律,流畅多变的节奏,巧妙细腻的配器,丝丝入扣的演奏,形象地描绘了月夜春江的迷人景色,尽情赞颂江南水乡的风姿。全曲就像一幅工笔精细、色彩柔和、清丽淡雅的山水长卷,引人入胜。

《春江花月夜》

春江花月夜

古曲
甘涛整理

作品分析　作品第一段"江楼钟鼓"描绘出夕阳映江面,熏风拂涟漪的景色。然后,乐队齐奏出优美如歌的主题,乐句间同音相连,委婉平静,大鼓轻声滚奏,意境深远。第二、三段,表现了"月上东山"和"风回曲水"的意境。接着如见江风习习,花草摇曳,水中倒影,层叠恍惚。进入第五段"水深云际",那种"江天一色无纤尘,皎皎空中孤月轮"的壮阔景色油然而生。乐队齐奏,速度加快,犹如白帆点点,遥闻渔歌,由远而近,逐歌四起的画面。第七段,琵琶用扫轮弹奏,恰似渔舟破水,掀起波涛拍岸的动态。全曲的高潮是第九段"欸乃归舟",表现归舟破水,浪花飞溅,橹声"欸乃",由远而近的意境。归舟远去,万籁皆寂,春江显得更加宁静,全曲在悠扬徐缓的旋律中结束,使人回味无穷。

《金蛇狂舞》

　　此曲为民族管弦乐曲,1934年聂耳根据民间乐曲《倒八板》整理改编,易名《金蛇狂舞》,并且亲自指挥灌制成唱片。乐曲采用循环体结构,旋律昂扬,热情洋溢,锣鼓铿锵有力,渲染了节日的欢腾气氛。后被改编成琵琶独奏曲,殷飚改编为吉他曲。《倒八板》是广泛流行于全国的民间器乐曲《老六板》的变体,它将后者的尾部变化发展,作为乐曲的开始,故俗称《倒八板》。第二段又将原曲中的"工"(即3)更换成"凡"(即4),转入上四度宫调系统,情绪明朗热烈,故也称它为《凡忘工》或《绝工板》。

谱例 4-10

金 蛇 狂 舞

民间乐曲

[简谱略]

作品分析　《金蛇狂舞》为三段体结构,旋律始终具有鲜明的节奏特点。第一段:乐曲一开始,就以明亮上扬的音调不断地呈现出欢乐、昂扬、奔放的情绪,让人耳目一新。第二段:由两小节打击乐器音响引出的更加热情昂扬而且流畅明快的旋律,令人感到充满生机,富有生命的活力。第三段:作者巧妙地借鉴了民间锣鼓点的结构形式,上下句对答呼应。句幅逐层减缩,速度逐渐加快,加之锣、鼓、钹、木鱼等打击乐器的节奏烘托,使情绪逐层高涨,直至欢腾红火的顶点,生动地再现了民间喜庆时巨龙舞动、锣鼓喧天的欢乐场面,洋溢出

鲜明的民族性格特色和生活气息。全曲以激越的锣鼓伴奏，更渲染了热烈欢腾、昂扬振奋的气氛。2008年第29届北京奥运会开幕和闭幕式中，在运动员入场时反复演奏《金蛇狂舞》作为背景音乐，有力地烘托了北京奥运会，作为全世界人民的节日的欢腾气氛和浓郁的中国特色。

《瑶族舞曲》

茅沅（1926—2022）生于北京，祖籍山东济南。早期学习土木工程，50年代开始从事音乐工作，代表作品为《瑶族舞曲》（1952年首演）歌剧《刘胡兰》（与陈紫等合作）《南海长城》《王昭君》等，舞剧《宁死不屈》《敦煌的故事》，小提琴曲《新春乐》。

管弦乐《瑶族舞曲》由刘铁山、茅沅曲。这是一首非常值得仔细聆听、反复回味的单乐章管弦乐作曲。作品创作于20世纪50年代，作曲家以民间舞曲《长鼓歌舞》为素材用管弦乐的手法，丰富、生动地展现了瑶族民众欢歌热舞的喜庆场面。乐曲用优美的旋律，表现了能歌善舞的瑶族人民的生活面貌。据说，该曲先由刘铁山有感于粤北瑶族同胞载歌载舞欢庆的节日场面，以当地传统歌舞鼓乐为素材创作了《瑶族长鼓舞歌》，后由茅沅将该曲的部分主题改编为管弦乐，最终完成了这首中国管弦乐作品中的奇葩——《瑶族舞曲》。彭修文曾根据刘铁山、茅沅的同名管弦乐曲改编成民乐合奏曲，乐曲生动描绘了瑶族人民欢庆节日时的歌舞场面。

茅沅

谱例 4-11

作品分析 夜幕降临了,人们穿着盛装,打着长鼓,聚集在月光下。第一段由高胡奏出幽静委婉的主题,犹如一位窈窕少女翩翩起舞,婀娜多姿。然后姑娘们纷纷加入舞蹈的行列,情绪逐渐高涨。突然,三弦和大阮奏出根据主题衍变的粗犷热烈的旋律,恰似一群小伙子情不自禁地闯入姑娘们当中欢跳起来,尽情地抒发了兴奋的感情。第二段由 d 羽调转为 D 宫调,改用 3/4 拍子,旋律时而富有歌唱性,时而出现跳跃的节奏音型,恰似一对恋人正在边歌边舞,相互表达爱慕之情,憧憬着美好的未来。第三段再现了开始的主题,人们又纷纷加入其中,欢跳着、旋转着、歌唱着,气氛越来越热烈,感情越来越奔放,乐曲在热烈的气氛中把全曲推向高潮后结束。

《旱天雷》

严老烈(约1850—1930年),广东人,原名严兴堂,早期广东音乐艺人,我国杰出的民间音乐家。精通音律,擅长扬琴演奏。他开创了"右竹奏法",即以右手奏重音,左手奏轻音或助音。代表作品为《旱天雷》《倒垂帘》《连环扣》等。

严老烈

《旱天雷》是一首很有代表性的广东音乐,由扬琴家严老烈根据《三宝佛》中的《三汲浪》改编。

谱例 4-12

旱 天 雷

广东音乐

作品分析 作品原曲《三汲浪》是一首琵琶小曲,改编者运用民间音乐创作中常用的放慢加花等技法,对原曲给以新的节奏处理,并充分发挥扬琴密打竹法和善于演奏大跳音程的特长,使陈调出新声。《三汲浪》曲调平稳、低沉,改编后的《旱天雷》则活泼流畅,乐曲的情绪有了根本性的变化,所以新名为《旱天雷》。乐曲表现了人们在久旱逢甘霖时欢欣鼓舞的情绪。曾被改编为民族管弦乐曲、钢琴曲、小提琴曲和弦乐四重奏。

扩充曲目

1. 独奏作品

古琴曲《关山月》《秋风词》《渔樵问答》《阳关三叠》

古筝曲《上楼》《三十三板》《汉宫秋月》《西厢词》

琵琶曲《塞上曲》《虚籁》

筒箫曲《平沙落雁》《胡笳十八拍》

笛子曲《二春到湘江》

笙曲《月光下的凤尾竹》《芦笙恋歌》《彝寨欢歌》

二胡曲《三门峡畅想曲》《阳光照耀在塔什库尔干》《病中吟》

2. 合奏作品

《花好月圆》《步步高》《喜洋洋》《中花六板》《光明行》《紫竹调》《月儿高》《江南好》

复习与思考

1. 在初步了解中国民族乐器、音乐发展脉络的基础上,如何认识中国民族音乐的博大精深?

2. 怎样开拓民族音乐的视野,扩展自身的文化修养,使自己在民族文化坚实的根基中茁壮成长。

3. 中国乐器分类方式有哪些?各自都包含了哪些乐器?

4. 乐器演奏方式和组合形式有哪些是你感兴趣的?为什么?

5. 谈谈你最喜欢的乐器和器乐曲并说明原因。

6. 基本掌握所欣赏曲目的主题旋律音调。

第五章 外国器乐作品欣赏

第一节 外国乐器概述

常用的外国乐器分为四大类：木管乐器、铜管乐器、弦乐乐器、打击乐器。木管乐器起源很早，是乐器家族中音色最为丰富的一族，常被用来表现大自然和乡村生活的情景；铜管乐器的音色特点是雄壮、辉煌、热烈；弦乐乐器的共同特征是柔美、动听；打击乐器主要用于渲染乐曲气氛。

第二节 外国乐器的分类

一、木管乐器

木管乐器从民间的牧笛、芦笛等演变而来。在交响乐队中，不论是作为伴奏还是用于独奏，都有其特殊的韵味，是交响乐队的重要组成部分。木管乐器的材料并不限于木质，也有的选用金属、象牙或是动物骨头等材质。它们音色各异、特色鲜明，从优美亮丽到深沉阴郁，应有尽有。正因如此，在乐队中，木管乐器常善于塑造各种惟妙惟肖的音乐形象，大大丰富了管弦乐的效果。

（1）长笛（Flute）。由笛头、笛身、笛尾组成。笛头和笛身结合处可以伸缩以调整音高。长笛是木管乐器中的高音乐器。音色灵动飘逸，可以演奏连串的快速音符。低音区饱满如丝绒，高音区明亮而灿烂。

长笛

（2）短笛（Piccolo）。长度比长笛短一半，发音比长笛高一个八度，是木管乐器中音域最

高的乐器,应用谱号为高音谱号。声音具有穿透力,有时听起来像口哨声,用于管弦乐队和军乐队。

短笛

(3) 单簧管(Clarinet)。又称"黑管",用木质或胶木制作,偶有用金属制作。单簧管的管体一般分为五部分:管嘴、小筒、上段管身(左手演奏部分)、下段管身(右手演奏部分)和管尾,演奏时竖吹。单簧管为移调乐器,最常用的是降 B 调,记谱比实际发音高二度。低音区音色浑厚响亮,具有沉稳阴郁的鼻音;中音区音色圆润柔和,且富有表情;高音区的音色比较尖锐,并伴有尖叫刺耳的音响。单簧管的柔韧性和灵活性较强,适应各种快速音型,但不适宜八度音程的跳进。

单簧管

(4) 双簧管(Oboe)。管身用硬质木材制成,分管头、管身、管尾三部分,属木管乐器声部中的高音乐器。乐器本调为 C 调,应用谱号为高音谱号。大约在 17 世纪中叶出现于法国宫廷,到 18 世纪初中叶成为欧洲管弦乐队的标准配置。19 世纪经过加键和改变指法,表现力得到改善。双簧管音色甜美明净,富有田园色彩,擅长演奏抒情的段落。双簧管常用于管弦乐队、军乐队和室内乐,也可作为独奏乐器。此外它还是交响乐队里的调音基准乐器(乐队以双簧管的 a^1 音定音)。

(5) 大管(Bassoon)。木管乐器组中的低音乐器。它的吹嘴哨子是装在一个 S 形的金属管上,并可随演奏者要求进行调节。演奏时,用挂带挂在演奏者的颈项和肩头。大管为 C 调乐器,按实音记谱,用低音、次中音或高音谱表记谱。大管能灵活地奏出断音和连音,可有较大的力度变化。在管弦乐队中与圆号配合使用极为融合。

双簧管

大管

（6）萨克斯管（Saxophone）。由比利时乐器制作者萨克斯（Adolph Sax，1814—1894年）于1840年创制，以发明者的名字命名。金属制抛物线圆锥管体，与单簧管类似的哨头，除bB高音萨克斯管和bE高音萨克斯管以外，其他均弯成烟斗型。乐器本调为bB和bE，应用谱号为高音谱号，音域为两个半八度音。音色介于木管乐器和铜管乐器之间，具有多样性像长笛的柔和、大提琴的宽厚丰润，以至短号有力的铜管音色，无所不包。它不仅是吹奏乐队中的重要乐器，也是爵士乐队中的主要乐器，也有作曲家用萨克斯管作为独奏乐器用于管弦乐队中。

萨克斯管

二、铜管乐器

铜管乐器的前身大多是军号和狩猎时用的号角。在早期的交响乐中使用铜管的数量不多。在很长一段时期里,交响乐队中只用两只圆号,有时增加一只小号。到 19 世纪上半叶,铜管乐器才在交响乐队中被广泛使用。铜管乐器的发音方式与木管乐器不同,它们不是通过缩短管内的空气柱来改变音高,而是依靠演奏者唇部的气压变化与乐器本身接通"附加管"的方法来改变音高。所有铜管乐器都装有形状相似的圆柱形号嘴,管身都呈长圆锥形状。铜管乐器的音色特点是雄壮、辉煌、热烈,虽然音质各具特色,但宏大、宽广的音量为铜管乐器组的共同特点,这是其他类别的乐器所望尘莫及的。

(1) 小号(Trumpet)。由一根通常带一个或两个弯的长筒形金属管构成,管上有三个阀键,管的终端呈喇叭形。演奏者用嘴唇抵住杯形号嘴,通过气流振动而发音。属铜管乐器声部中的高音乐器。乐器本调为降 B 调。应用谱号为高音谱号,记谱音比实际发音大二度。小号的音色嘹亮且富有穿透力,常用于管弦乐队和军乐队。有时用于独奏,也是爵士乐的重要乐器。

小号

(2) 圆号(French Horn)。又名"法国号",号嘴为漏斗形,管身为锥形,弯曲成圆形。喇叭口较大,管上有阀键装置。乐器本调为 F 调,应用谱号为高音谱号,记谱音比实际发音高五度。圆号声音柔和、丰满,和木管、弦乐器的声音能很好地融合。圆号是管弦乐队和军乐队中重要的乐器,也可用于独奏。

圆号

(3) 长号(Tromboone)。号嘴杯形,管身很长,约比小号长一倍,管末呈喇叭形,长号不用阀键,吹奏时滑动"滑管"部分以改变音高。乐器本调为 bB 调,应用谱号为低音谱号。长号的音色庄重华贵,属铜管乐器声部中的低音乐器,是管弦乐队中重要的乐器,也可用于独奏。

长号

(4) 大号(Tuba)。号嘴杯形,管子呈拱形,管身弯转呈长圆形,喇叭口向上,有三到六个阀键。大号是管弦乐队中音域最低的铜管乐器,大号的音色非常深厚,在乐队中担当最低音声部,应用谱号为低音谱号,为了步行及携带方便,通常使用背带把大号抱在胸前演奏。大号在管弦乐队中开始使用的时间较晚,极少用于独奏或室内乐。

大号

三、弓弦乐器

弦乐器是乐器家族的一个重要分支,在古典音乐乃至现代轻音乐中,几乎所有的抒情旋律都由弦乐声部演奏完成。弦乐器的音色统一,有多层次的表现力,合奏时澎湃激昂,独奏时温柔婉约,又因为丰富多变的弓法(颤、碎、拨、跳等)而具有灵动的色彩。弦乐器的发音方式是依靠机械力量使张紧的弦线振动发音,故音量受到一定限制。弦乐器通常用不同的弦演奏不同的音,有时则须运用手指按弦来改变弦长,从而达到改变音高的目的。弦乐器从其发音方式上来说,主要分为弓拉弦鸣乐器(如提琴类)和弹拨弦鸣乐器(如吉他)。

(1) 小提琴(Violin)。源于阿拉伯,11 世纪传入意大利,15 世纪才固定成现在的样子。木制,长约六百毫米,分琴身和琴颈两部分。琴颈部分有指板,琴身内部有一根琴柱,撑于面板和背板之间。有四根弦,按五度关系定弦,高音谱号记谱。小提琴音色优美,音域广阔,发音圆润,色彩变化多样,变现力极强,是管弦乐队中的重要乐器,常常被人们称为乐器皇后。

小提琴

(2) 中提琴(Viola)。形状、构造和演奏方法与小提琴相似,比小提琴大 1/7,定弦比小提琴低五度,用中音谱号记谱。中提琴的音色比小提琴柔和、浑厚。曾经中提琴只作为合奏乐器,近代逐渐被用来独奏。

中提琴

(3) 大提琴(Violoncello)。外形与构造和小提琴、中提琴相似,唯琴身比中提琴长约一倍,下端有一根支柱,竖立在地上,用以加强振动作用。演奏者坐在凳上,将大提琴置于两腿之间,右手持弓,左手按弦,演奏技巧与小提琴大同小异。定弦较中提琴低八度,用低音谱号记谱,实际音高与记谱相同。其音色浑厚、优美、饱满,用于独奏、重奏、合奏,是管弦乐队中的重要乐器。

(4) 低音提琴(Double Bass)。也叫"倍大提琴"。外形与其他提琴乐器相似,唯琴身两肩成三角形,体积比大提琴大,下端有一根支柱用以加强振动作用,竖立在地上,演奏者站立或坐高椅演奏,按四度关系定弦。用低音谱号记谱,实际音高比记谱低八度。音色雄厚、低沉。低音提琴在弓弦乐器中体积最大、音域最低,是管弦乐队的低音基础,有少量专门为其创作的独奏曲,也常用于爵士乐队和军乐乐队中。

四、打击乐器

打击乐器是乐器家族中历史最为悠久的一族,其家族成员众多,特色各异,虽然它们的

大提琴

低音提琴

音色单纯,有些声音甚至不是乐音,但对于渲染乐曲气氛有着举足轻重的作用。通常打击乐器通过对乐器的敲击、摩擦、摇晃发出声音。千万不要认为打击乐器仅能起到加强乐曲力度、提示音乐节奏的作用,事实上,有相当多的打击乐器可以作为旋律乐器使用。现代管弦乐队里增加了很多非洲、亚洲音乐里中音色奇异的打击乐器。

打击乐器通常分为有固定音高和无固定音高两大类。

(1)定音鼓(Timpani)。有固定音高,由鼓身、鼓皮、定音系统和鼓槌等部分组成。鼓身为铜制,鼓皮为牛皮,或使用合成材料。鼓槌为短木槌,根据演奏需要决定是否在一端包裹弹性材料。定音鼓音色柔和、丰满,音量可控制,不同的力度可表现不同的音乐内容,有时甚至可以直接演奏出旋律。演奏方法分为单奏和滚奏两种,单奏多用于节拍性伴奏,滚奏则可以模仿雷声,效果逼真。定音鼓在规格上分为大、中、小三种,在管弦乐队中通常设置三到四个,由一名乐手演奏。

(2)大鼓(Bass drum)。无固定音高,又称"大军鼓",用于军乐队和管弦乐队。圆筒状,双面蒙皮,用棉制单槌或双槌敲击,发音低沉厚重,可加强乐队的低音力度。

(3)小鼓(Side Drum)。无固定音高,又称"小军鼓",用于军乐队、管弦乐队和爵士乐

定音鼓

大鼓

小鼓

队。鼓框用金属制成,双面蒙皮,鼓槌敲击一面称槌击面,另一面鼓皮上张以"响弦"。击鼓时响弦与鼓皮一起振动,发出清脆而辉煌的声音,小鼓用两根木制鼓槌敲击。

(4) 钹(Cymbals)。无固定音高,由圆形铜片制成,中心部分略呈凸形,呈碗状,中有小孔以系绳带。在管弦乐队中有以下几种演奏方式:①两片钹互相撞击;②手持单片钹,用鼓槌鼓击;③将一片钹固定在大鼓的框架上,由演奏者手持另一片钹撞击(演奏者同时可持鼓槌鼓击大鼓)。钹有不同的尺寸,在乐队中使用的钹的直径一般从36厘米到50多厘米。在爵士乐队中使用一种"踩钹",将一片钹固定在架子上,通过踏板控制另一片钹上下移动以撞击固定的一片。

(5) 锣(Gong)。无固定音高,圆形弧面,多用铜制结构,其四周以本身边框固定,锣槌为木槌。锣身大小有多种规格,大者直径约100厘米,小者直径约7厘米。锣槌也有多种样式,但以软头槌居多。小型锣在演奏时用左手提锣身,右手拿槌击锣;大型锣则须悬挂于锣架上演奏。

钹　　　　　　　　　　　锣

（6）三角铁（Triangolo）。无固定音高，主体由一根弯成等腰三角形的弹簧钢条（首尾不连接）组成，另一根金属棒用来敲击主体以发声。

三角铁可发出银铃般的颤音，为整个乐队增加一种特殊的色彩，其点缀作用十分明显。它还能奏出各种节奏花样和连续而迅速的震音，尽管音量微弱，但这种美妙的感觉仍可回荡在整个乐队之中。华彩性的乐段中常常加入三角铁演奏，以增强气氛。

（7）铃鼓（Tambourine）。无固定音高，铃鼓是由鼓框和鼓皮两个部分组成。一圈鼓框上开有若干长条形孔，每个孔中安装有一对小钹；有的铃鼓还在一圈鼓框上悬挂几个铜铃。鼓框一般为木质结构；小钹为铜制；鼓皮多用羊皮制成。铃鼓直接用手敲击发声，具有简易、轻便的特点。演奏时一只手提鼓身，另一只手敲击鼓面，可同时发出鼓声和钹声（甚至铃声），常用来烘托热烈的气氛。

三角铁　　　　　　　　　铃鼓

第三节　西洋管弦乐队

西洋管弦乐队由不同西洋乐器演奏者混合编成，专门演奏交响乐曲与其他管弦乐曲的组织称为西洋管弦乐队。管弦乐队组成的规模韧性很强，变化较大，小到由 20 人左右组成的小管弦乐队，大到超过 120 人组成的交响乐队，概括起来可分为小型室内乐队，中、大型的协奏曲乐队，歌剧舞剧乐队，交响乐团等。西洋管弦乐队就是现在常说的交响乐团。

西洋管弦乐队中的乐器大都起源于欧洲,早在几个世纪以前,管弦乐队就已经初具规模了,那时,一般用于演奏宫廷音乐。开始,乐队只有弦乐器,后来,又逐渐加进了木管乐器和铜管乐器。管弦乐队的形成与发展可以追溯到17世纪。在17世纪以前,乐器基本只应用于人们的生活与劳动中,如狩猎、战争、庆典祀祭、集合娱乐等。17世纪形成了最原始的管弦乐队,包括维奥尔琴、长笛、双簧管、木管号、长号、鼓和羽管键琴。到了18世纪,由于乐器性能有所改进,小提琴替代维奥尔琴加入管弦乐队;羽管键琴或管风琴采用数字低音演奏;曼海姆乐派首先把单簧管引入管弦乐队,这样便形成了管弦乐队的雏形。在18世纪至19世纪,海顿和贝多芬在管弦乐队的应用上已基本完善了小、中型编制。比如海顿所用管弦乐队,包括木管8人,铜管4人,定音鼓1人,弦乐若干约30人左右,去掉了羽管键琴的数字低音演奏;贝多芬所使用乐队包括木管10人,铜管7人,定音鼓1人,弦乐若干,约50人左右,基本上已经形成了双管编制的管弦乐队。19世纪,柏辽兹、瓦格纳等人的作品,在管弦乐队的应用上,将编制扩大到了三、四管,并加入了踏板竖琴。到了19世纪末,拉威尔、斯特拉文斯基等人常用三管、四管编制管弦乐队,来完成他们丰富多彩、奇异壮丽的交响乐作品。20世纪初,理查·施特劳斯,马勒将乐队发展为四管、五管最大规模编制。以后的作曲家们,则又有了恢复使用小型管弦乐队的现象。综观以上,管弦乐队的形成与变化,基本上是沿着从小逐渐增大的脉络发展的。

一般来说,西洋管弦乐队是由木管乐器组、弦乐器组、铜管乐器组、打击乐器组以及其他一些特性乐器组成的。西洋管弦乐队编制结构会据各组乐器的不同配置而定,可分为四管编制、三管编制、双管编制的中、大型乐队,以及单管编制的小型乐队。以上分类主要根据木管组的变化来而定,比如双管编制的管弦乐队,木管乐器包括长笛2人、双簧管2人、单簧管2人、大管2人,同类乐器成双的配置,故称作双管编制。同样,成单、成三、成四的配置,则称作单管、三管、四管的乐队编制。当然,由于编制的不同,其他组也要有所变化,参照下图乐队座位图。

管弦乐队乐器位置分布图

管弦乐队演出图

乐队的人员配备并不是绝对不变的,可视实际情况有所增减,但一般出入不大,因为这是通过世界各国管弦乐队长期的实践总结出来的编制规律,弦乐组的配置和图中不同或过多或过少都会破坏乐队的整体效果。过少,乐队会显得干枯、无弹性、音响单薄;过多,将使乐队浑浓,丧失色调透明度。木管组各乐器都有其强烈的个性,不但各自具备不同的音色,而且都起着独当一面的作用,少一支木管乐器将丢掉一份音色。铜管组从配器的角度来看,就其音量来说2支圆号等于1支小号,或1支长号,或1支大号,它的配备比例失调,将使整个乐队的音量平衡受到破坏,降低整个乐队的表现力。

从管弦乐队内部4个组的人员配备比例来讲,分别占乐队总人数的比例为:木管组占15％,铜管组占15％,打击乐与竖琴等占10％,弦乐组占60％。

第四节　西方音乐流派

西欧音乐在古希腊时期曾一度兴盛,但到中世纪,音乐被教会和封建统治阶级所垄断,成为他们宣传宗教、巩固封建统治的工具,专业作品大多是教堂用的圣咏曲。到16、17世纪随着资本主义的兴起,器乐曲、歌剧相继出现,音乐才开始进入剧场,转向市民。到18世纪,音乐逐渐摆脱宗教的束缚,作曲家受文艺复兴思想的影响,作品逐渐着重人性的体现和人民生活的反映,创作技法也日趋丰富和精深,开始了西欧古典音乐的黄金时代。随着资本主义工业的发达,乐器也逐步改进和完善,广大群众成为演出的对象,加上资产阶级革命思想的影响,音乐艺术获得极大发展。从18世纪到20世纪的今天,短短二、三百年间,对世界音乐具有深远影响的大音乐家辈出,闻名世界优秀的音乐作品也大量产生。在创作思想和音乐风格的先后变化方面,则形成不同的流派。主要有古典乐派(18世纪),浪漫乐派(19世纪),民族乐派(19世纪下半叶),和20世纪起至今的现代乐派(包括19、20世纪之交的印象乐派与20世纪的表现主义、原始主义、新古典主义、十二音体系、序列音乐、具体音乐等形形色色的流派)。历史上著名的音乐家基本分属于各个不同的流派,但也有个别音乐家兼具不同流派音乐的特点或先后进行不同流派音乐的创作,即便是同属于一个流派的作曲家,他们的作

品也各具其民族特点和个人音乐风格特色。

一、古典乐派

古典乐派也称维也纳古典乐派,是 18 世纪下半叶至 19 世纪 30 年代之间在维也纳形成的以古典风格为创作标志的音乐流派。古典乐派推崇理性,追求艺术形式的严谨和音乐语言的清晰简明;创作手法上,注重戏剧的对比、冲突和发展,继承传统主调音乐因素。古典乐派的音乐是传统的、富于严肃性和教育性的音乐,也是经常在正式音乐会中出现的音乐。它区别于浪漫乐派音乐,以和谐统一整齐等形式为音乐艺术的最高标准。

弗朗茨·约瑟夫·海顿(1732—1860 年)被称为"交响乐之父"。海顿是古典乐派风格的开创者,也是交响曲与弦乐四重奏发展的先驱。莫扎特与贝多芬深受他的影响。他的音乐率直而充满活力,表现出一种健康而乐观的气质。104 首交响曲和 68 首弦乐四重奏被看作是他最重要的作品。代表作品包括交响曲《惊愕》《军队》《时钟》,清唱剧《创世纪》等。

海顿

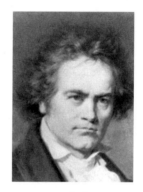
贝多芬

路德维希·凡·贝多芬(1770—1827 年)被称为"乐圣"。贝多芬既是古典主义的终结者,也是浪漫主义的引路人。代表作品包括第三《英雄》、第五《命运》、第六《田园》和第九《合唱》等交响曲;《悲怆》《热情》《月光》等钢琴奏鸣曲。其中《第九交响曲》作于 1823 年,共四个乐章,以德国诗人席勒的诗作《欢乐颂》作为歌词,是贝多芬全部创作的高峰和总结。在第四乐章,贝多芬史无前例地将人声引入庞大的管弦乐队中,并最终找到他理想的目标——"欢乐"主题,表现出贝多芬理想主义的梦想——全人类的自由和解放、团结和友爱。

二、浪漫乐派

浪漫主义是 18 世纪末至 19 世纪初在欧洲兴起的一种文艺思潮,它是为反抗古典主义而兴起的。浪漫乐派的主要特征在于作品的抒情性、自传性和个人心理的刻画。浪漫主义音乐在贝多芬晚年作品特别是钢琴奏鸣曲中已有所表现。从 19 世纪 20 年代到 1848 年资产阶级革命失败,是浪漫乐派形成和发展的时期。浪漫乐派可划分为前后两个时期。前期浪漫乐派代表有舒伯特、韦柏、舒曼、门德尔松、柏辽兹、肖邦、李斯特和瓦格纳等;后期浪漫乐派代表有法朗克、勃拉姆斯、柴科夫斯基等。

罗伯特·舒曼(1810—1856 年),德国作曲家。舒曼的音乐全方位地体现了浪漫乐派的特

征。他的作品带有强烈的自传性质,通常带有一个描述性的题目、文字或者标题。在他数量惊人的钢琴小品与歌曲中,体现了他本质上浪漫抒情的天性。同时作为知名的乐评人,他发现了许多当时著名的音乐家。代表作品有钢琴套曲《狂欢节》《童年情景》等。

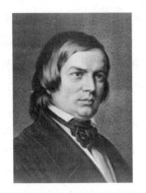
舒曼

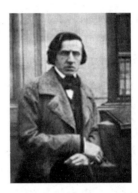
肖邦

弗里德里克·弗朗索瓦·肖邦(1810—1849年)波兰作曲家、钢琴家。肖邦是音乐史上唯一一位只为钢琴创作作品的伟大作曲家,又被称为"钢琴诗人"。肖邦18岁就已经完全形成了个人风格。虽然他的大部分作品都是短小精致的钢琴小品,却能激起变化无穷的情感体验,大多数作品优美、文雅、旋律流畅。相比较而言,肖邦创作的玛祖卡舞曲和波洛乃兹舞曲抓住了波兰音乐的精髓却没有借用任何民谣的旋律,是他的作品中最具波兰特色的作品。代表作品有《♭E大调夜曲》《C小调练习曲》《♭A大调波洛乃兹舞曲》等。

弗朗茨·李斯特(1811—1886年)匈牙利作曲家、钢琴家、指挥家。李斯特拥有无与伦比的钢琴演奏技巧,他探索了钢琴新的表现方式,使钢琴听起来像一支交响乐队;他创立了交响诗这一新的乐曲形式(基于一些文学和美学思想的单乐章管弦乐作品)。代表作品有《超技钢琴练习曲》《但丁交响诗》《匈牙利狂想曲》等。

约翰内斯·勃拉姆斯(1833—1897年),德国晚期浪漫乐派作曲家。他的作品几乎涵盖了所有的音乐体裁,并具有鲜明的个人风格,植根于古典乐派大师海顿、莫扎特与贝多芬的音乐,抒情性在勃拉姆斯作品中渗透得淋漓尽致。一位音乐学者指出:"勃拉姆斯的作品几乎可以从头唱到尾,就像一个单独的、没有间断的旋律一样。"代表作品有《F大调第三交响曲》、合唱曲《德意志安魂曲》等。

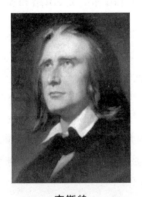
李斯特

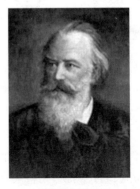
勃拉姆斯

威廉·理查德·瓦格纳（1813—1883年），德国作曲家。几乎没有一个作曲家可以向瓦格纳一样对他们的时代产生如此重要的影响。他的歌剧与艺术哲学不仅影响了音乐家还包括诗人、画家和剧作家，甚至政治家。他是德国歌剧史上承前启后的人物，创造了"乐剧"，将浪漫主义歌剧推至巅峰。代表作品有《特里斯坦与伊索尔德》《黎恩济》《漂泊的荷兰人》《汤豪舍》《罗恩格林》《尼伯龙根的指环》。

瓦格纳

三、民族乐派

19世纪中叶以后活跃在欧洲乐坛，与资产阶级民族主义文化运动有密切联系的一批音乐家群体，他们在政治上都属于激进的爱国主义者，都参加或同情本国的资产阶级革命，有强烈的民族意识；在艺术上，他们都主张创造具有鲜明民族特征的音乐。这些音乐家都乐于采取本国优秀的民间歌调作为音乐素材，表现爱国主义的英雄主题。于是，在欧洲各国兴起了以发展本国、本民族艺术和精神特征为宗旨的音乐，即民族乐派。这个流派包括挪威的格里格，西班牙的阿尔贝尼斯、格拉那多斯，捷克的斯美塔那、德沃夏克，罗马尼亚的波隆贝斯库、艾奈斯库，匈牙利的艾凯尔，俄国的格林卡和"强力集团"的巴拉基列耶夫、居伊、鲍罗丁、穆索尔斯基、里姆斯基—柯萨科夫，波兰的莫纽什科等。这些音乐家都扎根在自己民族的民间音乐土壤中，把传统音乐成果和本民族独具的音乐语言和题材密切结合起来，在歌剧、器乐、声乐作品中，鲜明地体现了自己民族的风格，获得了丰硕的艺术成果，对欧洲音乐文化的发展做出了贡献。如格里格的《培尔·金特》组曲，斯美塔那的《我的祖国》，德沃夏克的《第九交响乐》，格林卡的《卡玛林斯卡亚》，穆索尔斯基的《荒山之夜》等。

贝德里赫·斯美塔那（1824—1884年）捷克民族乐派创立者，又被称作"捷克民族乐派之父"。代表作品有交响诗套曲《我的祖国》。

安东·利奥波德·德沃夏克（1841—1904年），捷克作曲家。是继斯美塔那之后重要的民族乐派代表人物。他的音乐中常常融入波西米亚民间歌曲和舞蹈的精神。代表作品有《第九自新大陆交响曲》。

让·西贝柳斯（1865—1957年），又译西贝流士，芬兰著名音乐家，民族主义音乐和浪漫主义音乐晚期重要代表；作品充满浓郁的芬兰风情和民族特色。代表作品有交响诗《芬兰颂》。

斯美塔那

德沃夏克

让·西贝柳斯

米哈伊尔·伊万诺维奇·格林卡（1804—1857年）"俄罗斯民族乐派之父"。代表作品有歌剧《伊万·苏萨宁》《鲁斯兰与柳德米拉》、管弦乐曲《卡玛林斯卡亚幻想曲》。

穆捷斯特·彼得洛维奇·穆索尔斯基（1839—1881年），俄国作曲家。"俄罗斯五人组"的创始人，也是俄国近代音乐现实主义的奠基人。代表作品有管弦乐《荒山之夜》、钢琴组曲《图画展览会》等。

格林卡　　　　　　　　　　穆索尔斯基

四、现代乐派

"现代乐派"是19世纪末到现在的音乐艺术的各种流派的总称。其中除了仍有继承古典—浪漫音乐传统进行创作（包括社会主义现实主义）的作曲家外，专业创作出现许多反浪漫主义的新流派，名目繁多，总的趋向是从多调性走向无调性，以至否定乐音和音阶，只用自然音响，完全脱离古典的美学传统。如果将它们按出现的先后和流派分类，可以分为三个时期。下面简单介绍各时期的主要流派和各流派的代表作曲家。

1. 19世纪末——第一次世界大战前后（可称"近代音乐"时期）

（1）印象主义。原是绘画领域里的一种主张，它的目的在于直接表达对事物的感受，是法国画家莫奈等所倡导的。19世纪后期至20世纪初期活跃于法国，后来，这种艺术思潮逐渐影响到文学和音乐领域。作曲家德彪西在印象画派和魏尔伦、马拉美的象征诗歌的影响下，开创了音乐上的印象派。这一时期的代表人物是德彪西和拉威尔。晚期浪漫主义乐派创作题材常取自诗情画意及自然景物等，以暗示代替陈述，以声音"色彩"代替力度，着意表达感觉中的主观印象，并大量运用变和弦、平行和弦和全音音阶等。他们在音乐领域成为独树一帜的印象乐派。印象乐派的后起者有杜卡、鲁塞尔、迪利厄斯、法里雅等。

阿希尔·克劳德·德彪西（1862—1918年），法国印象派代表作曲家。一个人成就了一个乐派。他善于营造短暂情绪与朦胧气氛，这一点从作品的标题就可以看出。代表作品有管弦乐《大海》《牧神午后前奏曲》，钢琴曲《意象》《亚麻色头发的少女》等。

（2）表现主义。表现主义是近代德国文艺界的一种思潮，它是在反对印象主义绘画中发展起来的，主张强烈表现自我，后来逐渐波及小说、戏剧、音乐等领域。20世纪初，画家毕加索等人希望从

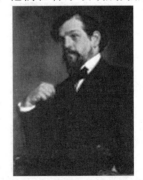

德彪西

印象派画家莫奈的画派中脱离,提出"印象得之于外,表现得之于内"的主张。20年代,音乐上的表现主义开始兴起,它的创作特点是通过艺术家的主观内省,运用变化、夸张、象征等手法来表现题材。主要作曲家有勋伯格、贝尔格、威勃恩、巴尔托克、斯克里亚宾。勋伯格与威勃恩又是无调性音乐的创始人,他们与贝尔格被称为"新维也纳乐派"。

阿诺尔德·勋伯格(1874—1951年),犹太裔德奥作曲家。他自己说:"我所创作的全新的音乐系统是独一无二的,它根植于传统,也将注定成为新的传统。"无调性是勋伯格或者说是表现主义音乐最大的特点。代表作品有《五首管弦乐作品》,歌剧《月迷彼埃罗》,康塔塔《一个华沙的幸存者》等。

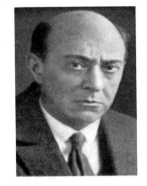

勋伯格

2. 第一次世界大战至第二次世界大战(可称"新音乐"时期)时期

(1)原始主义:重视民间音乐,追求原始性的神秘色彩和野蛮风格,而和声则是现代的。主要作曲家有巴尔托克。

(2)新古典主义:反对着重感情表现的浪漫主义,主张回归古典主义,着重音乐自身的形式美。乐曲结构简朴,内容清晰,和声与复调很新颖,音乐富于客观性。主要作家有斯特拉文斯基、兴德米特。

(3)六人团:法国青年革新派、反印象主义和反浪漫主义。作曲家有萨蒂、奥涅格、米约、弗朗克、奥里克、泰勒费。

(4)十二音主义:又名"十二音体系",十二个音同等重要。无所谓调式、调性和主音,十二个音任意先后排列,但不得重复。再次出现时,有严格的顺序原则。其和声用音也依此序列原则,无所谓三和弦。作曲家有勋伯格、贝尔格。

3. 第二次世界大战结束至今("先锋派音乐")

(1)序列音乐:序列主义,除十二个音序列化外,乐曲的节奏力度等也序列化。主要作曲家有梅西安、布列、诺诺、施托克豪森、斯特拉文斯基

(2)偶然音乐:也称不确定音乐、机会音乐。主要作曲家有约翰·凯奇、布朗、施托克豪森。

(3)具体音乐:主要作曲家有谢飞尔、布列兹、贝里奥。

(4)电子音乐:主要作曲家有艾默特、施托克豪森、瓦列斯、约翰·凯奇。

(5)磁带音乐:主要作曲家有贝里奥。

(6)电子音乐:主要作曲家有希勒、布列兹、施托克豪森。

伊戈尔·菲德洛维奇·斯特拉文斯基(1882—1971年)美籍俄国作曲家、指挥家、钢琴家,新古典主义乐派代表人物。他的作品有一种鲜明的"斯特拉文斯基声音",音色倾向于干涩而清晰,节奏强烈,存在大量的变化和不规则节拍。代表作品有芭蕾舞剧《彼得鲁什卡》《春之祭》。

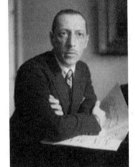

斯特拉文斯基

第五节 外国器乐作品

一、常见的器乐体裁

1. 交响曲

广义来说,交响曲是为管弦乐所写的奏鸣曲。古典时期以后一般公认的模式是第一乐章:快板、奏鸣曲式;第二乐章:慢板;第三乐章:小步舞曲或诙谐曲;第四乐章:快板回旋曲式。古典时期的海顿将交响曲带向一个新高峰,莫扎特遵循其榜样又进行了突破,贝多芬将交响曲在表现情感的能力上提升至一个新层面,第九号《合唱》交响曲更把人声引进终乐章中。19世纪浪漫乐派之后,交响曲被广泛创作的同时,形式上开始有了改变,或是改变乐章的数目,或是加入了声乐。此外,受到标题音乐作曲手法的影响,发展出"标题交响曲"的类型,如贝多芬《第六号田园交响曲》。

2. 交响诗

交响诗是一种以标题音乐手法完成的单乐章管弦乐作品,交响诗是李斯特首先在作品中引用的。交响诗是在音乐中发展诗的理念,用音乐来营造情绪抒发感情,表现诗的意境、气氛和内容。交响诗的题材自由,手法不受限制,作曲家得以自由表达乐思,是在标题音乐中最具有表现力的乐种。浪漫派后期德国音乐家理查德·施特劳斯在交响诗方面堪称宗师,他将交响诗改称为"音诗"。

3. 奏鸣曲

奏鸣曲在西方器乐作品中广泛使用,奏鸣曲曲式从古典乐派时期开始逐步发展完善。19世纪初,各类乐器演奏的奏鸣曲大量出现,奏鸣曲俨然成为西方古典音乐的主要表现方式。到了20世纪,作曲家虽然依旧创作奏鸣曲,但相较于古典乐派以及浪漫乐派的奏鸣曲,奏鸣曲在曲式方面已有了不同的面貌。其中,贝多芬32首钢琴奏鸣曲被誉为"新约全书。"

4. 组曲

18世纪中期之后舞曲组曲(Suite)不再受到作曲家的重视,主要是因为音乐逐渐平民化,宫廷内的舞曲不再流行。浪漫乐派出现后开始流行具有描写性质的舞曲,通常是管弦曲及器乐曲的作品,大多由很多小曲组合而成,没有一定规则可循,作曲家可自由创作,如圣桑的《动物狂欢节》、舒曼的《儿童情景》等。另外在芭蕾舞剧中出现了精彩的管弦乐配乐,也可单独用于在演奏会上演奏,如柴科夫斯基《睡美人》《天鹅湖》等组曲。

5. 协奏曲

协奏曲起源于16世纪,最初是指有乐器伴奏的声乐曲,以区别于当时盛行的无伴奏合唱,到巴洛克时期才指附有伴奏的器乐独奏之意。独奏乐器协奏曲到了巴洛克后期才出现,而现在最常听到的协奏曲是在古典时期才臻于完美。巴洛克时期有大量著名的大协奏曲,如巴赫的《勃兰登堡协奏曲》。古典时期的协奏曲通常有三个乐章——快板、慢板、快板,如

肖斯塔科维奇的《c小调第一钢琴协奏曲》。

6. 序曲

序曲一般都在大型音乐如歌剧、神剧、芭蕾舞剧之前演奏,具有开场及将观众导入戏剧气氛的功能。古典时期,歌剧的序曲采用了奏鸣曲式,与歌剧内容紧密联结,19世纪时出现了独立为演奏会创作的序曲,如门德尔松的《芬格尔岩洞》、柴科夫斯基的《1812序曲》等序曲。

7. 夜曲

夜曲原本的解释是夜晚时站在爱慕的女性窗下示爱所唱的情歌。古典时期盛行器乐作品的夜曲,是一种夜间在户外的演奏曲,供贵族休闲遣兴之用。夜曲以小型合奏形态演出,一般由小型弦乐队或管乐组乐器演奏。如莫扎特《G大调弦乐小夜曲》K525。19世纪后夜曲继续发展,代表作曲家有勃拉姆斯、德沃夏克、柴科夫斯基、理查·施特劳斯、埃尔加等。

8. 进行曲

进行曲(March)原本是为组织士兵有秩序前进所用的一种伴奏曲式。通常使用简单、鲜明有力的节奏与整齐规律的乐句。如贝多芬《英雄交响曲》的第二乐章《葬礼进行曲》、门德尔松《仲夏夜之梦》序曲中的《结婚进行曲》、肖邦的《军队进行曲》等。

9. 室内乐

现代室内乐(Chamber Music)概念的形成始自古典时期,以海顿为首,莫扎特、贝多芬开拓了室内乐的新天地。最常见的演奏形式有三重奏、四重奏、五重奏,此外六重奏、七重奏、八重奏、九重奏等也有,只是数量较少。如舒伯特的《鳟鱼》五重奏等。

二、作品赏析

《青少年管弦乐队指南》

英国作曲家本杰明·布里顿(1913—1976年)为了介绍管弦乐团的乐器,而写下了这首有趣的作品。他在作品中使用了17世纪英国伟大的作曲家亨利·普塞尔的一个主题。这个庄严的主题先由乐队全体奏出,然后由乐队每个部分轮流奏出。全曲共计13个变奏,每一段都强调某一种乐器,并且在每一段的力度、速度、音色和情绪上都有所不同。

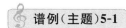
谱例(主题)5-1

作品分析 这支曲子在1946年10月15日在英国利物浦首演,受到热烈欢迎。后来作曲家删除了其中的介绍词,成为一首艺术性极高,但又通俗易懂的管弦乐曲。几十年来,它的录音和唱片流传于世界各地,对普及管弦乐知识起到了很大的推动作用。

《蓝色多瑙河圆舞曲》

《蓝色多瑙河》是奥地利作曲家约翰·施特劳斯在1867年创作的一首圆舞曲,是他所做170首圆舞曲中最著名的一首,被称为奥地利的第二国歌。

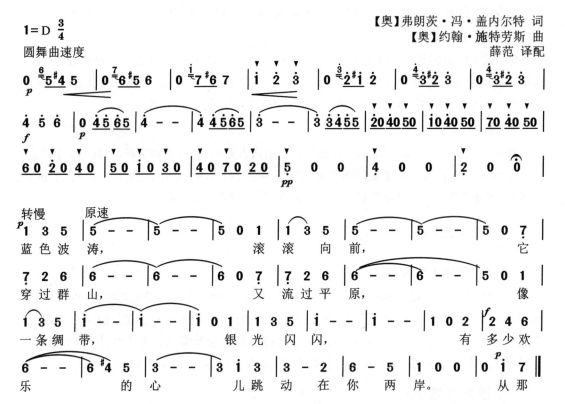

作品分析 此曲是按照典型的维也纳圆舞曲的结构写成,由序奏、五个小圆舞曲和尾声组成。乐曲旋律优美动人,节奏赋予活力,音乐形象鲜明,反映了奥地利人民热爱故乡、热爱生活的深厚感情。

《1812序曲》

《1812序曲》是柴科夫斯基在1880年春应尼古拉鲁宾斯坦的委托,为莫斯科艺术工业博览会专门创作的一首交响序曲。此曲首演于1882年8月,演出获得巨大成功。序曲以俄罗斯人民反抗拿破仑侵略,并获得胜利的1812年卫国战争的史实为题材,洋溢着爱国主义的热忱。

1812 序曲

【俄】柴科夫斯基 曲

作品分析 该曲以饱满的爱国主义热情、宏大的音响以及结尾部分的钟炮齐鸣的辉煌效果,赢得了听众的掌声,成为柴科夫斯基音乐作品中最受欢迎的曲目之一。

《e 小调第九交响曲》

捷克民族乐派作曲家德沃夏克作于 1893 年。这部交响乐实际上是作者对于美国所在的"新大陆"所产生的印象的体现。曲中虽然有类似"黑人灵歌"与美洲"印第安民谣"的旋律出现,但德沃夏克并不是原封不动地将这些民谣歌曲作为主题题材,而是在自己的创作乐思中揉进这些民谣的精神而加以表现。将此交响曲命名为"自新大陆"者,正是作曲者德沃夏克本人。

e 小调第九交响曲

【捷克】德沃夏克 曲

作品分析 此作品在德沃夏克众多的作品中流传最广,别具风格的主题和优美动听的旋律使作品深受大众喜爱。作品是十九世纪民族交响乐派作品的代表,作曲家用故乡人民的精神和立场,表现出对争取自由平等的坚定信心。

《肖邦夜曲》

Op15 No2 钢琴独奏是波兰作曲家肖邦 1831 年创作的作品，此曲是肖邦夜曲中最为有名的一首，它可以说是作曲家青年时代的自画像，其间蕴藏的是肖邦所特有的乐思：纤细、温馨、令人陶醉，充满着对未来的幻想。

谱例（主题）5-5

作品分析 全曲分为三部分，仅有四个乐段。第一部分错落的附点节奏，颤音与三连音、五连音、六连音、七连音融合运用，画出一道优美的旋律线。乐曲的开始，宁静的主题稳稳奏起，像是从静夜中飘来的歌声，并带有几分忧郁的情绪。低音部的分解和弦，营造出宁静、祥和的气氛，配合高音部起伏有致的旋律，给人仿佛置身于月光下的湖畔的意境。

第二部分新的音乐主题的呈示，与作品第一部分形成强烈对比。给人以紧迫感的附点节奏始终贯穿高音声部；低音部写法引入切分节奏，与第一部分形成鲜明的对比；和声节奏宽疏，与第一部分密集的和声节奏形成对比；演奏速度加倍，中音部华美的五连音以半音量的柔声开始，增加了音乐的动感。

全曲最后一部分是第一部分的缩减再现，采用装饰性华彩变奏，音乐在一种意犹未尽的感觉中缓缓结束。

《e 小调小提琴协奏曲》

门德尔松作于 1844 年，这首门德尔松晚期的作品和贝多芬、勃拉姆斯的小提琴协奏曲被誉为最杰出三大小提琴协奏曲。它集中体现了作者最典型的创作特征：如歌的抒情性、对大自然的浪漫主义态度、幻想的形象等，同时在丰富现代小提琴的辉煌演奏技巧等方面也起着重要的作用。

谱例（主题）5-6

e 小调小提琴协奏曲

1=G 4/4
快板

[乐谱略]

作品分析 这是门德尔松最为成熟的音乐作品之一。作品中独奏部分与乐队有着清晰的声部层次，如歌的旋律、丰富的演奏技巧和富有戏剧性的音响不仅展现了小提琴优美的音色，也将小提琴与乐队的协奏推向了一个高峰。作品为听众呈现了一个浪漫而富有诗意的意境，也体现了作曲家独特的创作风格。

《D 大调长笛协奏曲》

莫扎特作于 1777 年，原为双簧管演奏，后作曲家亲自改为长笛协奏曲。原曲三个乐章，谱例中是第三乐章的主题。

谱例（主题）5-7

《D 大调长笛协奏曲》

1=D 2/4
快板

[乐谱略]

作品分析 这是一个最能展示莫扎特性格与风格的主题音乐，全曲都有明朗流畅的华彩乐段，优美的主题不断涌现，音乐充满青春活力。长笛的演奏特点在此曲中得到充分发挥，时而抒情优美，时而愉悦活泼，时而作流畅的快速进行，时而与乐队形成对话，长笛技巧高超的华彩乐段和乐队华丽爽朗的音响效果为乐曲增添了许多特色。中间乐章很有诗意，从而成为最受长笛演奏家喜爱的乐曲之一。

《蓝色狂想曲》

美国作曲家格什温作于 1924 年，为钢琴和管弦乐队而写的类似单乐章的协奏曲，这是被誉为第一部有美国特色的协奏曲。作品运用 ♭E 和 ♭B 音的布鲁斯调式，具有爵士即兴演奏的特点。乐曲以独奏单簧管低音区里的一个颤音开始，音乐慢慢展开并掀起了一个异常活跃的高潮。

谱例（片段）5-8

蓝色狂想曲

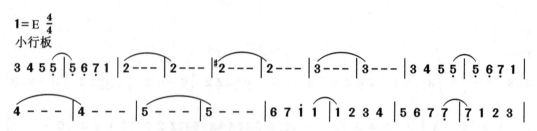

作品分析 作品中华彩乐段是仅由独奏乐器陈述的段落,在几次变奏中出现频繁转调,大量的不和谐音展现了美国忙碌的工作生活。慌张的情绪暂时过去,钢琴以缓慢的琶音引开乐曲中段。

中段音乐宽广流畅、温柔感伤,有一种类似柴科夫斯基《第一钢琴协奏曲》第一乐章基本主题的风格。但特别的是,中段还出现了若隐若现的小鼓,表明不安宁的情绪仍在继续。弦乐奏完,钢琴接着以变奏陈述。钢琴以一个速度变化带来了乐曲的尾声,与乐队再一次十分默契的配合。整个乐队以雷鸣般的气势再现了乐曲的主要主题后,以一个渐强的和弦辉煌地结束了全曲。

这首乐曲在1984年第23届奥运会上作为美国精神的象征,以超大型乐队演出后,更加闻名遐迩。

扩充曲目

1. 钢琴

《A大调第23号钢琴协奏曲》 莫扎特
《钢琴奏鸣曲》 贝多芬
《f小调钢琴超级练习曲》 李斯特
《鳟鱼》 舒伯特
《第二钢琴协奏曲》 拉赫玛尼诺夫
《c小调第一钢琴协奏曲》 肖斯塔科维奇

2. 小提琴

《a小调引子与回旋随想曲》 圣桑
《忧郁小夜曲》 柴科夫斯基
《帕格尼尼随想曲》 帕格尼尼
《吉卜赛之歌》 萨拉萨蒂

3. 大提琴

《科尔·尼德莱》 布鲁赫
《天鹅》 圣桑

4. 中提琴

《中提琴协奏曲》 巴托克

5. 弦乐四重奏

《死与少女》 舒伯特

《弦乐四重奏》 门德尔松

《F大调弦乐四重奏》 德沃夏克

《D大调第2号弦乐四重奏》 鲍罗丁

6. 管弦乐

《牧神午后》 德彪西

《波莱罗》 拉威尔

《罗马尼亚民间舞曲》 巴托克

《一个华沙的幸存者》 勋伯格

7. 交响乐

《c小调第五交响曲》 贝多芬

《第九交响曲》 贝多芬

《F大调第三交响曲》 勃拉姆斯

《e小调第九交响曲》 德沃夏克

8. 交响诗

《第三交响诗——前奏曲》 李斯特

《在中亚细亚草原上》 鲍罗丁

复习与思考

1. 了解外国乐器的分类及熟悉代表乐器音色。
2. 了解西洋管弦乐队的编制。
3. 西方主要音乐流派有哪些？有何代表人物及主要作品？

歌剧与音乐剧欣赏

第一节 歌 剧

一、概述

歌剧是一种融音乐、戏剧、文学、舞蹈、舞台美术等为一体,以声乐和器乐为主体的综合艺术。

歌剧表演中,以声乐演唱为主要表现手段,其主要表现形式如下。

1. 朗诵调

朗诵调也称宣叙调,用来代替对白的歌唱,节奏自由,曲调接近于朗诵,朗诵时歌剧情节继续进行和发展。具体分为只用简单和弦伴奏的"干朗诵调"和"配伴奏朗诵调","配伴奏朗诵调"变化较多,有一定旋律性,由乐队伴奏。

2. 咏叹调

歌剧作品中的独唱形式,在戏剧情节发展的关键时刻,由主人公演唱,主要表达角色内心复杂的心绪和激烈变化的情感。咏叹调演唱时剧情发展暂停。咏叹调的旋律优美动听,演唱技巧要求高深,最富于艺术感染力,可以作为独唱曲目在音乐会上演唱,流传快且广。

3. 咏叙调

咏叙调是介于咏叹调与宣叙调之间的歌唱,19世纪的歌剧中使用较多。为自由咏叹调,较传统的宣叙调和咏叹调更富于感情和戏剧性。

4. 重唱

重唱常出现在对话、叙事或激烈矛盾冲突之中,有二重唱、三重唱、四重唱等多种形式。根据演员扮演的不同角色、对事物的看法与反应,而产生不同的旋律线条、声音和速度,有时各自的唱词也不同。

5. 合唱

剧中表现群体思想情绪的歌唱,有的合唱在台上由演员一起唱,有的合唱在幕后由合唱队伴唱,可以起到调节气氛、刻画环境、表现群体性、突出主题等作用。

另外,在歌剧表演中还包括序曲和间奏曲等纯器乐演奏的表演形式,这是单纯的管弦乐演奏形式,他们在歌剧开幕或者幕与幕连接时起到了衔接、过度、引导的作用,作品会运用歌剧中的一些主题材料进行创作,来展示剧中的人物性格、烘托剧情。好的序曲也常常会作为

经典管弦乐作品在音乐会上单独演奏,由于在之前的章节我们对于管弦乐序曲有所提及,所以本章将主要针对声乐部分经典作品进行赏析。

二、外国歌剧

外国歌剧产生于16世纪末的意大利佛罗伦萨。第一部歌剧是培里创作的《达芙妮》(1597年),作品受到文艺复兴思想的影响,取材于古代希腊故事,歌颂爱情和艺术的力量,一时轰动了佛罗伦萨,可惜这部歌剧的音乐并没有保存下来。现今公认为有完整乐谱保留下来的最早的歌剧,是作曲家培里和卡契尼根据里努契尼的脚本所写的《优丽迪茜》,作品发表于1600年。

外国歌剧的种类很多,可根据其内容与规模不同划分为大歌剧、正歌剧和轻歌剧等。

1. 大歌剧

大歌剧一般多为历史悲剧或史诗性题材,音乐气势恢宏且场面浩大、角色众多且无对白。表演时,音乐始终不间断,由乐器演奏贯穿全剧,通常开幕有序曲或前奏曲,剧中由独唱、重唱、合唱组成,幕与幕之间用间奏曲连接,根据剧情插入舞蹈。如比才的歌剧《卡门》与威尔第的歌剧《茶花女》等。

2. 正歌剧

正歌剧一般指17、18世纪以神话或古代英雄传奇故事为题材的歌剧,通常为三幕歌剧。音乐仅由独唱性的宣叙调和咏叹调连缀而成,很少使用重唱与合唱。如德国的格鲁克所创作的《奥菲欧与犹丽狄茜》和《阿尔赛斯特》,法国的佩格莱西创作的《女仆作夫人》等。

3. 轻歌剧

轻歌剧含义比较广泛,如小歌剧、喜歌剧和趣歌剧等。它与其他歌剧没有原则上的差别,只是题材多采用轻松愉快或讽刺趣味性较强的内容,歌曲通俗,歌唱轻松且夸张,往往带有较浓的民族风格。如罗西尼的《塞维利亚的理发师》和奥芬巴赫的《地狱中的奥尔甫斯》等。

三、国外主要阶段代表人物及经典作品赏析

1. 巴洛克时期

17世纪至18世纪上半叶为歌剧发展的早期,这段时间是西方音乐史上的巴洛克时期。"巴洛克"一词最早用于建筑艺术中,其艺术特点是规模宏大,在建筑中大量采用圆柱、圆顶和精细甚至奢侈的装饰。在艺术方面巴洛克一词一直带有贬义,表示变形、奇异、夸张、怪诞的风格,但是在音乐史中并没有明显的贬义。很多巴洛克歌剧都为宫廷的庆典场合而作,其中的场面壮观宏大,主题故事都来自古希腊神话或古代历史故事。一些贵族被古希腊和古罗马的古典文明所吸引,而且他们把自己与古希腊和古罗马的英雄和众神视为一体,当时的歌剧反映了作曲家和台本作家的创作愿望的同时也是一种对贵族的阿谀奉承。这一时期最主要的代表作曲家为亨德尔。

音乐欣赏

《让我痛哭吧》——选自歌剧《雷那尔多》

《让我痛哭吧》又译作《任我的泪水流淌》,选自亨德尔的歌剧《雷纳尔多》。歌剧改编自意大利人塔索的史诗《解救耶路撒冷》。共分为三幕。

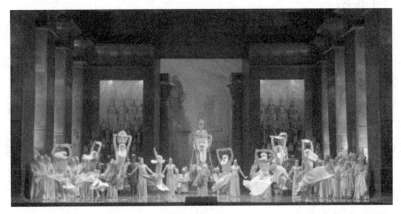

《雷那尔多》剧照

谱例 6-1

让我痛哭吧

德国歌剧《雷那尔多》选曲

【德】希　尔词
【德】亨德尔曲
尚家骧译配

（乐谱略）

第一幕:法兰克王子戈弗雷军队包围耶路撒冷,同行的还有他的兄弟欧斯塔加、女儿阿尔米莱娜和雷纳尔多。雷纳尔多爱上了阿尔米莱娜,戈弗雷答应攻陷耶路撒冷之后,他们成

婚。防守着耶路撒冷的阿拉伯国王阿甘特提出3天休战,利用休战时间,阿甘特请来擅长巫术的阿米达,阿米达认为战胜十字军的唯一机会是降服雷纳尔多。于是,阿米达抢走了雷纳尔多的爱人阿尔米莱娜,雷纳尔多和众人决定拜访一个基督教的巫师,探讨如何征服阿米达,救回阿尔米莱娜。

第二幕:在阿米达的花园里,阿尔米莱娜在悲歌自己的被囚,阿甘特爱上了美丽的阿尔米莱娜,向阿尔米莱娜表白了自己的爱慕之情,并且表示要给阿尔米莱娜自由。与此同时,阿米达爱上了雷纳尔多却遭到了拒绝。于是阿米达用巫术把自己变成阿尔米莱娜的样子,再次去找里纳尔多,但是她遇到了阿甘特。阿甘特不知道是阿米达变成了阿尔米莱娜的模样,他再次表达了爱慕之情,阿米达非常愤怒。阿甘特表示不再需要阿米达的帮助,狂怒的阿米达离开了。

第三幕:在基督教巫师的帮助下,众人救出了阿尔米莱娜。戈弗雷宣布:第二天进攻耶路撒冷。在耶路撒冷城里,面对共同的敌人,阿甘特和阿米达再次联合,组成联军。戈弗雷的军队攻占了耶路撒冷,雷纳尔多俘虏了阿甘特。最后,雷纳尔多和阿尔米莱娜准备举行婚礼,阿米达接受失败,阿米达和阿甘特都皈依了基督教。戈弗雷宽恕了阿米达和阿甘特,给予他们自由。全场齐声歌唱。

作品分析　《让我痛哭吧》选自歌剧的第二幕,阿尔米莱娜在花园里感叹自己身世时的情景。歌曲第一部分是宣叙调,用述说的方式展现故事的由来,平稳叙述为第二部分做铺垫。作品音乐在发展的过程中力度没有追求渐强和渐弱的细微变化,而是采用较为清晰的"阶梯式力度",充分体现了巴洛克时期音乐夸张、直观的基本特点。歌曲第二部分是咏叹调,以弱起开头烘托歌曲的悲伤气氛。音乐进行到"多么地盼望那自由来临!让我痛哭吧!残酷的命运,多么盼望着那自由来临"处发展到全曲的高潮,通过力度加强语气来体现人物激动的情绪,直到后一句情绪逐渐缓和下来,下行级进渐弱。该曲首先以平静的语调开始诉说,口语式的咏叹后以激越的语气表达矛盾,结束于低沉的语气,语言变化十分丰富,体现出由爱慕到无望情绪变化的复杂心情。

2. 古典主义时期

古典主义时期是歌剧的发展时期,德国作曲家格鲁克发起了针对正歌剧的改革,他认为,歌剧应该是优美而简洁的。他的歌剧创作虽然没有离开传统的古希腊神话故事的题材,但在对这些题材的处理中,体现出了对艺术和人的新理解。并且,格鲁克开创了歌剧序曲新的形式,使序曲不再是组织观众入场的乏味性音乐,而是采用歌剧中的元素进行创作,让序曲成为一种歌剧剧情暗示性的音乐。

古典主义时期歌剧发展中,以莫扎特的歌剧业绩尤其卓著。他写有各种类型的歌剧20余部,其中意大利正歌剧有《伊多梅纽》(1781年)、《狄托的仁慈》(1791年)、《路契奥·西拉》(1772年)等,喜歌剧(趣歌剧)有《费加罗的婚礼》(1786年)、《唐·乔凡尼》(1787年)、《女人心》(1790年)等。这些作品反映了启蒙主义的进步民主思想。莫扎特的歌剧音乐乐思敏捷、旋律流畅、简朴纯净、明快乐观,音乐充满活力,出现交响化倾向。

克里斯托弗·威利巴尔德·格鲁克(1714—1787年),德国作曲家。年轻时曾师从捷克作曲家车尔诺霍斯基学习音乐创作。1736年后先后旅居维也纳和伦敦,后结识亨德尔,

格鲁克

从亨德尔的清唱剧中得到启发进行歌剧创作,1750年重返维也纳。1754年任宫廷歌剧院乐长,后开始从事歌剧改革,与意大利诗人卡尔萨比基共同创作了《奥菲欧与尤丽狄茜》《阿尔旦斯特》等。格鲁克主张歌剧必须有深刻的内容,音乐表现必须服从于戏剧发展,他用配伴奏的朗诵调代替"干朗诵调",以性格化的配器和器乐间奏取代公式化的配器和乐队过门,并创造了标题性序曲,重视群舞场面与合唱在歌剧中的地位。由于格鲁克强调追求音乐与戏剧的高度结合,因此在歌剧剧本的写作时也直接参与意见,这在当时的创作模式上是少见的。格鲁克这种向音乐戏剧方向进行的歌剧改革,是西方歌剧发展史上重大的里程碑。

《世上没有优丽狄茜我怎能活》——选自歌剧《奥菲欧与优丽狄茜》

《奥菲欧与优丽狄茜》是一部三幕歌剧,1762年在维也纳首演。意大利文脚本作者卡尔扎比吉编剧,故事情节取自希腊神话"奥菲欧"。格鲁克首次在歌剧中引入了管弦乐伴奏并且大大缩小了宣叙调和咏叹调的差异,使整部歌剧在风格上更加统一。

第一幕:优丽狄茜因为被蛇咬而失去了生命,她的爱人奥菲欧用美妙动情的歌声在坟前向上苍祈祷,希望优丽狄茜能起死回生。爱神被他的真诚所感动,允许他到地狱以动人的歌声救出爱妻,但告诫他在未离开地狱前不能回头看优丽狄茜,否则她将永不复生。

第二幕:奥菲欧用动人的歌声感动了女魔,在地狱中找到了爱人,并准备返回人世。

第三幕:优丽狄茜不理解人死了怎么还能重回阳间,更不明白来救她的丈夫为什么不回过头来看她一眼,便甩脱了丈夫的手不愿前进,情急之下奥菲欧回头,却换来了优丽狄茜的永远离去。奥菲欧疯狂地跑到她身边,再次深情地演唱,歌声感动了神灵,优丽狄茜再次复活,一对爱侣重返人间。

谱例6-2

世界上没有优丽狄茜我怎能活

(歌剧《奥菲欧与优丽狄茜》选曲
奥菲欧的咏叹调

【奥】卡查比基 词
【奥】格鲁克 曲
喻宜萱 译配

作品分析 《世上没有优丽狄茜我怎能活》选自歌剧第三幕中奥菲欧回头后看到自己的爱人倒在自己面前时悲痛的场景。这首咏叹调旋律悠扬,将剧中人物的悲痛、沮丧表现得淋漓尽致,是格鲁克音乐最经典的作品。

沃尔夫冈·阿玛多伊斯·莫扎特(1756—1791年),奥地利作曲家。出身于一个宫廷乐师家庭,从小擅长于即兴演奏和作曲,显示出极强的音乐天赋,被誉为"音乐神童"。1773年担任萨尔斯堡大主教宫廷乐师,因无法忍受主教管束,向往自由的生活,1781年辞职来到维也纳,开始了自由音乐家的道路。他的创作因出现了很多革新的因素,并不被当时的人们赞同,但他仍然坚持自己的创作,给世人留下的作品多达75卷,体裁上包括艺术歌曲、独奏曲、交响曲、室内乐、歌剧等。其中,歌剧以《费加罗婚礼》《唐璜》《后宫诱逃》影响最大。

莫扎特

《费加罗的咏叹调》——选自歌剧《费加罗的婚礼》

《费加罗的婚礼》又名《狂欢的一天》《费加罗的婚姻》,是《塞维勒的理发师》的续篇,1778年写成,1784年演出,是一部喜剧,作品揭露了封建政治的本质,对封建官僚机构特别是司法机关加以鞭挞。

第一幕:费加罗是伯爵阿尔玛为瓦的仆人,他与伯爵夫人的侍女苏珊娜相亲相爱,准备结婚。但伯爵生性放荡,千方百计想接近和调戏苏珊娜,只是苦于没有办法。

第二幕:伯爵夫人为伯爵的爱日渐淡漠而伤心。苏珊娜和费加罗进来,三个人商量对策,决定由伯爵夫人假扮苏珊娜引伯爵上钩。

第三幕:伯爵夫人让苏珊娜交给伯爵一封信,约他晚上在花园会面,伯爵果然中了圈套。

第四幕:伯爵夫人和苏珊娜交换了衣服上场,伯爵把穿着苏珊娜衣服的夫人当成了苏珊娜,对她大献殷勤。伯爵的行为被夫人逮个正着他只好认错,向夫人赔礼道歉。全体唱起欢乐的合唱,费加罗的婚礼开始了,在婚宴的热闹欢乐气氛中,全剧结束。

音乐欣赏

《费加罗的婚礼》剧照

谱例 6-3

弗加罗的咏叹调

奥地利歌剧《费加罗的婚姻》选曲

【法】达·蓬特 词
【奥】莫扎特 曲
周毓瑛 译词
安娥 配歌

1=C 4/4
稍快

5.5 ‖: 3 5.3 5.5 | 4 2 0 4.4 | 2 4.4 2 4.4 | 3 1 0 1.3 | 5 3.5 1 5.1 |
忘掉　那情切切甜蜜 接吻，忘掉 那软绵绵美景 良辰。从今 后得不到她的

3 1 - 5.1 | 5 3.5 4 2.5 | 3 0 0 1.3 | 5 3.5 1 5.1 | 3 1 - 5.1 | 5 3.5 4 2.5 |
亲近　好朋 友美少年纳西 塞斯，从今 后得不到 她的亲近 好朋 友美少年纳西

1 (1 7 1 7 1) 0 | 5.5 4 5 6. 7 6 7 | 1 0 7 1 | 2 1 1 7 6 6 | 5 5 (7 6 5 6 5 6) 7.5 7 0) 7 1 |
塞斯。　　　　忘掉 那轻飘飘羽毛 柔润，　　　　　　　　忘掉

2 1 1 7 6 6 | 5 5 0 5 5 | 4 4 4 5 5 3 | 2 2 0 5 5 | 4 4 4 5 5 3 | 2 0 6. 1 |
那光闪闪五彩 衣裙，忘掉 那弯曲曲美丽 鬈发。忘掉 那香喷喷红脂 粉，忘掉

7 6 5 2 2 2 | 5 0 0 1 6 | 5 0 0 6 1 6 | 5 5 0 1 6 | 5 5 0 1 6 | 5 5 0 5 6 1 6 |
那香喷喷红脂 粉。 忘掉那 乱纷纷丝带， 飘飘羽毛， 美丽鬈发 和灿烂的

5 5 - 5.5 :‖ 1 (1 7 6 5 1 1 7 6 5 1 1) | 1 5 1 5 1 5 | 1 1 (1 7 6 5 1 1 7 6 5 1) | 1 5 1 5 1 5 |
衣裙。忘掉 塞斯　　　　　去和黄色胡须 同伴。　　　　一起行军前去

1 1 (3.5 1) 1 1 | 1 6 0 1 1 | 1 5 0 1 1 | 1 6 0 2 2 | 7 5 0 5 7 | 6 6 0 6 6 | #4 4 #0 4 4 |
作战。 肩上扛枪，腰间佩剑，步伐 坚定 目光 闪闪，从头 到脚 包裹着 铁片 真威

7 0 0 7 7 7 | 5 3 7 7 7 | 5 3 7 7 7 | 5 3 - 3 #4 | 5. 5 5. 6 | 7 7 0 7 7 |
严，可就是 伙食 缺少点 油盐,缺少点 油盐。虽然 不能开 个舞会， 长途

7. 7 7. 7 | 1 1 0 0 | 3) 1 1 1 3 1 | 5 5 (2.2 2 3 | 4) 5 5 5 5 5 | 1 1 1 1 1 1 1 1 |
行军也 很 开心。 越过荒凉森林 草滩。　越过烈日烧焦的 田园,在那隆隆大炮

```
4 4  4 4 4 4 4 4 | i i  i i i i i i | 5 5 5 5 5 5 5 5 | i 0 0 i 6 | 5 0 0 i 6 |
声中，在那火药 闪光 里面，手榴弹和炸弹 炮弹，在你耳边直叫 唤。    忘掉 那       乱纷纷
```

```
5 5 0 0 i 6 | 5 0 0 i 6 | 5 5 0 0 i 6 | 5 0 0 i 6 | 5 5 0 0 i 6 | 5.5 6 i 6 | 5 5 - 5.5 ‖
丝带，忘掉 那       飘飘 羽毛， 忘掉 那       美丽 鬈发，忘掉 那 些灿烂的 衣裙。忘掉
```

```
1 (i.i i) 2 | 3)i i i i 3 i | 5 5 (2 3 | 4) 5 5 5 5 5 5 | i (535 i53) i.i | i.i i.  i |
塞斯       凯鲁比诺快去 从军，         去打胜仗立功 勋。            凯鲁比 诺快 去
```

```
3 i 0 i.i | 5.5 5.  5 | i (535 i53) i.i | 5.5 5.  5 | i (535 i53).i | 5.5 5.  5 | 1 0 0 ‖
从军，去打胜仗立 功勋。            去打胜仗立 功勋。           去打胜仗立 功勋。
```

作品分析 《费加罗的婚礼咏叹调》是第一幕第二场中由男中音演唱的一首声乐回旋曲。伯爵的书童凯鲁比诺是一个喜欢拈花惹草的风流少年，伯爵要将他调去担任卫兵，费加罗以此咏叹调送凯鲁比诺，又称为《再不要去做情郎》。作品为急速的快板，明快有力的曲调表现出俏皮幽默的特点，体现了作品诙谐的喜剧性质。

3. 浪漫主义时期

浪漫主义音乐时期是歌剧发展的鼎盛时期。相对于规模宏大、辉煌华丽的巴洛克风格和结构严谨、简洁明朗的古典风格而言，浪漫主义更强调个性的解放，"感情超过形式"的信念，让浪漫主义成为艺术中的自由主义。为了追求个人情感的抒发，作曲家们尽展才艺，音乐的语言、结构、和声、音色等各个方面都展示出特有的自由之风。歌剧正是在这一时期得到了多元化的发展，大歌剧、喜歌剧、抒情歌剧、轻歌剧……风格各异、种类繁多的歌剧作品大量涌现，歌剧创作者大量涌现，也造就了许多技艺高超的歌唱家，可谓形成了一场歌剧盛宴。这一时期代表作曲家有许多，如意大利的罗西尼、贝利尼、多尼采第、威尔第、普契尼以及法国的比才，德国的瓦格纳、韦伯，俄国的柴科夫斯基、穆索尔斯基，捷克的德沃夏克等人都为后世留下了许多经典的作品。

乔治·比才（1838—1875年），法国作曲家，出生于巴黎一个音乐世家，9岁进入巴黎音乐学院学习作曲。1855年，完成了第一首交响曲，1857年获罗马作曲大奖，得以进入罗马进修三年，1863年，完成第一部歌剧作品《采珍珠者》，其后，又创作完成了《阿莱城的姑娘》《卡门》等九部歌剧。其中，《卡门》是比才最后一部也是最经典的作品，作品的首演并未获得成功，比才也由于经受不起打击郁郁寡欢，一病不起，三个月后逝世，享年37岁。比才的创作以现实主义为主，常以平民作为歌剧创作的主角，音乐表达将民族色彩、富有表现力的交响乐创作技巧和法国喜歌剧传统表现手法相结合，代表了当时法国歌剧的最高水平。

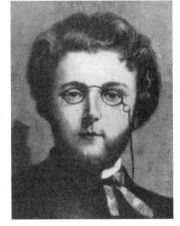

乔治·比才

《斗牛士之歌》——选自歌剧《卡门》

四幕歌剧《卡门》故事围绕一个烟厂女工卡门而展开。卡门是一个漂亮而又性格坚强的吉卜赛姑娘,她爱上了卫队中士唐·霍塞,二人坠入情网。卡门由于违法乱纪而被拘留,在押送卡门的途中,身为军人的唐·霍塞自作主张放走了卡门,事发之后唐·霍塞被逐出了军队,加入了走私的行列。此时,卡门却已变心与斗牛士埃斯卡米里奥海誓山盟了,于是导致唐·霍塞与埃斯卡米里奥之间的决斗。决斗中卡门又明显袒护斗牛士,更使唐·霍塞难以忍受。唐·霍塞找到了卡门再次表述自己的爱情,而已然变心的卡门断然拒绝了他的表白,惹怒了唐·霍塞,最终卡门死在唐·霍塞的剑下。歌剧《卡门》的舞蹈性非常强,因此音乐始终紧密配合着舞蹈动作,中间没有静止的音乐场景。剧中进行曲、咏叹调、舞曲等交替出现,乐曲爽朗流畅,具有炽热的西班牙音乐特色。其中许多作品都成为经典的音乐会曲目。

《卡门》剧照

谱例 6-4

斗牛士之歌
歌剧《卡门》选曲

【法】H.梅利亚克 词
【法】L.阿列维
【法】比才 曲
李维渤 译配

作品分析 《斗牛士之歌》是歌剧第三幕中最著名的唱段,是埃斯卡米里奥为感谢欢迎和崇拜他的民众而唱的一首歌曲。这首进行曲节奏有力、声音雄壮,成功地塑造了这位百战百胜的勇敢斗牛士的高大形象。作品分为三部分,第一部分带有朗诵调的性质,曲调威武雄壮,表现斗牛士对群众的欢迎和邀请的感谢,描述斗牛场上自己的机智、勇敢;第二部分,作品进行了转调,一面对自己进行了进一步的描绘,一面表达了初见卡门时对卡门的向往和仰慕;第三部分加入了群众的合唱,加上卡门与两个女友对于"爱情"二字的重复,表达了姑娘们对英雄的爱慕之情。

朱塞佩·威尔第(1813—1901年),意大利作曲家。13岁开始学习音乐,1832年报考米兰音乐学院,未被录取,后随拉维尼亚学习音乐。1842年,创作的第二部歌剧《那布科王》获得了巨大的成功,使他成为意大利一流作曲家。威尔第是一位多产的歌剧作曲家,为后世留下了《弄臣》《茶花女》《游吟诗人》《假面舞会》等26部歌剧。他的作品多取材于现

威尔第

实世界,善于使用民间音调,娴熟的创作技巧使得他的创作中管弦乐的效果极具感染力,善于刻画人物内心的欲望和人物性格。在创作上,威尔第将宣叙调和咏叹调在音乐性上进行融合,并且注重发挥乐队的作用,突出和增强重唱、合唱与乐队在刻画形象上的作用。威尔第的歌剧具有感人的力量,至今仍是歌剧演出舞台上最炙热的作品。

《饮酒歌》——选自歌剧《茶花女》

歌剧《茶花女》是意大利浪漫主义作曲家威尔第"通俗三部曲"中的最后一部,也是新中国上演的第一部西洋歌剧。故事发生在19世纪的巴黎。城中名妓薇奥莱塔因为喜爱茶花而被称为"茶花女"。薇奥莱塔被青年阿尔弗莱德的真挚情意打动,与他坠入爱河,毅然离开了纸醉金迷的巴黎社交圈。不料这段爱情却受到了阿尔弗莱德父亲的阻拦。在他父亲的哀求下,薇奥莱塔为了爱人的前途和家族的声誉无奈选择了放弃,回到巴黎重操旧业。而不知实情的阿尔弗莱德无法理解她的举动,于是,当众羞辱了她。爱人的怨恨让原本就患有肺痨的薇奥莱塔病入膏肓。此时,阿尔弗莱德的父亲则无法再继续忍受内心的煎熬,终于将真相和盘托出,但为时已晚,薇奥莱塔已怀着遗憾孤独地离开了人世,如茶花般凋零陨落。这部歌剧是歌剧史上最卖座的作品之一,其中许多经典的唱段,如《饮酒歌》《啊!梦里情人》《及时行乐》等已变成许多声乐家的必唱曲目,受欢迎的程度可称作歌剧界中的流行金曲。

《茶花女》剧照

谱例 6-5

饮 酒 歌

选自歌剧《茶花女》

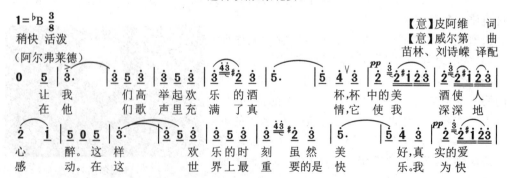

作品分析 《饮酒歌》选自歌剧第一幕:薇奥莉塔家中大厅。华灯初上,巴黎名交际花薇奥莱塔家中贺客盈门,这场宴会是为了庆祝薇奥莱塔身体康复特地举办的。在这场聚会中美丽的薇奥莉塔与才华横溢的阿尔弗莱德初次相遇。作品曲调反复了三遍,第一遍和第二遍为阿尔弗雷多和维奥莱塔的独唱,而第三遍则是众人的合唱。第一遍和第二遍的演唱采取对答的演唱形式,表现了男女主人公互述衷肠的情景,第三遍通过转调和众人的合唱使得作品情绪热烈,在热情洋溢中将酒会欢乐的气氛烘托得淋漓尽致。

贾科莫·普契尼(1858—1924年)意大利歌剧作曲家。生于意大利卢卡,幼年时由于亲人的希望和母亲的鼓励,进入音乐学

普契尼

院学习。他是19世纪末真实主义歌剧流派的代表人物之一,这一流派追求题材真实,感情鲜明的艺术表现。普契尼的音乐中吸收话剧式的对话手法,主张不以歌唱阻碍剧情的展开,并且擅长采用各国民歌进行创作。普契尼一生作有12部歌剧,成名作是1893年发表的《曼侬·列斯科》,代表作有《波希米亚人》《托斯卡》《蝴蝶夫人》《西部女郎》等。其中歌剧《图兰朵》以采用了中国民歌曲调《茉莉花》而被中国观众熟知,同时这一举动也为中国民歌在世界范围内的传播做出了不可磨灭的贡献。

《为艺术,为爱情》——选自歌剧《托斯卡》

《托斯卡》是普契尼根据法国剧作家萨尔杜的同名戏剧改编创作而成的一部三幕歌剧,歌剧讲述了动人的爱情悲剧故事。画家卡瓦拉多西由于掩护了越狱的革命党人而被警察局逮捕监押,画家的恋人、歌剧演员托斯卡找到警察局局长斯卡皮亚求他宽容。斯卡皮亚早就垂涎托斯卡的美貌,于是便提出要托斯卡出卖自己的身体来换取卡瓦拉多西的生命与自由,如果托斯卡同意,他便可以执行假死刑。为了救出自己的恋人,托斯卡在斯卡皮亚的淫威之下只得同意了他的无耻要求,就在斯卡皮亚欲拥抱托斯卡时,托斯卡情急生智抓起了桌子上放着的一把匕首猛然刺进了斯卡皮亚的胸膛将其杀死。凌晨,在楼顶平台的刑场上,托斯卡告诉卡瓦拉多西这是一次假行刑,并特别叮嘱他在枪响之后千万要装死别动,等人群散去之后,他们便可以远走他乡。然而当行刑的枪声过后,托斯卡才发现原来她受骗了。就在托斯卡为失去恋人而悲痛异常的时候,斯卡皮亚的手下也发现了他们长官的尸体并前来捉拿托斯卡。当警察和士兵们冲到托斯卡的面前时,托斯卡愤怒地高喊着:斯卡皮亚,我和你一起去见上帝!最终,托斯卡跳楼自尽。《托斯卡》虽然是一部爱情的悲剧,但其中作曲家普契尼却为其写出了许多情意缠绵、音乐优美的咏叹调与重唱,如托斯卡的咏调《为艺术、为爱情》,卡瓦拉多西的咏叹调《多么奇妙、多么和谐》与《今夜星光灿烂》等。100年来这些不朽的旋律不仅经常在歌剧演出之外的音乐会舞台上被广为演唱,而且还成为当今许多国际声乐比赛的重要参赛规定曲目,由此足见普契尼音乐的动人与美妙。

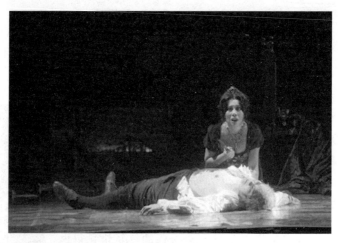

《托斯卡》剧照

谱例 6-6

托斯卡的咏叹调——为艺术，为爱情

选自歌剧《托斯卡》

$1=\flat G$ $\frac{2}{4}$
慢的行板

【意】普契尼 曲
阎一鹏、文征平 译配

作品分析　《为艺术，为爱情》是歌剧《托斯卡》第二幕托斯卡的一段咏叹调，是托斯卡答应斯卡尔皮亚的条件时所唱的，表达了她对艺术、对爱情、对生活的热爱，以及被逼时无可奈何的心情。作品前12小节为宣叙调，后面为单三部曲式，第一部分表达对上帝虔诚的祈祷，第二部分表现托斯卡痛苦不安的情绪，第三部分又回到第一部分的曲调，是第一段的变化重复，是全曲的高潮。

4. 近现代时期

19世纪末至今，西方音乐的风格、流派十分繁杂，演变也非常剧烈，和浪漫主义及其以前的西方传统音乐相比，现代音乐不仅有了非常大的变化，而且风格也十分多样化，各流派之间、作曲家之间以及作品之间都呈现出比历史以往任何时候都更为复杂的面貌。这样的局面使得歌剧的创作题材范围越来越广，表现手法也更加丰富，出现了新古典主义歌剧、表现主义歌剧等新的形式，第一次世界大战后，更是将无调性音乐的原则运用到了歌剧创作中。近现代歌剧代表人物有理查德·施特劳斯、贝尔格、斯特拉文斯基、普罗科菲耶夫、米约等。

《佩利亚斯和梅丽桑德》

《佩利亚斯和梅丽桑德》是一部五幕歌剧,梅特林克编剧,德彪西谱曲,1902年4月30日在巴黎喜歌剧院首次公演。德彪西共创作了4部歌剧,而真正完成的只有这部《佩利亚斯和梅丽桑德》。这部歌剧作于1892—1902年,讲述的是国王阿凯尔的长孙高罗打猎时迷了路,在森林深处巧遇一位神秘而忧伤的少女梅丽桑德,高罗深深地爱上了她,并娶她为妻。高罗给他同父异母的兄弟佩利亚斯写信,告知他们已经结婚。梅丽桑德随高罗回宫后却与佩利亚斯日益亲密,两人坠入爱河,佩利亚斯最后死在高罗的剑下。该剧第三幕中《我长长的头发》是一场佩利亚斯与梅丽桑德的对唱,是剧中最为经典的唱段。

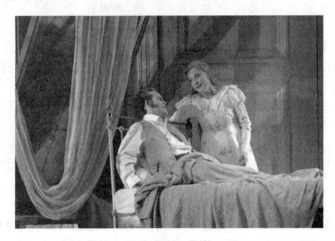

《佩利亚斯和梅丽桑德》剧照

四、中国歌剧

中国的歌剧从20世纪20年代才处于萌芽状态,并且是从一种儿童歌舞剧的模式开始的。20世纪初,在中国也曾有过欧洲大歌剧的演出,后来也有中国的艺术家试着创作过欧洲模式的大歌剧,但是,那时候中国的经济和文化都不具备发展欧洲大歌剧的土壤,更缺乏观众基础,所以当时欧洲模式的大歌剧,在中国仅仅是昙花一现。直到1945年大型歌剧《白毛女》问世,形成了一种独特的、被称为"民族新歌剧"的音乐戏剧模式。新中国成立后许多从国外归来的音乐家加入了歌剧创作的队伍,艺术家们对中国歌剧发展的方向曾产生过激烈的争论。对于中国歌剧发展方向的探究曾分为两种意见:一种意见是坚持"民族新歌剧"的道路,另一种意见是更多地以学习西方传统歌剧的模式和演唱方法为主,来创演中国歌剧。20世纪80年代中国改革开放,港台文艺和国际文化交流的展开,使歌剧艺术家们打开了眼界。无论是创作方法、艺术风格,以及审美取向,都有了极大的改变。特别是轻歌剧和音乐剧的引进,使新创演的剧目均在原有的艺术模式上迅速突破,这就自然地使"民族新歌剧"的称谓不再被沿用。当时所创演的歌剧新作,无论是《白毛女》模式,西方歌剧模式,轻歌剧模式,以及音乐剧或歌舞剧模式的作品,都被称之为中国歌剧。从20世纪初开始,中国歌剧一直在探索中前进,至今经历了四个发展阶段,既吸收了西洋歌剧的丰富营养,又吸收了中国传统文化,具有显著的中国特色。

五、中国主要阶段代表人物及经典作品赏析

1. 萌芽阶段

20世纪初到30年代末,是中国歌剧发展的初期阶段。黎锦晖被认为是中国歌剧的垦荒者,他创作的第一部作品《麻雀与小孩儿》(1920年)被认为是中国歌剧的雏形。深受西方音乐熏陶和中国传统文化影响的黎锦晖,创作了《明月之夜》《小小画家》等12部具有中国特色的儿童歌舞剧,为中国歌剧的发展做出了铺垫。同时期还有很多与时代有着密切联系的小型歌剧,比如《扬子江风暴》(田汉、聂耳)、《军民进行曲》(王震之、冼星海)等,这些歌剧多以现实生活状况为题材进行创作,表现手法单一,表演形式也是以话剧加唱的形式出现,歌剧的一切基本要素,如乐队、合唱等在作品中基本未体现。

黎锦晖

黎锦晖(1891—1967年)湖南湘潭人,儿童歌舞音乐作家,20年代创作了12部儿童歌舞剧和24首歌舞表演,因此被誉为"中国近代歌舞之父"。黎锦晖早年学习民族乐器,受到民族传统音乐文化的熏陶,因此他的创作经常是用民歌、戏曲曲牌等改编而成,带有民歌风味。黎锦晖是中国儿童歌舞剧的创始人,代表作有《小小画家》《神仙妹妹》等,他创作的儿童歌舞剧与歌舞音乐,主题内容和语言适合儿童的心理和兴趣,体现了讲民主、讲科学的精神,因此,在人民大众中影响相当广泛。另外,黎锦晖还创作了《毛毛雨》《桃花江》等一系列流行音乐,他的流行音乐创作奠定了中国流行音乐的基本风格,即民间旋律与西洋舞曲节奏相结合,所以黎锦晖是中国音乐近现代发展史上的奠基人。

2. 初步发展

1942年毛泽东《在延安文艺座谈会上的讲话》发表之后,中国的歌剧进入了第二个阶段,延安兴起的"秧歌运动"对中国歌剧艺术形式吸收民族文化的特色起了决定性的作用。一大批秧歌剧,如《兄妹开荒》《夫妻识字》为新歌剧的创作开辟了正确的道路。此后,《白毛女》《刘胡兰》《赤叶河》又获成功。《白毛女》的问世成为中国歌剧发展史上的里程碑,《白毛女》也被认为是中国的第一部歌剧。中华人民共和国成立之后,《小二黑结婚》《王贵与李香香》《草原之歌》等相继问世。

《北风吹》——选自歌剧《白毛女》

1945年延安鲁迅艺术学院集体创作出歌剧《白毛女》。这部作品后来被改编成多种艺术形式,经久不衰。故事讲述的是新中国成立前的华北农村,贫苦佃农杨白劳与女儿喜儿相依为命,喜儿与邻居王大春情投意合,准备结为夫妇。恶霸地主黄世仁欲霸占年轻貌美的喜儿,以重租厚利强迫杨白劳于年内归还欠债。旧历除夕,杨白劳终因无力偿还重利,被黄世仁威逼在喜儿的卖身契上画押,杨白劳痛不欲生,回家后自尽,喜儿被抢入黄宅。大春救喜儿未成,投奔红军。怀有身孕的喜儿在黄家女佣张二婶的帮助下逃离虎口,后独自住在深山山洞,以破庙中的供品充饥,被村人迷信视为"白毛仙姑"下凡显灵。抗日战争爆发后,大春随八路军回到家乡,此时,黄世仁借村人迷信,制造"白毛仙姑"降灾谣言惑众,留乡工作的大春为查明真相在山洞中与喜儿相逢。在全村公审会上,黄世仁受到严惩。地主被镇压了,喜儿报了仇申了冤,又回到自己的村庄,与大春建立了幸福的家庭,头发也渐渐变黑。

谱例 6-7

北 风 吹
歌剧《白毛女》选曲

1=G 3/4 2/4 4/4

中速

贺 敬 之 词
马 可、张 鲁 曲

（乐谱略）

作品分析　《北风吹》这个作品选自歌剧中的第一幕第一场，歌曲前半部分根据河北民歌《小白菜》改编。《小白菜》原来是一首表现封建社会中受后娘压迫的童谣，主题音调十分悲凉，《北风吹》中对这个曲调的借鉴一方面塑造了喜儿淳朴的形象，一方面为后面悲剧性的故事埋下了伏笔。歌曲后半部分在河北民歌《青阳传》的基础上加以改变，节奏活泼跳跃，曲调流畅，表现了喜儿盼父归的急切心情。

3. 发展阶段

1957年，"新歌剧座谈会"的召开，为中国的歌剧开辟了一条新的道路。会上提出：新的歌剧必须继承和发扬我国民族戏剧、音乐的传统，利用已有的歌剧创作成果，同时适当吸收外国歌剧艺术的经验，创造性地发展中国观众喜闻乐见、具有不同流派和风格的社会主义的民族的新歌剧。1958年，国家大剧院建立方案确定，大量的外国经典作品被介绍到中国，中国地方传统音乐也迅速发展，在这样一个温润的土壤下，中国歌剧快速成长起来。这一期间歌剧《江姐》的诞生成为中国歌剧发展史上的第二个代表作。

《红梅赞》——选自歌剧《江姐》

歌剧《江姐》是1964年由中国人民解放军空军政治文工团根据《红岩》中有关江姐的故事改编而成。此剧由阎肃编剧，羊鸣、姜春阳、金砂作曲。全剧以四川民歌的音乐为主要素材，广泛吸取川剧、婺剧、越剧、四川清音、京剧等音乐特色并将其融汇进行创作，既有强烈的戏剧性和鲜明的民族风格，又有优美流畅的歌唱性段落，深刻刻画了英雄人物形象。歌剧讲述的是新中国成立前，中共地下党员江雪琴（江姐）带着中共四川省委交付的重要任务离开重庆，奔赴北川，途中听到丈夫牺牲的噩耗，却依然抑制着巨大的悲痛，机智地组织群众进行"抢水抢粮""截军车"等战斗，令敌人闻风丧胆。由于叛徒甫志高的出卖，江姐不幸被捕并关押在渣滓洞，面对敌人的种种酷刑大义凛然，痛斥敌人，最后英勇就义。

谱例 6-8

红 梅 赞

歌剧《江姐》选曲

阎肃 词
羊鸣、姜春阳、金砂 曲

[简谱略]

作品分析 《红梅赞》是歌剧《江姐》的主题歌,以红梅来象征江姐在"悬崖百丈冰"的极其艰苦的环境中坚强不屈的性格。作品在歌剧中先后出现了三次,多处使用八度、七度的跳进音程,使得旋律开阔而有气势,歌曲的素材主要借鉴诸多地方剧种的音乐语言加以创作,既有浓郁的民族色彩和清醇的乡土气息,又使得曲调朴实优美,深情而又乐观,充分表现了江姐视死如归的革命英雄主义精神和憧憬美好未来的坚定信念。

4. 振兴阶段

改革开放以后,中国的文艺事业进入了一个百花齐放的阶段,1981年文化部召开全国歌剧座谈会,歌剧发展进入一个振兴的阶段。这期间歌剧界开始解放思想,对戏剧观念和艺术价值取向都有了很大的调整,歌剧艺术的高度创造精神和其独立的品格得到了较为充分的展示,几乎每一部作品都在进行着歌剧音乐民族化、戏剧化的探索。这一时期创作的主要歌剧有《伤逝》(王泉、韩伟作词,施光南作曲)、《原野》(万方词、金湘曲)、《张骞》(陈宜词、张玉龙曲)、《苍原》(黄维若、冯伯铭词,徐占海、刘晖曲)等。

《啊!我的虎子哥》——选自歌剧《原野》

四幕歌剧《原野》由万方根据曹禺先生的同名话剧改编,金湘作曲,1987年7月25日由中国歌剧舞剧院于北京天桥剧场首演。歌剧讲述的是农村汉子仇虎被地主焦阎王逼得家破人亡。为了给死去的父亲和妹妹报仇,他来到焦阎王家,却得知焦阎王已经死了,而自己的未婚妻金子嫁给了阎王的儿子焦大星。仇虎和金子旧情复燃,但复仇之心让他成了刽子手,焦大星和他的儿子小黑子成了牺牲品。仇虎最终没能得到复仇的快感,他在深深的挣扎和愧疚中自尽。《原野》被称为"中国歌剧史上第一部伟大的爱情悲剧",也是中国歌剧发展史上第三次高潮的代表作。

谱例 6-9

啊！我的虎子哥

歌剧《原野》选曲

万方 编剧
金湘 曲

（乐谱略）

啊 我的虎子哥， 你 这野地里的鬼， 这 十天的日子
胜 过一 世！ 我 又活了， 我 又 活了活了， 这
活 着的滋味啊 什 么也不能比。 黑 夜 变得是那么短， 醒
来 心里阵阵欢喜， 这 一切啊都是因为 有了你,我的亲 人哪我哪能
不疼， 哪能不爱， 哪 能丢了你。

作品分析 《啊,我的虎子哥》这首作品是歌剧中第二幕里金子唱的一首咏叹调。作品是一个两段体的结构，旋律舒展、优美，音乐形象楚楚动人，上下跳跃的旋律使得音乐情绪犹如江水奔腾，道出金子的心声，表现出金子敢爱敢恨的艺术形象。

第二节 音乐剧

一、概述

音乐剧是一种风格轻快,擅长表现轻松、幽默的主题,歌、舞、剧三种成分并用,娱乐性很强的商业化音乐戏剧样式。根据《中国大百科全书音乐舞蹈卷》中阐述：音乐喜剧,又名音乐剧,19世纪末起源于英国,由喜歌剧及小歌剧演变而成。它融戏剧、音乐、歌舞于一身,富于幽默情趣及喜剧色彩,音乐通俗易懂。音乐剧作为一种独立于舞台的音乐戏剧形式,是活跃于20世纪世界艺术舞台最重要的舞台音乐形式之一。它凭借着独特的艺术魅力及自身巨大的亲和力,赢得了大众的青睐和喜爱。

音乐剧从歌剧中衍生出来,它与歌剧一样,都是用音乐来表达故事情节的艺术类别,但是又有着自己独有的特色。与歌剧相比,从演唱上来说,歌剧多采用美声唱腔表现,而音乐剧多采用通俗唱腔,在某些情况下,音乐剧也会有采用美声唱法表演的情况,但是在传统的歌剧演出中,则一定不会使用通俗唱腔,因此音乐剧插曲较歌剧唱段更接近通俗,更容易从

整剧中独立出来,成为独立表演的曲目。从音乐伴奏上来说,歌剧伴奏多属于古典音乐的范畴,采用管弦乐伴奏,音乐创作技法也是以比较传统的管弦乐队为基础的古典音乐作曲技法,偶尔有现代风格的作品试图超越这个界限,但大都保留着古典技法的思维方式;而音乐剧在音乐风格的选择上更自由,往往有爵士、摇滚等流行音乐因素的介入,配器也往往大量使用电声乐队的乐器。从戏剧内容上来说,歌剧思想的表达更注重精神层面,取材十分讲究;而音乐剧通常表达的是社会底层、嘈杂闹市中的一些琐碎的内容,更"接地气",这些差别都导致人们在欣赏歌剧与音乐剧时的心态、礼仪等存在着一些差异。

二、外国音乐剧

19世纪中叶,在美国出现了一种源于黑奴文化的特殊表演,叫"黑人杂剧",这是一种具有即兴性和消遣性的艺术形式,成为早期音乐剧的一个重要来源。早期的音乐剧结合了英国音乐喜剧的底本,又加入了黑人本土旋律、爵士乐的节奏及现代的流行歌舞而形成。从音乐剧发展史的角度来看,英国伦敦西区和美国百老汇是音乐剧的两大汇集地,形成了最具特色的两大音乐剧流派。英国的音乐剧多受到轻歌剧、话剧的影响,贴近于传统的艺术形式,舞蹈表演上也多用芭蕾舞表现;而美国的音乐剧多受到爵士、滑稽剧等的影响,节奏性很强,具有轻松幽默的气氛。

《回忆》——选自音乐剧《猫》

音乐剧《猫》1981年5月于伦敦的新伦敦剧院上演,是当代最成功的音乐剧之一。作品讲述的是午夜的垃圾场,杰里科族的猫们要举行庆贺会,他们等待着德高望重的领袖老杜特罗内米的到来,他将从众多的猫中选取一只猫升上"九重天",从而获得新生。不同外表、性格迥异的猫一只只出现,通过歌舞来展现自己,讲述自己的故事。最终,一只叫作格里泽贝拉的猫被选中了升上"九重天"。格里泽贝拉年轻时是猫族中最美丽的母猫,可是后来她厌倦了猫群的生活,离开了猫族去看外面的世界。然而,外面的世界显然并没有令她更快乐,当她再次回到猫族的时候,已经变成了一只蓬头垢面,苍老丑陋的老猫了。

《猫》剧照

回忆

选自音乐剧《猫》

屈瑞佛尔.农恩 词
安德鲁.劳伊德.韦伯 曲

1=C 12/8
自由地

（谱略）

作品分析 《回忆》这个作品就是格里泽贝拉在回忆自己年轻时光鲜亮丽的外表和百般受宠的生活所演唱的唱段。作品是全剧的高潮,情感真挚、旋律优美动人,将格里泽贝拉对猫群的依恋和思念之情表达得十分贴切。这个作品已经成为一首独立的作品在全世界传唱。

《玛丽亚》——选自音乐剧《西区的故事》

《西区的故事》又译为《西城故事》,讲述的是在纽约西区的贫民窟里有两个少年流氓集团,一个叫"火箭",由白人组成,头目是里弗,一个叫"鲨鱼",由波多黎各人组成,头目是贝尔纳尔多,两帮势不两立,经常挑衅格斗,酿成流血事件。一天夜里,西区举行了一场规模颇大的舞会。两个团伙之间展开了一场独特的"竞赛",在众人的呼喊声中,里弗的好友托尼和贝尔纳尔多的妹妹玛丽亚相遇,两人一见钟情。贝尔纳尔多发现了正在一起跳舞的托尼和玛

利亚,他暴跳如雷地扑过来,强行让手下带走了玛丽亚。第二天,玛丽亚听说"鲨鱼"将和"火箭"决斗,便希望托尼去阻止他们,托尼答应了她。晚上,"鲨鱼"和"火箭"在街头相遇,两伙人正准备动手,托尼匆匆赶到,试图阻止他们之间的斗殴,但贝尔纳尔多却不理睬,还一拳把托尼打倒在地。在斗殴中贝尔纳尔多杀死了里弗,而托尼又杀死了贝尔纳尔多。玛丽亚对此十分伤心,贝尔纳尔多生前曾希望妹妹嫁给他的好友奇诺,可奇诺看到玛丽亚钟爱的竟是杀兄的仇敌,一时狂怒之下,身藏手枪去找托尼算账。玛丽亚得知之后迅速赶到托尼处报信,最后奇诺的枪夺去了托尼的生命。

谱例 6-11

玛 丽 亚

影片《西区的故事》插曲

斯梯芬·桑德海姆 词
伦纳德·伯恩斯坦 曲
沈达婕、沈承宙 译配

[乐谱]

[乐谱：玛丽亚选段]

说就像美妙的 音乐，轻轻 呼唤就像祈祷的 声音。 玛 丽亚， 我 不停地呼唤"玛 丽亚"， 任何声音都没有 你美好； 玛丽亚！

作品分析 《玛丽亚》是《西区故事》中的经典唱段。该作品融入了西班牙和拉丁美洲的音乐元素，将传统音乐与时尚流行进行融合，在古典音乐创作手法的基础上加入了流行音乐的元素。作品中强烈的戏剧冲突使得单一的唱法不能满足角色塑造的需求，具有相当的技术难度，是歌唱演员唱功的试金石。

三、中国音乐剧

音乐剧这种表演形式对于北美、欧洲一些发达国家来说，已经是一种比较成熟的经典文化形式了，而在中国仍然是一种新的艺术形式。随着科技、经济、文化程度等的不断提高，传统意义上单纯的歌曲、舞蹈以及戏剧表演已不能满足观众的需求，而音乐剧正是其三者的综合体，因此中国的音乐剧也随着人们的思想与欣赏角度的提高而处于一种迅猛发展的状态。1982年在北京上演的轻歌剧《现在的青年人》，可以称作新时期中国第一部本土原创的音乐剧。该剧采用轻歌剧的形式，通俗简洁、曲调明快，由于引进了流行歌曲等典型的音乐剧成分，受到了观众的欢迎。1983年南京军区前线歌舞团创作演出的七场歌剧《芳草心》，其艺术表现手法也具有典型的音乐剧特征，音乐语言通俗、音乐风格清晰，其贯穿全局的主题歌《小草》成为当时最流行的歌曲之一，被广为传唱。在音乐剧的教学方面，1992年中国音乐剧研究顾问沈承宙率先在武汉市艺术学校创办了第一个音乐剧表演的中专班，随后在时任中央戏剧学院院长、著名导演徐晓钟的倡导下，中央戏剧学院于1995年首次在国内开创了音乐剧表演班。之后，北京舞蹈学校、上海音乐学院、上海戏剧学院、四川音乐学院、沈阳音乐学院、天津音乐学院、南京艺术音乐学院等相继建立了音乐剧系或者音乐剧专业，为音乐剧的理论研究和人才培养做出了杰出的贡献。

《不老的传说》——选自音乐剧《雪狼湖》

狼是富户宁家请来的花匠，他是一个沉默寡言却十分爱惜花草的人。在一次宁家的宴会上，富家公子梁直为讨宁家二小姐宁静雪的欢心，摘下狼栽的花相赠，其他宾客争相仿效，狼为了护花与宾客起了冲突，最后被势利的宁太太辞退，但狼爱花之情打动了宁家两位小姐——活泼美丽的雪和沉默内向的姐姐玉凤。雪性格乐观，故意主动接近狼，狼被雪深深吸引着，两人相爱。梁直为了得到雪，用诡计欺骗了狼，让狼以为自己必须离开雪才可以令她幸福。单纯而冲动的狼在情人节嘉年华中故意放了一场火，令自己锒铛入狱，并寄望雪日后可以在别人怀抱中得到幸福。犹如晴天霹雳的雪，被梁直欺骗狼已死在狱中。雪伤心欲绝，决定远赴维也纳修读音乐，后来在母亲怂恿下与梁直结了婚，雪和狼一对有情人，从此天各一方。狼在狱中得到姐姐玉凤的照顾，出狱后，狼找到雪，雪得知真相，因为自己已为人妻的身份而不敢面对狼，矛盾中拔足狂奔，消失在人群中。第二天，传来宁静雪被杀而沉尸湖底的消息，狼听闻后悲痛不已。狼为了要再见雪，不惜与天地一搏，在老狼仙的帮助下，时光倒流，回到雪死前一幕。雪从广场飞奔返家，质问梁直所有事情的真相，在两人激烈争吵之示，

梁直错手开了一枪,杀死了雪。痛苦万分的狼,抱着死去的雪步入曾经定情的湖中,这个湖的名字叫"雪狼湖"。

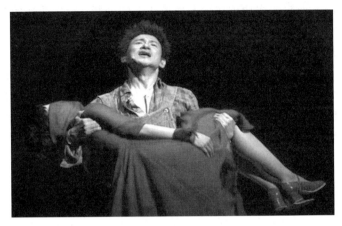

《雪狼湖》剧照

谱例 6-12

不老的传说

（张学友　演唱）

古倩敏　词
Dick Lee　曲

1=G 2/4
每分钟56拍

1 1 2 3 3 | 4 4 3 3 | 2 2 3 2 1 | 7 1 6 6 | 1 1 2 3 3 | 4 4 3 3 5 | 6 5 3 2 1 2 2 1 |
流传在月夜　那故　事　当中的主角　极漂亮,如神话活在　这世上,为世　间不朽的爱轻轻
流传在月夜　那故　事　将星光深处　也照亮,如神话活在　这世上,为你　将不朽的爱轻轻

1 — ‖ (4.1 4 5 6 | 5 — | 4.1 1) | 3 3 4 3 2 1 | 2 5 5 5 5 | 1 1 2 1 6 5 |
唱。Fine.　　　　　　　　　　若是你共情人　热切信有爱,　永远真挚地投
唱。　　　　　　　　　　　　遇着故事内描　述那对爱侣,　永远不老地游

6 1 1 6 2 | 3 3 4 3 2 1 | 2 5 5 5 5 3 1 | 2 2 1 2 1 | 2 3 2 1 | 6 6 7 1 1 2 |
入这个梦　乡,　合着两眼定能　遇见那爱侣,给你　讲出永不老　那点真　相。徘徊夜里时常
在每个梦　想,　日夜变换未能　换却那季节,因那　心中爱坚固　永不转　向。无人夜里弦乐

3 5 5 6 3 | 6　5 | 6 5 3 5 5 | 6 6 7 1 7 2 | 3 5 5 6 3 . 3 | 1 7 6 5 4 3 |
亦听到歌颂,　真　爱　总会是永远　谁人也会　重拾　逝去了的梦,在　星辉闪闪午夜
在远远歌颂,　真　爱　总会是永远　人成熟了　仍然　被暗暗牵动,伴　星辉跟恋爱梦

4. 2 1 | 2 — :‖ 1 1 2 3 3 | 4 4 3 3 | 2 2 3 2 1 | 7 1 6 6 | 1 1 2 3 3 | 4 4 3 3 5 |
飘　于晚　空。　　　啦⋯⋯
深　深抱　拥。

3/4 6 5 3 2 1 2 2 1 | 1 — | 0 0 | (3 3 4 3 2 1 | 3 5 5 6 5 | 1 1 2 1 6 5 | 6 1 1 2 |

3 3 4 3 2 1 | 3 3 5 5 | 2 2 1 1 | 2 2 1) ‖ 4 — | 4. 2 1 | 2 — ‖
　　　　　　　　　　　　　　　　D.S.1 深　　　深抱拥。 D.S.2.

音乐欣赏

作品分析 《雪狼湖》是由当今中国流行歌坛具有四大天王美誉之一的张学友全力打造的一部音乐剧,张学友不仅在剧中担当主演,而且还担任了艺术总监的重任。作品一经上演便获得了巨大的成功,而它的成功正在于音乐形式上的创新:较之普通的演唱会更具内涵,相比传统的音乐剧更添魅力与亲和力。除此之外,音乐剧《雪狼湖》从原始剧本创作到剧中歌曲、歌词、舞蹈、服装、布景及音响、灯光设计等全部由华人负责,这也让《雪狼湖》成为香港音乐史真正意义上首部属于华人自己的音乐剧。《不老的传说》这首作品出现在音乐剧第一幕,而实际上这个作品的问世早于音乐剧《雪狼湖》,早在1997年1月就已推出,给期待已久的歌迷带来了一场及时雨,在乐坛一片淡雾笼罩下,不能否认,《不老的传说》为《雪狼湖》的票房起了推波助澜的作用。

扩充曲目

1. 歌剧选段

《赛尔斯的咏叹调——绿叶青葱》选自歌剧《赛尔斯》 亨德尔
《凯鲁比诺咏叹调——你们可知道什么是爱情》
《罗西娜咏叹调——何处寻觅那美妙时光》
《罗西娜和苏珊娜二重唱——微风轻轻吹拂的时光》
　　　　　　　　　　　　　　　　选自歌剧《费加罗的婚礼》 莫扎特
《唐璜小夜曲——打开你的窗户,心爱的人》 选自歌剧《唐璜》 莫扎特
《捕鸟人帕帕盖诺之歌——我捕捉小鸟本领高》
《帕米娜咏叹调——欢乐的时刻永不再来》 选自歌剧《魔笛》 莫扎特
《恨是高山仇是海》 选自歌剧《白毛女》 贺敬之、丁毅词
　　　　　　　　　　　　　　　　　　　　　　　　马可、张鲁等曲
《看天下劳苦人民都解放》 选自歌剧《洪湖赤卫队》
　　　　　　　　　　　　　　　　　　　　　　张敬安、欧阳谦叔曲

2. 音乐剧选段

《哆来咪》选自《音乐之声》 罗杰斯
《老人河》选自《演艺船》 克恩
《我真想通宵跳舞》选自《窈窕淑女》 弗雷德里克·洛伊

复习与思考

1. 了解歌剧的形成发展过程。
2. 熟悉和掌握本章节所介绍的经典作品及经典唱段。

舞剧欣赏

第一节 舞剧概述

我国一般把 BALLET 翻译为"芭蕾""舞剧"。广义的 BALLET 泛指各种舞蹈或舞剧，凡以人体动作和姿态表现戏剧故事内容或情绪心态的舞蹈演出都可以称之为 BALLET。狭义的 BALLET 是西方一种特定的舞种，是 Class Ballet 的略称，专指 15 世纪出现于意大利，经 300 年发展形成的、有特定的审美标准和技术规范的欧洲古典舞蹈，亦即通常所说的"古典芭蕾"或"芭蕾舞（剧）"。

顾名思义舞蹈是舞剧最主要的表现手段。舞剧的特点是演员完全依靠形体的表现来完成所有的戏剧要求——主题思想的阐述、矛盾冲突的展现、人物性格的塑造。训练有素的舞蹈演员是通过优美的舞姿、和谐的韵律、高超的技巧，说出角色的心里话，唱出人物的情感。

音乐在舞剧中占有不可忽视的地位。根据舞剧脚本谱写的音乐是舞剧编导编排舞蹈和戏剧动作的基础，因此，舞剧音乐既要体现完整的艺术构思、描绘戏剧情节进展，又要刻画鲜明的音乐性格、提示人物的内心世界与感情变化。而且，舞剧音乐往往都有节奏明确、抒情色彩浓厚的适于舞蹈的旋律，并体现出作品的时代、地域风貌。包括舞台布景、服装、化妆在内的舞台美术，通过逼真的实感、巧妙的色光变幻以及特技效果创造出舞剧规定情境所需要的艺术氛围，增强舞剧的感染力。

舞剧中经常采用的一些哑剧手势是很早以前创造出来的，经过时间的沉淀，观众已习惯于从这些固定动作中了解它的含意。譬如：演员用手按左胸表示"爱"，双手在头顶交替绕圆圈表示"跳舞"，一只手的手背从方向相反的脸颊划到下颔处表示"容颜美丽"，摊开双手或单手表示"询问"，双手握拳交叉于身体前方表示"死亡"，等等。

舞剧中的舞蹈形式有独舞、双人舞和多人舞。独舞犹如话剧中的独白、歌剧中的咏叹调，长于刻画人物性格和抒发内心情感。群舞则用来渲染、烘托气氛，调剂色彩。在许多古典芭蕾舞剧中，女演员们排出各种几何图形，表演优雅的轮舞、圆舞，呈现出令人赏心悦目的舞蹈构图，往往成为一部舞剧的典型场景，如像《天鹅湖》湖畔的"群鹅"、《吉赛尔》第二幕的"群灵"、《希尔维娅》第一幕的"猎神们"。

舞剧中还经常贯穿有多种风格的舞蹈，即各个国家和民族具有特征的民间舞，统称"性格舞"。像《天鹅湖》里的西班牙舞、玛祖卡舞（波兰民间舞）、恰尔达什舞（匈牙利民间舞）和《红色娘子军》里取材于我国黎族的少女舞、五寸刀舞，都属于性格舞表演。它使得舞剧更加色彩纷呈、壮观美丽。

第二节 外国舞剧

本节中的外国舞剧部分特指狭义的芭蕾舞剧。

芭蕾起源于文艺复兴时期的意大利，兴起于17世纪至19世纪的法国，鼎盛于19世纪末的俄罗斯，并于20世纪从俄罗斯走向世界各地，形成意大利、法国、俄罗斯、丹麦、美国、英国六大流派。

一、初期

芭蕾的历史，最早可追溯自欧洲文艺复兴鼎盛时期的意大利宫廷，及法国南部的贝根弟处所的宫廷里。每当成婚宴，接见外国元首或其他庆典即表演这种舞蹈以示庆祝或助兴。历史中第一部完整的芭蕾舞剧——《皇后喜剧芭蕾》上演于1581年，这场芭蕾舞的音乐曲谱迄今仍保留，可算是最古老的芭蕾舞音乐。

《皇后喜剧芭蕾》

《皇后喜剧芭蕾》是为法王亨利三世的王后路易丝的妹妹玛格丽特的结婚庆典，于1581年10月15日在小波旁宫的正厅里，由王太后主持演出的。国王、王太后和一些贵宾坐在大厅一端的坛台上，大厅另一端是女妖宫殿的布景，大厅中间是树丛、喷泉和流水等布景和道具。

这部芭蕾是音乐、歌唱、朗诵、舞蹈和杂技的混合。剧情叙述了女妖西尔瑟征服了阿波罗和许多神灵，但她却不得不向法国国王屈服。舞剧最后在一场盛大欢庆场面的芭蕾舞中结束。王后路易丝还坐在金车里参加了演出。演出从晚上10时开始到次日凌晨4时结束，共耗资500万法郎。据说有上万观众观看了演出。该剧编导是意大利的波若瓦叶，

《皇后喜剧芭蕾》

这部舞剧取名"喜剧—芭蕾"是表明芭蕾和戏剧（在法国称为喜剧）已融合为一体。这部舞剧的演出质量和它的壮观程度，都大大超过了以往的任何宫廷娱乐活动。而且，这部舞剧直接歌颂了法国国王的威力和尊严，有着鲜明的政治思想内涵。芭蕾史学家认为，这部"喜剧芭蕾"由于只有一个戏剧性主题，演出形式也比过去完整，所以被称为是世界上第一部真正的芭蕾作品。

二、发展期

芭蕾至路易十四（1643—1715年）时期日臻兴盛。路易十四本人是一位卓绝的舞蹈家，且喜爱芭蕾表演。1661年，路易十四创立了历史上第一所舞蹈学校——法国皇家舞蹈学

院,专门教授舞艺,沿用至今的肢体的五个位置和一些美妙的芭蕾舞姿就是1700年在这里确立的。1760年公演的《小绅士》(Le Bourgeois Gentilhomme),可以算是这类舞剧最著名的代表作。17世纪后半期,维也纳已成为芭蕾舞表演的中心。到了19世纪,先后在巴黎呈现了"浪漫芭蕾"这个芭蕾史上的黄金时代,先后推出了以《仙女》(1832)、《吉赛尔》(1841)和《葛蓓莉娅》(1870)为代表的传世之作。

《吉赛尔》

《吉赛尔》由简·克拉里和朱尔·佩罗共同创作,取材于德国诗人海涅(1787—1856年)的《自然界的精灵》与法国作家维克多·雨果《东方集》中的诗篇《幽灵》。剧本由泰奥菲勒·戈蒂埃等人完成,音乐创作由甘道夫·亚当担任。该剧于1841年6月在法国巴黎首演。

《吉赛尔》剧照

《吉赛尔》剧情简介如下。

第一幕:莱茵河地区

美丽、单纯的农村姑娘吉赛尔和母亲住在一个小山村。看林人希来里昂一心追求吉赛尔,但吉赛尔并不喜欢他。阿尔伯特伯爵化名劳伊斯,扮成农民模样来村里游玩。吉赛尔爱上了他。柯特兰公爵带着女儿巴季尔德和家人来山谷打猎,路过吉赛尔家,受到吉赛尔的热情接待。为了答谢吉赛尔,巴季尔德赠与了她一副珍贵的项链。为了阻止吉赛尔和阿尔伯特相爱,希来里昂从小屋里搜出阿尔伯特的剑和号角,证明阿尔伯特是贵族,企图说服吉赛尔不要受骗,吉赛尔却向大家宣布她已爱上了阿尔伯特。但巴季尔德出示订婚戒指,告诉吉赛尔她早已同阿尔伯特订婚了。意外的打击使吉赛尔神魂颠倒,她扔掉了巴季尔德送给她的项链,悲愤地离开了人间。

第二幕:寂静的林中

林中墓地,冷月凄风。一群生前被负心的未婚夫遗弃的薄命女魂(传说中的Willis幽灵)在四处寻觅复仇的机会。她们曾多次围住走近森林的男青年,强迫他们跳舞,一直跳到力竭而亡。今夜希来里昂来到墓地即被以米尔达为首的幽灵们围住,惩罚至死。无比痛悔的阿尔伯特也来到吉赛尔墓前倾诉心曲,幽灵们又欲置他于死地,由于善良的吉赛尔全力相护,才得以幸免。黎明的钟声响了,吉赛尔和幽灵们消失了。阿尔伯特心里无限悲伤,从此,他永远失去了一个少女纯洁、坚贞的爱。

《吉赛尔》是浪漫主义芭蕾舞剧的代表作,有"芭蕾之冠"的美誉。这部舞剧第一次使芭蕾的女主角同时面临表演技能和舞蹈技巧两个方面的严峻挑战。《吉赛尔》是既富传奇性,又具世俗性的爱情悲剧,从中可以看到浪漫主义的两个侧面:光明与黑暗、生存与死亡。在第一幕中充满田园风光,第二幕又以超自然的想象展开各种舞蹈,特别是众幽灵的女子群舞更成为典范之作。多年以来,著名的芭蕾女演员都以能够演出《吉赛尔》作为最高的艺术追求。

《吉赛尔》的音乐格调新颖,充满旋律美和戏剧性,甘道夫·亚当为了在音乐中体现浪漫主义的意境、表达特定人物的情绪变化,首次在舞剧音乐中使用了主题旋律贯穿的手法。如第一幕中吉赛尔和阿尔伯特相恋的旋律,在吉赛尔发疯地回忆中反复再现,对人物内心活动起到了画龙点睛的作用,为后来的舞剧音乐创作树立了典范。

三、鼎盛期

经过浪漫主义的黄金时期以后,这种艺术形式很快在西欧和意大利衰落下来。从19世纪下半叶开始,俄罗斯逐渐成为欧洲芭蕾舞的中心,并在芭蕾史上占有一定的地位。19世纪末俄罗斯进入"古典芭蕾"这个整部芭蕾史上的鼎盛时期。

从20世纪40年代起,外国舞蹈家频繁访问俄罗斯。塔利奥尼父女、佩罗、圣莱昂等人的表演和举办的一系列活动,特别是 A. 布农维尔的学生 C. 约翰逊(在圣彼得堡)和布拉西斯(在莫斯科)的教学活动,向俄罗斯舞蹈界传授了法兰西、意大利两大舞派的精华,并逐渐形成了新的学派——俄罗斯舞派。在剧目建设上,M. 珀蒂帕和 Л. И. 伊万诺夫起了决定性的作用。然而由于当时不重视舞蹈音乐的戏剧结构,要求音乐服从于舞蹈,提供必需的节奏和速度,因此某些作曲家所写的舞剧音乐尽管便于舞蹈,但缺乏完整的结构和对人物的个性描写,不是真正的交响音乐。柴科夫斯基通过《天鹅湖》《睡美人》《胡桃夹子》实现的革新,从根本上提高了舞剧音乐和作曲家在舞剧中创作的地位,使音乐成为舞剧中塑造形象、叙述事件的基础,这一革新思想,启发和丰富了珀蒂帕、伊万诺夫的舞蹈交响化思想,他们从音乐形象实质出发塑造舞蹈形象,把舞蹈作为刻画人物性格的主要手段,努力寻求符合音乐的舞蹈动机,把交响音乐常用的主题变奏、复调、再现、平行对比等手法运用到编舞中,正确处理了独舞、双人舞的结构以及大型舞蹈中领舞和伴舞之间的关系。20世纪初,俄罗斯芭蕾已在世界芭蕾舞坛中占据主导地位,拥有了自己的保留剧目、表演风格和教学体系,也涌现出一批编导和表演人才。其中福金继承了珀蒂帕的舞蹈交响化的传统,提倡从音乐出发编排舞蹈,舞蹈风格和表演风格都要符合剧情和时代,强调舞蹈要和音乐、绘画、文学诸要素融合,构成具有统一构思的演出;主张舞蹈要有表情,哑剧要舞蹈化,舞蹈动作不限于古典芭蕾,可以依据需要选用民间舞蹈和其他各种造型手段。福金等人运用歌剧、交响乐、钢琴曲等非舞蹈音乐编排舞蹈作品的试验,为后世的舞剧创作做出了重要贡献。

《胡桃夹子》

彼得·伊里奇·柴科夫斯基(1840—1893年),俄罗斯作曲家、音乐教育家。生于贵族家庭,十岁开始学习钢琴和作曲,1862年进入圣彼得堡音乐学院学习作曲,毕业后任教于莫斯科

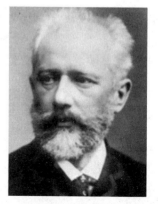

柴科夫斯基

音乐学院。柴科夫斯基的创作涉足歌剧、舞剧、交响乐等各个领域,并深受专业音乐工作者的喜爱,他的作品善于表达内心情感,充满戏剧力量,深刻反映出当时在沙皇专制统治下的俄罗斯广大知识阶层的苦闷心理和对幸福美满生活的深切渴望。代表作品有歌剧《奥涅金》《黑桃皇后》,舞剧《天鹅湖》《胡桃夹子》《睡美人》,交响曲《悲怆(第六)交响曲》等。

《胡桃夹子》是柴科夫斯基编写的一个芭蕾舞剧。根据霍夫曼的《胡桃夹子与老鼠王》的故事改编。这部芭蕾舞剧是世界上最优秀的芭蕾舞剧之一,有"圣诞芭蕾"的美誉。它之所以能吸引千千万万的观众,一方面是由于它有华丽壮观的场面、诙谐有趣的表演,但更重要的原因是柴科夫斯基的音乐赋予了舞剧强烈的感染力。

《胡桃夹子》剧照

《胡桃夹子》剧情简介如下。

圣诞节,女孩玛丽得到一个胡桃夹子。夜晚,她梦见这个胡桃夹子变成了一位王子,领着她的一群玩具同老鼠兵作战。后来又把她带到果酱山,受到糖果仙子的欢迎,享受了一次玩具、舞蹈和盛宴的快乐。

全剧共分两幕,描绘了儿童的独特天地。舞剧的音乐充满了单纯而神秘的童话色彩,具有强烈的儿童音乐特色。《胡桃夹子》根据舞剧的音乐组成一组组曲,共分三大段八曲。

第一段:小序曲,这是一只轻盈活泼的进行曲,从整体上展示胡桃夹子的形象世界。

第二段:6首特性舞曲,第二幕的一系列嬉游曲:

(1) 孩子们围着圣诞树的儿童进行曲;

(2) 糖果仙子舞曲,糖果仙子用钢琴表现;

(3) 俄罗斯特列帕克舞曲;

(4) 阿拉伯舞曲——咖啡;

(5) 中国舞曲——茶;

(6) 芦笛舞曲。

第三段:花之圆舞曲。

组曲是以序曲开始,然后是第一幕的进行曲和第二幕双人舞的《糖果仙子之舞》。接下来是第二幕,插曲中的四首曲子是俄罗斯舞、阿拉伯舞、中国舞、芦笛舞,压轴的是第二幕的《花之圆舞曲》,也是柴科夫斯基最知名的圆舞曲之一。作曲家精巧地使用弦乐,使作品的背景光彩闪耀,展现出一般乐曲少见的逼真写实,尤其在《雪花圆舞曲》中的童声,和第一幕其

他乐曲中的儿童乐器。为传统乐器所谱写的音乐也是创意十足,尤其是第二幕的插曲,以西班牙舞代表巧克力,以阿拉伯舞代表咖啡,中国舞代表茶。但全曲最美妙之处是《糖果仙子》中的钢琴独奏,依照剧本的描写,巧妙地暗示出水滴"从喷泉中溅出"。在旋律较为平淡的地方,柴科夫斯基的处理方式仍然杰出。第二幕《双人舞》的动机不过是一个简单的下降音阶,然而和声与分句方式以及温暖的弦乐音色,赋予了它强大的情感。柴科夫斯基的管弦乐在序曲中超越了题材:不用大提琴和低音乐器,而以小提琴和中提琴来划分六个声部,他加进三角铁和短笛来模拟古典乐派乐团的声音。这首序曲闪闪发亮、充满童趣,规模虽不大,但却充满清亮的音色。这首作品的首演于1892年3月19日在圣彼得堡举行,大获成功。

第三节　中国舞剧

作为一门独立的艺术形式,中国舞剧于20世纪30年代方才初见端倪。1939—1949年,中国舞剧创作不足10部,1949—1979年则出现了100多部,1979—2009年则有300多部,到2011年初一共有超过500部舞剧出现,在数量上已成为世界第一。

一、初期

具有戏剧因素的乐舞可以追溯到公元前11世纪左右的西周时期(公元前1066—公元前771年)。这一时期著名的《大舞》综合了舞、乐、诗等艺术形式,是中国第一部大型情节性歌舞。此后的《九歌》(著名的爱国诗人屈原所做的祭神乐歌)具有更加强烈的舞剧因素,但是这些都不是我们今天所共知的严格意义上的舞剧。直到"新舞蹈艺术"的奠基人吴晓邦于1939年创作的三幕舞剧《罂粟花》才开启了中国舞剧的大门。

二、新兴期

从1949年至1966年之前可以看作是实验性的新兴期,创作大都以继承发展戏曲舞蹈与借鉴苏联芭蕾舞剧的经验相结合。

1950年,欧阳予倩、戴爱莲等运用芭蕾形式的技法创作的《和平鸽》,标志着新中国第一部舞剧作品的问世。发轫期的探索,形成了一手伸向民族与传统、一手借鉴西方的舞蹈观念和方法塑造自身的创作思路。北京舞蹈学院等机构的建立,为舞剧创作培养了人才。从20世纪50年代末开始,以舞剧《宝莲灯》为起点,中国舞剧创作进入了第一个辉煌期。《宝莲灯》开启的"古典舞剧"创作道路,启发并创作了一系列遵循者和同类风格的舞剧作品,如《牛郎织女》《刘海砍樵》《后羿与嫦娥》《小刀会》《梁山伯与祝英台》等。其中,影响最大的就是《小刀会》,它是中国古典舞剧创作的奠基之作。与《小刀会》同年问世的三幕神话舞剧《鱼美人》,代表了中国舞剧"多舞种合一"的创作风格。由苏联芭蕾大师彼·安·古雪夫任总编导的这部作品,是借鉴芭蕾舞剧的编创经验,将芭蕾与中国传统舞蹈结合,探索"芭蕾民族化"道路的实验性作品。李承祥、王世琦、陈爱莲等一批艺术家都因此剧而大放异彩。20世纪60年代中叶,民族芭蕾舞剧《红色娘子军》《白毛女》的相继问世,在中国芭蕾艺术史上具

有里程碑的意义。它表明,中国芭蕾舞已度过"从无到有"的萌芽状态,进入自主创作和芭蕾"民族化"时期,通过这两部作品,向世界证明了中国芭蕾的实力和价值,也成为中国芭蕾的保留剧目。它们的出现开拓了芭蕾艺术表现现实题材的可能性,更拓展了舞剧的表现功能,为中国舞剧的发展起到了关键作用。

《宝莲灯》

舞剧《宝莲灯》,1957年由中央实验歌剧院舞剧团首演,赵青主演。创作过程中,编导李仲林、黄伯寿得到了苏联专家查普林和我国著名京剧艺术大师李少春的具体指导。因此,该剧可以说是中西方戏剧艺术融合的产物。

《宝莲灯》剧照

舞剧《宝莲灯》讲述的是一个在我国流传极广的古代神话故事——《沉香华山救母》。在此之前,京剧、汉剧、徽剧、川剧、秦腔等不少剧种中都有《沉香华山救母》这出戏。舞剧《宝莲灯》在吸取传统戏曲精华的同时,删除了传统剧目中过于繁复的枝蔓旁节,结构严谨,情节扣人,更符合舞剧艺术自身的表现规律,在思想性方面也与传统剧目有了质的区别。

《宝莲灯》剧情简介如下。

在"五岳之首"的华山西岳庙前,三圣母爱上了人间的书生刘彦昌,并与之结为连理,生下儿子沉香。三圣母的行为触犯了天规,其兄二郎神率哮天犬前来捉拿,三圣母借助法力无边的宝莲灯大败二郎神。沉香百日庆典上,众人欢歌载舞,二郎神施计夺走了宝莲灯,将三圣母压在华山脚下。沉香于深山随霹雳大仙苦练武功,又经大仙点化并授予宝剑,十数年后奔往华山救母。一路上,沉香历经考验,出生入死,终于战胜二郎神和哮天犬,夺回宝莲灯。最后,沉香剑劈华山,救出母亲。剧情最终精炼为"定情下凡""沉香百日""深山练武""父子相会""斗龙得斧""劈山救母"六场。

《宝莲灯》的舞蹈语汇主要根据传统戏曲和汉族民间舞蹈发展而来。其中,三圣母的长绸、沉香的剑、霹雳大仙的拂尘等,都是戏曲里运用极广的舞具及表演形式。在交代背景、烘托气氛方面,编导采用了汉族民间广泛流传的"扇子舞""手绢舞""莲湘""大头舞"等素材。尤其第二场"沉香百日"庆典上,各种民俗气息浓厚的汉族民间舞表演,对强化舞剧的民族风格和地方色彩起到了重要作用。第三场的民间舞舞台化处理也是人们常常谈及的地方。《宝莲灯》的舞蹈语汇融中国民间舞、戏曲舞蹈于一炉,借鉴西方,尤其是苏联的舞剧创作观念,"树立了我国古典民族舞剧一种比较完整的样式"。赵青在《宝莲灯》中出色的艺术创造,奠定了她在中国舞剧发展史上的重要地位。改编后的舞剧《宝莲灯》较好地刻画了向往光明和敢于追求自由与美好生活的人物形象,提升和强化了反封建的主题思想,从而使

音乐欣赏

传统题材在表现新的社会理想和精神风貌方面做了有益的尝试。

三、复苏期

1976年以后,进入文艺复苏期,全国各地竞相推出大型舞剧,舞剧的创作视野和表现题材都有了极大的拓展,中国舞剧在大胆地吸收、借鉴中,呈现出更多元化的发展趋势。舞剧《丝路花雨》的创作取材于敦煌莫高窟壁画,它的出现标志着中国舞剧事业的复苏和民族舞剧新时代的开始。之后又出现了《文成公主》《铜雀伎》等具有标志意义的舞剧作品。进入复苏期的舞剧创作,开始变革以往的观念、审美与动作语言走向,破除单纯、现象性的描摹,视点转向人的内心矛盾、生命本质意义的探究,语言功能的严肃性、深刻性提上了日程。一批揭示社会与人性之间复杂关系的舞剧作品问世。芭蕾舞剧《祝福》凸现了祥林嫂的精神状态,达到了抒情悲剧的艺术效果;舞剧《繁漪》的心理结构方式,为中国当代舞剧创作提供了可以借鉴的思路,与此手法相近的还有舞剧《鸣凤之死》。另外一部舞剧《梁山伯与祝英台》是这一时期芭蕾民族化道路上绽放的又一朵奇葩。还有《黄土地》《玉卿嫂》等十余部舞剧作品,带给中国舞坛的震慑都是前所未有的。20世纪90年代后,中国舞剧的原创精神得到了伸张,探索领域与品种、风格也呈现出多样化的趋势。相比之下,古典舞剧、民族舞剧的步伐迈得比芭蕾舞剧更大,作品的数量和质量也更好。全国性的舞剧调演与比赛机制的形成,也使得优秀舞剧作品层出不穷,出现了《远山的花朵》《胭脂扣》《阿诗玛》《边城》《虎门魂》《阿姐鼓》《阿炳》《闪闪的红星》《妈勒访天边》《大梦敦煌》《野斑马》《星海,黄河!》《青春祭》《瓷魂》《干将与镆铘》《红梅赞》《霸王别姬》《红楼梦》《风中少林》《风雨红棉》等名篇佳作,预示着中国舞剧发展新高潮的出现。在中国舞剧中还有一类作品,就是气势恢宏的乐舞史诗。此类作品可以包容的题材十分广泛,以表现气势宏伟的重大历史题材更为擅长,新中国成立后的三部型音乐舞蹈史诗《人民胜利万岁》《东方红》《中国人民革命之歌》堪称"绝版"。

《梁山伯与祝英台》

大型芭蕾舞剧《梁山伯与祝英台》改编自我国民间传说。全剧通过"共读""送别""抗婚""化蝶"四个最具代表性的经典情节,用芭蕾语言淋漓尽致地表现了梁祝"生为同室亲,死为同穴尘"的绵绵情意。

《梁山伯与祝英台》

《梁山伯与祝英台》

《梁山伯与祝英台》剧情简介如下。

序幕

天籁之音,无极之地,天之南,地之北,遥遥相望的一对青年。蝶群飞舞,缤纷一片,世界被装点得五彩斑斓。在蝶群中,梁山伯与祝英台慢慢靠近,他们儒服折扇,风度翩翩,俨然同行的求学少年。

第一幕 共读

花圃,草堂,书声琅琅。同桌的梁山伯与祝英台沉浸在书山学海。因为护卫祝英台,梁山伯被马文才毒打。入夜,祝英台轻揉着梁山伯的伤口,百感交集。天亮了,祝家送来书信,祝英台要回去了。

第二幕 送别

梁山伯十八里路程深情相送,祝英台十八里归途心事重重。蝴蝶双飞,鸳鸯戏水。长亭在望,分手在即,梁山伯终于从祝英台临别赠予他的蝶扇中惊悟出祝英台原来是女儿身。

第三幕 抗婚

华服盛装的宾朋云集,祝英台要出嫁了,新郎竟是马文才。面对昔日的顽劣同学,祝英台满是愤怒和拒绝。梁山伯也赶来向祝家求婚,却遭祝家嫌弃。唯有祝英台抗争着,向梁山伯表达着宁死不屈的爱情。梁山伯倒下了,倒在马家恶奴的拳棒中,倒在祝家喜庆的厅堂上。

第四幕 化蝶

洁白无垠的冰雪世界,孤立着梁山伯的坟茔。送亲的喜乐化为哭泣,新娘的红裙换作素衣,悲痛欲绝的祝英台久久地祭拜在梁山伯的灵前。这是青春与爱情的膜拜,是生死与永恒的典礼。梁山伯为祝英台而死,祝英台为梁山伯殉情,他们幻化为一对彩蝶,破空而出,双伴双飞。

区别于一般的芭蕾舞剧,《梁祝》力求将中西舞蹈艺术完美结合,添加了众多中国元素,如手帕、折扇、板胡,以表达别有韵味的意境。全剧就像一幅水墨画,以蝴蝶作为贯穿整场的元素:"共读"有象征美好青春的彩蝶,"送别"有表现火热爱情的黄蝶,"化蝶"有体现忧郁的黑灰蝶,尾声有比翼双飞的斑斓彩蝶;女演员们穿着不同颜色的蝴蝶裙子,头饰也都绚丽多彩,极具中国特色。舞美方面更加丰富,春、夏、秋、冬四季随剧情的发展而变换:春天里蝶舞花丛,表现青春爱情萌动的纯美;盛夏中白鹅交颈,喜鹊对鸣,衬托出"十八相送"的缠绵情意;秋天的红叶透出落寞,隐现悲剧发生前的暗涌。寒冬雪地上,梁山伯的坟茔孤立,祝英台的红裙换作素衣,隐喻青春与爱情的膜拜,生死与永恒的典礼……最终,这对为情而死的恋人幻化为一对彩蝶,双伴双飞。在音乐上,该剧融合了小提琴协奏曲、交响合唱、中国古琴以及中国地方戏曲越剧的音乐元素;在服装上没有使用传统的芭蕾舞服,而是采用了类似中国古代的装束;动作里则融入了中国民族舞的扇舞、水袖舞等,把中国古代传统舞蹈艺术的写意手法,以及属于西方现代舞观念的抽象、朦胧、引喻等糅和在一起,既有东方神韵,又不失芭蕾的优雅。无论在舞美、音乐还是演出阵容上,该剧都堪称经典之作,因此被誉为东方的《罗密欧与朱丽叶》。

扩充剧目

1. 中国民族舞剧　《小刀会》《鱼美人》《宝莲灯》
2. 中国芭蕾舞剧　《红色娘子军》
3. 外国芭蕾舞剧　《葛蓓莉亚》《胡桃夹子》《春之祭》《加雅涅》

复习与思考

1. 中国舞剧经历了哪几个时期？
2. 熟悉、了解中外舞剧。
3. 谈谈你最喜欢的舞剧并说明原因。

第八章 儿童音乐欣赏

第一节 儿童音乐概述

儿童音乐指内容上能反映儿童日常生活、表现儿童情趣、理想的作品。这些作品一般分为两种,一种是专门针对儿童创作的,不管是曲调、歌词,或者是器乐作品中的演奏技法,都是针对儿童的特点量身定做的,目的明确;另外一种是教育家从"各国民歌""民间音乐"或"音乐经典"中认真选出,适合孩子们演唱和欣赏的作品,比如一些耳熟能详的民歌如《莫斯科郊外的晚上》等,它原来并不是为了儿童创作的,但很适合儿童欣赏。

那么具有什么特点的音乐才是适合儿童的音乐呢?

1. 综合性

随着科学的发展,艺术划分也越来越细化,音乐不再以单一的形式存在,它是一种综合的艺术。它可以一边唱一边跳,也可以一边唱一边用乐器演奏,有的时候你要用嘴唱、用手演奏、用脚跳,要求手到、眼到、耳到、心到,儿童音乐在这一点上体现得尤为明显,它绝不是单纯的音乐,而是将动作、舞蹈语言紧密结合在一起、以锻炼儿童的综合能力为出发点的艺术形式。

2. 创造性(或者称即兴性)

孩子的生活经验还没有受到太多的社会影响,所以每一个孩子都有天马行空的思想,他们的想象力往往出乎大人们的意料,因此他们天生对音乐具有创造性,而儿童音乐也是要发掘和发扬儿童的这种创造性。孩子都是一个天生的艺术家,他们可以用音乐去挖掘、去创作、去发挥想象力。当没有乐器时,他们可以用手、脚、筷子、报纸等代替音乐进行演奏,充分体现对乐器的创造性。

3. 亲自参与、诉诸感性、回归人本

情商是人们智力发展的一个重要因素,以往人们并不知道通过何种途径去培养,原本的音乐是一种人们必须自己参与的音乐。音乐在这里的作用在于,要使每一个欣赏音乐的孩子成为一个主动者参与其间,而不仅仅是一个聆听者。

4. 从儿童出发

音乐不是精英人才的专利品,在七种智能学说里面,提到可以通过艺术渠道对人进行培养。有些家长认为孩子没有音乐细胞,没必要对孩子进行音乐教育,其实不然,艺术是每个人的本能,每个孩子都能感受和体验。

综上所述,儿童音乐具有的特点是:愉悦性、教育性和个体性。

愉悦性,那么必然,我们要给孩子们的是一个积极向上的生活态度,我们希望每一个孩子都健康成长,所以我们的儿童音乐的情绪都是快乐健康的。同时它是具有一定教育意义的,在很多的音乐作品中都蕴藏着一个道理或者说要教给孩子们一些知识。我们经常说要因材施教,所以要注重每个孩子的个体性,每个孩子都有他自己的性格特点,每一个音乐作品也有它自己的个性,所以,我们说它具有一定的个体性。

儿童音乐的分类,按体裁来说可分为儿童歌曲和儿童器乐曲两大类。

第二节 儿童歌曲

适合儿童的审美价值和心理发展规律的歌曲我们称之为儿童歌曲,歌曲必须遵循儿童对知识、思维、想象、语言、音乐等的认知水平。

一、中国经典儿歌

中国儿童歌曲起源于20世纪初一种叫作学堂乐歌的音乐体裁。清末民初,当时的政治改革家主张废除科举等旧教育制度,效法欧美建立新型学校,于是一批新型的学校逐渐建立了起来,当时把这类学校叫作"学堂",把学校开设的音乐课叫作"乐歌"科,所以,"学堂乐歌"一般是指出现于清朝末年、民国初年的学校歌曲。它是一种选曲填词的歌曲,起初多是归国的留学生用日本和欧美的曲调填词,后来用民间小曲或新创曲调进行创作。1903年出现了中国第一首学堂乐歌《男儿志气高》又名《体操—兵操》,曲调来自于日本,由沈心工先生填词,初步形成了中西交融的一种形式。

沈心工(1870—1947年),中国音乐教育家,上海人。原名沈庆鸿,字叔逵,笔名心工。幼年在家塾受教,1902年东渡日本留学,进东京弘文学院学习,1903年回国,任职于南洋公学。沈心工在日本留学期间,从日本学校的音乐教育中得到启发,开始进行歌曲创作,成为最早使用白话文进行歌词创作的音乐教育家。一生作有乐歌180余首,多数采用外国歌曲的曲调,少数采用中国传统民歌填词或自己作曲,代表作有歌曲《体操—兵操》(又名《男儿第一志气高》)《黄河》等。

沈心工

谱例8-1

男儿志气高

沈心工 词

1=F 2/4

| 5 5 6 6 | 5 5 3 | 2 2 1 2 | 3 0 | 5 5 6 6 | 5 5 3 | 2 2 3 2 | 1 0 |
男儿 第一 志气 高, 年纪 不妨 小, 哥哥 弟弟 手相 招, 来做 兵队 操。

```
5 5 6 6 | 5 5 3 | 2 2 1 2 | 3 0 | 5 5 6 6 | 5  3 | 2 2 3 3 3 2 |
兵官 拿着    指挥 刀，   小兵 放枪  炮。        国旗领队  飘  飘      铜鼓咚咚咚咚

1 0 | 6 5 6 5 | 6 5 3 | 2 2 1 2 | 3 0 | 5 5 6 6 | 5 5 3 | 2 2 3 2 | 1 0 ‖
敲。    一操再操  日日操，  操到身体   好，     将来为国  立功劳，  男儿志气  高。
```

随着时间的推移，涌现出了一大批优秀的儿童歌曲作品。中国人口众多，儿童歌曲内容广泛、题材丰富，但是从选材内容上来说还是具有一定的规律性。

1．爱国题材儿童歌曲

谱例 8-2

祖国祖国我们爱你

<p align="right">潘　蓉 词
潘振声 曲</p>

```
1=C 2/4

(1 1 1 | 1 7/1 | 7 7 #5 | 6 2 3 4 | 5  1 1 | 5 7/1 | 5 4 3 2 | 1 5 0) | 3 4 5 6 | 5 (7 1 0) |
                                                                              小小蜡  笔

3 4 5 6 | 5 (7 1 0) | 3 4 5 1 | 7 6 | 5. (1 | 7 6 5 0) | 3 4 5 6 | 5 (7 1 0) | 3 4 5 6 |
穿 花 衣，    红黄蓝绿多美 丽。                  小朋友  们           多么欢

5 (7 1 0) | 2 3 4 6 | 5 4 3 2 | 1 (2 3 | 4 5 6 7) | 1 7 1 | 6 - | 7 7 6 7 | 5 - |
喜，     画个图画  比一 比。                 画小 鸟    飞在蓝天 里，

6 5 6 | 3 - | 4 4 3 5 | 2 - | 3 5 1 1 | 7 7 6 5 | 6 - | 5 1 0 | 3 6 5 0 |
画小 草   长在春天 里，    你画 太阳， 我画国旗，  祖 国， 祖 国

2 4 3 2 | 1 - | 5 1 0 | 3 6 5 0 | 2 4 3 2 | 1 (1 2 3 4 | 5  6 7 | 1 1 1 | 0) ‖
我们爱 你。    祖 国，  祖 国   我们 爱  你。
```

作品分析　这是一首表演性很强的儿童歌曲，通过小小的蜡笔，勾画出小朋友对美好明天的想象和期盼。歌曲中有很多伴奏旋律的出现，比如10、12、15 小节等。创作者潘振声是中国早期的儿童音乐创作领头人。

潘振声（1933—2009 年），国家一级作曲家、著名音乐家。被人们誉为当代"儿歌大王"。代表作品有《小鸭子》《我在马路边捡到一分钱》《好妈妈》《春天在哪里》等。

潘振声

2. 生活题材儿童歌曲

数 鸭 子

1=C 4/4

中速 活泼地

王嘉桢 词
胡小环 曲

```
 X XXXX │XXXXX 0│XXXXXX │XXXXX 0 ‖:ii 553 653│
(白)门 前大桥下， 游过一群鸭， 快来快来数一数， 二四六七八。

2 1231 0)│3 13 3  1 │3 3 5 6 5 0│6 6 6 5 4 4 4│2 3 2 1 2 0│
          门 前大桥 下， 游过一群鸭， 快来快来数一数， 二四六七八。
          赶 鸭老爷 爷， 胡子白花花， 唱呀唱着家乡戏， 还会说笑话。

 3 10 3 10│3 3 5 6 6 0│i 5 5 6 3│21 2 3 5 -│i 5 5 6 3│
 咕 嘎咕 嘎 真呀真多呀， 数不清到底 多少鸭， 数不清到底
 小 孩小 孩 快快上学校， 别考个鸭蛋 抱回家， 别考个鸭蛋

21 2 3 1 -:‖ X XXXX │XXXXX 0│XXXXXX X│XXXXX 0‖
多 少 鸭。(白)门 前大桥下， 游过一群鸭， 快来快来数一数， 二四六七八。
抱 回 家。
```

作品分析 《数鸭子》是一首由五乐句构成的一段体歌曲，歌曲以"数鸭子"的形式告诫少年儿童珍惜时光,好好学习。歌曲曲调活泼甜嫩，曲式浅简，节奏欢快，念唱结合，易学易唱，歌词通俗易懂，趣味性较强。这首童声独唱的低幼歌曲描绘了一位幼儿天真地唱数桥下游鸭的情景，形象地表现了幼儿们的咿呀学语及长辈们对其成长的期望。作品歌词亲切生动,饶有儿歌情趣。

3. 教育意义儿童歌曲

咱们从小讲礼貌

刘凤 词
李群 曲

1=D 2/4

```
5 i 5│3 4 5│6 5 3│1 3 2│6 6̣1 2. 3│5 5 6 5│30 2 0│1 -│
晨风吹， 阳光照， 红领巾 胸前飘， 小 朋 友(呀) 欢欢喜喜 进 学 校。
好儿童， 志气高， 讲文明， 讲礼貌， 小 朋 友(呀) 咱们一定 要 记 牢。

5 i│3 4 5│6 6 5 0│3 4 5│6 6 5 0│6 5│3 1 3│2 0│
见了 老师 敬个礼， 见了 同学 问声好："老师 您 好"
不骂 人来 不打架， 果皮 纸屑 不乱抛。 纪律 要 遵守

i 5│5 3.4│5 0│6 5 3 1│2 2 2│6̣ 1 2 5│3 1 2│1 -│1 0 0‖
"同学 你 早！" 团结友爱 心一条， 团结友爱 心 一 条，
卫生 要 做 到。 咱们从小 讲文明， 咱们从小 讲 礼 貌。
```

作品分析 《咱们从小讲礼貌》是一首适合5~12岁小朋友的儿童歌曲,歌曲节奏简单、规整。这首儿歌很好地教育了小朋友，从小要养成一个好的习惯，见了老师和同学要问好，对人要讲文明,有礼貌。

4. 小动物题材的儿童歌曲

谱例 8-5

知了蜜蜂不一样

1=F 2/4

中速

王子玉 词
寄 明 曲

1. 知了知了落树梢，一天到晚唱高调，什么事也不会做，原来啥也不知道，知了 知了 只会唱高调。
2. 小小蜜蜂起得早，嗡嗡嗡嗡飞远了，一天到晚忙又忙，采花酿蜜真勤劳，小小 蜜蜂 真勤 劳，贡献真不 小。

作品分析 《知了蜜蜂不一样》是一首以小动物为题材的儿童歌曲，也是一首具有教育意义的儿童歌曲。以歌曲的方式教给小朋友知了和蜜蜂差别的常识，灌输小朋友应养成勤劳的品质。歌曲曲调简单，轻松活泼，十分具有儿童情趣。

随着时间的发展，现代儿歌注入了更多新的音乐元素，儿童歌曲也变得更加多元化。许多新型的儿歌出现，编曲轻快，律动感强，是典型的流行歌曲的编曲手法，给人耳目一新的感觉。

谱例 8-6

爱我你就抱抱我

彭野词曲

1=B 4/4

中速 稍慢

彭野 词曲

（白）如果你们爱我就多多地陪陪我；
（白）如果你们爱我就多多地亲亲我；
（白）如果你们爱我就多多地夸夸我；
（白）如果你们爱我就多多地抱抱我。

快板

（笑声鼓点）陪陪我；亲亲我；夸夸我；抱抱我。

妈妈总是对我说，爸爸妈妈最爱我，我却总是不明白，爱是什么？爸爸总是对我说，

爸爸妈妈最爱我，我却总是搞不懂，爱是什么？爱我你就陪陪我，

爱我你就亲亲我，爱我你就夸夸我，爱我你就抱抱我，如果真是爱我就陪陪陪陪陪我；

如果真是爱我就亲亲亲亲亲我；如果真是爱我就夸夸夸夸夸我；如果真的爱我就

结束句 自由反复后止

抱抱我。D.S.爱我你就陪陪我，爱我你就亲亲我，爱我你就夸夸我，爱我你就抱抱我。

音乐欣赏

谱例 8-7

爸爸去哪儿

吴梦知、叶圣涛 词
叶圣涛 曲

1=♯F 4/4

谷建芬，(1935—)当代著名女作曲家，创作作品近千首。作品《滚滚长江东逝水》《歌声与微笑》《妈妈的吻》《绿叶对根的情意》《思念》《烛光里的妈妈》《今天是你的生日，我的中国》等成为中国近代流行音乐中耳熟能详的作品。2004年开始，谷建芬老师为优秀的古诗词谱曲，作了30多首《新学堂歌》，歌曲动听的旋律让孩子更快乐地亲近、学习和传承祖先的经典，代表作品有《春晓》《明日歌》《相思》《咏鹅》《长歌行》《静夜思》等。

谷建芬

谱例 8-8

一 字 诗

(清) 陈 沆 词
谷建芬 曲

二、外国经典儿歌

各国不同的传统文化及发展历程都在他们的艺术作品中烙下了深深的烙印，儿歌也不例外。不同国家的儿歌不管是从音乐形象上、题材内容上都反映了本国的特征，下面就个别国家的个别经典作品做简单介绍。

玩具进行曲

1=F 2/4　中速

日本 儿歌
罗传开译配

（简谱略）

1.嘀 嗒 嗒，嘀 嗒 嗒，吹起小喇叭，　小玩具的　进行曲　嘀嗒　嗒。
2.嘀 嗒 嗒，嘀 嗒 嗒，绕场一　周，　洋娃娃和　小鸽子也　嘀嗒　嗒。

木 偶的 个 儿呀　都是一般 高，　小狗小马　也在一起　嘀 嘀　嗒。
法 国的 洋 娃娃　突然跳出 来，　一吹笛子　锣鼓声就　咚 咚　呛。

作品分析　《玩具进行曲》是一首日本儿歌，作品是由四个乐句构成的一段体。曲调方正流畅、生动活泼、富有情趣，旋律简单，歌曲活泼、亲切、自然，主题明显，旋律突出，生动地表现了木偶玩具在行进时惹人喜欢和滑稽可笑的神态。

哩 哩 哩

1=C 4/4

朝鲜族民歌

（简谱略）

（哩哩 哩　　哩哩 哩）　　阳春三月（哩哩哩），一片春光（哩哩　哩），
百花开放，百 鸟 飞 翔，飞吧飞吧飞吧飞吧，听那翠绿的枝头上，布谷鸟儿在 歌
唱。　　布谷布谷布谷布谷　布布谷布谷布谷　声声唱得多欢畅。（比哩哩比哩 哩比哩哩哩
比哩哩哩哩哩哩）　庄户人家春耕忙（啊），春 耕 忙，　满山遍野到处一片 新 景象。

作品分析　《哩哩哩》是一首朝鲜族儿歌，合唱作品。歌词内容简单易懂，描述了小鸟在天空自由自在飞翔嬉戏的情景。歌曲采用长短句相结合的手法，十六分音符的运用使得作品音乐十分紧凑，一片欣欣向荣的景象。

我 的 小 猫

1=C 2/4

默罕默德·塔里基 曲
高有祯 译词

（简谱略）

我 的 小猫，　名叫萨米拉，　毛儿美，　尾巴长，　玩耍
更有趣，　像我的 影子一样　捉起 老鼠 来，喵！　人人 夸它　本领 强。

作品分析 《我的小猫》是一首突尼斯民歌。突尼斯位于非洲大陆最北端,是世界上少数几个集中了海滩、沙漠、山林和古文明的国家之一,是悠久文明和多元文化的融和之地。在突尼斯的音乐中,民族音乐和传统音乐占了绝对压倒的优势,他们的歌曲带有浓厚的阿拉伯音乐色彩。

谱例 8-12

大眼睛羚羊

1=G 4/4

黎巴嫩民歌
陈汉 译词

欢快地

5 111 2 | 1. 23 3 | 2 321 2 | 176 7 1 1 |
快 来吧,来 吧, 多 么欢 喜, 大 眼睛羚 羊 回 来 啦!

5 111 2 | 1. 23 3 | 2 321 2 | 176 7 1 1 ‖
我 心里常 常 把 它怀 念, 永 远不 会 忘 记 它。

作品分析 《大眼睛羚羊》是一首黎巴嫩民歌。黎巴嫩是一个典型的穆斯林宗教民族,羚羊在当地非常受人们欢迎。不仅是在黎巴嫩,在整个阿拉伯国家,羚羊都是诗歌中常见的题材。

谱例 8-13

大 鹿

1=F 2/4

法国民歌
许林 译配

中速

5 1 2 | 1 7 2 | 5 2 2 2 | 2 1 3 | 5 1 2 | 1 7 2 2 | 5 5 6 7 | 1 - |
大鹿 站在 房子 里, 透过 窗子 往外 瞧, 林中 跑来 一只 小兔, 咚咚 把门 敲。

‖: 5 5 5 5 | 5 4 6 | 4 4 4 4 | 4 3 5 | 3 3 3 3 | 3 2 4 4 | 5 5 6 7 | 1 - :‖
"鹿呀,鹿呀 快开门, 林中 猎人 追来 了!" "兔儿,兔儿 快进来,咱们 手把手挽 牢。"

作品分析 《大鹿》是一首法国儿歌,歌曲讲述了大鹿不顾危险勇敢搭救好朋友小兔的故事。歌曲具有童话色彩,旋律简洁流畅,歌词生动、有趣,符合儿童的心理特点,深受孩子们的喜爱。

谱例 8-14

剪 羊 毛

1=C 2/4

澳大利亚民歌

小快板 愉快 活泼地

3 3.2 | 11 3 5 | 1 1.7 | 6 0 | 5 5.6 5 | 3.1 2 2.3 | 2 0 |
河 那边 草原呈现 白 色一 片, 好 像是白 云从天 空 飘 临。
绵 羊你别发抖呀 你别害 怕, 不 要担心 你的旧 皮 袄。

音乐欣赏

```
3   3.2 | 1 1 3 5 | 1  1.7 6  0 | 2.1 7 6 | 5 4 3 2 | 1  1.7 |
你    看那  周围雪堆   像  冬  天，   这是我们   在剪羊    毛   剪羊
炎    热的  夏天你    用  不  到它，  秋天你又   穿上新    皮袄，新皮

1 0 | 2 2.1 7 2 | 1 3 | 1 0 | 6 6 7 1 | 7 6 | 5  1 |
毛。  洁白的羊毛   像丝  棉，  锋利的剪   子咔   嚓
袄。

3 0 | 3 3 3 2 | 1 1 3 5 | 1  1.7 6  0 | 2.1 7 6 | 5 4 3 2 | 1  1.7 | 1 0 ||
响，  只要我们   大家努力   来  劳  动，  幸福生活   一定来    到，来  到。
```

作品分析 《剪羊毛》是一首澳大利亚民歌，歌曲描写了澳大利亚牧场工人紧张的劳动生活和乐观的精神面貌。歌曲中用了很多形象生动的词来表现歌曲，比如"白云、冬雪、丝棉"来比喻羊毛，把绵羊身上厚厚的羊毛比喻成皮袄，十分形象。

谱例 8-15

五只小鸭

1=F 4/4

汪爱丽、余林娣 译配

```
(5 5 3 3 3 4 | 3 2  2  3 4 | 5  4  2  3 4 | 3  2  1.  0)

5  3  3 3 3 4 | 3 2 2 0 | 5 2 2 2 3 | 2 1 1 0 |
1.(幼)一 天  五只小鸭  出 去 玩，  翻过小 山   走 远 啦。
2.(幼)一 天  四只小鸭  出 去 玩，  翻过小 山   走 远 啦。
3.(幼)一 天  三只小鸭  出 去 玩，  翻过小 山   走 远 啦。
4.(幼)一 天  两只小鸭  出 去 玩，  翻过小 山   走 远 啦。
5.(幼)一 天  一只小鸭  出 去 玩，  翻过小 山   走 远 啦。
6.(幼)一 天  鸭子妈妈  自己去 找，  翻过小 山   走 远 啦。

5  3  3 4 | 3 2 2 5 5 | 2 2 2 2 2 3 | 2 1 1 0 ||
(师)鸭 子 妈 妈 嘎嘎嘎叫，可是只 有 四只小鸭  回 来 了。
(师)鸭 子 妈 妈 嘎嘎嘎叫，可是只 有 三只小鸭  回 来 了。
(师)鸭 子 妈 妈 嘎嘎嘎叫，可是只 有 两只小鸭  回 来 了。
(师)鸭 子 妈 妈 嘎嘎嘎叫，可是只 没 有 一只小鸭  回 来 了。
(师)鸭 子 妈 妈 嘎嘎 嘎叫，这下所 有 小 鸭都 回 来 了。
```

作品分析 《五只小鸭》是一首美国儿歌。美国教育方式多种多样，音乐形式也多种多样。美国的儿童歌曲通常会以小动物为蓝本，运用拟人的手法来表现，活泼可爱，深受小朋友们喜爱。这首作品全曲只有五个音组成，曲调十分简单，易学易懂。

第三节　儿童器乐曲

器乐作品与声乐作品不同，作品没有歌词的提示，需要通过音乐形象、节奏、音调等表达作品的内涵及引发听众的想象力。儿童器乐曲尤其要符合儿童的身心特点。一般具有简短

的、音乐形象鲜明的、旋律节奏清晰的特点,并以标题音乐居多。儿童器乐曲通常会以培养儿童想象力、理解力等为出发点进行创作,分为歌曲改编曲、律动曲、器乐独奏曲、器乐合奏曲、交响童话等。

一、歌曲改编曲

作品的创作灵感来自于某儿童歌曲的旋律或者主题,可以是独奏也可是乐队合奏。

谱例 8-16

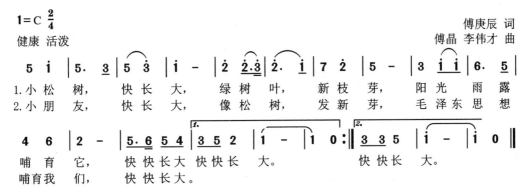

作品分析 这是一首通过儿童歌曲《小松树快长大》改编的木琴独奏曲《小松树》。作品分为三个部分,第一部分是在旋律开始前有一个短小精炼的前奏,第二部分是歌曲《小松树快长大》的完整旋律,也就是作品的主题,第三部分为根据主题做出的改编部分,也就是作品的变奏部分。作者根据木琴的特点,对作品进行了节奏、调性、和声上的改变,使得作品音乐十分活泼生动,充满童趣。

二、器乐独奏曲

器乐独奏作品大量存在,几乎每一类乐器的独奏曲中都有一部分作品是专门针对儿童进行的创作,有的适合儿童欣赏,有的适合儿童学习演奏,但是都有一个共同的特点——都是根据儿童的审美而进行创作的。

谱例 8-17

赛　马

作品分析　《赛马》是一首二胡独奏作品,扬琴伴奏,由 20 世纪二胡名家黄怀海于 1959 年创作,学生吴素海改编。作品描绘了蒙古人民节日里赛马时的欢乐热闹情景。作品分为三个部分。第一部分音乐热烈奔放、旋律性极强,刻画了赛马场上群马奔腾的场景;第二部分是第一部分的延伸与发展,中间采用了二胡手指拨弦的技巧,使音乐妙趣横生;第三部分是第一部分的再现,曲调稍作改变,音乐更加热情。

三、打击乐

打击乐作品是为了培养儿童创造力、进行音乐拓展时所演奏的作品,一般来说节奏十分鲜明,便于根据音乐做出相应的表演。

谱例 8-18

凤阳花鼓

[乐谱：1=♭E 4/4，三行简谱含打击乐伴奏声部]

作品分析　这是一首根据安徽民歌《凤阳花鼓》改编成的打击乐作品。在歌曲演唱或者演奏的同时加入打击乐器进行演奏，谱例中运用了铃鼓、响板等乐器进行演奏。虽然谱例中对于乐器的种类和演奏方式给出了安排，但是在进行打击乐演奏时可以根据自身的需求和创造加入其他乐器或者创编其他节奏型来配合歌曲的演奏或演唱，是一种非常灵活的儿童音乐形式。

四、器乐合奏曲

无论在管弦乐合奏或者是民乐合奏，都有一部分作品是适合儿童演奏或者适合儿童欣赏的，这一部分作品有着成熟的作曲技法和规范的和声构成，音乐旋律和主题十分明确，音乐形象鲜明。

谱例 8-19

天 鹅

圣桑 曲

[乐谱：1=F 3/4 简谱]

```
4 - 56 | 7 - - | 6 - - | 6 2 3 | #4 - 56 | ♭7 - - | ♮7 -   i̲ 7̲ 3̲ | 6̲ 5̲ 1̲ |
2 - 2̲3̲ | 4 - - | 6̣ - 7̲1̲ | 2̲3̲4̲5̲6̲7̲ | 3̇ - - | 3̇ - - | 3̇ 2̲ 6̲ | i̲ 7̲ 4̲ |
6̲ 5̲ 1̲ | 2̲ 3̲ 1̲ | 3 - - | 4̲ 5̲ 3̲ | 6 - - - ʳⁱᵗ 6̲ 7̲ 5̲ | i - - | i - - | i 0 0 ‖
```

作品分析 《天鹅》选自圣桑的管弦乐曲《动物狂欢节》中的第十三首,是本组曲中流传最广的一首乐曲,常被单独演奏,是作者圣桑的代表作品。俄国芭蕾舞大师福金将其改编为芭蕾独舞小品《天鹅之死》,成为国际芭蕾舞台上的保留节目。

两架钢琴和大提琴独奏曲《天鹅》旋律优美,形象生动,手法简练。大提琴演奏的略带忧伤、富于浪漫气质的主题旋律塑造了天鹅在湖上漂游从容优雅的高贵形象。负责制造背景意境的钢琴,则以轻声细雨般琶音配合和衬托大提琴的倾诉,从而使乐曲既主次分明又浑然一体,描述了天鹅高贵优雅、安详地浮游的情形。

五、交响童话

交响童话用交响乐的方式来表述童话故事,属于儿童音乐中的大型音乐作品,一般由多个乐章组成。音乐随着童话故事情节的展开而发展,曲式自由,音乐创作主题与童话内容贴切。

《彼得与狼》是苏联作曲家普罗科菲耶夫为儿童创作的一部交响童话,完成于1936年春,同年5月2日在莫斯科的一次儿童音乐会上首次演出。作品用不同的乐器演奏来描绘、刻画人物、动物的性格及故事情节的发展,每一个角色、每一个段落不但音乐形象鲜明,而且艺术表现十分饱满。同时,作品包含了积极的思想内容:面对强大的敌人时,只要团结一致,充分运用智慧,勇敢地进行斗争,最终都会取得胜利。这部作品是儿童交响童话中最具代表性的作品。

《彼得与狼》剧情简介如下。

一天清晨,彼得打开大门,蹦蹦跳跳地走进屋前的大牧场,好朋友小鸟在树上叽叽喳喳地欢叫。小鸭子摇摇摆摆地走过来,看到彼得未关门高兴极了,想乘机进到牧场中的池塘里游个痛快。小鸟看见了鸭子,就飞到它旁边的草地上,鄙夷鸭子是不会飞的鸟。鸭子不甘示弱,讽刺小鸟不会游泳,于是它们俩吵得不可开交,惹得说不过小鸟的鸭子嘎嘎乱叫。

忽然,从草地里轻巧地窜出一只猫,想乘机抓住正在吵嘴的小鸟,于是偷偷地溜到小鸟身旁。彼得大声告诉小鸟:"当心!"小鸟急忙飞上树梢。鸭子也很生气,对猫发着脾气,仍然待在池塘里。猫围着树不停地打转,正在动着坏脑筋,这时老爷爷来了。他对彼得自作主张来到牧场草地很生气,要是大灰狼突然从树林里钻出来怎么办?可彼得却毫不在意,气得老爷爷将他反锁在房间里。

果然不一会儿,从树林里钻出一只大灰狼,猫赶快跳到一根树枝上。鸭子吓得嘎嘎乱叫,从池塘爬出拼命逃跑。不过,它跑得再快,又怎能比上大灰狼呢?终于鸭子被抓住,并且被大灰狼一口吞了下去。大灰狼继续在周围打转,用贪婪的眼睛盯着树枝上的小鸟和欺软怕硬吓得发抖的猫。

反锁在房间里的彼得看见了这一切,但他一点儿也不害怕。他在屋里找到了一根结实的绳子,爬到了高高的石墙上。因为,在狼打转的那棵树上有一根树枝正好伸到石墙上。彼得抓住树枝,轻巧地移到树上,轻声告诉小鸟在狼的头上打转。小鸟机智而勇敢地在狼头上飞来飞去,狼被气得乱蹦乱跳,可它拿聪明的小鸟丝毫没有办法。彼得乘机做好了绳套,小心翼翼地放到树下,一下子套住了狼尾巴。大灰狼发疯般地挣扎,可是越挣扎绳子套得越紧。这时,几个猎人循着狼的足迹从树林里一边追一边开着枪。在树上的彼得急忙喊:"不要开枪了,小鸟和我已经逮住了狼,帮忙把它送到动物园去吧!"

一支凯旋的队伍多神气!彼得走在前面,后面是押送大灰狼的猎人,老爷爷和猫走在最后,小鸟在空中快活地叫着:"快来看我们逮住什么了!"

如果仔细听,还能听到鸭子在大灰狼肚子里发出的嘎嘎声,因为狼吞得太急,鸭子还活在大灰狼的肚子里呢。

谱例 8-20

彼 得 与 狼

普罗科菲耶夫 曲

小鸟主题:由长笛演奏。长笛高音区快速地演奏一方面充分体现出长笛明亮灵活的音色特征,一方面表现出小鸟欢快活泼的音乐形象。

鸭子主题:由双簧管演奏,模仿鸭子"嘎嘎"的叫声,刻画出鸭子蹒跚摇摆的步调。

黑猫主题:由单簧管演奏。运用顿音演奏出跳跃性的旋律,表现出黑猫机警活泼的神态。

老爷爷主题：由大管演奏，大管浑厚的音色表现爷爷低沉的声音和喋喋不休。

大灰狼主题：由三只圆号演奏，厚重的和声表现出大灰狼凶狠的嚎叫，烘托出阴森可怕的气氛。

彼得主题：由弦乐四重奏演奏，欢快且富有进行曲风格的曲调表现出彼得的聪明可爱、机智勇敢。

猎人主题：由定音鼓大鼓演奏，模仿猎人的枪声。

扩充曲目

1. 儿童歌曲
《懒小猪》 严林词 潘振声曲
《多快乐》 千红词 汪玲曲
《音阶歌》 惊涛词曲
《三字经》 谷建芬曲
《咏鹅》 谷建芬曲

《橱窗里的小狗》 美国儿歌
《可爱的家》 英国儿歌
《小狗警察》 日本儿歌
《摇篮曲》 德国儿歌

2. 儿童器乐曲

钢琴独奏曲《我们的列车开动了》 陈兆勋曲
钢琴独奏曲《小白兔和大黑熊》 储望华曲
音乐故事《龟兔赛跑》 史真荣曲
管弦乐组曲《动物狂欢节》 圣桑曲

复习与思考

1. 什么是儿童音乐？儿童音乐具有什么特点？
2. 学唱本章中的经典儿歌作品。
3. 熟悉本章中经典儿童器乐曲主题。

第九章 流行音乐欣赏

第一节 流行音乐概述

"流行音乐"是根据英语 Popular Music 翻译过来的。《中国大百科全书音乐舞蹈卷》和《简明不列颠百科全书》(中文版)上把这个词译成"通俗音乐",但在公众语言中,还是"流行音乐"用得更普遍些。"流行音乐"是一种音乐体裁的名称。《简明牛津音乐词典》上说:流行音乐最初的意思是指那些面向社会大众的音乐。自 1950 年以后,这个词专指非古典的、通常是歌曲形式的、由"披头士""滚石""埃巴"之类的艺人表演的音乐。俄罗斯《音乐百科辞典》(1990 年版)上说:流行音乐是商业性的音乐消遣娱乐。

流行音乐 19 世纪末 20 世纪初起源于美国,从音乐体系看,流行音乐是在叮砰巷音乐、布鲁斯、爵士乐、摇滚乐、索尔音乐等美国本土音乐架构基础上发展起来的音乐。其风格多样,形态丰富,可泛指 Jazz、Rock、Soul、Blues、Reggae、Rap、Hip-Hop、Disco、New Age 等 20 世纪后诞生的都市化音乐艺术形式。

"披头士"乐队

披头士又称甲壳虫乐队,英国摇滚乐队,1960 年在英国利物浦由约翰·温斯顿·列侬、保罗·麦卡特尼、乔治·哈里森和林戈·斯塔尔四人正式组建。其音乐风格源自 20 世纪 50 年代的摇滚乐,在 60 年代全世界的范围里掀起了"披头士"热潮,并且对摇滚乐的变革产生了巨大的影响。代表作品有《she loves you》《from me for you》《love me do》。

甲壳虫乐队

流行音乐在一百多年的发展中,已逐渐发展成了有别于古典音乐与现代音乐的音乐体系,并非大众所理解的"流行的音乐"(就像音乐专业中的"现代音乐"并不是指"现代的音乐")。流行音乐同样具有一定的学术性,以爵士和声、拉丁音乐节奏、非洲音乐节奏、现代编曲技术为理论依据。主要特征:调式不限于大小调体系;和声功能性为主;多元化、即兴、不稳定的节奏律动;多为小型曲式;相对自由的曲式结构;音色选用没有局限性;除电子音乐外,运用物理乐器时严格按照乐器的乐器法、演奏法、发声原理进行创作等等,与古典音乐均为调性音乐体系。

第二节 欧美流行音乐

一、概述

流行音乐源于西方,是19世纪的产物,在20世纪前几十年得到迅速发展,欧美发达国家的流行音乐在世界上占有重要位置。美国是世界上流行音乐最发达的国家,同时也是流行音乐的主要发源地。如今,世界各国的流行音乐形态基本上都是在美国流行音乐的基础上发展而来的,音乐风格或乐队模式,都受到美国的重要影响,如爵士乐、摇滚乐、节奏布鲁斯、索尔音乐等风格都是美国的产物,而如今都已成为世界各国流行音乐的重要形态。第二次世界大战以前,世界上的流行音乐主要集中在美国,其音乐风格主要以黑人的布鲁斯、白人的叮砰巷音乐、乡村音乐以及黑人文化和白人文化相结合的爵士乐为主,其中爵士乐的影响最大,曾对很多国家的流行音乐产生过重要影响。

第二次世界大战以后流行音乐开始发展成一种具有世界影响的音乐形式,尤其是20世纪50年代摇滚乐的诞生,彻底改变了世界流行音乐的面貌,从某种意义上讲,是摇滚乐将流行音乐这种形式从美国推向了全世界,世界流行音乐的全面发展是从摇滚乐开始的。有了摇滚乐,才有了"猫王""披头士",而"披头士"的出现,对于世界流行音乐的影响是巨大的。随着"披头士"的成功,英国流行音乐开始和美国抗衡,成为世界流行音乐的第二大发展基地。与此同时,美国黑人索尔音乐冲破种族的牢笼,成为西方流行音乐中的一股重要力量,和爵士乐、摇滚乐并存发展,成为西方流行音乐的三大支柱。

约翰·温斯顿·列侬

约翰·温斯顿·列侬(1940—1980年),英国摇滚乐队"披头士"重要成员,摇滚音乐家、诗人、社会活动家。1940年出生于英国利物浦,1980年被歌迷枪杀。1965年,约翰·列侬获英国女王颁发的大英帝国勋章,1992年入选摇滚名人堂,2004年被《滚石》杂志评为"历史上最伟大的50位流行音乐家"。代表作品有《Menlove Ave》《Rock and roll》《Imagine》。

约翰·温斯顿·列侬

1970年,西方流行音乐进入繁荣时期,受到美国和英国的影响,欧美其他国家的流行音乐也得到了迅速发展,如迪斯科在北欧找到了广阔的空间,牙买加的雷鬼音乐开始进入西方主流流行音乐,拉丁音乐更是得到了全世界的关注,音乐风格开始呈现多元化的发展,各种风格之间相互渗透、相互嫁接使流行音乐呈现出较为复杂的局面,如融合爵士、乡村摇滚、流行索尔等交叉风格开始成为乐坛主流。

1980年以后,随着传媒的发展,尤其是MTV的出现,流行音乐开始成为西方发达国家文化产业的重要支柱,商业化倾向日益加深,音乐风格在以往的基础上继续深入,如说唱、嘻

哈乐、"新世纪"音乐等风格既延续了以往流行音乐的文化特征,又在某些细节上发生很多变化。总之,80年代以后欧美流行音乐的艺术性和商业性都得到了较大提高,各种音乐之间的界限已经很难界定。打破了风格的界定,流行音乐进入一个更加自由、宽广的发展空间。

二、欧美流行音乐主要类型

1. 布鲁斯

提起现代音乐就不得不讲布鲁斯(Blues),它是居住在美国的黑人在困苦的底层生活中形成的音乐风格。发源于20世纪初密西西比河的三角洲地带,早期为人们劳作时的劳动号子,后来逐渐影响了世界流行音乐的发展轨迹,现在像"摇滚"及"节奏布鲁斯"等词早已为人所熟悉。20世纪20年代,布鲁斯以它个性的歌词、和谐的节奏以及忧郁的旋律迎合了许多听众而逐渐兴起。布鲁斯音乐中包含了很多诗一样的语言,并且不断反复,然后以决定性的一行结束。旋律的进行以和弦为基础,以Ⅰ、Ⅳ、Ⅴ级的3个和弦为主要和弦,12小节为一模式反复。旋律中,将主调上的第Ⅲ、Ⅴ、Ⅶ级音降半音,使人有着苦乐参半、多愁善感的感觉冲击。虽然布鲁斯音乐中主唱是焦点,但是以吉他为主的乐器即兴演奏也非常精彩,乐器演奏者可以超越和弦的界限随意发挥,除了旋律的忧郁动听外,还包括小刀刮擦声和滑棒使用的声音,以及模仿主唱的哼唱声。

布鲁斯音乐发展到今天,已经被纳入主流音乐的行列,它的许多元素被更多地运用到摇滚乐及流行音乐中。但是传统的布鲁斯音乐还是有着强大的实力,这个领域的音乐家有B. B. King、John Lee Hooker、Etta Baker、Junior Wells 和 Buddy Guy 等。布鲁斯对后来美国和西方流行音乐有非常大的影响,拉格泰姆、爵士乐、蓝草、节奏蓝调、摇滚乐、乡村音乐和普通的流行歌曲,甚至现代的古典音乐中都含有布鲁斯的因素或者是从布鲁斯发展出来的。

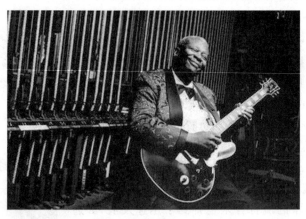

B. B. King

B. B. King

B. B. King(Riley B. King 1925—2015年)著名美国歌手、吉他演奏家、作曲家。B. B. King 是别名,"Blues Boy King"意为布鲁斯小子·金。他的每一部作品中都有布鲁斯的成分,后世又称他为布鲁斯王国的主宰。代表作品有《You Know I Love You》《I Need You》。

2. 爵士乐

爵士乐(Jazz)于19世纪末20世纪初,诞生于南部港口城市新奥尔良,音乐根基来自布鲁斯和拉格泰姆(Ragtime)。爵士乐讲究即兴,以具有摇摆特点的Shuffle节奏为基础,是非洲黑人文化和欧洲白人文化的结合。20世纪初,爵士乐主要集中在新奥尔良,1917年后转向芝加哥,30年代又转移至纽约,直至今天,爵士乐风靡全球。爵士乐的主要风格有:新奥尔良爵士、摇滚乐、比博普、冷爵士、自由爵士、拉丁爵士、融合爵士等。爵士乐相较于其他音乐,其自身有很多独特之处:即兴演奏或者是演唱;运用布鲁斯音阶;爵士乐节奏的极其复杂性;独有的爵士和弦;独特的音色运用。

爵士乐的和声完全建立在传统和声的基础上,只是更加自由地使用各种变化和弦,其中主要的与众不同之处,也是由布鲁斯和弦带来的。自"爵士乐时代"以来,萨克斯管成为销售量最大的乐器之一;长号能够奏出其他铜管乐器做不到的、滑稽的或是怪诞的滑音,因此在爵士乐队中大出风头;小号也是爵士乐手偏爱的乐器,这种乐器加上不同的弱音器所产生的新奇的音色以及最高音区的几个音几乎成了爵士乐独有的音色特征;钢琴、班卓琴、吉他以及后来出现的电吉他则以其打击式的有力音响和演奏和弦的能力而占据重要地位。在管弦乐队中,每件乐器在音色和音量的控制上都需尽量融入整体,而在爵士乐队中却恰恰相反,乐手们竭力使每一件乐器都"站起来"。乐队的编制很灵活,最基本的是两个部分——节奏组与旋律组。在早期的爵士乐队中,节奏组由低音号、班卓琴和鼓组成,后来,低音号和班卓琴逐渐被低音提琴和吉他所取代,钢琴也加入进来。在20世纪30年代,兴起一种舞曲乐队,当时称为"大乐队",它由三部分组成:节奏组、铜管组和木管组。节奏组使用的乐器仍然是低音提琴、吉他、钢琴和鼓;铜管组常见的编制是三支小号和两支长号,但数目并不固定;木管组通常由四五支萨克斯管组成,每个人都兼吹单簧管或是别的木管乐器,如果编制是五支萨克斯管,一般是两支中音、两支次中音、一支上低音。还有一种商业性(有时也称为"甜美型""旅馆型"等)的乐队,编制与"大乐队"差不多,但往往全部用次中音的萨克斯管,木管组会较多地使用其他的乐器(如长笛、双簧管),有时还加上三四把小提琴,在商品录音带中经常可以听到这类乐队的音响。

爵士乐诞生之初就吸引了众多的专业作曲家。1920年,美国指挥家保罗·怀特曼组织了一支著名的乐队,将改编的爵士乐作品带进了音乐厅。这种新潮流引起了许多"严肃"爵士乐爱好者的激烈反对,然而,从这以后,爵士乐在美国和欧洲家喻户晓。格什温的《蓝色狂想曲》在这时诞生,为这部作品配器的人就是怀特曼乐队的作曲家格罗菲。按照手稿上的记录,写这部作品只用了三个星期,演出后立即引起轰动。

3. 乡村音乐

乡村音乐(Country Music),也称乡村与西部(Country and Western)。乡村音乐是由美国第一代移民带来的欧洲民谣发展而来的。可分成许多种流派,譬如牛仔音乐、西部摇摆、兰草音乐等,并且在原有基础上发展出自身独特的个性。它摒弃了民谣以口头叙事的传统,经常用器乐奏出的旋律来表达内心的情绪。乡村歌手演唱时带有浓重的鼻音,而且演奏乐器时也越来越强调乐手自身的个性。乡村音乐的特点是曲调简单,节奏平稳,带有叙事性,具有较浓的乡土气息,亲切热情而不失流行元素。多为歌谣体、二部曲式或三部曲式。代表人物有约翰·丹佛(John Denver)、约翰尼·卡什(Johnny Cash)、肯尼·罗杰斯(Kenny Rogers)、仙妮亚·唐恩(Shania Twain)、艾莉森·克劳斯(Alison Krauss)、阿兰·杰克逊

(Alan Jackson)、蒂姆·麦格罗(Tim McGraw)等。

约翰·丹佛

约翰·丹佛(1943—1997年)，德裔美国人。著名美国乡村民谣歌手。入驻格莱美名人堂、被称为科罗拉多的桂冠诗人。代表作品有《阳光照在我肩上》《安妮之歌》《乡村路带我回家》。

乡村音乐最初多用民间本嗓演唱，形式多为独唱或小合唱，用吉他、班卓琴、口琴、小提琴伴奏。乡村音乐的曲调，一般都很流畅、动听，曲式结构也比较简单。多为歌谣体、二部曲式或三部曲式。在服饰上也比较随意，即使是参加大赛及音乐厅重要场合演出，也不必穿演出服，牛仔裤、休闲装、皮草帽、旅游鞋都可以。乡村音乐的两个最重要的组成部分是弦乐伴奏（通常是吉他或电吉他，还常常加上一把夏威夷吉他和小提琴）及歌手的声音，乡村音乐抛开了在流行乐中广泛使用的"电子"声(效果器)。最重要的是，歌手的嗓音是乡村音乐的标志(民间本嗓)，乡村音乐的歌

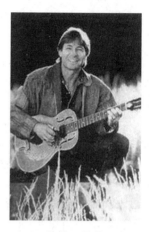

约翰·丹佛

手几乎总有美国南部的口音，至少会有乡村地区的口音。乡村音乐一般有八大主题：爱情、失恋、牛仔幽默、找乐、乡村生活方式、地区的骄傲、家庭、上帝与国家，后六大主题是乡村音乐与其他的美国流行音乐流派区分的重要依据。乡村音乐所包含的内容往往最吸引美国南部与西部乡村的白人。作为欣赏群体，乡村音乐的听众往往是农民和蓝领。

4．摇滚乐

摇滚乐英文全称为Rock'N'Roll'，兴起于20世纪50年代中期，主要受到节奏布鲁斯、乡村音乐和叮砰巷音乐的影响发展而来。20世纪50年代初期，美国的流行音乐市场出现了三足鼎立的现象。黑人欣赏的音乐基本以节奏布鲁斯为主，中产阶级以上的白人听的都是叮砰巷歌曲，而中西部的农村听众所喜欢的都是与农村生活有关的乡村音乐。然而，到了50年代中期一种新的风格——摇滚乐诞生了。摇滚乐的正式产生是在50年代中期，但是这个名词却在50年代初期就已出现。1951年，克利夫兰电台唱片节目主持人艾伦·弗里德(Alan Freed)从一首节奏布鲁斯歌曲《我们要去摇，我们要去滚》(We're Gonna Rock, We're Gonna Roll)中创造出了"摇滚乐"(Rock N' Roll)这个名词。1955年，电影《黑板丛林》(Blackboard Jungle)的上映对摇滚乐的产生带来了巨大的影响。它讲述的是一群学生叛逆的故事。一位中学教师面对这群学生唱起了一首歌，这首歌就是影片的插曲《昼夜摇滚》(Rock Around The Clock)。这首歌曲在青少年中引起了极大的轰动。1955年7月，《昼夜摇滚》在波普排行榜上获得第一名，标志着摇滚时代的到来。它的演唱者比尔·哈利，也因此成了青少年崇拜的第一个摇滚乐偶像。从此，摇滚乐开始风靡全国。

摇滚乐通常由显著的人声伴以吉他、鼓和贝斯演出，很多形态的摇滚乐也使用键盘乐器，如风琴、钢琴、电子琴或合成器。其他乐器，比如萨克斯管、口琴、小提琴、长笛、班卓琴、口风琴或定音鼓有时也被应用在摇滚乐之中。此外，曼陀铃、锡塔琴等弦乐器也被使用过。摇滚乐经常有强劲的强拍，围绕电吉他、空心电吉他、以及木吉他展开。

早期摇滚乐很多都是黑人节奏布鲁斯的翻唱版，因此节奏布鲁斯是其主要根基。摇滚乐分支众多，形态复杂，主要风格有民谣摇滚、艺术摇滚、迷幻摇滚、乡村摇滚、重金属、朋克等，代表人物有埃尔维斯·普莱斯利(猫王)、鲍勃·迪伦、披头士乐队、滚石乐队等，是20世

纪美国大众音乐走向成熟的重要标志。

埃尔维斯·普莱斯利

埃尔维斯·普莱斯利(1935—1977年)，绰号"猫王"，美国著名摇滚歌手及演员。普莱斯利将当时并不为人熟知的摇滚乐带入主流，并且用他独特的舞台表演带来了流行音乐行为方式和观念的一场全新风潮。他本人也因此成为摇滚乐历史上一位重要人物。代表作品有《Elvis》《从军乐》《Clambake》。

5. 索尔音乐

索尔为英文Soul的音译，又译"灵歌""灵魂乐"，是一种自由的、讲究即兴的黑人流行音乐。1969年，《公告牌》用"索尔"代替原来对"节奏布鲁斯"的称呼。它是由布鲁斯、摇滚乐与黑人福音音乐混合而成的一种黑人流行音乐，演唱时较少演奏乐器。索尔的著名歌手有詹姆斯·布朗(James Brown)、查尔斯(Ray Charles)、雷丁(Ons Redding)、史蒂夫·旺德(Stevle Wonder)、普林斯(Prince)等。

詹姆斯·布朗

埃尔维斯·普莱斯利

詹姆斯·布朗

詹姆斯·布朗(1933—2006年)，是促进美国音乐变革的关键人物；是舞曲音乐领域中无可争议的伟大革新者；被誉为美国灵魂乐的教父；说唱、嘻哈和迪斯科等音乐类型的奠基人。布朗一生录制了逾50张专辑，单曲超过119支。布朗曾两度获得格莱美大奖，并于1992年加冕格莱美终身成就奖。代表作品有《老爸的新袋子》《团结》《住在美国》。

索尔音乐产生于20世纪50年代，源于传统美国黑人的福音音乐和节奏布鲁斯。短语"灵魂乐"首先出现于1961年，指有着世俗歌词的福音风格的音乐。随着歌手和编曲在60年代利用在美国黑人流行音乐中开始使用福音和灵魂爵士乐的技巧，灵魂乐渐渐成为当时美国黑人流行音乐的总称。包括作家彼得·格罗尼克在内的一些人把所罗门·伯克和大西洋唱片公司看作灵魂音乐出现的标志。伯克在60年代初的歌曲，如《Cry to Me》《Just Out of Reach》和《Down in the Valley》被认为是这一流派的经典之作。

索尔音乐主导了60年代的美国非洲裔音乐排行榜，而且许多作品进入美国的流行排行榜。奥蒂斯雷丁在1967年蒙特利流行音乐节大获成功。60年代后期许多主要的索尔歌手在英国巡演，索尔流派在英国同样大获成功。

6. 拉丁音乐

拉丁音乐(Latin Music)指的是从美国与墨西哥交界的格兰德河到最南端的合恩角之间的拉丁美洲地区的流行音乐。拉丁美洲是一个多民族的地区，因此拉丁音乐是以多种音乐的融合而形成的一种多元化的混合型音乐。它们经过长期的沉淀，在以欧洲文化为主体的基础上大量吸取了印第安文化和非洲黑人文化的各种因素，逐渐形成了一种多姿多彩的、充满活力和动感的拉丁文化。

拉丁音乐是一种以节奏为中心的流行音乐。它的节奏所具有的不仅仅是简单的强弱规律，而是作为一种音乐的灵魂使其上升到主导地位。因此，在了解拉丁音乐的过程中，首先需要了解的就是它的节奏。具有代表性拉丁风格的音乐有桑巴、伦巴、曼波、萨尔萨、恰恰、探戈、波萨诺瓦。除了这七种大众性的类别之外，还有以下几种风格也都是极具个性的拉丁音乐，如波莱罗、瓜拉喳、哈巴涅拉、崧、瓜希拉、坦桑等，这几种风格都来自古巴，因此古巴具有"拉丁节奏的宝库"之称。

7. 雷鬼音乐

雷鬼音乐是一种由斯卡(Ska)和洛克斯代迪(Rock Steady)音乐演变而来的牙买加流行音乐，也译作雷吉。事实上，很难在洛克斯代迪和雷鬼之间划出明确的界限，只是后者较前者更为细腻，更多地使用了电声乐器并更加国际化。如果说斯卡音乐还只是在美国流行音乐的影响下产生的一种拉美流行音乐，那么雷鬼则已发展成为欧美摇滚乐主流中的一种重要载体了。雷鬼音乐发源于牙买加，当时牙买加的乐手根据在广播中听到的新奥尔良快节奏 R&B，发展成属于自己的、称为称为斯卡的 R&B 音乐。这种称为斯卡的音乐形态在 20 世纪 60 年代相当盛行，基本上已有雷鬼的影子，但这种音乐的节奏很快，后来又发展成慢摇滚，节奏变得比斯卡慢，再经转变之后融入灵魂乐，于 1968 年左右，雷鬼音乐正式成型。

雷鬼乐是早期牙买加的流行音乐之一，它不仅融合了美国节奏蓝调的抒情曲风，同时还加入了拉丁音乐的热情。另外，雷鬼乐十分强调声乐的部分，不论是独唱或合唱，通常它是运用吟唱的方式来表现，并且借由吉他、打击乐器、电子琴或其他乐器带出主要的旋律和节奏。在雷鬼乐中，还会发现电贝斯占了相当重要的比例。雷鬼乐是属于四四拍的音乐，重音落在第二和第四拍。从音乐中大鼓的部分，可以清楚地听出一个明显的节奏和固定的旋律线。拥有自成一派、懒洋洋的独特节奏。

8. 说唱乐和嘻哈乐

说唱乐是一个美国黑人俚语中的词语，相当于"谈话"，中文意思为说唱。即有节奏地说话的特殊唱歌形式。产自纽约贫困黑人聚居区。它以在机械的节奏声的背景下，快速地诉说一连串押韵的句子为特征。这种形式来源之一是电台节目主持人在介绍唱片时所用的一种快速的、押韵的说话方式。Rap 是美国黑人音乐中的重要组成部分，是街头文化的主要基调，是世界流行音乐中的一块"黑色巧克力"。

嘻哈即"Hip-Hop"，源自美国黑人社区，其渊源可上溯至 20 世纪 70 年代。Hip-Hop 是一种由多种元素构成的街头文化的总称，它包括音乐、舞蹈、说唱、DJ 技术、服饰、涂鸦等。Hip-Hop 是街头的文化也是一种生活态度。

9. 新世纪音乐

新世纪音乐是介于电子音乐和古典音乐之间的新样式,也译作"新纪元音乐",是20世纪70年代后期出现的丰富多彩、富于变换的音乐形式。不同于以前任何一种音乐,它并非单指一个类别,而是一个范畴,一切不同以往,象征时代更替、诠释精神内涵的改良音乐都可归于此类,所以被命名新世纪音乐。20世纪80年代中期,新世纪音乐已经逐渐成熟,杂志开始设立新世纪榜单。1986年举办的第29届格莱美奖的评选中,也增设了年度最佳新世纪唱片的奖项,第一个获得这个奖项的是演奏竖琴的奥地利音乐家佛伦怀德,这标志着新世纪音乐首度明确地成为音乐类别之一。

将新世纪音乐分成特别严谨的类别是非常困难的。新世纪音乐是注重感觉的音乐类型,它的分类前提不是音乐上的元素而是听觉上的效果,比如太空音乐、环保音乐、气氛音乐、圣歌,这些都是在听觉上的分类。新世纪音乐还存在另一种分类方式,那就是从制作方式划分,而制作方式又可分为两种,一是制作的器材,是电子乐器还是原声乐器或者混合乐器;另一种是音乐素材,是古典还是民族,是纯乐器还是纯人声。基本上公认的类别有以下几种:部落高科技音乐与民间音乐相结合的音乐;精神音乐着重精神感染力的音乐,扩张人的想象力;太空音乐营造无比庞大的空间感,令人飘飘欲仙;器乐独奏这种风格是真正的新世纪发烧友喜欢的、通过乐器来体现心灵感受和自然感悟的音乐;自助音乐重视个人化的体悟;新古典欧美古典音乐的现代化,使用电子音效代替原本的大型交响乐团,并且将人声电子处理;电子新世纪是指纯电子制作的新世纪音乐;原声新世纪是指人声为主的新世纪音乐;民族混合是将世界音乐与新世纪音乐彻底融合,有很多这样的专辑,最大好处是保存了许多世界角落里的根源音乐;气氛音乐着重于音乐的气氛渲染,比如一些与宗教有关的音乐。

10. 班得瑞

班得瑞

"班得瑞"是瑞士音乐公司(AVC)旗下的一个音乐项目,集合了一群爱好生命的作曲家、演奏家及音源采样工程师等优秀人才。他们的作品以环境音乐为主,也会有一些改编来自欧美乡村音乐的乐曲。班得瑞的音乐风格唯美、宁静,旋律简单流畅,录音精致,没有生硬的个人风格,呈现出清新的自然气息,完整忠实呈现美轮美奂的自然风光。代表作品有《安妮的环境》《月光水岸》《无垠水平线》。

三、欧美流行音乐作品欣赏

《Rock around the clock》（整日摇滚）

历史上第一首被打上摇滚烙印的作品是美国的白人音乐家 Bill Haley 在 20 世纪 50 年代中期录制的《整日摇滚》(Rock around the clock)。那个时候的 Bill Haley 穿着笔挺的西装，打着领带，头发梳得油光发亮，如果这样的一个人走在大街上，或站在现在的舞台上演唱这首歌，一定没有人会认为他是在唱摇滚。比尔·哈利是第一位白人摇滚巨星。1954 年，比尔·哈利和他的乐队为电影《The Blackboard Jungle》所创作的《Rock around the clock》获得巨大成功，无数青年涌向影院，随着音乐跳起新创的舞步，由此开创了摇滚乐的新天地。无疑，我们可以将 Bill 看作西方摇滚的第一位巨星。

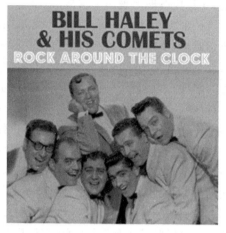

"Rock around the clock"（整日摇滚）

《Hotel California》（加州旅馆）

《加州旅馆》(Hotel California)是美国著名乡村摇滚乐队老鹰乐队的歌曲，单曲发行于 1977 年 2 月，收录在乐队第五张录音室同名专辑《加州旅馆》中。这首歌曲是 20 世纪著名的流行音乐作品，它造就了一批超级歌迷，歌曲风头甚至盖过了它的创造者老鹰乐队。这首歌可以说是老鹰乐队在最佳状态、最佳组合之下完成的一首旷世之作，这首歌在 1977 年连续 8 周获得排行榜冠军，歌曲特殊之处在于唐·弗尔德与乔·威尔士的双吉他效果。《加州旅馆》自 1977 年面世开始，立即引来很多的质疑与批评，不过《加州旅馆》中经典的吉他旋律、歌词内容、感人心弦的悲世情怀，还是成为乐迷的最爱。

谱例（片段）9-1

Hotel California
（加州旅馆）

老鹰乐队

第三节　中国流行音乐

一、概述

中国流行音乐肇始于20世纪20年代,其发展过程有过辉煌,也遭遇过尴尬。按时间划分,大致可以分为五个时期:第一个时期是"大上海时期",主要指1920年到1940年的"大上海流行音乐";第二个时期是"香港时期",主要指新中国成立后,上海流行音乐南迁至中国香港开始,直到60年代中期中国台湾地区流行歌曲的崛起,香港国语歌曲衰退;第三个时期是"台湾时期",主要是指60年代中期开始,以姚苏蓉等人为代表的台湾流行歌曲的崛起到台湾"民歌运动"的爆发;第四个时期是"港台歌曲迅速发展时期",主要指70年代中期香港"粤语歌曲"的兴起和台湾"民歌运动的"爆发,港台流行音乐得到迅速发展,并对内地流行音乐产生重要影响。第五个时期是"内地和港台流行音乐同步发展时期",主要指80年代末开始,内地流行音乐的复苏及发展,以及港台歌曲对内地流行音乐的重要影响。

二、中国流行音乐主要类型

1. "大上海"流行音乐

中国流行音乐于20世纪20年代发源于上海,是在中国传统民间小调和地方戏曲的基础上,吸收了美国爵士乐、百老汇歌舞剧等西方流行音乐元素发展起来的。

20世纪20年代初,唱片业已在上海兴起。主营电影唱片的法国"百代"公司,在上海设立了分公司,为欧美流行音乐的传播提供了最快捷的途径。20年代末30年代初的上海已经有了成型的爵士乐队。当时上海的"百乐门"有"东方第一乐府"之称。

中国流行音乐的奠基人是黎锦晖。当时的上海已经具备了资本主义商业化都市的特征,所以欧美流行音乐通过舞厅、电影、广播等媒介从这里流入。市民阶层的文化生活也开始了对流行音乐的需求,因此黎锦晖创作的流行音乐便在此种情况下应运而生。黎锦晖率"中华歌舞团"去新加坡、马来西亚、泰国、印度尼西亚等国家巡回演出,《毛毛雨》等流行歌曲与他的儿童歌舞成为主要节目。黎锦辉首唱的《毛毛雨》是中国的第一首流行歌曲。他在短期内创作了100多首流行歌曲,由上海文明书局出版了16本歌集,《桃花江》《特别快车》等皆成于此时。黎锦晖的流行音乐创作奠定了中国流行音乐的基本风格,即民间旋律与西洋舞曲节奏相结合。在当时主要有探戈、狐步等,配器也模仿美国爵士乐的风格。黎锦晖组建的"明月歌舞团"是中国流行音乐发展中的一个重要团体。黎明辉、黎莉莉、王人美、周璇、白虹、姚莉、严华等成为中国第一代歌星,黎锦光、姚敏等成为著名的流行曲作家。"明月歌舞团"解散后,黎锦晖又在上海的"扬子饭店"舞厅组建了爵士乐队,将民歌、戏曲音乐改编成爵士化的舞曲。"金嗓子"周璇也因演唱《天涯歌女》《何日君再来》《夜上海》《花样年华》等歌曲而受到众多百姓的喜爱,这些歌曲流传至今。可见,欧美流行音乐一开始传入中国,就在上海找到了市场,并为大众所接受。

20世纪40年代末,大量上海歌星南下中国香港,香港流行音乐得到迅速发展。1949—1969年,

中国流行音乐的发展基地从上海转移到中国香港,从音乐上看,该时期的音乐风格基本延续了"大上海"流行音乐的主要特征,但是又有些许变化。此时期,姚敏(代表作品《情人的眼泪》)、陈蝶衣、李厚襄等人到了香港,成为香港歌坛的创作中坚力量,同时也涌现出一些新的创作人,如王福玲(代表作品《南屏晚钟》)、周蓝萍(代表作品《绿岛小夜曲》)等。当时的代表歌星有张露、潘秀琼、葛兰等。

20 世纪 60 年代,中国台湾流行音乐崛起,1966 年美黛演唱的《意难忘》风靡东南亚,开创了台湾流行歌曲的新局面。随后诸戈词,古月曲,姚苏蓉演唱的《今天不回家》正式掀起台湾流行歌曲的热潮。中国台湾出现了一大批本土流行歌手,如邓丽君、谢雷、青山、优雅等。从音乐风格上看,此时期的台湾流行歌曲与大上海流行音乐风格一脉相承而又有变形,曲风明快、轻松具有一股清新的感觉。尤其邓丽君的演唱风格清新优雅,她的歌声遍及港台地区,在全球华人中都具有广泛的影响。80 年代邓丽君的歌对大陆歌坛产生了重要的影响。

谱例 9-2

意 难 忘

王春梅 词
解 力 曲

1=C 4/4

(6. 1̇7 57 | 6 - -67 | 1̇. 2̇7 65 | 3 - -335 | 6. 6 1̇. 6 | 2̇ - -23 | 5. 55 3 |
6 - -)65 ‖: 6. 1̇7 567 | 6 - -55 | 6. 6 5.6 234 | 3 - -33 |
秋花 惨 淡秋草 黄 千里 思君哭 断 肠 耿耿
不知 何 时能相 见 肯求 上天赐良 缘 已觉

6. 6 1̇ 6 1̇ 2̇ | 2̇ - -77 | 7. 6 53 567 | 6 - -65 :‖ 6 - - 1̇ 2̇ |
秋 灯秋夜 长 情深 似海意难 忘 不知 凉 泪烛
秋 窗秋不 尽 那堪 风雨助凄

|: 23̇ 23̇ 32̇ 1̇ | 6 - -67 | 1̇. 1̇ 2̇ 7 6 7 6 5 | 3 - -35 | 6. 6 1̇. 6 1̇ |
摇 摇动心 弦 牵愁 离情心挂 牵 你我 天涯各两
你我 难相 见 永记 那段真 情 缘 不知 风雨几时

2̇ - - 2̇ 1̇ | 2̇. 2̇ 2̇ 1̇ | 3̇ - - 1̇ 2̇ :‖ 2̇. 23̇ 2. 56 | 6 - - |
旁 真情 永 远记心 上 虽说 你我 长 相 守
休 但愿

2̇. 23̇ 2. 56 | 6 - - 2̇ 1̇ | 2̇. 23̇ 2 - | 5 6 6 - | 6 - - 0 ‖
你我 长相 守 但愿 你我 长 相 守

2. 中国台湾流行音乐

20 世纪 60 年代后期,谢雷一曲《曼丽》、姚苏蓉一曲《今天不回家》红遍东南亚,台湾闽南语流行音乐逐步发展起来,取代了国语流行歌曲的位置。但是真正改变中国台湾流行音乐面貌的是 20 世纪 70 年代中期的一场"民歌运动"。台湾"民歌运动"是台湾流行音乐史上的一次重要变革,是台湾流行音乐的一次巨大飞跃。

1975 年,年轻的杨弦将余光中的九首诗谱成了歌曲,并于 6 月 6 日在台北中山堂举行了

演唱会,标志着"民歌运动"的开始。同年9月,杨弦在余光中先生的支持下发行了唱片《中国现代民歌集》。杨弦在创作上打破了"时代曲"和传统民谣的局限,突出作品朴实、自然的曲风,继他之后,更多的有志青年投入民歌创作中来,涌现出李双泽、侯德健、叶佳修、孙仪、苏来等一大批优秀创作人。1977—1980年连续举办了四届"金韵奖"民歌大赛,对"民歌运动"的推广产生了重要的影响。"金韵奖"大赛让更多的年轻人自己写、自己唱,赛后由新格、海山等唱片公司将比赛歌曲结集出版,推出了一系列民谣合辑,这些歌曲在校园中广泛流行。如《雨中即景》《蜗牛与黄鹂鸟》等。这一时期代表词曲作家有梁弘志、李泰祥、李寿全、马兆骏、陈焕昌(小虫)等。较有影响的歌手有蔡琴、潘安邦、齐豫、施孝荣、刘文正、陈淑桦、蔡幸娟等。

在经历了"民歌运动"的洗礼后,深层的文化思考在流行音乐中日益显露,同时在唱片业的推动下,文化与商业的结合开始成为台湾流行音乐的显著特征。1981年段钟潭、段钟沂两兄弟创办了台湾滚石唱片公司,随后推出了《之乎者也》(罗大佑)、《搭错车》(苏芮)等一系列具有流行意识的唱片,这些作品明显地体现了对社会发展与现实生活的反思。滚石唱片使流行音乐的商业性与文化性得到了进一步融合,从而进一步推动了台湾唱片业的发展和台湾流行音乐商业化的发展。

整个80年代中国台湾出现了一大批具有制作、发行和宣传完整系统的唱片公司,如宝丽金、飞碟、喜马拉雅、歌林等。唱片业的繁荣带动了流行音乐的全面发展,台湾乐坛进入了全盛时期。旋律琅琅上口的商业歌曲开始成为主流,如费玉清的专辑《梦驼铃》、蔡琴的《此情可待》、齐秦的《狼》《冬雨》、王杰的《一场游戏一场梦》、张雨生的《我的未来不是梦》、小虎队的《逍遥游》、童安格的《其实你不懂我的心》、叶倩文的《潇洒走一回》、孟庭苇的《风中有朵雨做的云》、黄安的《新鸳鸯蝴蝶梦》、张信哲的《爱如潮水》都创下了销售奇迹。此时期专职的音乐创作人有李宗盛、黄韵玲、郭子、涂惠源等。同时该时期的闽南语歌曲也正式融入流行音乐的主流行列,优秀的创作人与歌手中较有影响的有陈明章、江蕙、林强、叶启田等。

小虎队

小虎队

20世纪90年代末至21世纪之初,中国台湾流行音乐发生了巨大的变化。音乐风格上,说唱和流行摇滚开始成为乐坛主流,形成了新的流行音乐文化格局。

爱如潮水

李宗盛、黎沸辉 词曲

1=E 4/4

(乐谱)

3. 中国香港流行音乐

中国香港流行音乐在20世纪60年代就达到了比较繁荣的状态,其主要原因是40年代末上海的社会环境不再适合流行音乐的发展,因此"大上海"流行音乐转移到了中国香港。此时中国香港流行音乐基本延续了"大上海"的风格,演唱的都是国语流行歌曲,最流行的歌曲是《夜来香》《玫瑰、玫瑰我爱你》。同时,受欧美流行音乐的影响,英文歌曲也开始流传。70年代中期,以许冠杰和顾嘉辉为代表的粤语歌曲的兴起彻底打破了原有的局面,香港流行音乐开始形成了三大主要支线,即国语歌曲、英文歌曲和粤语歌曲,并且经过一段时间的发展,粤语歌曲日渐成为"华语歌曲"的重要组成部分。

谱例 9-4

夜 来 香

$1=D \frac{4}{4}$

```
%  1 2 2 3 1 7 1 6  | 5 - - -  | 1 2 3 2 1 7 1 7 | 6 - · -  | 1 2 3 2 5 3 2 3 | 1 - - - |
   啦……                          啦……                           啦……

   0 2 3 2 1 7 1  | 5 - - -  | 0 2 3 2 1 7 1 | 6 - - -  | 0 5 6 7 1 · 7 6 |
   那南风吹来清  凉,            那夜莺啼声齐  唱,            月下的花儿都入
   我爱这夜色茫  茫,            也爱这夜莺歌  唱,            更爱那花一般的

   5 · 6 2 · 6  | 1 2 1 1 5 3 - | [1. 2 5 4 3 · 1 2 | 5 - - - | 5 - - 0 :] [2. 2 5 5 4 3 2 |
   梦, 只有那夜 来 香,             吐 露芬  芳。                       吻 着夜来
   梦, 拥抱着夜 来 香,

   1 - - - | 1 - 1 2 | 3 - - - | 2 · 1 6 · 3 | 5 - - - | 5 - 6 7 2 | 1 - - - | 1 - 7 · 6 5 · 2 |
   香          夜来 香      我为你歌  唱        夜来 香      我为你思

   3 - - - | 0 5 7 · 2 | 3 · 5 6 1 6 3 | 5 - - - | 6 · 1 2 3 2 6 | 1 - - :] [结束句 2 5 5 4 3 2 |
   量,       啊 我为你歌  唱          我为你思量。                      吻 着夜来
```

　　严格意义上粤语流行歌曲的兴起,是以1974年顾嘉辉作曲的电视剧主题歌《啼笑因缘》和许冠杰演唱的电影歌曲《鬼马双星》为标志的。这两首歌曲奠定了粤语歌的地位。许冠杰是当时演唱粤语歌曲的代表人物。他的粤语歌不再唱古典、优雅的文言词汇,而是把普通百姓的口语写进歌词。许冠杰独特的用方言演唱流行歌曲的方式使人们发现,原来粤语并不是只能用来唱那种老故事和老戏曲,还能唱出世界流行的感觉,唱出百姓的心声。同时,许冠杰粤语歌曲开辟了流行音乐的一个新题材:百姓的生活也是可以进入音乐世界的。从这个意义上说,许冠杰应该是20世纪最有价值的香港歌手。

　　从1974年到1984年是香港现代粤语流行音乐发展历史上第一个十年。在这十年里,粤语流行歌曲经历了从初创到蓬勃发展的一个重要过程。在这十年的香港歌坛,拥有许冠杰、罗文、温拿乐队、关正杰、林子祥、郑少秋、汪明荃、徐小凤、甄妮、叶丽仪、张德兰、区瑞强、叶振棠、奚秀兰、陈百强、钟镇涛、谭咏麟、张国荣等许多著名的歌手与组合,整个歌坛呈现出生机勃勃、群星争辉的繁荣景象。在奠定香港粤语流行乐坛的过程中,创作人的作用不能忽视。正是有了顾嘉辉、黄霑、黎小田、卢国沾这样一些前辈创作人的默默耕耘,才有了香港粤语流行音乐群星璀璨的大好局面。1981年,香港作曲及作词家协会成立;从1982年开始,十大中文金曲奖增设了最佳中文歌曲以及歌词奖,创作人的创作也开始受到重视。

　　20世纪80年代初,香港粤语歌坛无论是创作人、歌手、唱片公司都发展迅速。1983—1992年可以称为香港乐坛的黄金十年。传媒对本地乐坛的发展也是功不可没。几大传媒平台安排了大量流行音乐节目,而且都有每周的流行榜,如"中文金曲龙虎榜""金榜十大"、"劲歌金曲"等,一年一度的乐坛颁奖礼的收听、收视率也越来越高。无线电视台还举办了每年一届的"新秀歌唱大赛",首届冠军是梅艳芳,很多知名歌手都是"选秀"出身,如张学友、吕方、杜德伟、许志安、刘德华、黎明、郑秀文等。

　　在偶像派占据上风,情歌泛滥时,另一种不同的声音如惊雷般响起,香港的乐队迅速成

为一股不容忽视的力量,代表包括太极、达明一派、BEYOND、草蜢、小岛、凡风等。由黄家驹、黄家强、黄贯中、叶世荣、刘志远组成的BEYOND乐队被公认是演奏乐器的顶尖高手,黄家驹的嗓音颇具感染力,他们第一首打入流行榜的作品是《昔日舞曲》,BEYOND在为数不多的乐队组合中以较大优势领先,他们的《光辉岁月》《俾面派对》《AMANI》《灰色轨迹》等至今仍然受到很多歌迷的喜爱。小岛曾以唱片《画匠》与太极、达明一派同在"中文歌曲擂台阵"占一席之地,可惜很快就解散了。凡风一如其名,以民歌风格为主,他们的《萍水相逢》等歌曲在烦嚣的闹市中给人们带来了宁静。

BEYOND 乐队　　　　　　　　　　　　四大天王

20世纪80年代末90年代初,当谭咏麟、张国荣、梅艳芳等人纷纷宣布退出歌坛之时,中国香港流行乐坛又开始了一个新的局面。"四大天王"开始成为香港流行乐坛的焦点,张学友、刘德华、郭富城、黎明成为新的流行音乐的商业标签。1992年"四大天王时代"正式开始。"四大天王"的称呼实际上在郭富城还没出粤语唱片时就流传开了。由于郭富城发展势头迅猛,而乐坛大部分歌星的表现不佳,因此就有好事者把他和刘德华、黎明、张学友这几位香港最红的歌手并称"天王"。此时的女歌手则以王菲、林忆莲、叶倩文等人为代表。填词领域林夕开始成为词坛的中坚力量。90年代后期至今,香港流行乐坛的造星运动持续火热,并且都在内地取得很大成功,先后出现了谢霆锋、陈晓东、古巨基、陈奕迅、容祖儿等优秀歌手。中国香港流行音乐作为中国流行音乐的重要组成部分,对中国流行音乐的发展产生了重要影响,特别是20世纪80年代初内地流行音乐的复苏时期,香港流行音乐对内地流行音乐的影响尤其显著。

4. 内地流行音乐

1979—1985年内地流行音乐开始复苏。在风格上主要呈现两大倾向,一种是延续了三十年来群众歌曲的路线,形成了抒情歌曲风格,如《知音》《乡恋》《边疆的泉水清又纯》《绒花》等,这些作品在延续了几十年的抒情民歌风格的同时又融入了一些新的手法,与传统的群众歌曲比较,旋律更具感染力。随着抒情歌曲的兴起,李谷一、朱逢博、苏小明开始成为内地歌坛歌手的主要代表,与此同时,王酩、谷建芬、付林、张丕基、王立平、施光南、乔羽、晓光、任卫新等一批词曲作家成为抒情歌曲的主要创作力量,创作了一大批优秀的抒情歌曲。另一种是受香港、台湾地区的流行歌曲的影响创作的歌曲,如《请到天涯海角来》《军港之夜》《妈妈的吻》等,这些歌曲从创作技巧和表演风格上都受到港台地区歌曲的影响。1980—

1985 年,内地流行音乐涌现出一大批流行歌星,其中,较有影响的歌星有朱明瑛、成方圆、程琳、王洁实、谢丽斯、郑绪岚、牟玄甫、张行、李玲玉、张蔷等。

1986 年是中国流行音乐发展史上的一个重要年份。经过数年来自港台地区音乐的冲击、输入,内地音像市场初步建成。在此种情况下,呼唤内地自己的创作成为一个客观的需要。1984—1985 年,市场出现了港台音带大批滞销的状况;而在广州、北京,一批青年词曲作家已悄然聚集。中年一代如谷建芬、傅林的一些作品也开始向流行音乐风格靠拢,大批歌手、乐手纷纷涌现,青年歌手常宽于 1985 年 10 月参加了东京第 16 届世界音乐节,以自己作曲的《奔向爱的怀抱》获得总指挥奖,开中国内地歌手赴海外参赛之先声。凡此种种,都预示着内地流行音乐将发生一个重要的转折。

1986 年是世界和平年,受中国香港、台湾地区《明天会更好》大型演唱会的启发,内地的音乐工作者也开始计划筹办首届百名歌星演唱会。5 月,这场题为《让世界充满爱》的大型流行音乐演唱会在北京体育馆出台,获得巨大成功。郭峰作曲,陈哲、小林、王健、郭峰填词的主题曲《让世界充满爱》不胫而走,盛行一时。同一台音乐会上,崔健、王迪、刘元、梁和平等人组成的摇滚乐队首次向听众推出了内地摇滚乐的开山之作《一无所有》《不是我不明白》。全国知名歌星均参加了这场音乐会。《让世界充满爱》音乐会的推出,标志着内地流行音乐创作群的崛起和流行音乐成为社会音乐生活一个重要组成部分的时期的到来。

1988 年是流行音乐最为兴盛的一年。上半年刮起的"西北风"是流行音乐发展十年来引人瞩目的一个高峰期。其代表作品有《一无所有》《信天游》《黄土高坡》《我热恋的故乡》《我们是黄河,我们是泰山》,以及电影《红高粱》的插曲《妹妹曲》等。"西北风"这一称谓来自《黄土高坡》中的词句"不管是东南风还是西北风,都是我的歌"。所谓"西北风"是因为上述作品都采用了陕北民间音乐的音调,实际上也包括了一批以北方民间音乐素材为蓝本的作品。"西北风"以喊唱作为一种突出的演唱方法,孙国庆改编的《高楼万丈》也是"西北风"的重要曲目。

"西北风"在音乐观念上是对以港台流行音乐、南方及中原音调为主的我国音乐创作现状,和前几年流行音乐界"阴盛阳衰"现象的一种逆反。它明显地引入了欧美摇滚思维,挖掘和汲取了我国北方音乐的巨大能量;内容具有批判意识,风格慷慨激昂,带有强烈的宣泄色彩;是刚刚萌生的乡土摇滚与传统民歌的结合,在中国流行音乐发展进程中较大的突破。继"西北风"之后,出现了俚俗歌曲这一新的风格,代表作品为《囚歌》。《囚歌》以一个服刑人员的自述为表现题材,用民间的俚俗小调进行音乐包装。音像公司借一个被判刑的电影演员出狱之机将它推出,风格相似的录音带也大量上市,一时掀起热潮。于此前后,一批知青歌曲也纷纷制作出版。这些歌曲多表现思念亲人、惆怅、失意和怀旧的情绪,具有浓重的俚俗风格。这些作品在音乐上,由于大多出自业余作者之手,所以表现手法比较单一,而且作为赶浪潮、抢销售的新型产品,商业化的粗制滥造又抹掉了这些作品本身所可能具备的特点。苏芮和齐秦跨海而来,占领的是中学生市场,也得到很多青年的喜爱。其风行的原因除去明星崇拜外,还在于其摆脱了早期中国香港和台湾地区流行音乐的模式,更多吸收了欧美现代摇滚乐的因素,音乐制作更加精细,也更贴切地表达了都市青少年的文化心态。与此同时,崔健与 ADO 乐队的合作日益受到大学生的欢迎。

音乐欣赏

1990年,第11届亚洲运动会在北京举行。亚运歌曲的创作亦成为1989—1990年间流行音乐界的重要活动。亚运歌曲经过多次征集。较成功的作品有《亚洲雄风》(张藜词、徐沛东曲)、《黑头发,飘起来》(剑兵词、孟庆云曲)、《光荣与梦想》(晓光词、刘青曲)等。

1990年内地的流行音乐依然处于困境。摇滚乐的兴起、亚运歌曲的创作、中国香港台湾地区音乐的继续风行是三个主要事件。中国内地流行音乐界新民歌、摇滚乐、流行乐三足鼎立之势已经形成。

谱例 9-5

亚洲雄风

1=D 2/4

稍慢 坚定有力地

张　藜 词
徐沛东 曲

我们亚洲,山是高昂的头,我们亚洲,河像热血流。我们
我们亚洲,江山多俊秀,我们亚洲,物产也丰富。我们
亚洲,树都根连根;我们亚洲,云也手挽手。莽原缠玉带,
亚洲,人民最勤劳;我们亚洲,健儿更风流。四海会宾客,
田野织彩绸,　亚洲　风乍起,亚洲雄风震天吼。啦啦啦啦 啦啦啦,
五洲交朋友,　亚洲　风乍起,亚洲雄风震天吼。
亚洲雄风 震天吼。 啦啦啦啦 啦啦啦,亚洲雄风震天吼。 震天 吼。

三、中国经典流行音乐作品欣赏

《毛毛雨》

1927年流行歌曲《毛毛雨》是中国第一首流行歌曲,由黎锦晖填词作曲,其女黎明晖演唱。据说有一次黎锦晖去杭州演出结束后,放舟西湖,面对湖光山色细雨霏霏,突然萌发灵感,草草记下几笔,欲罢不能,中途就跑回旅社很快就完成了《毛毛雨》的创作。《毛毛雨》红极一时,很快就在百代公司录制了唱片,上海街头到处都能听见黎明晖甜美的嗓音,就连商店也安置了留声机或收音机,通过大喇叭播放,借以招徕顾客。这首歌和黎明晖甜美的歌声一起成了无数人永远不能磨灭的经典记忆。

🎼 谱例 9-6

毛 毛 雨

黎锦晖 词曲

1=G 2/4

(0101 021 | 6535 6561 | 2123 5 5 | 0505 1) | 1 3 2.3 | 1 2 3 1 2 6 | 5 — |

毛毛雨　下个不　停，
毛毛雨　不要尽为　难，
毛毛雨　打湿了尘　埃，
毛毛雨　打得我泪满　腮，

| 1 3 2.3 | 2321 6536 | 5 — | 2 2 3 1 | 6765 3561 | 5 5.3 |

微微风　吹个不　停。　　微风　细雨柳青　青哎呦
微微风　不要尽麻　烦。　　雨打　风吹行路　难哎呦
微微风　吹冷了情　怀。　　雨息　风停你要　来哎呦
微微风　吹得我不敢把头　抬。狂风　暴雨怎么安　排哎呦

| 2161 23 | 1 — | 1 3 2.3 | 123 126 | 5 — | 1 3 2.3 | 321 6536 |

呦柳青　青，　小亲　亲不要你的　金，　小亲　亲不要你的
呦行路　难，　年轻的郎太阳刚出　山，　年轻的姐荷花刚展
呦你要　来，　心难耐等等也不　来，　意难捱再等也不
呦怎么安　排，　莫不是　有事走不　开，　莫不是生了病和

| 5 — | 223 1 | 6765 3561 | 5 5.3 | 2161 23 | 1 — | 0 1 ‖

银。　奴奴呀　只要你的　心哎呦呦你的　心！
瓣。　莫等　花残日落　山哎呦呦日落　山。
来。　又不忍　埋怨我的　爱哎呦呦我的　爱。
灾。　猛抬头　走进我的好人　来哎呦呦好人　来！

《酒干倘卖无》

《酒干倘卖无》由罗大佑与侯德健作词作曲，台湾女歌手苏芮演唱，飞碟唱片公司发行，是一首励情励志的国语歌曲。该歌曲是电影《搭错车》的主题曲，此后被多次翻唱，并于1984年获得第三届香港电影金像奖最佳原创电影歌曲奖。《搭错车》讲述了一个退伍老兵哑叔与弃婴的故事。影片中《酒干倘卖无》《请跟我来》等歌一时风靡台湾地区，进而风靡了中国大陆和中国香港地区，街头巷尾到处都回旋着苏芮摄人心魄的歌声。人们很快发现，苏芮近乎呐喊的演唱是华语歌坛未曾有过的一种声音，一种"力量"，而这种力量不只是声音的威力，更是歌者本人不屈的生命力。

🎼 谱例（片段）9-7

酒干倘卖无

电影《搭错车》主题曲

1=♭B 4/4
中速稍快

罗大佑 侯德健 词曲

2 2 1 1 | 6 — — — | 1 1 6 6 | 5 — — — | 6 6 5 5 | 3 — — — | 5 5 3 3 | 2 — 234 5 4567 1 |

2 2 2 1 | 1 6 | 6 — — — | 1 1 6 | 65 | 5 — — | 6 6 6 5 3 |

酒　干那倘卖　无！　　　酒　干那倘卖　无！　　　酒　干那倘卖

音乐欣赏

```
3 - - - |5 5 5 3 3 2|2 - 2 0 1 2|3 3 2 3 5|3 - - 2 3|5 5 3 5 6·|
无!     酒干那倘卖  无!    多么 熟悉的声   音,    陪我 多少年风和

5 - - 3 5|6 6 5 6 1·|6 - - 5 6|1 1 6 1 2 3|2 - - 0 2|
雨,  从来 不 需要想   起,   永远 也 不 会 忘  记,    没

2 2 1 1 6|6 - - 0 1|1 1 6 6 5|5 - - 0 6|6 6 5 5|3 - - 0 5|
有天 哪有  地,    没 有 地 哪有  家。    没有 家 哪有你,   没
```

《黄土高坡》

黄土高坡是中国北方常见地形。20世纪80年代末,由陈哲作词、苏越作曲的同名歌曲《黄土高坡》由张静林(又名安雯)在中央电视台《同一首歌》大型晚会中首唱。1988年,由著名歌手范琳琳演唱的这首歌曲风靡一时,街知巷闻,其后,众多女歌手纷纷效仿,引发了中国歌坛西北风大流行。2008年纪念改革开放歌声飘过30年大型演唱会上,范琳琳演唱的《黄土高坡》再次勾起人们对充满理想的80年代的美好回忆。"不管是八百年还是一万年,都是我的歌",高亢豪放的歌声,昂扬的生命激情,改造人生命运的思绪在无尽思索中滚滚向前。

谱例(片段)9-8

黄土高坡

1=F 2/4

稍慢

陈哲 词
苏越 曲

```
2 2 2 2|5 2 5|5· 4 3 2|- |4 4 3|2 2 1 2|2 - |2 2 2|
我家 住在 黄土高    坡,    大 风从 坡上刮过,    不管 是

5 5 5|5· 6 2 5|5 6 1|6· 6 2|2 6 6|5 - |5 - |
西北 风 还 是东南  风,  都是 我的 歌 我的 歌。

4/4 (5 - - 2|5 - - 6 5|4· 3 2 1 2|2 - - 5|1 - 6 5|4· 5 6 2|5 - - 6 1|5 - - -)

每段重复一遍
‖: 2 2 2 2 5 2 5|5· 4 3 2 - |4 4 4· 3 2 2 1 2|0 0 0 0 |
   我家 住在黄土 高    坡,        大 风从坡上刮过,
   我家 住在黄土 高    坡,        日头 从坡上走过,

2 2  2 2 5 5|5· 6 2 5 5· 1|6· 6 2 2 6 6|5 - 0 0|2/4 5 2 2 5|
不管 是西北风  还 是东南风,   都是 我的歌我的 歌。
照着 我窑洞   晒 着我的胳膊,  还有 我的 牛跟着  我。
```

《乡恋》

改革开放对于文艺工作者来说是一个很好的契机。这一时期涌现出大量文艺作品,包括文学、戏剧,当然还有音乐等,《乡恋》就是在此背景中完成创作的一首优秀歌曲。

《乡恋》由著名歌手李谷一演唱,李谷一并没有用"气声唱法",而是用了"半声",或称为"轻声唱法"。《乡恋》的旋律深沉舒缓,歌词细腻感人,歌曲缠绵悱恻、如泣如诉。根据旋律和歌词的走向,李谷一采用半声演唱的方式,使歌曲听起来更加抒情和打动人心。歌曲播出后听众非常喜爱。

194

在1983年中央电视台直播的第一届春节联欢晚会上,观众高密度热线点播《乡恋》,《乡恋》被喻为中国内地第一首流行歌曲。

谱例（片段）9-9

乡 恋

（电视片《三峡传说》插曲）

（李谷一 演唱）

马靖华 词
张丕基 曲

你的身影 你的歌声 永远印在 我的心中
我的情爱 我的美梦 永远留在 你的怀中

昨天虽已消逝 分别难相逢 怎能忘记 你的一片深情
明天就要来临 却难得和你相逢 只有风儿 送去我的深情

昨天虽已消逝 分别难相逢 怎能忘记 你的一片深情
明天就要来临 却难得和你相逢 只有风 儿送去

扩充曲目

1. 外国经典流行歌曲

《A place Nearby》

《Get the Party Started》

《Until the Time Through》

《Traveling Light》

《When You Say Nothing At All》

《The Sound of Silence》

《Sealed With a Kiss》

《Crying in the Rain》

2. 中国经典流行歌曲

《桃花江》 黎锦晖词曲

《香格里拉》 陈蝶衣词 黎锦光曲

《如果没有你》 陆丽词 庄宏曲

《绿岛小夜曲》 潘英杰词 周蓝萍曲

《今天不回家》 诸戈词　古月曲
《外婆的澎湖湾》 叶佳修词曲
《之乎者也》 罗大佑词曲
《东风破》 方文山词　周杰伦曲
《双星情歌》 许冠杰词曲
《阿姐鼓》 何训友、何训田词　何训田曲

复习与思考

1. 了解欧美流行音乐主要类型并分别举例。
2. 了解中国内地流行音乐的发展历程。

戏曲与曲艺欣赏

第一节 戏　　曲

一、概述

戏曲是我国传统的艺术形式，也是世界文化宝库中一颗璀璨的明珠。"戏曲"一词有两种含义，一是文学概念，指戏中之曲，是一种韵文样式，又称"剧曲"，后人用来专指中国传统戏剧剧本；二是艺术概念，指中国传统戏。"戏曲"一词最早出现在宋元年间《水云村稿》的《词人吴用章传》："至咸淳，永嘉戏曲出，泼少年化之，而后淫哇盛、正音歇。"这里的"戏曲"一词指的是演戏之曲；陶宗仪《南村辍耕录》卷二十五《院本名目》说："唐有传奇，宋有戏曲、唱浑、词说，金有院本、杂剧、诸宫调。"这里的"戏曲"指宋代杂剧本子。"戏曲"一词虽早在宋元年间已出现，但当时并不普遍使用它，而是常用"曲""乐府""剧戏"等词。到了20世纪20、30年代，一些戏剧家把从西洋引进的戏剧称为"话剧"，而中国传统的戏剧样式则被称为"戏曲"。自此，"戏曲"就不再指一种曲子或曲本，而是指一种表演艺术体系，是中国传统戏剧文化的通称。

中国戏曲艺术融合了音乐、舞蹈、杂技、绘画、雕塑、文学等各类艺术，形成富有独创性的民族艺术特征的综合美。中国戏曲的主要表现形式为"声"和"容"，"声"指音乐（唱或奏）或音乐化的声（念）；"容"指舞蹈（舞和打）或舞蹈化的容（做）。这两个方面结合起来，再配合舞台美术等其他条件，共同给戏剧的情节内容以优美动人的艺术表现。从春秋时期到清朝，戏曲在社会文化生活中都占据了重要的位置，是人们重要的娱乐方式。如今，在多元文化娱乐的冲击下，它的黄金时代已经过去了。但是，它有过的辉煌、深厚的影响力是永不可磨灭的。据统计，我国的戏剧剧种已达三百多种，分布于全国各地，与各地的语言、风俗以及其他民间音乐艺术形式均有密切关联，形成了多种不同的艺术风格。诸多剧种之间差别的重要标志之一就是音乐的不同。我国戏曲音乐研究家何为先生将中国众多的剧种音乐归纳为四大声腔系统与两大声腔类型。

二、戏曲的系统与类型

1. 四大声腔系统

中国戏曲的四大声腔系统指昆腔系统、高腔系统、梆子腔系统、皮黄腔系统。

（1）昆腔系统

正如王骥德《曲律》所说："昆山之派，以太仓魏良辅为祖。今自苏州而太仓、松江，以及浙之杭、嘉、湖，声各小变，腔调略同。"万历末年，由于昆腔班广泛的演出活动，昆腔进入北京、湖南，至明末清初又流传到四川、贵阳和广东等地。清代中期，伴随花部的勃兴，各地昆腔渐趋衰落，至今尚存者唯有江南的南昆、北京的北昆、温州的永（嘉）昆和湖南的湘昆。南

昆在唱法上讲究吐字、过腔和收音,并发展了各种装饰唱法,有豁腔、叠腔、擞腔、嚯腔、㠯腔等区分,声腔柔婉缠绵、细腻圆润,较多地继承了明代水磨腔的特色,以演唱抒情性强的文戏见长。北昆激越豪壮,带有一些北方的粗犷气息,适合演唱慷慨悲歌的北曲,在唱法上虽也注重吐字、过腔和收音,但无南昆严格。长期活跃于湘南山区的湘昆,深受当地祁剧、湘剧音乐的影响,一改传统典雅、柔丽的风格,用紧缩节奏、加滚加衬等手法,形成了具有地方特色的"俗伶俗谱"。它的曲调高亢质朴,较少运用装饰音,同时在伴奏乐器中至今还留有明代相传的"怀鼓"。温州的永嘉昆曲则在唱腔方面更多地继承了温州一带早期昆曲简洁朴素的风格,字、腔之间有浙南语音因素,具有古朴明快的特点。此外,昆腔在近百年来又对京剧、川剧、婺剧、湘剧、祁剧、赣剧、桂剧、柳子戏、山西上党梆子和广东正字戏等剧种产生过重大的影响,因此许多剧种至今仍保存着昆曲的剧目、唱腔和器乐曲牌。如兼有昆、高、胡、弹、灯的川剧,不仅将昆曲作为一个重要的组成部分,而且在其他声腔中也常以"昆头子"的形式加一、二句昆腔。浙江婺剧亦有在其他声腔曲调前加"昆头子"的用法,并存有为数不少的昆曲剧目,其中有些甚至在明清典籍中都未曾见过(如《翻天印》《金棋盘》和《取金刀》)。京剧在其皮簧腔形成初期,更是大量移植了昆曲的剧目,至今仍在京剧舞台上演唱的《牡丹亭》之《游园》《惊梦》,《雷峰塔》之《水斗》《断桥》及武戏中的《夜奔》《打虎》等剧,均取自昆曲。至于皮簧腔系和其他系统戏曲所用的粗细吹打曲牌和锣鼓谱,也大多来源于昆曲。上述各剧种在吸收昆曲唱腔或曲牌时,虽根据各地方言和地方戏音乐的特点,以及伴奏乐器的不同,在唱法、腔格和韵味上作了适当变革,但都保留了昆腔的基本风格。

谱例 10-1

牡丹亭·游园

(2) 高腔系统

高腔系统包括由明代弋阳腔演变派生的诸声腔剧种。关于它的起源有两种说法：一是由元明以来弋阳腔或青阳腔同各地戏曲结合而成的；另一说法是除弋阳腔外，也有由当地民间曲调直接产生的。它的特点在于只用锣鼓等打击乐器敲击，不用管弦乐伴奏；台上一人唱，台后众人帮腔；音调高亢，富有朗诵性。属于此系统的剧种有川剧、湘剧、赣剧、滇剧、辰河戏、调腔等。

(3) 梆子腔系统

梆子腔各剧种因以硬木梆子击节为特色而得名。它源于明末陕西、甘肃一带的西秦腔，是戏曲中最早采用板式变化结构的声腔。西秦腔与各地方言和音乐结合，逐渐衍变成诸多的梆子腔支系，其中历史最早、影响较大的是陕西的同州梆子和山西的蒲州梆子（今蒲剧），之后又有秦腔、中路梆子、北路梆子、豫剧、山东梆子、河北梆子等。梆子腔除以硬木梆子击节外，还以板胡为主奏乐器；其调式多为徵调式，唱腔为上下句式，多以华彩流畅的花腔乐句为辅；曲调以七声音阶为主，旋法上多跳进，常用闪板，整个音乐风格高亢激越，悲壮粗犷。梆子腔的板式剧种均为8种，其中有正板5种：原板、慢板、流水、快流水、紧打慢唱；另有辅板3种：倒板、散板、滚板。河南梆子分得更细，如慢板又包括金钩挂、迎风板、连环扣。秦腔的音阶和调式的特色，在各梆子腔剧种中较为突出，所有板式（除滚唱外）均有欢音和苦音两种变化，从而丰富了调式色彩。山西的上党梆子则更多地运用了五声音阶及其移宫技法，在北方梆子腔系统中别具一格。

(4) 皮黄腔系统

皮黄腔是西皮和二黄的合称。西皮起源于秦腔，二黄是由吹腔、高拨子演变而成。有些剧种中，二者被分称为"北路"和"南路"，合称"南北路"。清初时西皮是汉调的主要腔调，二黄是徽剧的主要腔调，以后随着徽汉合流演变成的京剧在各地流传，西皮、二黄对许多南方剧种产生了影响，逐步发展成一些新剧种，形成一种声腔系统。由于京剧在皮黄系统中流传最广，因此"皮黄"的称谓有时也专指京剧。尽管由于受各地语音和民间音乐的影响，皮黄腔各剧种的音乐各具特色，但其共同之处却很明显：唱词格式均沿用七言或十言的对偶句式；都用胡琴作为主奏乐器。皮黄腔系大概有20多个剧种，主要有徽剧、汉剧、京剧、粤剧、湘剧、川剧、桂剧、赣剧、滇剧等。

2. 两大声腔类型

中国戏曲的两大声腔类型是指民间歌舞类型与民间说唱类型。

(1) 民间歌舞类型

此种声腔类型多为近百年来在民间歌舞的基础上发展起来的剧种，这些剧种至今仍保留着民间歌舞的特征。它们在音乐形式上简单淳朴，但情感真挚动人，具有浓厚的乡土气息。若从声腔源流与音乐特征上加以考察，这些剧种分属于若干种不同的腔系，如北方的秧歌腔系，南方的花鼓、采茶、花灯等腔系。唯其规模较小，不能与四大声腔系统相提并论。

民间歌舞类型诸剧种，在音乐形式上丰富多彩，富有特色：有的用弦管伴奏加打击乐，但锣鼓及锣鼓点与古老剧种不同，如浙江睦剧用"长程""短程"等锣鼓在唱腔中区分句逗及配合动作；有的用唢呐主奏加帮腔，如广东用客家方言唱的"花朝戏"；有的只有一支曲调，如广西的"牛娘剧"从头到尾只唱"牛娘调"；有的只用锣鼓助节，如"泽州秧歌"，故又称"干板秧歌"；有的在衬词上颇具特色，如安徽的"嗨子戏"，在开唱前必先引一声"嗨"；云南花灯剧常把二拍子与三拍子复合交替在一支短曲之中，但三拍子却是"强弱弱"，使节拍、节奏更加

丰富。

民间歌舞类型戏曲的另一个特点是互相吸收、移植的情况较为普遍。特别是明清俗曲，或多或少地被各剧种广泛采用，各地的花鼓戏、采茶戏、花灯、调子戏均有此情况。花鼓戏的"川调"在鄂西称"梁山调"，与川东、黔东的灯戏、阳戏的音调极为相似；"走场牌子"与广西彩调的"路牌"，赣南采茶戏及云贵花灯中的"路调"似出一源；"打锣腔"与湖北、安徽、江西、浙江的花鼓、采茶戏的某些曲调极为相近。所以，它们彼此互相联系，并有某种共同的历史渊源。

（2）民间说唱类型

民间说唱类型诸腔系是戏曲声腔系统。在新兴的戏曲剧种中，有一部分是从民间说唱音乐发展而来，它们经历了一个由座唱故事转入舞台扮演故事的衍变过程。这些剧种在声腔上分属于下列几个腔系。

① 明清俗曲腔系。明清俗曲，也叫俚曲、小曲或杂曲。与传统歌谣及山歌不同，它是在继承元代小令和套数的基础上发展起来的民间歌曲，曲调因时代和流行地区不同而有种种变化，俗称"时调"。俗曲在明代流传很广，遍及南北，尤盛行于城镇、坊间，在清初已有人连缀成套，衍变为戏曲形式，如蒲松龄创作的俚曲作品，其中有说唱，也有杂调戏曲。今流行在淄川一带的山东地方戏曲有"周姑子""五音戏"，还能演出《双拐磨》等俚曲戏。明清俗曲牌很多，如"银纽丝""跌断桥""罗江怨""呀呀优""山坡羊""寄生草""跌落金钱"等，仅"扬州清曲"就收有近百种。明清俗曲演变为戏曲，有 3 种情况：第一，明清俗曲和地方小调合为剧种。如河南曲剧、陕西眉户、河北曲剧、广西调子戏等，大多经过说唱曲艺阶段发展而成。第二，作为剧种唱腔的一个组成部分，如扬剧的清曲部分，淮剧的小调部分，闽剧的飏歌及小调部分等。第三，由某些明清俗曲发展成独立的剧种声腔，有的还可以看到曲牌联套体的痕迹，如柳子戏、雁北"耍孩儿"等，有的则已发展成为板式变化体的唱腔，如柳琴戏、泗州戏和淮海戏，就是由"娃子"（即耍孩儿）和"羊子"（即山坡羊）经过复杂的衍变发展而成。此外，由明清俗曲发展而成的某些剧目专用唱腔，常用于不同腔系的剧种中，如《探亲相骂》全剧唱腔都由"银纽丝"一曲组成，《王大娘补缸》全剧唱腔都由"呀呀优"一曲组成，这类剧目在京剧和梆子等地方剧种中常能见到。由琴书发展成的山东吕剧、贵州黔剧，也应是明清俗曲腔系的一个旁支。

谱例 10-2

王大娘补缸

河北民歌

1=♭A 4/4

| 1 1̂6̂5 5̂3̂ | 2 35̂16̂12 | 2.5 3 5 2.3̂21 | 6.5 6 1 2 — | 2.3 5 5 2.3̂5 5 | 3.2 1̂6̂2 — |

1. 挑起 担子　走四方，（郎格里格郎　格　一不郎当，　郎格郎当郎格郎当　一不郎　当）
2. 王家 庄有个　王大娘，（郎格里格郎　格　一不郎当，　郎格郎当郎格郎当　一不郎　当）
3. 三个 姑娘　都漂亮，（郎格里格郎　格　一不郎当，　郎格郎当郎格郎当　一不郎　当）
4. 我有 心要　看姑娘，（郎格里格郎　格　一不郎当，　郎格郎当郎格郎当　一不郎　当）

| 3 3 3 3 | 6.1̂23 1 1 | 1.2 1̂6 5.1 | 6.5 3 5 — | 5.6 1 1 5.6 1 1 | 6.5 3 5 — ‖ |

今天我要到　王 家 庄(啊)。（郎格里格郎格　一不郎当，　郎格郎当郎格郎当　一不郎当）。
她有　三个　好 姑 娘(啊)。（郎格里格郎格　一不郎当，　郎格郎当郎格郎当　一不郎当）。
一个　更比　一 个 强(啊)。（郎格里格郎格　一不郎当，　郎格郎当郎格郎当　一不郎当）。
装模　做样　去 补 缸(啊)。（郎格里格郎格　一不郎当，　郎格郎当郎格郎当　一不郎当）。

《王大娘补缸》是一首广泛流传于北方各地的生活小调，它是以一旦一丑两个角色表演的民间歌舞形式，《王大娘补缸》是这类歌舞曲目的代表。它之所以受到各地老百姓的喜爱，一是它所演唱的生活内容具有很大的普遍性；二是这首小调采用了"一领众合"的对唱形式，具有一种特殊的活力和亲切感。

② 道情腔系。道情原是流传于各地的说唱音乐，后在许多地区逐渐形成戏曲剧种。如山西雁北的"耍孩儿"、甘肃的陇剧（陇东道情）、陕北道情等。道情亦称道歌、新经韵，来源于道教的赞诵歌曲，包括诗赞、词曲和民歌三类，以渔鼓、简板伴奏为特点。转化为戏曲后，音乐以词曲与民歌为主，在唱腔及伴奏上，曾受到北方梆子剧种的影响。道情音乐的结构形式处于由曲牌联套向板式变化过渡的形态。它的曲调有很大一部分来源于南北曲，但并不拘泥于原有曲牌的宫调，而是将所有曲牌都分为正反两调，正调多用商调式，反调多用徵调式；它又不拘泥于南北曲固有的联套形式，而是在某一支曲牌的基础上，通过民间的变奏方法，作"正、反、平、苦、抢、紧"六种变化，以此合成一套。如"耍孩儿"中，既有"正耍孩儿""反耍孩儿"，又有"平耍孩儿""苦耍孩儿""抢耍孩儿""紧耍孩儿"。这里既有主、属调的变化，又有音阶调式的变化，也有节拍、节奏和速度的变化。

"耍孩儿"又称"咳咳腔"，是山西大同地区观众所喜爱的汉族戏曲剧中之一，是以曲牌名命名的一个戏曲声腔剧种。"耍孩儿"是祖国戏曲百花园中的一朵奇葩，被专家誉为"戏剧史上的活化石"。

③ 滩簧腔系。滩簧是近百年来江南地区新兴的戏曲，原在明清俗曲"弹簧调"基础上发展成说唱，后结合当地民间音乐，先后派生出各地说唱滩簧，后又衍变为滩簧诸剧种。如苏剧（苏州滩簧）、沪剧（申滩）、姚剧（余姚滩簧）、甬剧（宁波滩簧）、锡剧（常锡滩簧）、湖剧（湖州滩簧）、婺剧滩簧以及江西各地的南北词等。滩簧各剧种的唱腔组合是不同的，但其主要曲调多以五声羽调式为主，男女声基本调作正调及属调的宫调转换。用"起、平、落"或"起、平、紧、叠、落"的曲体结构，其中平板部分用上、下对句式，而紧与叠的部分则用单句可连续变化形式。各剧种多有大段吟诵性的清唱，曲调优美流畅，比较口语化，某些剧种目前还有多达120句的长段，具有板式变化因素的说唱音乐特点。除基本调外，各剧种分别吸收了邻近的曲种和民歌，如甬剧吸收了弹词类曲艺四明南词的词调、赋调和平湖调；锡剧、湖剧、姚剧等也吸收了其他曲艺的片断。滩簧各剧种的伴奏以丝竹为主，这是受江南丝竹的影响，有较丰富的支声复调因素，偶尔也用轻盈的衬锣、衬鼓作点缀。在唱法上男女均用真声，初步建立了男女声不同的基本调。沿用方言语音分七声或八声（平上去入，各分阴阳），唱词语汇丰富生动。

④ 拉魂腔系。拉魂腔原是由明清俗曲发展而来的一支腔系，在鲁南、苏北、皖北等地形成为不同的戏曲剧种，如柳琴戏、淮海戏、泗州戏、五音戏以及茂腔、周姑子等。这些剧种具有共同的历史渊源，在唱腔上委婉动听，腔尾常以假声作七度或八度上行大跳为特征。拉魂腔系剧种的唱腔，具有说唱音乐的特点，属板式变化体，有慢板、二行、紧板等类别的板式，但节拍却全用有板无眼的一拍子击节，泗州戏的慢板还常用多种穿插性的花腔和巧调。伴奏乐器以柳叶琴为主（淮海戏以小三弦为主），并有笙、笛、拉弦乐器等相配合。

除以上几种影响较大的腔系外，还有一些由单一腔系发展成的影响较大的剧种，如越剧原是由民间说唱"四工唱书调"和"落地唱书调"逐渐发展成的单一声腔的剧种，又如由河南坠子发展成的河南坠子戏等。这都可以说明民间说唱和某些戏曲声腔剧种的形成有着密切

的发展与传承。

三、戏曲中的音乐

戏曲音乐包括声乐方面的唱腔和念白、器乐文武场面的伴奏和各种过场音乐等。其中唱腔是戏曲音乐表达人物思想感情、刻画人物性格的主要手段。不同功能的唱腔,依据戏曲内容的需要加以结合,称为唱腔结构体式。从历史发展与现实状况看,戏曲唱腔体式基本有三种:曲牌连套体、板式变化体、曲牌连套体与板式变化体相结合的综合体。

1. 曲牌联套体

曲牌联套体是一种以"曲牌"为基本结构单位而加以联接的唱腔体制。曲牌在结构上是相对独立的,但为了表现更加复杂的内容,戏曲家常常将若干不同的曲牌按照戏剧冲突和表现的要求有机地联接起来,成为一组结构严密、形式完整、有起伏变化的套曲。我国较古老的声腔剧种如昆曲、秦腔等大都采用这种结构原则,称为"曲牌联套"。以它构成的唱腔曲体,称为"曲牌联套体"。大多数曲牌根据戏剧表现的要求,联套的构成需遵循宫调和节奏的原则。宫调即组成联套的各曲牌须是属于"同宫"(同调高)系统的,如有"换宫"现象,也是在四、五度关系之内。而在节奏上,每套都包括引子、过曲、尾声三部分。引子、尾声通常是散板,散起散终。过曲包括若干曲牌,但它们总是按先慢后快的次序排列的。这样,一个曲牌联套的整体结构便呈"散—慢—中—快—散"的序列,与音乐的展开原则和戏剧冲突的构成相吻合。这就使中国戏曲具有了某种程式化的音乐体系,在相对固定的形式中发展创新。

2. 板式变化体

到了清代中期,一种新的结构组织原则出现,这就是板式变化。板式变化也称为板腔体,是伴随着皮黄、梆子腔的兴盛而形成的。这种结构的内核是一对具有对仗关系的"上、下乐句"。它们可以不断反复,但每次反复都因唱词改变而有所变化,推动戏剧冲突的发展。这对"上、下乐句"还可以作板式的扩展和紧缩。与曲牌联套体相比,板式变化体最突出的特征是通过板式变化而获得的音乐发展动力。板式变化体在昆曲衰微之后,与当时还属于雏形的皮黄、梆子腔结合,不久便形成了一个新的声腔世界,把中国戏曲艺术推到前所未有的历史高度。从曲牌联套体和板式变化体的发展可以看出,中国戏曲具有程式化的音乐体系,并在相对固定的形式中发展创新。

3. 曲牌连套体与板式变化体相结合的综合体

曲牌连套体与板式变化体相结合的综合体,是兼用以上两种唱腔体式的手法来表现戏剧内容,表达人物感情。

四、经典唱段欣赏

昆曲《牡丹亭·游园》之"皂罗袍"唱段

《牡丹亭》是一部浪漫主义代表作。中国明代戏曲家、文学家汤显祖在《牡丹亭记题词》中说:"情不知所起,一往而深。生者可以死,死者可以生。生而不可与死,死而不可复生者,皆非情之至也。"此剧描写了杜丽娘和柳梦梅的爱情故事,杜丽娘因梦生情,伤情而死,后

人鬼相恋,起死回生,终与柳梦梅结成眷属。作品成功地塑造了杜丽娘的艺术形象,揭露了封建礼教的腐朽和虚伪,在全社会引起了强烈的反响。《游园》一出主要描写杜丽娘在侍女春香的带领下去后花园游玩,见到了百花争妍、莺鸟争鸣的满园春景,内心生起极为复杂的思想感情:对爱的追求、对青春的热爱、对美的向往……但这一切美好的愿望,都被封建礼教禁锢在闺房中无从实现。面对这美好的春色,杜丽娘生发出无限的感伤。

"皂罗袍"刻画了杜丽娘千回百转的心态变化。郁郁寡欢的杜丽娘到了繁花似锦的花园中,花园中的勃勃生机激发了杜丽娘心中被压抑的欲望。杜丽娘看到花园里百花盛开、莺歌燕舞,禁不住由衷地感叹"不到园林,怎知春色如许",这赞叹中夹杂着深深的伤感,自己的人生春天也同样多姿多彩,然而却无一人走进来。"不到园林,怎知春色如许",既是赞叹花园春天的美好,也是反诘不肯走进自己生命欣赏自己美丽的人,具有双重的含义。杜丽娘抒发了古代待嫁女子普遍的幽怨。备受压抑的杜丽娘内心深处对美好景致的向往使得初入园林中的她心潮起伏。如此美好的春光却无人观赏,杜丽娘由此联想到自己,不禁悲从中来,"原来姹紫嫣红开遍,似这般都付与断井颓垣。良辰美景奈何天,便赏心乐事谁家院?"姹紫嫣红的美好景色都给了断井颓垣观赏,由物及人,一种自怜的情绪油然升起。这句话出自谢灵运语"天下良辰美景赏心乐事,四者难并",突出了良辰美景与赏心乐事之间的矛盾,指出杜丽娘黯然的心情与艳丽春光间的不和谐,春天的生机强化了她黯然伤感的情怀。现实的苦闷,青春的觉醒使得杜丽娘对外部世界充满了向往,"朝飞暮卷,云霞翠轩,雨丝风片,烟波画船,锦屏人忒看的这韶光贱!""锦屏人"指幽禁在深闺中的女子,即杜丽娘自指,杜丽娘在想象中把眼光从自己家的深宅大院转向了外面的世界,那世界是自由自在的,人们在镂金错彩的游船中赏春游玩,直到把三春看尽。

这段"皂罗袍"既是景语,也是情语。人物的感情和景色交织在一起,映衬了杜丽娘对景自怜的伤感,其内心深处顾影自怜的哀愁在美好春光的感召下喷薄而出。在昆曲演员们慢回首低沉吟的缠绵哀婉唱腔中,杜丽娘的内心情怀被反复地抒发。

谱例(片段)10-3

《牡丹亭·游园》之"皂罗袍"

京剧谭派唱腔《战太平》之"叹英雄失势入罗网"花云唱段

《战太平》剧情梗概：花云辅佐朱元璋之侄朱文逊守太平城。北汉王陈友谅率兵攻夺采石矶要隘。朱文逊和花云出战，不幸战败。被俘后，朱文逊向陈友谅伏地乞降，陈鄙而杀之。花云不屈，陈友谅再三以爵位诱降，花云始终不为所动。陈遂将花云缚置高竿，以乱箭射之。花云诡称愿意投降，既下竿，便奋力冲杀，夺路而出，力竭，自刎而死。然其尸体犹屹立不动，陈友谅拜祭后始倒。谭派唱腔嗓音清脆豪放，行腔洗练，表演朴实，将一位慷慨大义、为国捐躯的将领演绎得至真至美。

谱例（片段）10-4

《战太平》之"叹英雄失势入罗网"

（曲谱略）

豫剧《拷红》之"尊姑娘稳坐在绣楼上"唱段

《拷红》是豫剧大师常香玉的代表作，取材于《西厢记》。剧情梗概：崔夫人赖婚，张君瑞相思病重，红娘热心相助。后事情泄露，崔夫人拷打红娘，红娘据理力辩，崔夫人理屈，只能同意将莺莺嫁与张君瑞，有情人终成眷属。本唱段是《拷红》前半部分的重点唱段。红娘奉小姐之命探望张生，回房向小姐回禀，故意将张生的病情说得十分严重，以激小姐争取自由的爱情。红娘绘声绘色的描述，把她与小姐两人的不同心境活灵活现地表现出来。

谱例（片段）10-5

《拷红》之"尊姑娘稳坐在绣楼上"

（曲谱略）

京剧《沙家浜》第四场之"智斗"唱段

《沙家浜》的词作者以带有泥土味的本色唱词，勾画出剧中人物之间微妙的内在情绪与复杂的思想感情，语言生动自然，形象鲜明。第四场唱段"智斗"，表现的是地下党员阿庆嫂与汉奸司令胡传魁、参谋长刁德一围绕着伤病员斗智斗勇的故事。在这场戏中，阿庆嫂那段精彩纷呈的唱词，字字珠玑，可圈可点，值得我们好好品味。

谱例（片段）10-6

《沙家浜》之"智斗"

[简谱略]

黄梅戏《女驸马》之"谁料皇榜中状元"唱段

黄梅戏代表作《女驸马》是一部极富传奇色彩的古装戏，是由安徽省黄梅戏剧团编剧，刘琼导演，严凤英、王少舫、田玉莲、陈文明等联袂主演的戏曲电影。电影讲的是湖北襄阳道台之女冯素贞冒死救夫，经历了种种曲折，终于如愿以偿，成就了美满姻缘的故事。冯素贞自幼许配李兆廷，后李家败落，兆廷投亲冯府，岳父母嫌贫爱富，逼其退婚。冯素贞花园赠银于兆廷，冯父撞见，诬李为盗，将其送官入狱，逼素贞另嫁宰相刘文举之子。冯素贞男装出逃，在京冒李兆廷之名应试考中状元，被皇家强招为驸马。花烛之夜，素贞冒死陈词感动公主，皇帝赦免其罪，冯李终成眷属。此剧在黄梅戏传统剧《双救主》基础上改编而成，是著名艺术家严凤英的代表作品，流传极广，其中一些经典唱段至今风行全国。"谁料皇榜中状元"唱段是冯素珍得中状元后，洞房花烛夜所唱。

谱例 10-7

《女附马》之"谁料皇榜中状元"

陆洪非 词
时白林 曲

略自由

[简谱略]

（冯）为救李郎离家园，谁料皇榜中状元。中状元着红袍，帽插宫花好哇好新鲜哪。
（冯）我也曾赴过琼林宴，我也曾打马御街前。人人夸我潘安貌，谁知纱帽罩哇罩婵娟哪。

音乐欣赏

第二节 曲 艺

一、概述

曲艺是中华民族各种说唱艺术的统称,它是由民间口头文学和歌唱艺术经过长期发展演变形成的一种独特的艺术形式。以"说、唱"为主要艺术表现手段,说的如小品、相声、评书、评话;唱的如京韵大鼓、单弦牌子曲、扬州清曲、东北大鼓、温州大鼓、胶东大鼓、湖北大鼓等;似说似唱的如山东快书、快板书、锣鼓书、萍乡春锣、四川金钱板等;又说又唱的如山东琴书、徐州琴书、恩施扬琴、武乡琴书、安徽琴书、贵州琴书、云南扬琴等;又说又唱又舞的走唱如二人转、十不闲莲花落、宁波走书、凤阳花鼓等。

曲艺发展的历史源远流长。早在古代,我国民间的说故事、讲笑话,宫廷中俳优(专为在宫廷演出的民间艺术能手)的弹唱歌舞、滑稽表演,都含有曲艺的艺术元素。到了唐代,大曲和民间曲调的流行,使说话技艺、歌唱技艺兴盛起来,自此,曲艺作为一种独立的艺术形式开始形成。到了宋代,由于商品经济的发展,城市繁荣,市民阶层壮大,说唱表演有了专门的场所,也有了职业艺人,说话技艺,鼓子词、诸宫调、唱赚等演唱形式极其流行,孟元老的《东京梦华录》、耐得翁的《都城纪胜》都对此作了详细记载。明清两代及至民国初年,伴随资本主义经济萌芽,城镇数量猛增,大大促进了说唱艺术的发展。一方面是城镇周边地带赋有浓郁地方色彩的民间说唱纷纷流向城市,它们在演出实践中日臻成熟,如道情、莲花落、凤阳花鼓、霸王鞭等;另一方面一些老曲种在流传过程中,结合各地地域和方言的特点发生了改变,如散韵相间的元、明词话逐渐演变为南方的弹词和北方的鼓词。这一时期新的曲艺品种,新的曲目不断涌现,不少曲种名家辈出精彩纷呈。我们今天所见到的曲艺品种,大多为清代至民初曲种的流传。

说唱艺术虽有悠久的历史,却一直没有独立的艺术地位,在中华艺术发展史上,说唱艺术曾归于"宋代百戏"中,在瓦舍、勾栏(均为宋代民间演出场地)表演;到了近代,则归于"什样杂耍"中,大多在诸如北京的天桥、南京的夫子庙、上海的徐家汇、天津的"三不管"、开封的相国寺等民间娱乐场地进行表演。中华人民共和国建立后,将已经发展成熟的众多说唱艺术命名为"曲艺",并进入剧场进行表演。

二、曲艺的分类

据调查统计,我国仍活跃在民间的汉族曲艺有400种左右,遍布于我国的大江南北,长城内外。常见的曲艺品种如下。

评话类:评书、苏州评话、扬州评话、福州评话、湖北评话、四川评话等。

相声类:相声、独角戏、答嘴鼓、四川相书等。

板诵类:数来宝、快板书、任丘竹板书、锣鼓书、萍乡春锣、山东快书、说鼓子、四川金钱板等。

鼓词类：梅花大鼓、京韵大鼓、京东大鼓、沧州木板大鼓、西河大鼓、乐亭大鼓、潞安鼓书、襄垣鼓书、东北大鼓、温州鼓词、安徽大鼓、山东大鼓、胶东大鼓、河洛大鼓、河南坠子、三弦书、陕北说书等。

弹词类：苏州弹词、开篇、扬州弹词、四明南词、平胡调、长沙弹词、木鱼歌等。

时调小曲类：天津时调、上海说唱、扬州清曲、江西清音、赣州南北词、湖北小调、襄阳小曲、长阳南曲、湖南丝弦、祁阳小调、四川清音、盘子等。

渔鼓类：晋北说唱道情、江西道情、宜春道情、永新小鼓、湖北渔鼓、衡阳渔鼓、四川竹琴等。

牌子曲类：单弦、岔曲、南音、福州伬艺、飏歌、聊城八角鼓、大调曲子、广西文场、西府曲子、安康曲子、兰州鼓子、青海平弦、越弦、打搅儿等。

琴书类：北京琴书、翼城琴书、武乡琴书、徐州琴书、安徽琴书、山东琴书、恩施扬琴、四川扬琴、贵州琴书、云南扬琴等。

走唱类：十不闲莲花落、二人转、宁波走书、凤阳花鼓、车灯、商雒花鼓等。

杂曲类：无锡评曲、绍兴莲花落、锦歌、褒歌、芗歌、江西莲花落、南丰香钹、瑞昌船鼓、于都古文、三棒鼓、善书、潮州歌、粤曲、粤讴、龙舟歌、粤东渔歌、五句落板、零零落、荷叶、姚安莲花落、贤孝、倒浆水、台湾歌仔等。

三、曲艺音乐结构

曲艺音乐结构指曲艺的唱腔和伴奏音乐结构。按其曲体结构一般分为板式变化体、曲牌联套体和单曲体三种类型。

1. 曲牌联套体

曲牌连套体是根据需要，以能表达多种不同感情、情绪的曲牌联缀演唱的一类唱腔结构。曲牌联套体的曲种，多由曲头、曲尾，中间联缀若干曲牌来演唱。如单弦有"岔曲头""岔曲尾"；青海平弦有"前岔""后岔"；湖北小曲有"南曲头""南曲尾"；四川清音有"月调头""月调尾""背工头""背工尾""大寄头""大寄尾"等。所用曲牌有源于南北曲的曲牌，也有源于明清两代流行的时调小曲发展而成的曲牌。很多曲种所用的曲牌有共同的起源，曲名也多相同，但由于各地方言的不同和长期流传过程中所受影响的不同，因此旋律各异，具有各自的地方音乐特色。早期的曲牌联套体曲种中，多采用一些旋律性强、格律严整的长短句体制的曲牌，甚至有不少结构繁复的长曲牌，如大调曲子的"劈破玉""满江红""码头"，单弦的"黄鹂调""玉娥郎"等。这类曲牌由于旋律进行呆板，格律过严，不适应说唱风格的演变，逐渐在现代曲目中被淘汰。同时，它又吸收了一些说唱风格较强的原属板腔的曲调，如单弦的"金钱莲花落""靠山调""怯快书"等，大调曲子的"上流""下流""紧诉""渭江"等，而形成一种曲牌加板腔的特殊音乐结构。它与板式变化体曲种不同之处在于这些板腔与曲牌混合之后，形成了表达特定情绪的曲牌，便于融叙述、抒情、人物对话为一体。曲牌联套体还有一种唱腔结构体制，即"主调、副调体"。主调是主要的曲牌，但有板式变化，与板腔相同，如山东琴书的主调是"凤阳歌"，有慢板、二板和垛子板；副调有"凤阳歌""上河调""锯大缸"等，都是曲牌性质的曲调。

谱例 10-8

满 江 红

古 曲
岳飞 词

1=F 4/4

```
3 5 5 6 1 | 2 3 2 1. 0 | 6 5 6 1 2 3 5 | 2 - - 0 | 3 1 3 5. 0 | 1 5 6 3 2. 0 |
怒 发 冲 冠  凭 栏 处,  潇 潇 雨  歇。      抬 望 眼,   仰 天 长 啸,

1. 3 2 1 6 5. 0 | 5 5 6 3 1 | 2. 3 2 0 | 3. 5 1 6 5 | 3 2 3 2 1. 0 |
壮 怀 激 烈。   三 十 功 名 尘 与 土,   八 千 里 路 云 和 月,

5 1 2 3 5 | 1. 2 3. 0 | 2 1 6 5. 0 | 5 - 5 6 1 | 2 3 2 1. 0 | 6 5 6 1 2 3 5 |
莫 等 闲 白 了  少 年 头,  空 悲 切!   靖 康 耻  犹 未 雪,  臣 子 恨 何 时

2 - - 0 | 3 1 3 5. 0 | 1 5 6 3 2. 0 | 1. 3 2 1 6 5. 0 | 5 5 6 3. 1 |
灭?     驾 长 车,  踏 破  贺 兰 山 缺。  壮 志 饥 餐

2. 3 2 0 | 3 5 1 6 5 | 3 2 3 2 1. 0 | 5 1 2 3 5 | 1 2 3 - | 2 1 6 5 - ‖
胡 虏 肉,  笑 谈 渴 饮 匈 奴 血。   待 从 头 收 拾 旧 山 河,  朝 天 阙。
```

2. 板式变化体

唱腔以上、下两句旋律基本固定的唱腔为主体,并采用板式变化的手段来演唱的唱腔结构。构成主体的唱腔是本曲的旋律基础。在反复演唱中,旋律不是简单的重复,而是随唱词语言声调的不同而变化,随唱词所表达的感情情绪的不同而起伏,即艺人所说的"按字行腔、声情并茂"。采用板式变化体的曲种,各自的板式并不相同,但一般多是由慢到快。无论是在主体旋律重复时,还是对主体旋律进行扩展或紧缩的板式变化时,旋律的骨干音、落音都不变。板式的变化便于渲染气氛,根据曲情的需要而表情达意,同时也使这一类曲种易听、易记,具有较强的表现力。

板式变化体的曲种可分为两类:一类是以唱为主,演唱短篇曲目的曲种,以板式变化丰富、旋律性较强、讲究唱腔的声情并茂见长,如京韵大鼓、梅花大鼓等;另一类是演唱中长篇曲目、说唱兼备的曲种。前一类由于唱段短、表达的感情情绪起伏不大,因此多以 2/4 拍为主,板式变化不大。如苏州弹词的唱段,常在 2/4 为主的节拍中加进 1/4、3/4、4/4 拍,节奏处理相当灵活。一些兼有长篇和短篇的曲种,如西河大鼓、乐亭大鼓等,在演唱短篇时,节奏处理同于前一类;演唱长篇时,则同于后一类。此外,在板式变化体的某些曲种中,还产生了一种变化的曲体,如在京韵大鼓中加进京剧的西皮、二黄曲调;梅花大鼓中加进单弦曲牌;苏州弹词中加进苏南民歌小曲和昆曲曲牌,因此又派生出一种"主曲插曲体"的唱腔结构,由于插曲的选用都是从曲情需要出发,也能给人造成强烈的印象,增强了音乐表现力。板式由慢变快的这一基本规律,在现代的曲目中也常有突破。通常是根据曲情需要而采取慢中有快、快中有慢的变化,同时,板式也有所增加,如京韵大鼓从京剧中吸收了摇板的板式,增强了艺术表现手段。

3. 单曲体

单曲体是以一个基本曲调反复演唱的唱腔结构。单曲体的曲调多半源于民歌和小

曲,以演唱风景、抒情、咏唱人物故事的短段见长。在一些以曲牌联套体为主的曲种中,也保存着一些单曲体的曲目。如河南大调曲子有用"码头"唱的《拷红》;四川盘子有用"青杠叶"唱的《想红军》;湖北小曲有用"走马四平"唱的《看铁牛》等。过去也曾有以单曲体演唱叙述体的有故事情节的曲目,如以"太平年"演唱的《李方巧得妻》《白宝柱借当》等。由于板式没有变化,唱腔单调,多已淘汰。有些单曲体的曲种,采取在基本曲调的基础上加垛子板的方法来演唱,如天津时调的"靠山调",在基本曲调的四个乐句中加进了无固定句数的"数子",形成4/4拍与2/4拍的交互变换,既华丽优美,又朴实流畅,从而丰富了曲艺的唱腔。

四、曲艺音乐的艺术特征

我国众多的曲种虽然各自有发展历程,但它们都具有鲜明的民间性和群众性,具有共同的艺术特征,主要表现在以下方面。

因为曲艺主要是通过说、唱,或似说似唱,或又说又唱来叙事、抒情,所以要求它的语言必须适于说或唱,一定要生动活泼,洗练精美并易于上口。

曲艺不像戏剧由演员装扮成固定的角色进行表演,而是由不装扮成角色的演员,以"一人多角"(一个曲艺演员可以模仿多种人物)的方式,通过说、唱,把形形色色的人物和各种各样的故事表演出来,因此曲艺表演比戏剧更具有简便易行的特点。只要一两个人,一两件伴奏的乐器,或一个人带一块醒木、一把扇子、一副竹板,甚至什么也不带,走到哪儿,说唱到哪儿,与听众的交流,比戏剧更为直接。

曲艺表演的简便易行,使它对生活的反映更加快捷。曲目、书目的内容多以短小精悍为主,因此曲艺演员通常能自编、自导、自演。与戏剧演员相比,曲艺演员所肩负的编导职能尤为明显。比如一个曲目、书目,或一个相声段子,在表演过程中故事情节的结构、场面的安排、场景的转换、气氛的渲染、人物的出没、人物心理的刻画、语言的铺排、声调的把握、节奏的快慢等,无一不是由曲艺演员根据叙事或抒情的需要,根据对听众最佳接受效果的判断,来对说或唱进行统筹安排,进行调度,导演出一个个让听众欣赏的精彩节目。

曲艺以说、唱为艺术表现的主要手段,因此它是诉诸人们听觉的艺术,也就是说曲艺是通过说、唱刺激听众的听觉来驱动听众的形象思维,在听众形象思维构成的意象中与演员共同完成艺术创造。曲艺表演可以在舞台上进行,也可划地为台随处表演,不受舞台框架的限制,所以曲艺所说、唱的内容比戏剧具有更大的时间和空间的自由。为了把听众天马行空的形象思维规范到由说、唱营造的艺术天地中,曲艺演员对听众反应的聆察更迫切,也更细致,因此与听众的关系,比戏剧演员更密切。为使听众享受到如闻其声,如见其人,如临其境的艺术美感,曲艺演员必须具备坚实的说功、唱功、做功,并需具有高超的模仿力。只有当曲艺演员具有了高超的技巧,对人物的喜怒哀乐刻画得惟妙惟肖,对事件的叙述引人入胜,才能博得听众的欣赏。而坚实的功底来自曲艺演员对现实生活的观察、体验与积累,以及对历史生活的分析、研究和认识。这一点对一个曲艺演员尤为重要。

以上是曲艺品种艺术特点的近似之处,是它们的共性,而400多个曲种各自独立存在,自有其个性。不仅如此,同一曲种由于表演者之各有所长,又形成不同的艺术流派,即使是

同一流派,也因为表演者的差异而各有特色,这就形成曲坛上百花争艳的繁荣景象。

五、经典唱段欣赏

苏州弹词开篇《杜十娘》

《杜十娘》是著名苏州弹词艺术家蒋月泉的代表唱段之一,所述为京城名妓杜十娘与李甲之间的故事。杜、李二人相爱,杜十娘自筹资金赎身从良,与李甲归家生活。没想到在与李甲乘船回家途中,李甲受盐商孙富的引诱,将十娘又卖与孙富。杜十娘见李甲如此见利忘义万念俱灰,将满箱珠宝尽投江中,自己也投江自尽。蒋月泉在这段开篇中,塑造了一个柔情美丽而又刚烈不屈的女子形象,其唱腔优美流畅,韵味醇厚。

谱例(片段)10-9

《杜十娘》

蒋月泉(1917—2001年),祖籍苏州,出生于上海。17岁开始学艺,先拜张云亭为师,后又从师周玉泉。他在"周调"的基础上吸收"俞调"以及京剧老生唱腔,又在行腔间加入若干装饰音,创造了旋律悠扬婉转、韵味浓郁的"蒋调",是听众最喜爱的弹词流派之一。

京韵大鼓《剑阁闻铃》

《剑阁闻铃》是骆玉笙的成名作,也是骆派京韵大鼓的代表作。描写唐玄宗为避安史之乱,在马嵬坡赐死杨玉环以后,继续入蜀。西行途中夜宿剑阁,在冷雨凄风伴随叮咚作响的檐铃声中,思念惨死马嵬坡的爱妃杨玉环,一夜未眠到天明的情景。骆玉笙演唱的《剑阁闻铃》,低回婉转的腔调如泣如诉,使人如醉如痴似。浓郁的抒情色彩使《剑阁闻铃》明显不同于其他流派。在骆玉笙之前的京韵大鼓,特别是刘派的曲目,大多以表演故事为主,而《剑阁闻铃》却以抒情为主,用哀婉凄凉的曲调,极力渲染秋风秋雨中行宫的萧条寂寞,骆玉笙基于对唱词的反复品味,运用娴熟的演唱技巧,细腻勾画出唐明皇抚今追昔,悔、愧、怨、恨交织的复杂心情,使人听后如饮醇醪,不觉醉入其中,堪称不可多得的艺术精品。

谱例(片段)10-10

剑 阁 闻 铃

清 韩小窗 词

1=C 4/4

(1 03 | 23 1 3 2 | 1.2 3 2 5 3 2 1 | 1 1 5 5 3.6 5 6 | 1 i 6 5 ⁵3 |

2 3 2 1 6 1 3.2 | 1 2 i.2 | i 5 i i.5 6 5 6 i | ⁵3 5 3 2 3 5 6 i | 6 5 6 i 5 6 i 6 i 5 5 3 |

2 i 2 3 5 0 3 | 2 3 2 3 5 2 3 5 3.2 | i i 6 5 i 2 i 2 3 2 3 5 | 2 0 2 3 2 i 6 i 2 3 2 i 6 i |

5 5 3 2 3 5 i ⁶i | 2 i 6 i 5 6 i 2 6.5 3 6 | 2 6 2 3 6.5 3 5 | 3 5 6 3 5 5 3 5 6.5 6 5 3 2 |

1 2 3 5 1 1 5 3 2 1 | 1 1 5 5 3.6 5 6 | 1 i 6 5 3 5 | i 6 5. i 3.2 | 1 6 i 4 - |

4. 3 2 1 3.2 | 1 1 5 0 3 | 2 3 ⁶i 6 i 3.2 | 1 i 1) ⁶i | 5 ⁶i - 3 ⌢
　　　　　　　　　　　　　　　　　　　　　　　　　　　　　[1]
　　　　　　　　　　　　　　　　　　　　　　　　　　马　嵬　　坡

京韵大鼓《重整河山待后生》

《重整河山待后生》由雷振邦、温中甲、雷蕾作曲,是 1985 年电视连续剧《四世同堂》的主题曲。《四世同堂》是老舍先生的经典作品之一,主题曲选择了极具老北京韵味的曲调,而京韵大鼓的韵律恰恰最接近这一表现形式,而且通俗、自然,易于被百姓接受。而且老舍先生非常喜欢京韵大鼓,他曾创作过《鼓书艺人》《方珍珠》等作品。因此京韵大鼓就作为了主题曲的基本曲调。

作品出来了,由谁演唱呢?如果请歌手来唱这首歌,必然要模仿京韵大鼓的唱腔,而京韵大鼓并非一朝一夕就能学会的;可是如果请京韵大鼓演员来演唱,又怕唱成纯粹的京韵大鼓,而偏离了歌曲的原意。经过反复的考虑,雷振邦先生拍板决定,请骆派京韵大鼓创始人骆玉笙老先生演唱这首歌曲。雷蕾在回忆骆玉笙先生录制《重整河山待后生》的经历时说:"骆先生果然是功力深厚的老艺术家,她在管弦乐队的伴奏下,从头至尾一气呵成。当乐曲结束后,整个录音棚非常静,过了几十秒以后,录音棚内外爆发出热烈的掌声,我和总导演林汝为都激动地掉下了眼泪,骆玉笙先生高深的艺术功力征服了在场的每一个人!"

歌曲旋律采用京韵大鼓的音调素材,其旋律激愤、高亢、悲壮,节奏自由,表现了抗日战争时期沦陷区人民的苦难,歌颂了中国人民为雪国耻不怕流血牺牲、大义凛然、坚强不屈的民族精神。骆玉笙老先生在演唱这部作品时,发挥了她音域宽阔、抒情色彩浓郁的演唱风格,并糅进了悲壮、苍凉的演唱特点;强化了悲壮的、大义凛然、坚强不屈的音乐情绪,这位艺术大师的演唱被评选为"建国 40 周年最令人难忘的歌曲一等奖"和"改革开放三十周年三十首优秀电视剧歌曲奖"。

重整河山待后生

电视剧《四世同堂》主题曲

林汝为 词
雷振邦、温中甲、雷蕾 曲

1=G 4/4

千里刀光影，仇恨燃九城，月圆之夜人不归，花香之地无和平。

骆玉笙(1914—2002年)女，天津人，生于上海，艺名小彩舞，曾任中国曲艺家协会名誉主席。七岁开始学京剧，9岁拜苏焕亭为师学唱京剧老生。1926年登台演出，1931年改唱京韵大鼓，1934年拜韩永禄为师，学刘(宝全)派大鼓曲目。其表演以"刘派"唱腔为基础，又兼采众长，形成独具一格的"骆派"。代表曲目有《剑阁闻铃》《红梅阁》等。

扩充曲目

1. 戏曲作品

京剧选段《女起解》

京剧选段《霸王别姬》

豫剧选段《谁说女子不如男》

越剧选段《十八相送》

黄梅戏选段《夫妻双双把家还》

2. 曲艺作品

京韵大鼓《丑末寅初》

京韵大鼓《风雨归舟》

苏州弹词《林冲踏雪》

苏州弹词《双珠凤》

梅花大鼓《大观园》

单弦牌子曲《罗江怨》

山东琴书《梁山伯下山》

四川清音《昭君出塞》

复习与思考

1. 掌握戏曲的四大声腔系统与两大声腔类型。
2. 了解戏曲的唱腔结构体式。
3. 了解曲艺的分类与音乐结构。
4. 了解曲艺音乐的艺术特征。

谱例索引

A

《阿拉木汗》/19
《啊,我的虎子哥》/142
《爱如潮水》/188
《爱我你就抱抱我》/163

B

《爸爸去哪儿》/164
《保卫黄河》/63
《北风吹》/140
《悲歌》/54
《彼得与狼》/173
《不老的传说》/147

C

《重归苏莲托》/28
《重整河山待后生》/212
《春江花月夜》/95
《春天来了》/27
《催咚催》/11

D

《D大调长笛协奏曲》/121
《大鹿》/167
《打夯歌》/10
《大眼睛羚羊》/167
《斗牛士之歌》/132
《杜十娘》/210

E

《e小调第九交响曲》/119
《e小调小提琴协奏曲》/121
《二泉映月》/89

F

《费加罗的咏叹调》/130
《凤阳花鼓》/171

G

《嘎达梅林》/18
《赶牲灵》/12
《告别》/65
《姑苏行》/93
《桂花开放贵人来》/23
《过雪山草地》/66

H

《Hotel California》/184
《哈利路亚》/56
《哈腰挂》/9
《旱天雷》/98
《黄河怨》/62
《黄河船夫曲》/11
《黄土高坡》/194
《红梅赞》/141
《回忆》/144

J

《嘉陵江上》/39
《教我如何不想他》/35
《剑阁闻铃》/211
《叫侬唱歌侬就唱》/22
《剪羊毛》/167
《桔梗谣》/21
《酒干倘卖无》/193
《酒歌》/19
《金蛇狂舞》/96

K

《拷红》之"尊姑娘稳坐在绣楼上"/204

L

《蓝色多瑙河》/118
《蓝色狂想曲》/122
《哩哩哩》/166
《辽阔的草原》/17
《流水》/84

M

《马车从天上下来》/29
《玛丽亚》/145
《毛毛雨》/193
《满江红》/208
《牡丹亭·游园》/198
《牡丹亭·游园》之"皂罗袍"/203
《茉莉花》/16
《魔王》/48

N

《男儿志气高》/160
《女驸马》之"谁料皇榜中状元"/205

Q

《秦腔牌子曲》/90
《青少年管弦乐队指南》/117

R

《让我痛哭吧》/126

S

《赛马》/169
《三套车》/25
《沙家浜》之"智斗"/205
《山在虚无缥缈间》/58
《上去高山望平川》/14
《十八板》/91

《十面埋伏》/87
《世上没有优丽狄茜我怎能活》/128
《数蛤蟆》/15
《数鸭子》/162

T

《跳月歌》/22
《天鹅》/171
《吐鲁番的葡萄熟了》/43
《托斯卡的咏叹调——为艺术,为爱情》/137

W

《玩具进行曲》/166
《王大娘补缸》/200
《问》/37
《我爱你中国》/42
《我的花儿》/20
《我的小猫》/166
《我住长江头》/38
《五只小鸭》/168

X

《小白菜》/15
《肖邦夜曲》/120
《小杜鹃》/26
《小松树》/169
《乡恋》/195
《星星索》/24
《绣荷包》/16

Y

《亚洲雄风》/192
《瑶族舞曲》/97
《夜来香》/189
《1812序曲》/119
《意难忘》/186
《一字诗》/165

《饮酒歌》/134
《樱花》/24
《渔舟唱晚》/86

Z

《咱们从小讲礼貌》/162

《战太平》之"叹英雄失势入罗网"/204
《鹧鸪飞》/92
《知了蜜蜂不一样》/163
《紫罗兰》/45
《走西口》/13
《祖国祖国我们爱你》/161

参 考 文 献

1. 贺锡德.365首中国古今名曲欣赏[M].北京：人民音乐出版社,2006.
2. 李娟.音乐欣赏[M].北京：首都师范大学出版社,2010.
3. 周青青.中国民间音乐概论[M].北京：人民音乐出版社,2003.
4. 王小宁.中国当代歌剧选曲集[M].上海：上海音乐学院出版社,2006.
5. 张洪岛.欧洲音乐史[M].北京：人民音乐出版社,1983.
6. 张重辉,汤琦.外国音乐欣赏[M].杭州：浙江大学出版社,2004.
7. 高希,秦岭.音乐赏析[M].上海：复旦大学出版社,2005.
8. 罗伯特·希柯克.音乐欣赏[M].茅于润译.北京：人民音乐出版社,1989.
9. 叶林.音乐审美欣赏[M].拉萨：西藏人民出版社,1993.
10. 施咏康.管弦乐队乐器法[M].北京：人民音乐出版社,1987.
11. 戴宏威.管弦乐配器法[M].北京：中央音乐学院出版社,2011.
12. 梁广程,潘永璋.乐器法手册(增订本)[M].北京：人民音乐出版社,1996.
13. 李罡,尤静波.欧美流行音乐简史[M].上海：上海音乐出版社,2015.
14. 李罡,尤静波.中国流行音乐简史[M].上海：上海音乐出版社,2015.
15. 尤静波.流行音乐历史与风格[M].长沙：湖南文艺出版社,2007.
16. 王思琦.中国当代城市流行音乐——音乐与社会文化环境互动研究[M].上海：上海教育出版社,2009.
17. 王耀华,杜亚雄.中国传统音乐概论[M].福州：福建教育出版社,2013.
18. 袁静芳.中国艺术教育大系：中国传统音乐概论(音乐卷)[M].上海：上海音乐出版社,2000.
19. 庄永平.戏曲音乐概述[M].上海：上海音乐出版社,1990.
20. 蒋菁.中国戏曲音乐[M].北京：人民音乐出版社,1995.
21. 莫纪纲.中国艺术歌曲演唱指南[M].上海：上海音乐出版社,2003
22. 刘再生.中国简明音乐史教程(上)[M].上海：上海音乐学院出版社,2006.
23. 汪毓和.中国近现代音乐史[M].北京：人民音乐出版社,2002.
24. 保·朗多尔米.西方音乐史[M].朱少坤,等,译.北京：人民音乐出版社,2003.
25. 钱亦平,王丹丹.西方音乐体裁形式的演进[M].上海：上海音乐学院出版社,2003.
26. 王耀华,杜亚雄.中国民族器乐概论[M].福州：福建教育出版社,1999.
27. 杨荫浏.中国古代音乐史稿[M].北京：人民音乐出版社,2003.
28. 郑祖襄.中国古代音乐史学概论[M].北京：人民音乐出版社,1998.
29. 修海林.中国古代音乐史料集[M].北京：世界图书出版公司,2000.
30. 扎哈洛夫.舞剧编导艺术[M].虞承重,戈兆鸿,等,译.上海：上海文化出版社,1964.
31. 于平.中国现当代舞剧发展史[M].北京：人民音乐出版社,2004.